21世纪应用型本科系列教材·广播电视类

视听语言
SHITING YUYAN

安晓燕　叶艳琳◎等编著

中山大学出版社
·广州·

版权所有　翻印必究

图书在版编目（CIP）数据

视听语言/安晓燕，叶艳琳等编著 . —广州：中山大学出版社，2017.1
（21 世纪应用型本科系列教材·广播电视类）
ISBN 978 – 7 – 306 – 05905 – 5

Ⅰ. ①视… Ⅱ. ①安… ②叶… Ⅲ. 电影语言 Ⅳ. ①J90

中国版本图书馆 CIP 数据核字（2016）第 282405 号

出 版 人：王天琪
策划编辑：邹岚萍
责任编辑：邹岚萍
封面设计：曾　斌
责任校对：赵　婷
责任技编：黄少伟
出版发行：中山大学出版社
电　　话：编辑部 020 – 84111996，84113349，84111997，84110779
　　　　　发行部 020 – 84111998，84111981，84111160
地　　址：广州市新港西路 135 号
邮　　编：510275　　传　　真：020 – 84036565
网　　址：http://www.zsup.com.cn　　E-mail:zdcbs@mail.sysu.edu.cn
印 刷 者：佛山市浩文彩色印刷有限公司
规　　格：787mm×1092mm　1/16　17.25 印张　300 千字
版次印次：2017 年 1 月第 1 版　2024 年 2 月第 3 次印刷
印　　数：5001～6000 册
定　　价：40.00 元

如发现本书因印装质量影响阅读，请与出版社发行部联系调换

作者简介

安晓燕，毕业于南京师范大学影视文学专业，获博士学位，曾任职中国传媒大学南广学院，现为南京林业大学人文学院副教授。主要从事"影视精品导视""影视语言艺术""电视节目策划与编导"等课程的教学。在《中国电视》《电影文学》等期刊上发表论文多篇。

叶艳琳，毕业于北京电影学院电影学专业，获硕士学位，现为中国传媒大学南广学院广播电视学院副教授。主要从事"镜头分析与应用""导演艺术基础"等课程的教学。在《北京电影学院学报》等期刊上发表论文多篇。

内容简介

本书是一本对与影视艺术相关的视听语言的语法规则和美学规律进行介绍的教材。全书选择了视听语言最为基本的元素——光影、色彩、构图、场面调度、声音、剪辑，安排了六章的内容。这六章内容虽然独立存在，但彼此之间又具有绝对的关联，可谓相互渗透，共同作用于影视创作实践。全书理论联系实际，案例丰富，图文并茂，生动有趣。

本书适合广播电视学、广播电视编导、电影学和影视文学等本科、专科学生做教材，也适合广播电视、影视传媒公司从业者参考使用。

前　言

　　世界上的任何一种表达形式，都需借助独特的方式和手段，比如汉字需要拼音、笔画与声调等，绘画需要色彩和线条等。这些具体多样的方式是表达的微观元素，亦可称为表达的"语汇"或"语言"。

　　影视作品也不例外。影视作品的制作者需要以其特有的语言，将他们的思想转换为可见可听的作品，进而传达给观众，而影视艺术特有的语言便是视听语言。简单地说，一部优秀的影视作品中的任何一个视觉和听觉元素都是制作者用来表意的工具。有一些元素，诸如人物的语言、动作等，对于观众的作用较为直接，而诸如光线、剪辑等更多其他的元素，总是以一种"润物细无声"的方式悄悄侵袭着观众的感官。总之，视听语言就是由光线、色彩、调度、声音、剪辑等多种元素有机构成的一套表意系统。

　　视听语言作为一种表意系统，和文学符号等按照一定的语法规则组成的表意系统不同，它具有更加直观、感性以及与现实形象世界直接相连的特点，另外，它同时打通观众的视觉和听觉两条感觉通道，因此它也被认为是更具有感染力的交流媒介。但是，和所有语言一样，视听语言在经历了百年的发展演进后，也形成了一套行之有效且约定俗成的语法规则和美学规律。学习这些规则、规律是影视艺术制作者拍摄作品的前提，因为它们不仅使创作者拥有了共同认定的规范和良好合作的可能，而且能实现作品与观众的有效沟通，如获得观众的视觉认同，引起观众情绪和心灵的震荡，引发他们理性的思考等。这些效果的达成，都需要借助于视听语言的基本语法规则。

　　让初学者掌握影视创作的基本语汇，使他们对视听语言的构成元素，以及各元素的美学功能、使用规律之间的关系建立较为全面的认知，为其艺术鉴赏和日后的创作实践奠定基础，是本教材写作的初衷。

　　在具体章节安排上，我们选取了光影、色彩、构图、场面调度、声音、剪辑这六大元素共分六章加以介绍。每个元素相关的内容独立成章，每章内容之间又互相联系，因为视听语言中的任何一个元素都不可能在作品中单独

起作用，它们往往会彼此影响、团结协作。

之所以把光影放在第一章，是因为光影对于电影、电视，甚至可以说对于一切视觉艺术来说都是创作的基本前提。没有光线，人类的视觉再敏锐也将好似巧妇难为无米之炊，同样，没有光线，再优秀的摄影师、再先进的摄影机也力不从心，而影，则是光的变相存在。可以说，电影、电视就是创作者在用光影作画。本章对光与影的基本内涵、阴影的种类、光的品质、光在影视作品中的基本功能、布光基础和布光风格等内容进行了介绍。

第二章内容是围绕色彩展开的。其实人们能够看到五彩缤纷的色彩，就是因为物体反射了不同波长，即不同颜色的光线进入人的视觉通道，简单说来，色即是光。正因为光色的天然联系，我们把色彩这一章放在了光线之后。本章对色彩的成因和属性、色彩混合、色彩的相对性、色彩对人生理和心理的影响、色彩在影视作品中的功能等内容进行了较为全面的梳理。

第三章则是构图。构图同样是视听语言的重要构成，也是影视艺术的基本造型手段。只要摄影机打开，画面产生，那么构图就已经存在。构图是一种形式技巧，通过光影，色彩，线条与形状，画面位置、大小、比例、关系等的安排来实现。所以在介绍构图之前，应该具备一些光影和色彩的基本知识。构图时需同时处理诸多元素之间的关系，如主体与陪体、前景与后景、实体与空白等，同时，构图还涉及均衡、对称、黄金分割、对比、多样统一等多种规律。而机位设置、焦距的虚实、摄影机的运动状态等均对构图产生影响，其间又关涉景别、角度、运动等诸多元素，可以说，构图是对视听语言较为综合的一种使用。

除构图外，同样考验创作者对视听语言的整体驾驭能力的，当属场面调度，这已作为本教材第四章的内容。构图与场面调度既紧密联系又互相区别，绝不能等而论之。构图是对画面的布局，而场面调度是对完整意义的段落内的各元素的安排，可以说，构图是场面调度中的一个环节，并最终体现场面调度的效果。场面调度有具体的手段，对场景的设计，对镜头与演员的调控，都从属于该范畴。创作者从长期的影视艺术实践中也概括出了场面调度的一些规律，这些都需要认真地学习与仔细地揣摩。

需要提及的是，对于影视艺术来说，声音和画面承担着同样重要的叙事功能，故本书第五章对声音进行了较为系统的论述。通常而言，人声、音响和音乐是声音的主体构成元素，而无声则是另一种较为特殊的声音形态。声音为影视艺术提供了多元表达的空间，每种声音元素都具有各自的子分类与

不可替代的功能。声音和画面在共同叙事时，可形成不同的声画关系，这大大提升了影视艺术的表现力。

从影视创作的流程而言，剪辑是影视制作的最后一道工序，所以我们把它安排在本书的第六章，也即最后一章。该章主要谈及剪辑的历史、目标和基本技巧。保证画面的匹配和流畅是剪辑的基本目的，而形成独特的风格则是剪辑的更高追求。作为影视创作后期工艺中的关键环节，剪辑不仅承担着组接完成整部作品的重任，而且具有画龙点睛之功效，优秀的剪辑甚至能够化腐朽为神奇，因此对整个创作而言颇为重要。

目前，关于视听语言的教材并不鲜见，但与其他的相关书籍相比，笔者认为本教材具有如下特点：

一、化繁为简，详略突出。本教材并未像传统的视听语言类教材那样，对影视艺术的视听元素做过于详细的拆分，而是化繁为简，将相关的知识融汇整合，以上述六章为重点加以介绍。诸如景别、运动等其他知识点，本教材以尊重逻辑为前提，将其安置在大章节之下的相关部分具体阐述，尽量做到逻辑相连、详略有别。

二、案例丰富，趣味盎然。本教材为了帮助读者理解知识点，并对它们在影视作品中的效果产生直观的感受，引用了大量的案例辅助说明。这些案例除来自电影、电视之外，也有部分取自照片、绘画、平面广告等其他视觉艺术作品。这样安排，一来可以从其他视觉艺术作品中汲取"营养"，二来是想让读者在各个视觉艺术作品中寻求某种共通的视觉语言的规律。另外，我们所选取的影视作品，除了国内外经典之作，近年反响不错的优秀作品也多有涉及，以此希望本教材能少一点"老气横秋"，多一些"青春朝气"。并且，在阐述知识的同时，本教材尽力贴近视听语言的本真面貌，尽管声音无法再现，但大量的作品截图则令知识一目了然、栩栩如生。读者在阅读丰富案例的同时，知识也自然内化，提升了学习过程的趣味性。

三、便于使用。为方便教师授课和学生学习，本教材还提供了教学课件，力图使每章内容的逻辑体系和知识点得以更为清晰的呈现。这些教学课件已上传至中山大学出版社的网站（http://www.zsup.com.cn/），供需要者下载。

最后需要提及的是，本教材历经了近三年的漫长创作过程。由于编著团队的人员变动，也由于巨大的工作压力和人到中年的种种职责，教材的撰写工作多次停滞，几近"夭折"。如今的它，虽然并不完美，但能以这样的面

目示人,已是坚持到底意念之胜利。当然,本教材更凝聚了多人的心血,是众人努力的结果,撰写者分工如下:第一章叶艳琳、戴宇新;第二章叶艳琳;第三章、第五章安晓燕;第四章安晓燕、杨飞;第六章安晓燕、王万尧。

希望这本教材能够为影视艺术的学习者提供一定的借鉴和帮助,能让他们除了喜爱观看影视作品之外,更能学会鉴赏作品,进而创作作品。

<div style="text-align:right">

编著者

2016 年 9 月

</div>

目　　录

第一章　光　影 ……………………………………………………………… 1
　　第一节　认识光影 ……………………………………………………… 1
　　　　一、光是什么 ……………………………………………………… 1
　　　　二、阴影是什么 …………………………………………………… 2
　　　　三、光的品质状态 ………………………………………………… 8
　　第二节　光影在影视作品中的基本功能 …………………………… 12
　　　　一、光影的外部引导功能 ………………………………………… 12
　　　　二、光影的内部引导功能 ………………………………………… 17
　　第三节　布光基础 ……………………………………………………… 20
　　　　一、主光 …………………………………………………………… 22
　　　　二、补光 …………………………………………………………… 26
　　　　三、后向辅助光 …………………………………………………… 26
　　　　四、三点布光法 …………………………………………………… 27
　　　　五、背景光 ………………………………………………………… 28
　　　　六、其他特殊灯光 ………………………………………………… 29
　　第四节　布光方式 ……………………………………………………… 30
　　　　一、明暗对比布光 ………………………………………………… 31
　　　　二、平调布光 ……………………………………………………… 32
　　　　三、剪影布光 ……………………………………………………… 32

第二章　色　彩 ……………………………………………………………… 35
　　第一节　色彩的基本常识 ……………………………………………… 35
　　　　一、色彩是什么 …………………………………………………… 35
　　　　二、我们是如何感知色彩的 ……………………………………… 38

　　三、色彩属性 …………………………………… 39
　　四、色彩混合 …………………………………… 43
第二节　色彩的相对性 ……………………………… 47
　　一、光照环境 …………………………………… 47
　　二、物体材质 …………………………………… 49
　　三、周围色彩 …………………………………… 49
第三节　色彩对人的生理和心理的影响 …………… 53
　　一、色彩的温度感 ……………………………… 53
　　二、色彩的距离感 ……………………………… 55
　　三、色彩的尺度感 ……………………………… 55
　　四、色彩的重量感 ……………………………… 56
　　五、色彩的动静感 ……………………………… 57
　　六、色彩的时间感 ……………………………… 59
第四节　色彩在影视作品创作中的功能 …………… 60
　　一、写实功能 …………………………………… 60
　　二、表意功能 …………………………………… 62

第三章　构　图 ……………………………………… 72
第一节　构图的基本概念和要求 …………………… 72
　　一、什么是构图 ………………………………… 72
　　二、构图时应处理好的基本关系 ……………… 73
第二节　构图的一般规律 …………………………… 84
　　一、均衡 ………………………………………… 84
　　二、对称 ………………………………………… 86
　　三、黄金分割 …………………………………… 89
　　四、对比 ………………………………………… 90
　　五、多样统一 …………………………………… 94
第三节　影响构图的元素 …………………………… 103
　　一、拍摄位置 …………………………………… 103
　　二、线条与形状 ………………………………… 120
　　三、虚实 ………………………………………… 130
　　四、运动 ………………………………………… 132

第四章　场面调度 138
第一节　场面调度的概念 138
第二节　场面调度的具体样式 140
　　一、布景调度 140
　　二、演员调度 148
　　三、镜头调度 155
第三节　场面调度的技巧 168
　　一、以纵深方向为主的场面调度 168
　　二、重复性场面调度 174
　　三、对比性场面调度 176

第五章　声　音 178
第一节　电影声音的历史 178
第二节　电影声音的分类及功能 182
　　一、人声 182
　　二、音响 194
　　三、音乐 201
　　四、无声 208
第三节　声画关系 209
　　一、声画同步 209
　　二、声画对位 211

第六章　剪　辑 218
第一节　关于剪辑的基本认知 218
　　一、剪辑的内涵 219
　　二、剪辑的历史沿革 220
第二节　剪辑的目标与技巧 227
　　一、剪辑的目标 227
　　二、剪辑的技巧 233

第一章 光 影

学习提示

　　首先,光是影视作品最根本的东西,因为我们要"看"电影、"看"电视,而能"看见"的基础就是有光。所以,我们常常称电影为光影世界。对于影视作品而言,由"光"所构成的环境是其之所以能够存在的必要条件之一。

　　可以说,光是电影、电视也是所有视觉艺术的第一基础。而就拍摄实践而言,摄影会受到自然光的影响和制约。当然,与此同时,人们也会利用各种手段控制自然光,以达到创作目的;而人工打光更是异常的复杂。

　　虽然光在影视作品中的作用复杂且丰富,但是大部分观众和不少创作者只能凭借直觉来描述光的作用。这是因为光的变化总是非常微妙和不易察觉的,它所产生的影响也是潜移默化的,以至于有的时候人们不会意识到造成其感受和体验变化的关键来自于光。尽管我们很难对影视作品中光的使用进行完整的归纳和分类,但对光的控制仍然是创作中必须考量的问题。即使在当下,数字技术已经在影视创作中普及,光的控制在技术上也更加方便,但是光所带来的无法细数的丰富体验仍然是影视作品创作和技术发展的源泉和动力。

第一节 认识光影

一、光是什么

　　首先,光具有物理性质。光是一种放射能量,因此它与我们日常接触到的电磁波,如无线通信用到的广播、手机、卫星电视信号等的基本性质是一样的,只不过光是人类的眼睛可以感受到的,它在电磁波的光谱中只占一个非常狭窄的频段。

我们通常所说的白色的太阳光，其实是由一组人眼可见的不同波长的光组成的，而这些不同波长的光会呈现为不同的色彩。自然界中出现的彩虹，就是阳光被分离为不同波长而形成的。

虽然光可以被人类的眼睛所感知，但光本身并不可见。人在日常生活上所见到的光，其实是光源或者被反射的光。例如，我们经常见到影视作品里让光照射在玻璃和镜子等强反射物体上，或是使用灰尘、烟雾等改变空气对光的反射，以此来直接表现光。如果没有反射，我们只能看见像外太空一样的黑暗。

所以，在拍摄影视作品的过程中，光控制的对象并不仅仅是光，还有反射。换句话说，光的控制不仅仅是灯光师的工作，它也同拍摄时所选择的场景、背景、服装、道具等息息相关，甚至有时，化妆都需要考虑关于曝光的问题，因为这些方面都会对电影、电视画面中光的效果产生直接的影响。

二、阴影是什么

由于反射物体在位置上的差异，我们通常不仅能够看到光，而且还能看到阴影。在日常生活中，通常我们会忽略阴影，因为它与光总是相伴而至，又随处可见。然而，当人们用视觉艺术去呈现和表现这个世界时，便会发现阴影起着至关重要的作用。所以我们学习视觉艺术时，首先要做的便是"打磨"自己的双眼，对这个世界多一些好奇和敏感，去探究那随处可见的阴影。

到底阴影有多重要，我们来看两组实验。

实验一

我们把同一个桃子放在两种光线环境下，最后拍成了两幅照片。图1-1-1中的桃子立体感显然没有图1-1-2的强。这是为什么呢？仔细看这两张照片中的桃子的区别，图1-1-1中的桃子表面的亮度是均匀的，几乎无阴影，而图1-1-2中的桃子表面从右到左逐渐变暗，最右边完全无阴影，然后渐渐附着上一层薄薄的阴影，越往左阴影越重。

我们究竟给这个桃子分别打了什么样的光，让它呈现出了两个完全不同的样子，学习完后文的内容，谜底自然就揭晓了。我们首先需要明确的是，人类的视觉系统是根据物体表面的明暗程度来判断形状的，它往往把亮度一样的点汇聚成一个面，也就是说，亮度变了，它就自动归为另一个面。在这个实验中，图1-1-1中的桃子虽然实际是不规则的球体，但是因为它表面

第一章 光 影

的亮度是均匀的，所以我们的视觉系统就判断它为平面；而图1-1-2中的桃子表面亮度并不一致，从右到左亮度逐渐下降，我们的视觉系统看到这个桃子表面由无数的切面围成，最终就判断其为一个球体。

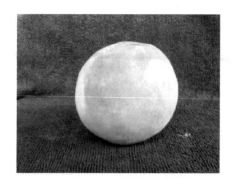

图1-1-1

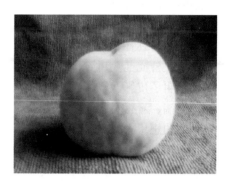

图1-1-2

实验二

我们把一个表面有褶皱的类似石棉瓦的纸板放在两种光线环境下，拍成了两幅照片。图1-1-3中呈现出来的纸板几乎是平整的，而图1-1-4中的纸板褶皱感非常强，这还是因为不同的光线在纸板表面留下的不同的光影效果造成的。图1-1-3中纸板的表面亮度值几乎一样，所以我们的视觉系统判断它几乎为一个平整的面；而图1-1-4中纸板的表面明暗交替，我们的视觉系统判断亮区是凸出来的，而暗区是凹进去的，所以纸板此时被呈现出来的样子是凹凸不平、布满褶皱的。

图1-1-3

图1-1-4

视听语言

上述两组实验告诉我们，同样的东西在不同的光线环境下，会呈现出不同的形状和质感，换句话说，物体呈现给我们的外在特征不仅取决于它本身的形状和质感，还取决于它所处的光线环境，而最直接帮助物体呈现形状和质感的便是阴影。

此外，人类长久以来都把阴影当成一个有生命力的物质，人们也总能从它身上感受到各种说不清道不明的复杂情感。

早在公元前4世纪时，柏拉图就提到过影子戏，而中国人在2000多年前就发明了皮影戏。影子与物体之间有些形似，但在物体基本形状的基础上变化多端，看得见却又摸不着，所以影子天然带有强烈的神秘感，能激发人类无穷的想象力。在英语国家，shadow（阴影）常被当作形容词用以描述那些不现实的事情，比如shadow-boxing的意思为一个人参加空拳练习，即并非是有对手参加的实际意义上的拳击比赛。有时阴影能够反衬出阳光灿烂，让人感受到温暖，而有时挡住了视线的大黑影，带给人们太多的不确定性，着实让人心生恐惧，所以人们常常用影子去表现妖魔鬼怪，因此shadow就有鬼、幽灵的意思。阴影不仅仅可以在呈现物体的外部特征时产生神奇的效果，而且也对人的心理状态产生潜移默化的影响力。于是，阴影逐渐地成为视觉艺术比如绘画、图片摄影、影视作品中的非常积极的元素，现在更有一批被称作shadow artist（影子艺术家）的人创作了以阴影为主要元素的艺术作品，比如影子舞蹈、影子雕塑。

比利时艺术家Fred Eerdekends以他的雕塑和装饰作品闻名世界，影子是他的作品中贯穿始终的重要元素，他找来书本、棉花等随手可得的材料，摆放出一定的造型，光线透过它们形成了特定形状的阴影。Eerdekends借影子来表达特定的含义，发人深省。图1-1-5、图1-1-6均为他的代表作①。

因为创作者早已明白了这些道理，所以在影视作品的创作中，布光绝不仅仅是把拍摄场景通通打亮，控制光的过程中也是要控制阴影的。早在20世纪初的德国，狂飙社的三位美术师赫尔曼·伐尔姆、华尔特·罗里希和华尔特·雷曼就在影片《卡里加利博士的小屋》（1921）中用画笔描绘出了一个前所未有的光怪陆离的光影世界，从而轰动一时。"二战"期间，大量欧洲电影人来到美国，他们把先进的布光理念也带入了好莱坞。

① 图1-1-5、图1-1-6源自网络，是对Fred Eerdekends雕塑和装饰作品的图片纪录。

第一章 光 影

图1-1-5

图1-1-6

提及 20 世纪 40 年代开始在好莱坞兴起的黑色电影，我们首先想到的视觉体验就是其中的阴影效果，如图 1-1-7、图 1-1-8 均来自黑色电影代表作《双重赔偿》(1944)，在此类电影中，阴影甚至比主体更能带给我们戏剧化效果和更为强烈的视觉体验。

图1-1-7

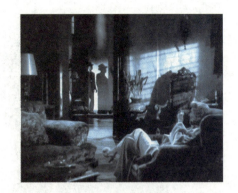

图1-1-8

早在文艺复兴时期,达·芬奇为了在绘画中控制阴影对于造型的影响,专门研究了阴影的形成和不同阴影之间的差异,他的分类法至今仍然适用。达·芬奇将阴影分成两个基本类型:虚假的和投射的。而虚假的阴影现在常被称为表面阴影,投射的阴影就是现在人们常说的投影。

把一个物体放置在特定的光源下,我们就会发现物体表面光线照不到的区域会附着上阴影,离光源越远,阴影越深,这个附着在物体表面的阴影就是表面阴影。因为达·芬奇认为这种阴影并不是由于物体挡住照明引起的,而是由于色调渐变引起的,所以它不是实实在在的阴影,因此将它称为虚假的阴影。图1-1-9中1号和2号影子为表面阴影,它们强调了圆锥的空间特性,即它是立体的,并且是中空的。上文实验一中,强调桃子是球体的那些附着在桃子表面的阴影也是表面阴影,所以表面阴影能够帮助我们识别物体的基本形状。在实验二中,强调了纸板是有褶皱的附着在纸板上的竖条状阴影,也是表面阴影,所以表面阴影还帮助我们识别物体的肌理、质感。

生活经验告诉我们,当我们把一个东西挡在光源前边,就会把影子投射到另一个面上,那么这个阴影就是投影,而投影所在的那个面就叫作承载面。图1-1-9中3号和4号影子为投影,它们暗示了圆锥和桌面的位置关系,3号暗示圆锥是悬浮在承载面上的,4号则暗示它是矗立在承载面上的。因此,投影告诉我们物体与周围环境的相对位置。与附着在物体表面的表面阴影不同的是,投影只与物体接触或者完全独立于物体之外。当物体与承载面接触时,投影就会与物体接触,比如4号投影,这种投影的准确名称为触物投影。当物体与承载面没有接触时,投影与物体也不会接触,比如3号投影,这种投影被称作离物投影。

第一章 光 影

图1-1-9

如果你之前不太关心阴影,总是对它视而不见,建议你今天晚上就在路灯下走走。你会发现,当你走近路灯时,你的身影就越来越小,甚至萎缩在你身边,而且影子又浓又黑,当你走过路灯,影子就会沿着你行走的方向缓慢拉长变窄,并且影子也会变淡。如果是下坡路,当然,影子相应地也会拉长,就像是上坡路上影子会变短些一样。如果你靠近一堵墙,你就会观察到你的影子开始往墙上爬,如果你走到一阶楼梯前,你的影子就会波折成手风琴拉开的形状。总之,投影的形状和物体的形状基本相似,但是它会随着和光源的距离、入射角以及承载面的形状而发生变化。另外,投影的浓淡也会随着和光源的距离而变化,离光源越近,投影越浓,离光源越远,投影越淡。反过来,我们总是不断地通过感知投影的形状、浓度、方向对时空作出判断。在影视作品中,创作者也常常利用投影来给观众一些暗示,不仅仅包括时空方面,还有戏剧性和情绪的暗示,因为自古以来人们都认为阴影是有生命力的,对人类产生了各种说不清道不明的情绪感应,或恐惧,或浪漫……

在电影《绿洲》(2003)中,开场用1分45秒的固定长镜头表现了女主人公韩恭洙家墙上的名为《绿洲》的挂毯,以及窗外树枝投射在墙面的影子。随着背景光线由暗(图1-1-10)变亮(图1-1-11),树枝的投影由浓变淡,再加上狗叫声、车声等各种背景音响的出现和渐强,暗示着时间从夜间到凌晨再到早晨的变化。这个乏味的长镜头同时也不动声色地传达出了独守在这间屋子里的韩恭洙的寂寞和惶恐。这幅挂毯是本片中一个非常重要的道具,在影片中多次出现。虽然韩恭洙遭受着病痛的折磨和家人的遗弃,但是她依然憧憬着生命的"绿洲"。覆盖在"绿洲"上的投影的淡去,也预示着那个给韩恭洙温暖、带她走出这间小屋子的洪钟都的到来。

▶ 视听语言

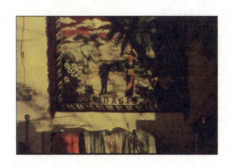

图1-1-10

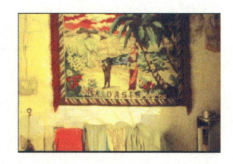

图1-1-11

不可否认，阴影是影视作品中的一个重要元素，它不仅仅给观众提供了很多信息，也给画面增添了一些趣味性。但是在实际的拍摄中，总有一些阴影是不受欢迎的，比如，工作人员的投影，演员身上或脸上多余的阴影，摄影机等设备的投影，等等。除了调整位置，最常用的办法就是在阴影区增加光量，这类光被称为补光。因为光和影的关系很奇妙，光线产生了影子，两者且相随相伴，同时光线又是阴影的克星，光线落在阴影区，影子就变淡了，甚至完全消失。

其实，当我们把光和阴影区分开来的时候，也就意味着一种空间上的分离，因为光和阴影将事物置于二者之间。著名电影导演约瑟夫·冯·斯登堡说过："每一道光线都有最亮的一个点，也有完全消失的一个点……光线由其核心到黑暗的旅程，即是它历险与戏剧的所在。"[1]

三、光的品质状态

著名的好莱坞电影摄影师 Charles Clarke 曾说过："所有的照明都是以有史以来人们对太阳这个基本光源的感受为前提的。"[2] 众所周知，大晴天的太阳光和阴天的太阳光，大晴天早晨、傍晚和中午的太阳光，在品质状态上有明显差异，大晴天中午的太阳光直接穿透云层照过来，很强烈、很刺眼、很"硬"，而大晴天早晨、傍晚或者阴天的空气里充满了水气和粉尘，太阳光被它们折射之后，再照过来就不那么强烈和刺眼了，看上去很柔和，很

[1] 转引自（美）大卫·波德维尔、克里斯汀·汤普森《电影艺术：形式与风格（插图第8版）》，曾伟祯译，世界图书出版公司2008年版，第148页。
[2] 转引自（美）戴维·维拉《影视照明》，方捻、方针译，复旦大学出版社1998年版，第3页。

第一章 光 影

"软"。其实，任何光源发射出来的光线在品质状态上都有着自身的特点，大体上被分成硬光和柔光。在仔细学习硬光和柔光之前，有一个概念务必要了解，它就是明暗反差。

（一）明暗反差

当一个物体被放置在某个光源底下，如果光线不是均匀分散地照到物体表面，物体表面背离光源的那边则会出现阴影。明暗反差这个概念被用来形容光与影的关系：物体表面亮区与阴影区的亮度对比，以及亮区到阴影区的亮度变化率。

1. 高反差

如果物体表面亮区与阴影区的亮度对比较强，亮区到阴影区的亮度变化率较大，我们就称之为高反差。如图1-1-12所示，桃子右侧的亮区亮到刺眼，而左侧阴影区的阴影则暗到接近黑色。由此可见，桃子表面亮区与阴影区的亮度对比较强，这就是高反差。除此之外，不难发现桃子表面的亮区和阴影区之间有一条明显的分界线，也就是说，桃子表面从亮到暗的变化非常突

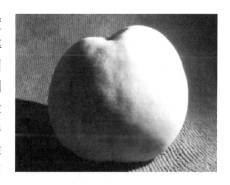

图 1-1-12

然，亮度变化率较大，由此也能看出这是高反差。正是区分亮区和阴影区的这条"硬朗"的分界线，让桃子显得不那么圆润，同时，浓厚的表面阴影也把桃子表面的凹凸不平明显地表现出来了。因此，高反差特别容易增强物体表面的棱角感、凹凸感，不适合表现圆润的球面。

2. 低反差

如果物体表面的亮区与阴影区的亮度对比较弱，亮区到阴影区的亮度变化率较小，我们就称之为低反差。如图1-1-2，桃子右侧的亮区比较亮，但亮度远不及图1-1-12中的亮区，而左侧阴影区阴影较淡较薄。由此可见，桃子表面的亮区与阴影区的亮度对比较弱，所以这是低反差。除此之外，桃子表面的亮区和阴影区并不存在一条明显的分界线，也就是说，桃子表面的亮区慢慢过渡到了阴影区，亮度变化率较小，由此也能看出这是低反差。在低反差的光照下，桃子显得更加圆润，表面更加平整。

有一种特殊情况是，光线均匀地分布在物体表面。桃子处在顺光下，表

面几乎无阴影，也就无亮区与阴影区之分，即没有反差，这也可以看作低反差的极端例子（图1-1-1）。缺少反差让桃子表面显得非常平整，但是缺少了立体感。

（二）光的品质：硬光和柔光

1. 硬光

如果光形成的阴影非常明显，阴影的轮廓非常清晰，亮区和阴影区的明暗反差大，这样的光就叫作硬光，也称为直射光。比如，晴天白天的太阳光，闪电，弧光灯、聚光灯、钨丝灯灯泡的光，高亮度反光板的反光，烛光，等等，都是硬光的光源。硬光的光源方向明确，被照物体表面的明暗反差大，非正面方向的硬光有利于表现被照射物体的表面质感、轮廓和立体感，一般会用来作为拍摄中的主光。

2. 柔光

相反，如果光形成的阴影不明显，没有清晰的轮廓，则这样的光叫作柔光，也称为散射光。柔光比硬光的照度低，通常只是提高了被照空间的普遍亮度，比如，阴天天空的光，朝阳或夕阳光，散光灯的光，泡沫反光板的反光，经过柔光布遮挡后的硬光，等等，都可以作为柔光的光源。柔光的光源方向不大容易辨别，因此常常被称为全向的或无向的光，一般多用来做底子光以提高空间的整体亮度，或者做辅助光、补光来平衡光线。

不同品质的光线，不仅会对我们在视觉上判断物体的基本形状、质感等特征产生影响，而且会通过影响观众的情绪来引导观众对于影片氛围、人物情绪等的判断。因此，在电影中，通过控制光与阴影之间的比例和反差，可以改变画面，从而获得不同的效果。图1-1-13截自电影《末代皇帝》（1987），请注意溥仪脸部的亮区和阴影区以及由此带来的人物形象的差别。这里给大家提供一条线索，图1-1-13中的溥仪当时正在抚顺战犯管理所接受审讯，前途未卜；而图1-1-14中的溥仪已经出狱，恢复了自由身，此时是北京植物园里的一名普通的园丁。

正是因为硬光和柔光都有着各自的优势和劣势，在拍摄中，硬光和柔光通常是混合并用的，互相将彼此的优势发挥到极致，而将劣势隐藏起来，比如三点布光，后文中将会详细介绍。

此外，光的直线传播属性也是非常重要的。例如，对于一个点光源而言，距离它越远，光束就越具有平行感，而距离它越近，光束就越具有锥形感。我们在打光时对光进行有效的遮挡和范围控制，同样是建立在光是直线

传播这一物理属性的基础之上的。

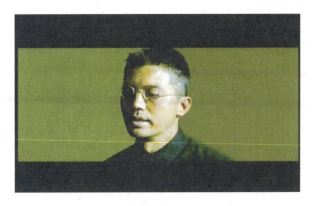

图 1-1-13

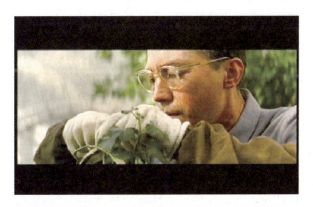

图 1-1-14

在了解了光的一些基本性质之后，需要注意的问题是：在影视作品的创作中，我们打光并不需要处处局限于合乎自然空间和日常生活经验的光的质感，而是以更好地实现创作意图为目的。歌德在评价鲁本斯的一幅作品时，注意到了其中光的不一致，但他认为："这种相反的光线作用，其造成的效果确实是极生动的，但是你们也许认为它违背了自然规律。而我却要在你们大谈它违背自然规律的时候插上一句，这就是：它还大大地高于自然。"①

① 歌德与温克尔曼1827年4月18日的谈话，转引自（德）鲁道夫·阿恩海姆《艺术与视知觉》，滕守尧、朱疆源译，中国社会科学出版社1987年版，第440页。

换言之，了解光的自然属性是为了在影视作品的创作中更好地控制它，而不是让作品被其所束缚。

我们可以尊重自然，并在作品中复制和模拟自然光效，也可以肆无忌惮地跟随作品的戏剧性和我们的想象创造属于影视作品特有的光影效果。

第二节　光影在影视作品中的基本功能

众所周知，如果没有光线，人的眼睛将感知不到任何信息，也就失去了作用。同样，摄影机要想正常工作，也离不开光线，没有光线，胶片或者磁带将不会曝光，所以光线是影视作品创作的前提，而与光相生相伴的影也自然不能被忽略，两者始终是共同起作用的。

首先，光影在影视作品中可以为观众提供一些最基本的信息。我们可以根据光和阴影的情况判断事物的形状，以及它在空间中的位置；也可以根据光的情况判断大致的时间或季节。光影是以它在各个时期、时段中的细微的质感差异潜移默化地让我们感受到这些信息的，这些看起来很简单的信息，对于创作者和观众而言却非常重要。光影对时空的引导功能通常被称作外部引导功能。

其次，大部分时候，除了提供这些信息之外，光影在影视作品中的变化还能为观众传递更为丰富的情绪的起伏。我们都会有这样的生活经验，在天气晴朗、光线充足的时候心情很愉悦，也就很想出去走走，而在天气阴沉、光线不足的时候情绪则会莫名地低落起来，哪里也不想去。可见，人在不同的光线环境下，情绪也会有差异，于是创作者越来越懂得如何利用影视作品中的光去影响观众的情绪，然后再引导观众理解创作者试图传递的情绪和感受，光影的这一功能被称为内部引导功能。

一、光影的外部引导功能

影视作品中利用光影来表现外部环境空间的手法，我们可以称之为光影的外部引导功能。光影的外部引导功能主要体现在对空间环境的引导和时间信息的引导两方面。

第一章 光 影

（一）光影的空间引导功能

根据光影的情况，我们可以判断出物体的基本外观（包括质感）[①]，并获悉物体与周围环境的空间关系。上文中我们详细介绍过，如果光不同，物体表面的阴影就不一样，最后物体所呈现的外观和质感也会有所差别。而不同的投影也会让我们对物体的位置产生不一样的理解。

比较常见的人像摄影也可以很清楚地说明光影对人的脸部外观和质感的指示作用。在优秀的照片中，人物的脸部要比日常情况下更具立体感，并且脸部以及背景的质感都会显得比日常情况下更加柔和、平滑，这和摄影时所布置的光息息相关。

首先，通过主光在人的脸部部分区域形成表面阴影，这样整个脸部就有了明暗的层次，那么我们的视知觉系统就会告诉我们这张脸不是一个平面。一般情况下，亮区离人眼较近，有突出感，而阴影区离人眼较远，有后退感。为了增加脸部的明暗层次，就要把人脸突出的部分，比如额头、颧骨、鼻梁打亮，而在眼窝、腮帮等凹陷处增加阴影。其实化妆的原理也是这样，往往在凸出的地方打上亮色，而在凹陷处打上暗色。另外，电影、电视都是用二维的画面表现三维立体的空间，如何增强画面的纵深感，增加画面的逼真感，是所有创作者都需面临的首要问题之一，通过明暗层次来拉长纵深感是一个很常用的办法。图1-2-1取自电影《低俗小说》（1994），其中走廊里打的背景灯以及天花板上的廊灯让走廊里有了明暗的变化，加强了画面的纵深感。

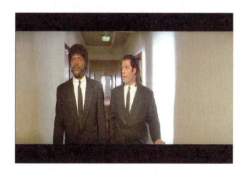

图 1-2-1

[①] 在美国学者赫伯特·泽特尔的著作《实用媒体美学 图像 声音 运动》中，他把光线的空间引导功能分为空间引导、质感引导、时间引导。而笔者认为质感属于物体的空间现象，那么质感引导应属于空间引导的一部分，故把光的质感引导功能放进了空间引导功能中加以说明。

> 视听语言

其次，主光形成的阴影往往较为浓重，亮区和暗区由一条明显的分界线隔开，使得脸部线条过于硬朗，皮肤也过于粗糙，往往再加上柔光来消除一部分空间层次所造成的光的反差。在传统的好莱坞电影中，我们经常见到在拍摄女明星的单人大特写镜头时，采用灯光和滤镜减少反差，使得女明星的面部皮肤几乎完美无瑕（如图1-2-2所示）。在当下，大量的视觉影像几乎都在利用灯光弱化反差，尤其是广告、MTV等宣传性的影像，实现光滑整洁的视觉质感，所以千万不要被护肤品广告中模特如丝般的白皙皮肤所欺骗。但是，值得一提的是，对于影视艺术来说，

图1-2-2

叙事是其核心目的，有的时候，为了达到叙事的目的，是需要适当牺牲视觉美感的。比如要表现一个饱经沧桑、面部布满皱纹的老者，用柔光消除面目反差、弱化褶皱感，就不太合适了。因此，选择何种灯光来制造怎样的空间效果，完全取决于创作者试图传递何种信息给观众。

（二）光影的时间引导功能

光影还能向观众提供时间上的指示，当然，光也没有强大到能告知我们具体的时间，它只能告知我们大概的时间，比如白天、黑夜、早晨、上午到下午、傍晚，或者冬季、夏季。在日常生活中，我们会根据阳光的变化来判断时间。在电影、电视中也同样如此，只不过电影、电视中的光并不只有阳光，还有人造光源。对光的控制可以非常微妙地引导我们理解作品中的时间。另外，众所周知，时间这个抽象概念在具象的电影、电视中是较难通过视觉元素精确地表达的。但通过对光影的时间引导功能的了解，我们在拍摄时可以相对准确地传达时间信息。

1. 白天和夜晚的光影特征

根据光的亮度，我们可以区分出白天和晚上。众所周知，太阳光是自然界最强的光线。正常的晴天，直射阳光的亮度是10万Lux[①]（勒克斯），而一般的阴天，其亮度也有1万Lux左右。相比之下，一般室内照明的亮度则

① Lux 是光照强度的单位，具体的物理意义是照射到单位面积上的光通量。1Lux 大约等于1尺烛光在1米距离的照度。

第一章 光 影

只有 300 Lux 左右。因此，通常白天，场景中的物体以及背景都保持着一定的亮度，而晚上，一般只有光源所辐射的范围才会有与之相应的亮度，其他地方都会保持比较低的亮度，甚至完全黑暗。因此，表现白天和黑夜必须对光采用完全不同的控制方式。图 1-2-3 和图 1-2-4 为电影《双重赔偿》（1944）中同一个场景（女主角狄菲莉家）分别在晴天白天和夜晚被拍摄下来的画面。另外，夜晚的月光和白天的太阳光相比，色温偏高，朝阳或夕阳是偏橙红色的，正午的太阳光偏白色，而月光偏淡蓝色。在拍摄时，通常用一个淡蓝色的带遮光图层的照明来模拟出月光的效果。

图 1-2-3

图 1-2-4

在实际拍摄时，由于技术所限，或者其他客观原因，常常需要白天拍夜晚的戏，或者夜晚拍白天的戏，如何成功地"欺骗"观众，需要创作者对白天、夜晚的光线特点了如指掌。比如，在现在改良过的胶片和灯光技术出现之前，大部分的户外夜景很难在当时的技术条件下完成拍摄，所以通常这些夜景都是在白天以蓝色滤镜模仿夜晚的光线条件来拍摄的。这种方式被称为"日光夜景"（day-for-night），这也正是弗朗索瓦·特吕弗的电影《日光夜景》（又译作《日以作夜》，1973）名字的来源。

2. 早晨、上午到下午、傍晚的光影特征

在摄影上，区分上午和早晨以及上午和中午的方法，是根据太阳光和水平地面的夹角来确定。一般认为，当夹角小于 15 度的时候，就是日出时间，夹角大于 15 度、小于 60 度，则为上午时间，而当夹角大于 60 度、小于 120 度，则是中午了。当然，依此类推，即可知下午和傍晚时间的划分。

早晨和傍晚，这段时间有一个专门的名词叫作"神奇时刻"（Magic Time）。之所以有这样的称谓是因为这段时间的光线效果非常独特，一方

面，此时太阳位置比较低，入射角较小，会产生比较长的投影；另一方面，此时的阳光色温比较低，整体的光线偏红，但天空的反光又混杂着高色温的蓝色，因此这时的物体表面的色温变化非常丰富，被阳光照射的一面呈暖色，而被天空光所照射的一面偏冷色调，并且在两者中间还有层次丰富而柔和的过渡。这种光线效果是人工光很难模拟的。此外，因为在早晨和傍晚的时间段里，地球的温度变化比较大，所以容易形成雾气，加上太阳在此时的位置较天空中的云层还要低，在有云的天气里再加上云霞的反射效果，这样一来，这个时间段的神奇的光线效果往往是可遇而不可求的。同样，这段时间也是比较短暂的，唐代李商隐所写的"夕阳无限好，只是近黄昏"，正是对于这难得的"神奇时刻"的感慨。

另外需要说明的是，早晨和傍晚两个时间段的光线特征细究起来还是有细微差异的，因为在日落的时候，温度相对更高一些，空气中的水蒸气和尘埃也会略多一些，空气对于阳光的折射和反射也就更加丰富一些。因此日落的时候，光线相较日出时候更为偏暖一些，我们日常生活中也会觉得晚霞相比朝霞的色彩和感觉都更丰富一些。

上午到下午这个时间段，相对而言，时间比较长，阳光的亮度、色温等也基本没有什么变化。色温较朝阳和夕阳偏高，呈白色。又由于这个时间段空气中的雾气和粉尘也没有早晨和傍晚多，所以光线没有经过那么多的反射直接照过来，光线偏硬。另外，这个时间段，阳光的入射角偏大，因此它产生的投影较短，尤其是正午时分，阳光几乎是垂直照射过来，它产生的投影最短。

由此可见，不仅光线本身的特征如亮度、色温等可以为我们提供时间上的引导，阴影也起到了至关重要的作用，因此古时候人们就能根据物体投影的长度来判断时间。中国古代的天文仪器日晷就是根据这个原理帮助人们测定时间的，而大家经常见到的古代建筑华表同样如此。因此，通过对阴影，尤其是投影的控制，观众可以很容易从中找到时间的线索。

3. 冬季和夏季的光影特征

不同季节阳光的光照强度和位置都会有不同。不过，春季和秋季的太阳光特征不太明显，所以在影视作品中，单纯用光影去表现春季和秋季难度很大。夏季和冬季的光影特征较为明显。冬天阳光的光照强度会比较低，而且位置和夏天相比角度会更小，这就使得冬天的光比较柔和，投影更长，而且阴影也不会那么浓密。如果下雪，由于雪的反射，光线会更为柔和。因此，光影特征的不同也能够提供季节上主要是冬季和夏季的时间信息。

二、光影的内部引导功能

通过对光影的控制,不仅能够对外部环境进行引导,而且还会对我们如何感受事物,并对事物进行情感上的判断产生明显的影响。我们将光影的这种功能称为内部引导功能。光的内部引导功能大致包括光影对情绪和氛围的影响,以及光影本身作为戏剧冲突元素的效果。

(一)光影对情绪和氛围的影响

光影对情绪和氛围的影响在实际的灯光控制上可以从以下两个角度来进行说明:

1. 高调光和低调光

高调光是指场景中的亮度充足、亮区与阴影的反差很小的情况。高调光一般会给人以比较积极的情绪,而且由于场景中的各个方面都是清晰可见的,也显得比较容易控制和把握。通常喜剧片、歌舞片等情绪比较积极的电影类型惯于使用高调光,另外,电视情景喜剧、脱口秀和新闻节目等也几乎都是采用高调光来进行照明。例如两部家喻户晓的家庭情景喜剧《我爱我家》(1995,图1-2-5)和《家有儿女》(1~4)(2004、2006、2007,图1-2-6)都大量地使用了高调光来拍摄场景,这对于影片欢乐温馨的喜剧气氛起到了烘托作用。

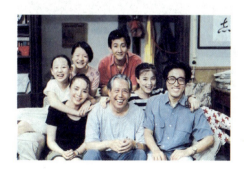

图1-2-5

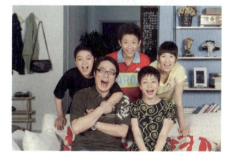

图1-2-6

而低调光的情况基本上与高调光相反,一般场景中的亮度都不充足,亮区和阴影的反差很大。通常情况下,人都是害怕黑暗的,因为黑暗挡住了人们的视线,看不清外部环境,也就失去了掌控一切的能力,然后就会出现恐惧、没有安全感等负面情绪。因此,低调光会造成比较低落的情绪,而且由

于场景中有很多空间处于暗处,再加上明暗反差所造成的冲突,会使得情绪上有不确定甚至是压抑的感觉。"黑色电影"以及类似风格和主题的电影会经常出现充满明暗反差极强的光,以此来配合表现人物的不确定性和宿命感。意大利导演贝纳多·贝托鲁奇曾邀请美国著名摄影师维托里欧·斯托拉罗拍摄电影《末代皇帝》(1987)。斯托拉罗非常注重光线的运用,他说他在拍摄电影时是在"用光线写作",在《末代皇帝》中,他将这一用光理念发挥到了极致,将清朝末代皇帝爱新觉罗·溥仪在特定生存处境下的心理状态表现得淋漓尽致,一举拿下1988年奥斯卡、美国评论家协会、美国洛杉矶影评家协会颁发的最佳摄影奖。除了在溥仪三岁时刚进紫禁城和晚年出狱之后的生活,溥仪的脸上和所处的空间中总是布低调光(图1-2-7、图1-2-8、图1-2-9)。因为在创作者看来,溥仪的大半个人生都像影片中反复出现的蝈蝈那样深陷囚牢(紫禁城、伪皇宫、抚顺战犯管理所),起起落落,在命运和历史面前他就是一个不折不扣的囚徒。

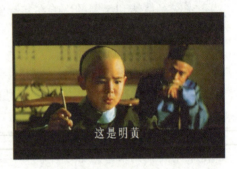

图1-2-7

图1-2-8

图1-2-9

2. 主要光源的位置

众所周知,人类生活中最主要的光源——太阳、灯的位置总是在我们的上方,所以我们习惯于主要的光来自于我们视力范围的上方,而阴影在下方。也就是说,如果主要光源的位置在我们视平线的上方,我们会比较习惯接受;而如果光来自于我们视平线的下方,阴影的倒置会导致我们产生不习

第一章 光 影

惯甚至是怀疑或恐惧的感觉。想必很多人小时候都玩过用手电筒的光从脸部的下方照射来吓唬人的把戏，这就是利用我们对光源位置的习惯来制造特殊心理效果。因此，主要光源的位置也会对我们如何感受影像中的情绪产生影响。

在影视作品中，光源位置高于或低于视平线会直接影响我们对事物的感受，并很有可能以之进行情感倾向上的判断。虽然有时这种灯光技巧已经被观众所熟悉，并成为某种老套的手法，但我们仍然经常会根据主要光源位置的"正常"或者"不正常"去延伸和投射自己的感受。大多数情况下，影视作品中的主要光源就像生活中一样处于高于视平线的位置，而有时为了营造诡异、恐怖的气氛，或者表现阴森、狠毒的人物形象，创作者就会选择将主光放在低于视平线的位置。游达志导演的电影《暗花》（1998）讲述了20世纪90年代澳门各个黑帮为了争夺赌场利益互相残杀的故事。影片中多处把光源设计在脚下，用以烘托阴森、恐怖的气氛，塑造杀手们狠毒的形象。图1-2-10和图1-2-11分别为该片中两位杀手阿琛和耀东。

图 1-2-10

图 1-2-11

（二）光影作为戏剧冲突的元素的效果

由于不同的光线条件会对观众的感知造成不同的影响，所以，很多时候，光影本身的变化可以成为制造戏剧冲突的元素。通过改变电影中的光影的状况，可以帮助创作者强化电影中戏剧冲突的效果。

在杨德昌的电影《麻将》（1996）的一个段落镜头中，随着马特拉位置的改变，光在这个镜头中产生了明显的变化，成为纶纶与马特拉对话中重要的戏剧性因素。从这个镜头开始，反映出马特拉因为有机会工作而兴奋。可是，就在她兴致勃勃地准备上班时，她从洗手间走到卧室再到厨房的过程中，脸部光线呈现出明暗交替变化。不稳定的光线给人一种不祥的预感，仿

佛事情并没有她想象的那么美好。而纶纶不愿意带马特拉去见工，因为他知道这份工作的性质是卖淫，于是这时他和马特拉所处的位置长时间处于暗处。然后马特拉往客厅里走了一步，此时她不仅处于暗处，还处于一片凄冷的蓝色光下。马特拉表示她愿意去卖淫，因为她需要工作维持生存，另外她要报复抛弃她的男友。纶纶劝说马特拉，不料马特拉义无反顾地冲出了屋子。痛苦至极的纶纶一步一步挪到客厅里，瘫坐在地上。整个客厅整体偏暗，正前方洒上了淡淡的凄冷的蓝光。不久后，恢复理智的马特拉回来告诉纶纶，她做不了这份工作，因此她没法在台湾待下去。此时，纶纶和马特拉身上大面积处于黑暗之中。在这里，光影不仅指示着纶纶和马特拉的情绪起伏，更强化了激烈的戏剧冲突。

此外，光影的这种戏剧性的使用方法也可以用来暗示电影中戏剧冲突发展的方向，使得观众根据光的变化对影片的叙事发展有预先的判断。英国导演卡莱尔·赖兹导演的《法国中尉的女人》（1981）用时空交错式的叙事结构分别讲述了两个相隔100多年的爱情故事。其中，在古代爱情故事中，出生于上流阶层的绅士查尔斯爱上了来自底层社会的家庭教师萨拉，正当查尔斯冲破重重障碍决心要和萨拉厮守到老的时候，萨拉却不辞而别。查尔斯苦苦找寻萨拉三年，最终在一个晴空万里的日子，在一个湖边别墅里和萨拉重逢，屋内洒满了暖暖的阳光，预示着查拉斯与萨拉将消除误会，有情人终成眷属。

第三节　布光基础

正是因为光线对于一部影视作品来说起着至关重要的作用，所以在创作过程中，对于光线的控制显得尤为重要，这部分的工作就叫作布光。众所周知，光是直线传播的，所有布光中的流程，如打光、遮光、反射光、控制光效的方法，都要以人们所共知的基本常识为第一前提。

光的方向主要是就硬光而言的。所谓光的方向，准确地说，指的是入射光线同连接摄像机和被摄体的直线之间的夹角，因此也叫"光的入射角度"。在光的入射角度从0度移转向180度的过程中，物体表面的阴影越来越多。

笼统地将光的方向作一个分类，可以分为前向光（也叫顺光，0度入射角）、前侧光（或顺侧光，45度入射角）、侧光（90度入射角）、侧逆光

（135 度左右入射角），逆光（180 度入射角）（图 1 - 3 - 1）。

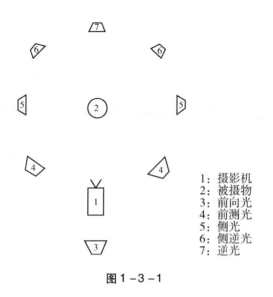

图 1 - 3 - 1

光源的方向对物体的外观有很大的影响。一般来说，前向光最不利于表现物体的立体感和质感，但是如果使用前向的柔光来照射，则有利于获得柔和的影调效果。前侧光则是最常用的光源方向之一，它有利于表现物体的立体感，也使画面看起来更为丰富。侧光在影视拍摄中并不常见，因为这样的光线效果使画面具有明显的明暗反差，又缺乏明暗过渡，但如果侧光本身是柔光的话，明暗反差会减弱，光线效果会变柔和。侧逆光是非常好的轮廓光，使用时作为辅助光或者作为主光都会很有利于表现物体的线条，并能把被摄体从后景中勾勒出来。而逆光则会产生强烈的明暗反差，能制造剪影效果，虽然不常用，但用得恰当，则能制造很好的光线气氛。另外，光源的方向还对色彩的饱和度产生影响，前向光能够表现物体最大的色彩饱和度，而后向照明则会降低饱和度。

当然，实际拍摄时，大多不是只有一个光源的，所以各种方向的光之间的平衡才是打光的关键。

我们日常生活的经验中，光的来源主要是来自于人头顶的斜上方。所以，斜上方是一个相对常见的入射光角度，上文中所提及的各种方向的光，除了水平方向上的差异之外，在垂直方向上，基本都是来自于斜上方的，这也是打光的前提之一。但是，有时，超越常规的垂直方向上的角度对于制造

特殊效果会很有帮助，例如纯粹的顶光能够制作比较大的明暗反差，而且能够使人眼不明显可见，可以用于制造神秘、恐怖的特殊气氛。而来自于被摄体下方的脚光，则能够制作比顶光更为恐怖、诡异的造型效果。

在生活中，光只能依赖自然光即阳光的随机条件。但在影视作品创作中，光的控制可以在几个不同方面和环境中实现。

首先，光的控制在影视作品拍摄中最主要的手段是灯光的控制，灯光可以决定整个画面中的光量，它直接决定了场景中所有事物的亮度范围。

其次，对光的控制不能忽略对光的反射的控制，在影视作品拍摄中，这主要体现在对场景、布景、服装以及化妆等方面的控制，即艺术指导（Art Direction）主要负责的工作。例如，在电视摄影棚中，由于大多数时候都使用多机进行拍摄，因而整个场景是均衡布光，以使演员和摄影机获得尽可能多的活动自由。在这种情况下，对光的细节的控制，只能通过对反射的控制来实现。另外，后期制作也能对电影进行光的控制，在胶片电影中主要是洗映时对胶片曝光的控制；但现在数字技术已经得到普及，后期制作中对光的控制主要是通过数字调光来实现的。

当然，从丰富度而言，灯光的控制仍然是最为复杂的。因此我们将从最为常见的几种灯光控制的方式来讨论对光的控制需要考虑的问题。

最基本的影视布光技法，包含如下几种基本功能的光：

一、主光

主光是整个布光设计中的基础，首先，它是最主要的光源方向，一般来说这一光源方向需要具有某种空间的、自然的合理性，因为它要能提供给观众一些重要的环境信息，例如，从主光中，观众可以知道这是晴天还是阴天，是正午还是黄昏，是室内还是室外。

上文所提及的前向光、前侧光、侧光、侧逆光、逆光等光源方向均可以作为主光的方向。接下来，我们逐一讨论不同入射方向的主光所产生的效果。

（一）前向主光

最常用和常见的前向主光，是高45度左右的前向光，以一般的人物照明为例，这样的前向光能够软化人物的面部特征，减少皮肤纹理的表现，如果同时使用的是柔光照明，则对于表现人物皮肤的光滑感有特别的益处。好莱坞的女明星照、护肤品广告的女模特，就经常被使用这样的前向光作为主

光。图1-3-2来自电影《魂断蓝桥》（1950），前向主光的使用增加了人物的魅力。

当前向主光高于45度达到60度左右的时候，效果会有一个明显的变化，这时，被摄人物的眼睛会渐渐被阴影所遮蔽，鼻子的阴影则会遮挡住人物的嘴巴，面部显得阴暗恐怖，这样的效果虽然不是很日常化，但在影视作品创作时常用它来传达特定的情绪和含义，如它在弗朗西斯·福特·科波拉导演的系列电影《教父》（1972、1974、1990）中，对于表现黑社会的冷酷、神秘起到了极佳的表现效果（图1-3-3）。

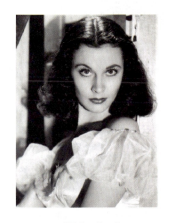
图1-3-2

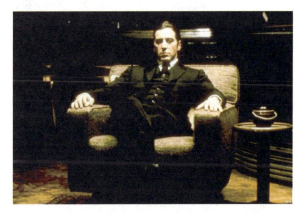
图1-3-3

（二）前侧向主光

前侧向主光，又称为3/4前向主光，这是影视布光中最最常见的主光方向。同样，正常情况下，它在45度左右的高度照射。前侧向主光会在人物面部的鼻子和嘴的位置产生一个斜向的阴影，而在通过柔光补光照明之后，这些阴影部分也不会有特别强烈的明暗反差（图1-3-4，取自2014年的国产电视剧《红高粱》）。相比纯粹前向的主光，这样的光线能够突出人物面部眼睛、鼻子、嘴巴等部分的立体感，对于人物的面部造型有特别的益处。在好莱坞的黄金时代，这种主光角度受到了极度推崇，尽管随着影视打光和造型方式的丰富成熟，这样的主光方向已经不再处于绝对的地位，但直至今日，它仍然是布光中一项重要的可供考虑的方案。

图 1-3-4

（三）侧向主光

侧向主光一般不会使用硬光照明，那样的照明效果被称为"阴阳脸"（图1-2-9），因为在侧光+硬光的效果下，被照射的人物面部明暗反差是所有布光效果中最为明显的，亮的一侧极亮，而暗的一侧则完全看不见，仿佛人物只长了半张脸，这样的效果既缺乏立体感又非常生硬，一般来说是极少使用的。除非创作者出于戏剧性的考虑，偶尔会在影视作品中用到这样的布光。但是，如果使用柔光来作为侧向主光，再用反光板或其他柔光作为补光，在拍摄室内戏的时候却很实用，因为从窗口摄入的侧光特别具有生活感和日常感。这样的光线效果深得波兰导演基耶斯洛夫斯基的喜爱，在他的电影中比比皆是，《蓝色》（1993）中就有这样的体现（图1-3-5）。

图 1-3-5

第一章 光 影

(四) 侧逆主光

侧逆主光又叫作3/4后向主光，一般使用硬光照明。这种主光方式经常用于夜晚或暗部室内空间。这是一种极富造型能力的打光方法，带有相当强的戏剧性和情调。这样的光线使人物具有鲜明的侧向轮廓，同时面部的大半处于黑暗之中，营造了强烈的神秘感和特殊气质，在电影《日落大道》(1950) 中我们能感受到这样的效果（图1-3-6）。

图1-3-6

(五) 后向主光

在影视作品中，后向主光不是一种主要的布光方式，它只在相对特殊的情况下才会使用。如果后向主光是柔光，会产生相当浪漫的剪影效果（如图1-3-7，取自1980年的美国电影《名扬四海》）。而当后向主光是硬光时，意味着摄影机直接面对主光源，这样的情况并不多见，它很难称为一个叙事场景中的主光，但在非叙事化的影像作品，如MV、广告作品中，这样的打光方式也是存在的，但一般也只是用于调节镜头剪辑时的动感或者变化效果。

图1-3-7

二、补光

补光也叫辅助光,主光确定了场景环境或人物面部的基本明暗关系,补光则主要用于提高阴影部分的亮度,冲淡阴影。一般而言,补光都是柔光,因为它的主要目标是提高亮度,并尽量减少阴影。

补光一般会放在前向光的位置,因为这个位置在正面照射物体的情况下不会产生新的阴影,如果想要加强立体的效果,也可以把补光放在前侧光即前向45度位置,但在这个位置使用时,如果主光来自另一侧前向45度位置的话,可能会在人物面部形成两个鼻子的阴影。而当主光为后向光时,补光在前侧位置来平衡面部阴影,其效果则比较好。

另一种补光的方法是,把柔光光源做到非常高的位置,或者利用屋子的白色天花板反光来作为补光,这样的补光可以避免在墙体上产生新的阴影。

一般而言,补光的亮度要远低于主光,否则补光就会破坏由主光建立起来的影调,但如果选择高调布光,空间的整体都很亮的话,补光也可以很明亮。事实上,在某种意义上,一个场景是高调布光还是低调布光,其实主要就是由补光的亮度决定的。

三、后向辅助光

后向辅助光一般主要指轮廓光,它的主要功能是将被摄体同背景分离,并勾勒出被摄体的轮廓。后向辅助光的来源,一般可以选择纯后向光和侧逆光(135度左右的入射角)两种方向,后向辅助光一般来自高于一般主光位

置的高度，约同水平方向呈60度夹角的高位。轮廓光在某种意义上具有辅助产生景深的效果，使被摄体的立体感明显增强。

最为经典的轮廓光的打光方法是在侧逆光的方位同前侧光方位的主光相配合，在好莱坞的黄金时代，这是经典打光方式中不可或缺的组合。

拍摄室内戏的时候，后向光和轮廓光可以考虑模仿来自窗户的室外光效果，这样会显得自然和容易被观众接受。

后向辅助光一般都使用硬光，因为柔光在提高普遍亮度的同时往往难以形成清晰的轮廓感。

轮廓光不同于补光，它的亮度有时要高于主光，轮廓光过度曝光2个光圈左右是常见和常用的。同时，轮廓光和主光的色温也可以是不同的，例如在拍摄室内夜景的时候，用冷色调的轮廓光和暖色调的主光相配合可以制造出非常不错的夜戏观感。

四、三点布光法

由主光（一般是指前侧方向主光）、补光和轮廓光（一般是指侧逆方向轮廓光）三者结合起来的打光方式，因为极其经典有效，被称为"三点布光法"（图1-3-8）。

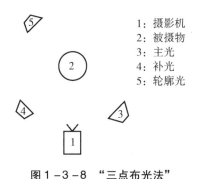

图1-3-8 "三点布光法"

在当代，三点布光法依然具有很强的生命力、很常用。尽管对它的使用可能会显得有些死板和教条，但无疑这样的布光思路是非常重要的对布光进行思考的开端。三点布光首先有一个主光，通常为硬光，它是最重要的并且符合场景自然日常生活规律的光源位置发出的光，提供给观众以时间、空间感；其次，在主光的基础上，考虑曝光问题，如果整体曝光欠缺或者人物面部阴影太重，则适当地用补光来提高整体亮度，补光通常为柔光；最后，在

曝光已经没有大问题的情况下，考虑被摄体在整个场景中有没有被突出出来，如果在立体感上有所欠缺，则加入后向的轮廓光（通常为硬光）来勾勒被摄体的轮廓，加强立体感、空间感并强调被摄体的存在（图1-3-9，《寻龙诀》）。

图1-3-9

五、背景光

三点布光法主要是针对被摄体主体而言的，但在照明中除了被摄体之外还有整体空间的照明问题。除了使用柔光补光会提高空间的整体亮度之外，有时为了交代空间、塑造环境和某种氛围感，还需要专门为背景设计灯光，这被称为背景光。

因为背景光和被摄主体会同时曝光，所以一般来说，应该先对被摄体布光，再考虑给背景打光。作为一个普遍规则，一般来说，背景光的曝光需要比被摄体的曝光稍暗一个光圈左右。当然，背景被照亮的方式也会影响观众对于时间的判断，以室内戏来说，如果背景曝光高于主光的话，观众会认为场景发生在白天。同时，背景光的曝光亮度也决定了整体场景的影调是高调的还是低调的。

单独的背景光还有利于避免被摄体的投影投射在背景上。主光照亮被摄体的同时避免照射到背景，而用专门的背景光来实现背景照明。通过用不同方向的光照亮被摄体和背景，可以部分地避免墙上的阴影出现。但有时，为了制造特殊效果，会专门为了在背景上制造投影而打光，例如通过百叶窗板的光将百叶窗投影到背景上，可以制作出既具有生活化又具有特殊情调的光线效果，电影《双重赔偿》（1944）就是这样使用的（图1-3-10）。

第一章 光 影

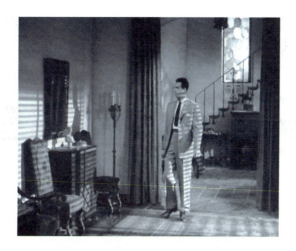

图1-3-10

在背景或被摄体上创造投影的方法，一般是使用一个"伪造板"放置在光源和背景之间，由此将所需要的阴影投射在背景或被摄体上。

六、其他特殊灯光

完成了被摄环境和被摄主体的基本照明之后，为了加强灯光的造型效果和丰富影调的层次感，还可以对照明效果进行微调，这时可以使用多种特殊灯光，下面介绍其中比较重要的几种。

（一）眼神光

眼神光的目的不是照亮眼睛，而是制造眼睛对于光源的反射，使被摄人物的眼睛更加有神，所以叫作眼神光而不叫作眼睛光。眼神光有时并不需要特殊安排，因为在主光、补光的布光过程中会产生眼神光。例如补光在最正常的摄影机上方用柔光照明，此时人物的眼睛往往有反光，自然就形成了眼神光。眼神光一般使用低照度的光，因为无需照亮，故普通白炽灯都可以作为光源，有时也可以在摄像机上加一个机头灯，机头灯的反光也可以被用作眼神光。下面两幅截图（《卡萨布兰卡》，1942），图1-3-11没有眼神光，图1-3-12打了眼神光。

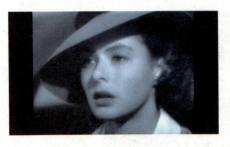

图 1-3-11

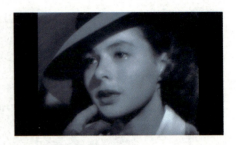

图 1-3-12

（二）头发光

头发光作为一种辅助光，对于女性角色要比对男性角色重要得多，毕竟对于头发光而言，如果头发是值得被修饰的，它才显得有意义。最常见的头发光的打光方向就来自头顶的正上方，另外，后向轮廓光或者侧逆主光也可以形成头发光。头发光的曝光可以比人物的面部过曝 2～3 个光圈，因此头发光的亮度可以高于主光，尤其是对于发色比较暗的亚洲人更是如此。

第四节　布光方式

通过对标准布光功能的了解，我们不难发现，对于灯光的控制而言，最主要的问题在于确定主体与背景以及二者之间的对比关系。

标准布光的目的是为了清楚地呈现主体的面貌和轮廓，并且明暗相对有一定的层次，但有时我们并不一定需要这样的效果。例如，在一般的恐怖片中，经常会出现这样的灯光状况：人物处于只有背光的场景，观众只能看到人物的轮廓，并不能看到细节，同时明暗对比也非常强。这时，我们可以说创作者刻意向观众隐藏了主体，从而引发观众的好奇心以及对不明确事物的恐惧。而且，主体与背景的关系也缺少过渡，从而强化了刻意隐藏主体的效果。

换句话说，确定了主体，也就确定了我们需要通过灯光呈现或者隐藏什么；而确定了主体与背景的关系，也就确定了呈现与隐藏的程度。

从这两个角度出发，对标准布光的布光方式进行改变，就可以获得另外一些常见的布光方式，包括明暗对比布光、平调布光以及剪影布光。

第一章 光 影

一、明暗对比布光

明暗对比布光在标准布光的基础上减少或取消了补光的使用，极端时甚至取消背景光，以强化主体与背景的明暗对比。根据之前我们所讨论的光的功能，我们会发现：明暗对比布光能突出空间的立体感，强化光影作为戏剧性元素的效果。当然，虽然明暗对比布光强调明暗之间的反差，但这并不一定意味着这种方式缺少光的层次感，我们仍然可以通过对补光的控制来获得不同的明暗对比的效果。

在弗朗西斯·福特·科波拉导演的《现代启示录》(1979)中，大量使用了明暗对比布光，但这些明暗对比之间的层次却有一定的差异，直到影片的最后，这种明暗对比布光才变成几乎只有主光的极致程度，显示出接近浮雕式的效果，以此来表现一场现实的战争如何影响人物的内心。图1-4-1为威拉德上尉的面部特写，只有从右侧照射过来的主光（聚光灯），人物面部显得凝重而具有立体感。而在拍摄科茨上校家人的照片时，虽然明暗对比仍然很强（照片和墙），但之间仍有一定亮度层次的过渡（图1-4-2）。反过来，拍科茨上校的面部特写，又回到类似浮雕的效果（图1-4-3）。

图1-4-1

图1-4-2

图1-4-3

不过,这种比较极端的明暗对比布光由于光所照射的区域很有限,所以一般只能在比较小的范围内使用,而且对于摄影机的控制要求也比较高。

二、平调布光

平调布光与明暗对比布光相反,要尽量淡化明暗对比的效果,使得整个画面中的光比较均匀地分布。因此,平调布光会尽量强化补光的效果,使得主光和背景光等主要的光源不被观众注意到。这种布光方式明暗反差极小,阴影也具有非常高的透明度。

由于这些特性,商业性影视作品大量使用平调布光的方式来拍摄(图1-4-4,取自2011年的台湾电视剧《我可能不会爱你》)。首先,这种光线可以获得极佳的可视范围,尤其对于有大量动作和摄影机运动的当代商业影视作品而言,这种方式给予了演员和摄影机运动极大的自由。即使是多机拍摄也不需要烦琐地调整灯光。另外,平调布光可以获得比较光滑、整洁的质感,也比较符合一般商业性视觉作品的需要。

图1-4-4

三、剪影布光

剪影布光是一种完全调换了主体与背景关系的照明方式,即主光照亮的是背景而非主体,这也就是我们在摄影中常说的逆光。在这种情况下,主体

第一章 光 影

呈现的并不是面貌和空间关系,而仅仅是轮廓。从另一个角度来理解,我们也可以说,对于剪影布光,主体是事物的轮廓。

虽然剪影布光能够获得的事物的信息非常少,但正由于这一点,它能起到其他布光方式所不具备的一些功能。有时,为了制造悬念或营造神秘的气氛,需要保持某些细节不被揭晓,剪影布光会使得画面获得更多的戏剧性。例如在马丁·塞科西斯的《无间道风云》(2006)中,由于剧作结构改变了原版的香港电影《无间道》的对称结构,使得杰克·尼科尔森扮演的黑社会老大弗兰克的角色从原作中的1/4地位变成灵魂人物,因此他的出场就使用了剪影布光的方式来制造人物对局面的控制力(图1-4-5)。

图1-4-5

相比其他的布光方式,剪影布光对于主体的呈现显得更为抽象,因此它也更适合表现一些抽象性的情景。例如在杨德昌导演的电影《一一》(2000)中,小男孩简洋洋在逃避教导主任时躲进了一间正在播放科教片的教室,这时,那个打过洋洋小报告、但洋洋很有好感的女生进来了,在找座位的时候,她处在银幕的中央。这时科教片里的解说词正在说:"两种互相对立而又相吸的能量……互相越来越不可抗拒,终于在一个闪电的瞬间,正电和负电激烈地结合在一起……这就是生命的开始。"女孩的轮廓与解说词之间的关系产生出某种奇妙的化学反应。

图1-4-6中,女孩在银幕的光的反衬下形成了剪影效果,这种抽象的形象与科教片的内容显得更为合拍,观众也理所当然地注意到了创作者对两者之间关系的趣味性的表现。

▶ 视听语言

图1-4-6

综上所述，对光影的精确控制能够很大程度上获得光影对于影视作品甚至是所有的视觉艺术作品不同的美学和戏剧效果。虽然在这里，我们将灯光的使用分成了几种类型，但在实际操作中，这些类型之间仍然有着丰富的选择余地。因此对光影的控制是一项非常细微也十分依赖经验的工作。

本章重点

1. 阴影以及阴影的分类和功能。
2. 光线的品质。
3. 光影的外部引导功能。
4. 光影的内部引导功能。
5. 光线的方向。
6. 三点布光。
7. 明暗反差布光。

思考题

1. 举例说明光影如何在影视作品中表现人物和空间的外部特征。
2. 举例说明光影如何在影视作品中表现时间和时间的变化。
3. 举例说明光影如何在影视作品中发挥它的戏剧性作用，并试着分析深层原因。

第二章 色 彩

学习提示

第一章中，我们曾提到光线是视觉的前提，没有光线，人的眼睛将看不见任何东西。其实，色彩感知的前提也是光线，简单说来，色即是光。因此，色彩并不是物体的本来属性，同时它也具有相对性。一个物体周围环境中光线的强弱、色温都会影响到它所呈现出来的色彩。另外，物体周围的色彩也会影响到它本身的色彩呈现。比如，有些颜色的衣服会衬得皮肤更加白皙，而有些颜色的衣服则会显得皮肤更加暗沉。正是因为这些奇妙的色彩现象，让这个世界变得更加美轮美奂，拥有更多惊喜。我们常常用三个数据精确描述色彩，这三个数据代表了色彩的三个属性：色相、明度和饱和度。另外，色彩还像人一样具有不同的气质，也有着不一样的气场，这都会给人们的生理和心理上带来不同的影响。所以光色给我们创造了一个灿烂魔幻的世界，自古以来色彩都是所有视觉艺术中的重要元素。通过本章的学习，我们需要对色彩本身以及色彩在影视艺术中的功能有更为细腻和理性的认知。

第一节 色彩的基本常识

一、色彩是什么

（一）色即是光

我们常常说香蕉是黄色的，天空是蓝色的，草地是绿色的，在上述表述中，"是"表示后者是前面事物的属性，也就是说，色彩常常被人们看成万物的天然属性。在正式研究色彩之前，需要颠覆长久以来我们形成的一个认知。事实上，物体本身并没有颜色，色彩也不是物体的本来属性。那么，色彩是什么呢？

视听语言

普通人一般可以识别50万~200万种色彩,画家、服装设计师等从事和色彩密切相关工作的专业人士因为接受过长时间的感知色彩的训练,他们对色彩更为敏感,可以识别更多种的色彩。不论是谁,不论你感知色彩的能力有多强大,不论你看到的色彩附属于什么物体,你看到的其实都不是色彩,而是一束特定波长频率的光,你的眼睛和大脑把这束光感知成了某种色彩。

在有文字记载的历史上,无数哲学家、科学家和物理学家都曾试图解释色彩的性质。其中,著名哲学家亚里士多德曾提出,光和色只是同一视觉现象被赋予了不同的名称。此后,来自不同领域的人们都用各种方式证实了这一理论。换句话说,色即是光,色彩感知的前提是光线。培根曾说:"黑暗中所有色彩都是相同的。"[1] 只有有了光线,我们才能看到各种各样的色彩。因此,在了解色彩之前,非常有必要简单介绍光线的特征以及进一步解释光与色的微妙关系。

(二)光线是什么

1. 光是颗粒还是光波,还是其他

光是什么?它究竟是由单个颗粒组成,还是类似水面的涟漪?这个秘密困扰了人类很多年。1704年,埃萨克·牛顿出版了他的第一部光学著作《光学》,其中提到,光是沿直线传播的,所以它一定是由单个的颗粒组成,因为光波不能以直线方式传播。牛顿称这些颗粒为粒子,他的这一理论被称为粒子理论。

1803年,英国科学家托马斯·杨提出,光一定是由水纹相似的波组成,他将其称为光波理论。他说,你只需要站在阳光照射的浅水里,便立刻会发现这个效果。俯视自己的双脚,你会看到光线互相冲撞,而且这种冲撞会在水底形成图案。因为这个事实,托马斯·杨的光波理论受到了很多人的大力支持。

1864年,英国科学家詹姆斯·克拉克·麦克斯韦[2]在总结前人研究电磁现象的基础上,建立了完整的电磁波理论。他断定电磁波的存在,推导出电磁波与光具有同样的传播速度。于是他从这一现象中得出结论:光只不过是

[1] 转引自梁明、李力《电影色彩学》,北京大学出版社2008年版,第55页。
[2] 詹姆斯·克拉克·麦克斯韦在1861年首次发明了彩色胶片冲洗技术,因此也是摄影史上一位重要的人物。

第二章 色 彩

电磁波的另一种形式。

后来,德国物理学家马克思·普朗克在1900年总结了之前的研究成果。他指出,粒子理论和光波理论都是对光能的正确描述。因为他发现能量实际上是离散的团块,他称之为量子,后来量子又称为光子。当光子单独活动时,它们就变成了能量波。

此后,很多科学家都解释了这个过程的实际工作原理。1905年爱因斯坦因证实了普朗克理论的正确性而获得诺贝尔奖。

综上所述,光是一种既具有粒子性又具有波动性的电磁波。

2. 光谱

曾几何时,雨后天空挂起的七色彩虹一度让无数人为之惊叹,也唤起了无数人的好奇心,人们都努力推测这一神奇的景观是如何形成的。1666年,埃萨克·牛顿通过著名的色散实验揭开了彩虹神秘的面纱。牛顿在暗室里放置了一个三棱镜,当外面的一束白色太阳光穿过窗户上的一个小孔,再通过三棱镜的折射,照射到对面的白墙上时,这束白光被分解成红、橙、黄、绿、蓝、靛、紫这七色光带,这种光带被牛顿称为光谱。颜色排序和彩虹完全相似,然后他得出结论:彩虹其实就是太阳光经过雨后云层中的小水珠的折射之后形成的自然现象。英国著名文学家亚历山大·蒲柏曾极具风趣地称赞牛顿,他写道:"自然和自然规律笼罩在黑暗之中,上帝说'牛顿出世吧'。"

每种色光具有不同的频率和波长,它们按照波长从长到短,频率从小到大的顺序依次排列为红、橙、黄、绿、蓝、靛、紫七色。其中,红色的波长最长(630~780纳米),频率最小(400万亿~470万亿赫兹)。正是因为这一特征,红色在人的视网膜的感光细胞上停留的时间最长,所以,它是最引人注目的颜色,备受人们的青睐,所以经常被用在旗帜、企业LOGO、警示性的标志上。

1800年,德国物理学家威廉·赫舍尔在实验中意外地发现了红外线,他让太阳光通过一个三棱镜后照射到一条白纸屏上得到了七色彩带,然后用九支完全相同的温度计,在每种色光区放一支,再在红光外和紫光外附近区域各放一支。于是在阳光照射下,各支温度计中的水银柱不同程度地升高。待温度稳定下来后,赫舍尔发现红光区的温度计升温5℃,绿光区的温度计升温3℃,紫光区的温度计升温2℃,特别奇怪的是放在红光外区域的温度计没有可见光照到,温度升高达7℃,而紫光外的温度计不升温。赫舍尔多次重复这个实验,终于发现不可见红外辐射的存在,这就是红外线。他还成

功地证明,不管这种热辐射来自太阳还是地球,它们都像可见光一样,遵循反射定律和折射定律,并且光必然包含着一些人眼所看不到的成分。在此基础上,其他科学家分别开始了各自的实验,并且硕果累累。詹姆斯·克拉克·麦克斯韦进一步解释了赫舍尔的发现:光只不过是电磁波的一种形式,可见光谱中有能量波通过,并且必将引起其他类似的电磁能的新发现。于是,无线电波、X射线、伽马射线、紫外线等其他形式的肉眼无法识别的电磁波接连被发现。

二、我们是如何感知色彩的

首先,需要对前文做一些补充,可见光谱中的光波其实并没有颜色,只是我们将它感知成了各种色彩,并给它们起了名字。感知色彩,说到底感知的是色光。

如图2-1-1所示,一束白光照在物体上,物体选择性地反射波长最长的光波进入感知者的眼睛,同时其内部的滤色片会吸收其他波长的光。光线经由瞳孔、水晶体、玻璃体到达视网膜,视网膜上的感光细胞受到光波的刺激之后会发射电荷,这些电荷很可能被编码并混合色彩信号后传入大脑。最后,大脑通过解码将这些信号解读成了红色。简单地说,物体的色彩是由于白光被物体反射或投射所"损坏"而造成的,因此有人说"色是被损坏的白光"[①]。

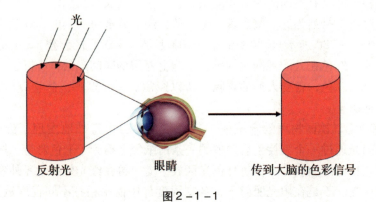

图2-1-1

① 梁明、李力:《电影色彩学》,北京大学出版社2008年版,第62页。

第二章 色 彩

眼睛如何能感知不同波长的光波呢？这首先归功于视网膜上的感光细胞。视网膜上含有大量的各种类型的感光细胞，其中最重要的就是密集在视网膜最外层的棒体细胞和椎体细胞，它们分工各不相同。

棒体细胞呈细长形，像一个棒子，故被人起名为棒体细胞，也有点像一个细细的杆，所以也有人管它叫视杆细胞。棒体细胞对暗光敏感，能够产生明暗感觉以及黑和白的感觉，对外物的细微运动也比较敏感，但是它对颜色几乎无感知。

锥体细胞较粗短，呈锥形，因此被人们称为锥体细胞或视锥细胞。锥体细胞在强光下工作，产生颜色视觉和精细视觉，所以，帮助人眼感知色彩的幕后英雄是锥体细胞。英国科学家托马斯·杨曾推测过锥体细胞感知色彩的工作原理，被称为三色说。他假定锥体细胞里含有三种不同的感受器，每种感受器只对光谱中的一种特殊成分敏感。当它们分别受到不同波长的光波刺激时，就产生了不同的感受经验，即感受到了不同的色彩。1860年，德国物理学家、生理学家兼心理学家赫尔曼·赫尔姆霍茨部分推翻了托马斯·杨的关于一种感受器只对一种波长敏感的假设，并对三色说进行了补充。他认为每种感受器都对各种波长的光有反应，但红色感受器对长波光更敏感，绿色感受器对中波光更敏感，蓝色感受器对短波光更敏感。因此，当光刺激作用于眼睛时，将在三种感受器中引起不同程度的兴奋。也就是说，各种颜色经验是由不同感受器按相应的比例活动而产生的。

三、色彩属性

（一）色相

色相（hue），顾名思义，指的是色彩的相貌，它是一种色彩区别于另一种色彩的重要特征。我们通常所说的大红色、宝蓝色、柠檬黄指的就是某种色彩的色相。事实上，任何黑白灰以外的颜色都有色相的属性。色相主要取决于光波的波长。对光源来说，占优势的波长不同，色相也就不同。例如，如果700纳米的波长占优势，光源看上去是红色的，如果510纳米的波长占优势，光源看上去是绿色的。对物体表面来说，如果反射光中长波占优势，物体呈红色或橘黄色；如果短波占优势，物体呈蓝色或绿色。

最初的基本色相为：红、橙、黄、绿、蓝、紫。在各色中间加插一两个中间色，其头尾色相，按光谱顺序为：红、橙红、黄橙、黄、黄绿、绿、绿蓝、蓝绿、蓝、蓝紫、紫。红和紫中再加个中间色，即红紫，便可制出十二

基本色相。

这十二色相的彩调变化,在光谱色感上是均匀的。如果再进一步找出其中间色,便可以得到二十四色相。如果再把光谱的红、橙黄、绿、蓝、紫诸色带圈起来,在红和紫之间插入半幅,构成环形的色相关系,便称为色相环。基本色相间取中间色,即得十二色相环;再进一步便是二十四色相环。在色相环的圆圈里,各彩调按不同角度排列,则十二色相环每一色相间距为30度,二十四色相环每一色相间距为15度。

(二)明度

明度(brightness)指的是色彩的明暗程度,也就是我们通常所说的色彩的深浅。越深的色彩明度越低,反之,越浅的颜色明度越高。另外,白色明度最高,黑色明度最低。精确地讲,明度取决于色彩反射的光亮。如果想知道一种色彩的明度,或者几种色彩的明暗差别,最精确的方法便是用测光仪去测量。一般情况下,我们不需要得出如此精确的判断,有一个简便的办法可以用来作出粗略的判断,即用黑白相机去拍摄该色彩。如果在黑白画面中偏黑,那么其对应的色彩就偏暗;如果偏白,说明这种色彩偏亮。但是通常在实际工作中,我们可能没有时间拿测光仪一一测量,或者拿相机去拍摄,所以只能依靠我们的眼睛。不过,我们的眼睛如果不经过训练,很难看出明度上的细微区别,所以如果要从事跟色彩相关的工作,我们首先就要"打磨"自己的眼睛。

(三)饱和度

饱和度(saturation),又称为色度,形容的是某色彩的相对强度或纯度。我们通常说某种色彩很浓,指的是它的饱和度很高,相反,某种色彩很淡,指的是它的饱和度很低。

精确地讲,饱和度表现为白、灰或黑混在某种色相中的量,混得越多,说明该色彩饱和度越低。白、灰和黑本身没有色度,被称为无色度色彩。如果通过添加白来降低红色的饱和度,它会渐渐地呈现粉色,并越来越浅,直至变成白色。很显然,随着红色饱和度的降低,色彩的明度在逐渐升高。通过添加黑来降低红色的饱和度,它会渐渐地转变为栗色,并越来越暗,直至变成黑色。很明显,随着红色饱和度的降低,色彩的明度也随之而降低。如果通过添加该红色相对应的灰来降低其饱和度,该红色会渐渐变为某种发灰的粉并最终被这一特定的灰完全覆盖。值得注意的是,在这种情况下,饱和

第二章　色　彩

度的降低不影响明度。

（四）色彩的记忆

普通人要记住某种色彩的大概模样并回忆出来，其实并不难。生活当中我们常常会遇到这样的事情，比如有一天我们看见一个朋友身上穿了某种颜色的衣服，觉得这种颜色很好看，于是记忆深刻。过了几天去逛街就想找一件同样颜色的衣服，这时我们就会回忆之前看见的那件衣服的颜色，只要相隔的时间不长，回忆起来并不难，于是，我们自认为对色彩的记忆是很容易做到的。故事的结果往往是这样的，当你找到一件自认为是同样颜色的衣服，再拿回去和朋友的那件放在一起比对的时候，仔细比较后就会发现还是有细微的差别的。这就说明，要想精确地记忆色彩是很难的，即便是接受过长期训练的专业人士也会犯错。

日本著名设计师原田玲仁在她的著作《每天懂一点色彩心理学》中提到过这样一件事情，有一天，她的公司接到了一笔生意，要为一个剧团的演员设计服装。她带领公司的首席设计师、业务经理和业务员去现场听取客户的意见，客户的要求很简单，演员的衣服必须和舞台的红地毯相配。为了设计好演员的服装，他们必须准确地记住红地毯的颜色，才能据此决定服装的颜色和材质。没想到，他们当中竟然没有人带数码相机，因此只能凭大脑记忆。回到公司后，四个人分别从色卡中找出了四种红色。后来，经过现场比对，除了原田之外的三个人全错了，就连对色彩非常敏感且有丰富经验的首席设计师也错了。原田能够准确记忆色彩的诀窍是什么，下文将会补充论述。

为什么色彩的记忆如此困难？原因很简单，上文中提到决定一种色彩的基本属性有三个：色相、明度、饱和度。这三者中的任何一个属性只要有细微的变动，色彩就不一样了。因此，光凭大脑感性地记忆某种色彩，往往会出错。

（五）色彩模型

为了使色彩属性量化和标准化，并显示它们之间基本的内部关系，色彩学理论家们设计了各种各样的色彩模型，比如上文中提到的色相环。下面主要介绍美国画家、美术教师阿尔伯特·H. 芒塞尔于1900年设计出来的色彩模型——色立体。外观上它像一个球体（如图2-1-2所示），在三维空间里，它把各种颜色的三要素——色相、亮度、饱和度全部表示出来。

视听语言

图2-1-2

 色立体的每一个截面都是一个色相环，分别用 R、YR、Y、GY、G、BG、B、PB、P、RP 代表红、红黄、黄、黄绿、绿、绿蓝、蓝、蓝紫、紫、紫红这五种主色相和五种中间色相。每种色相又分为 10 级，其中第五级是该色相的中间色。色立体的中间有一根轴，叫明度阶梯或无色度轴。它实际上就是一个垂直放置的灰度阶梯。明度分为 11 级，数值越大表示明度越高，最小值是 0（黑色），最大值是 10（白色）。饱和度由色相与无色度轴之间的距离来表示。离无色度轴越远，饱和度越高；离无色度轴越近，饱和度越低。饱和度最小值是 0，最大值是 14。芒塞尔就是用这些数值去表示颜色的，这些值被称为芒塞尔值。例如，钴绿色用芒塞尔值表示为：5G6/8。其中，"5G"中的 G 表示绿色（green），"5G"表示该绿色为绿色的中间色；"6"表示明度，6 处于中间偏亮的位置；最后的"8"表示饱和度，8 表示比较高的饱和度。

 下面解密为什么原田玲仁能够准确地记忆颜色。当她看见那块红色地毯时，她首先将红色还原成色相、明度、饱和度的色值。但是那块地毯的红色的色相接近 4R，明度为 4，饱和度为 12，这样不仅方便人们去记忆色彩，也方便日后准确重现色彩。不过，冰冻三尺非一日之寒，要想做到这样，不仅需要天赋，更需要接受长期的专业训练。

四、色彩混合

小时候我们涂鸦的时候，总会因为有那么几种颜色的颜料很快用完而发愁，也总能灵机一动试着去用别的颜料去混合出已经用完的那几种颜色。长大后，我们系统地学习研究色彩，我们会发现当台上几束色光聚集在同一个地方的时候，会呈现出另一种颜色，从而使整个舞台呈现出色彩斑斓的效果。总之，只要是和色彩相关的艺术形式，都要处理色彩的混合。混色法根据色彩混合后会变亮还是变暗分为两种，即加法混合和减法混合，请注意这两者相互独立且完全不同。

（一）加法混合

色彩越混合越亮的混色法叫作加法混色，它常常用于色光的混合。加法三原色是红色、绿色和蓝色。加法三原色取红（red）、绿（green）、蓝（blue）三色英文单词的首字母，故缩写成 RGB。同等量的红光与绿光混合，可以产生黄色光；同等量的红光和蓝光混合，可以产生紫红色光；同等量的绿光和蓝光混合，可以产生蓝绿光；同等量的红光、蓝光、绿光混合，最终产生白光。如果将不同比例的三原色光叠加，可以排列组合成成千上万种的色光。

彩色电视机就是使用了加法混合原理。如果我们把眼睛凑近传统彩色电视机（使用阴极射线管显示器）的屏幕，便会看见密密麻麻的极小的红绿蓝三色的方格。进入摄像机的白光被摄像机内的棱镜分成红光、蓝光、绿光，即三原色色光，三种色光被处理成色彩信号后被传输到电视机上。然后，色彩信号激活电子枪，每一个电子枪都为激活屏幕里某一相对应的色彩点（即上文提到的方格）而设计。一束光负责所有排列在屏幕上的红点，一束负责所有的绿点，另一束负责所有的蓝点。由于方格非常小并紧密挨着，所以人们只要在一小段距离外观看屏幕，方格里发射出来的光线就会在人的眼睛里发生加法混合。如果红色电子枪和绿色电子枪发射出同等强度的光束，人们就能看见黄色；如果红色电子枪和蓝色电子枪发射出同等强度的光束，人们就能看见紫红色；如果蓝色电子枪和绿色电子枪发射出同等强度的光束，人们就能看见蓝绿色；如果红色、蓝色和绿色电子枪同时都以最大强度发射时，人们将能看见白色；当然，如果它们都不能发射时，你将看见黑色；当它们都用一半的强度发射时，人们会看到中灰色。三种电子枪通过不断地变换发射光束的强度，可以混合出丰富多彩的色彩。也许是因为这个

原因,很多设计师在帮各个电视台设计台标的时候都对红、绿、蓝三原色情有独钟。

新印象主义派采用的点彩画法也是利用了加法原理。19世纪60年代,以马奈、莫奈为首的一批青年画家,由于他们的创新作品不能在官方沙龙展出,因而强烈反对官方学院派的墨守成规和他们制定的审查制度。他们要求艺术上的革新和创作自由,并经常聚集在巴黎的盖尔波瓦咖啡馆,自由交换对艺术的见解,共同寻求艺术创新道路。这些画家个性十分鲜明,非常讲究实际,没有确定的共同遵守的具体原则。但他们都力图客观地描绘视觉现实中的瞬息片刻,主要是表现纯粹光和色的关系,即力图捕捉物体在特定时间内所自然呈现的那种转瞬即逝的颜色。然而,他们都只是感性地去分析和安排色彩,仅局限于对光线的简单运用,也没有发明新的绘画技巧去呈现丰富的光线效果。随后以乔治·修拉为首的新印象主义画派开始理性深入地研究光学原理,并利用科学原理来指导艺术实践。他们认为印象主义表现光色效果的方法还不够"科学",主张不要在调色板上调和颜料,应该在画布上把原色排列或交错在一起,让观众自己进行视觉混合,然后获得一种新的色彩感受。画面上的形象由若干色点组成,好似缤纷的镶嵌画,所以该画派又被称为"点彩派"。因为它的理论是色彩分割原理,也叫"分割主义"艺术。

《大碗岛的星期天》(图2-1-3,1886)是修拉最伟大的作品,在现代

图2-1-3

美术史上具有里程碑的意义。修拉对画中的每一个细节和各种色彩关系以及绘画空间，都运用数学方式的理性方法着手解决。放大这幅油画，我们能清楚地看见上面布满了密密麻麻的各种基本色彩的点（图2-1-4），从远处看这幅画，这些点点反射出来的各种色光就会在人们的眼睛里混合出更加丰富的色彩，并且色彩的变化更为自然、细腻，具有强烈的空气质感。修拉为了完成这幅作品，花了两年多的功夫，准备了20张画稿和40张色彩草图。其实，除了艺术创作，在生活中人们也会经常用到加法混合原理，比如中国的刺绣。可见，色光总是混合着来到这个世界上，也让这个世界变得更奇妙。

图2-1-4

（二）减法混合

颜色越混越暗的混色法叫作减法混合。颜料、染料的混合都遵从减法混合原则，某种颜色的颜料或者染料被人们感知为某种颜色，是因为这些颜料或者染料把除该颜色色光以外的色光全部吸收，只把该颜色色光反射进人们的眼睛。当两种或两种以上的颜料或染料混合在一起的时候，它们会彼此吸收一些对方反射出来的色光，于是反射进人们眼睛的色光就会减少，人们就会发现混合后的颜料或染料的色彩也随之变暗了。

由于在加法混合中，通过以各种不同的强度来组合红光、绿光和蓝光，我们能得到大量不同的色彩，因此我们猜想在减法混合中，我们需要吸收红光、绿光及蓝光的颜料、染料或者其他会吸收光线的相当于滤色片的物质来得到同样的色彩感觉。最后我们得出的减法三原色是会吸收红光的蓝绿、吸收绿光的紫红和吸收蓝光的黄，这三者恰好是加法三原色的补色。

当等量的蓝绿色颜料和紫红色颜料混合时，会混出什么颜色呢？首先，蓝绿色的颜料之所以被人们感知为蓝绿色，是因为它把除蓝光和绿光以外的所有色光都吸收了。其次，紫红色的颜料之所以被感知为紫红色，是因为它把除蓝光和红光以外的所有色光都吸收了。最后，当它们混合在一起的时候，蓝绿色的颜料会吸收紫红色颜料反射出来的红光，紫红色颜料会吸收蓝绿色颜料反射出来的绿光，最终只有蓝光被反射出来，所以最后这两种颜料混合出了蓝色颜料。同理可得，等量的紫红色颜料和黄颜料混合时，会混合出红色；等量的蓝绿色颜料和黄颜料混合时，会混合出绿色；等量的紫红色颜料、黄颜料和蓝绿色颜料混合时，因为它们反射出来的色光都被彼此吸收了，最终就混合出了黑色。当不同比例的三原色颜料混合时，就能混合出五颜六色的颜料了。

想一想，当一束红光照在一个绿苹果上，绿苹果会有什么变化呢？苹果会变成黄色吗？出乎很多人意料的是，苹果几乎变成了黑色。因为绿苹果之所以在日光下被看成绿色的，是因为绿苹果会把除绿色以外的所有色光都吸收掉，而反射出绿色光。当只有红光照射到绿苹果上时，绿苹果会把红光统统吸收掉，因此就没有光线被它反射出来，于是我们看到它变成了黑色。舞台剧中白雪公主发现她买的苹果有毒，就是通过光线的变化在瞬间将苹果从绿色变成了黑色来表现的。另外，魔术表演中也常常利用光色混合原理展现出各种奇观。在文艺演出中，演员服装和灯光的完美配合往往可以创造出神入化的效果。相反，如果工作人员不了解色彩混合原理，往往会让人大跌眼镜。比如，如果一个演员身穿黄色连衣裙，场景中使用蓝光来模拟月光洒在她的身上，黄色连衣裙会吸收大部分的蓝光，只有一点点黄被反射出来，最后演员身上亮丽的黄色连衣裙就会变成又脏又旧的灰黄色，这会成为整场演出中一个大大的败笔。

第二章 色 彩

第二节　色彩的相对性

色彩并不是物体的本来属性，我们常常说某个物体是某种颜色，其实准确说来应该是我们在某个特定的时候看到的它是某种颜色的。可见，色彩呈现了不稳定性和相对性，也正是因为这个特性，我们生活的这个世界才变得越发妩媚和神秘。影响色彩感知的主要因素有：①光照环境；②物体材质；③周围色彩。

一、光照环境

色彩会随着打在物体上或场景中灯光的强度和种类的不同而发生变化。

（一）色温

上一节介绍减法混合时曾提过一个很有意思的例子，一个苹果在白光下是绿苹果，可是在红光下却神奇般地变成了黑苹果。瑞士著名画家、雕刻家、美术理论家、艺术教育家约翰内斯·伊顿曾在他的著作《色彩艺术》里提过一个更疯狂的故事："一个实业家准备举行午宴，招待一批男女贵宾，厨房里飘出了阵阵香味在迎接着陆续到来的客人们，大家都热切地期待着这顿午餐。当快乐的宾客围住摆满了美味佳肴的餐桌就座之后，主人便以红色灯光照亮了整个餐厅，肉食看上去颜色很嫩，使人食欲大增，而菠菜却变成了黑色，马铃薯显得鲜红。宾客惊讶不已的时候，红光变成了蓝光，烤肉显出了腐烂的样子，马铃薯像是发了霉，宾客们个个倒了胃口；黄色电灯一开，就把红葡萄酒变成了蓖麻油，把来客都变成了行尸。几个比较娇弱的夫人急忙站起来离开了房间，没有人想吃东西了。"[①] 可见我们看到的苹果是绿色的还是黑色的，肉是红色的还是蓝色的，葡萄酒是红色的还是黄色的，取决于打在它身上的光的颜色。

光本身的色彩种类一般用色温表示。某一光源发射的光的颜色与黑体温度升高到某一温度时辐射光的颜色相同，黑体此时的温度就称为该光源的色温，以绝对温度 K 表示。需要强调的是色温与实际的温度无关，比如白炽

[①] （瑞士）约翰内斯·伊顿：《色彩艺术》，杜定宇译，世界图书出版公司 1999 年版，第 117 页。

视听语言

灯管摸起来比普通的电灯泡温度要低,但偏蓝的白炽灯光的色温仍然比普通灯泡灯光的色温要高。总之,光越偏蓝,色温越高;光越偏红,色温越低。

国际照明协会制定了五种标准光源,详见表2-1-1:

表2-1-1 五种标准光源

光源种类	色温	举例
A光源	2856K	40～60W的普通灯泡
B光源	4874K	上午直射阳光
C光源	6774K	阴天室外自然光
D光源	6504K	平均日光
E光源	5400K	偏暖的日光

因为色彩受光源色的影响如此之大,所以对于一些对色彩要求比较高的场合比如文艺演出、画展,需要认真设计环境灯光,确保色彩呈现出最好的效果。

(二)光源强度

1. 光源强度过低

前文已经提到过,我们感知到物体是某种颜色,是因为它吸收了除某种颜色以外的色光并同时反射出某种颜色的色光进入人们的眼睛。此外,必须有足够的光线照在物体的身上,物体才会反射出足够的色光,才能被人们感知到最真实的颜色。如果光源强度过低,物体只能反射少量的色光,色彩也就失真了。例如,在微弱的月光下,我们可以感知物体的形状,可以读书看报,却不能正确地感知色彩。这也是我们不太愿意选择晚上去逛街买衣服的主要原因。

2. 光源强度过高

如果用过强的光源照射物体,物体除了会反射出构成其色彩的光外,还会把多余的光线反射出来,物体的颜色就会显得过于浓烈。如果光源颜色是白光,物体上就会出现一些亮得刺眼的白斑,这种现象俗称反光。

3. 色彩的恒常性

如果让一个没学过绘画的儿童画苹果,他自然会给苹果涂上满满的绿色或者红色。事实上,不论是树上的,还是地面上的,或者是车上的苹果,光

线是不均匀地洒在它们身上的,面朝光源的那一面颜色会更亮一些,背离光源的那一面颜色会更暗一些。但是儿童不会发现这细微的差别,因为他们顽固地认为红苹果全身都是红的,绿苹果全身都是绿的。这是因为感知不仅仅由被你看到的东西所引导,也被你试图尽可能使环境稳定化的大脑操作系统所引导。这种对色彩稳定化的感知被称为色彩恒常性。当儿童渐渐长大,尤其是受过专业的绘画训练之后,他们对光和色的感知会更为细腻、敏感,便打破了色彩恒常性。于是,画家笔下的苹果的色彩更丰富、更有层次。当你看到这里,转眼再去看看你熟悉的环境,是不是周围物体的色彩发生了细微的变化呢?

二、物体材质

一个彩色物体是否反射过多或过少的光,部分地取决于打在物体上的光亮,但也部分地取决于物体表面反射出来的光亮。一个镜子能够反射出几乎所有照在上面的光,但丝绒衣服却吸收几乎所有的光。也就是说,物体被感知成什么颜色不仅跟它身处的光线环境有关,还跟它的表面反射率有关,即跟它的材质息息相关。要表现表面反射率高的物体的色彩比要表现一个表面反射率低的物体的色彩所需要的光量少得多。像尼龙、真丝这样的物体表面反射率高,它们甚至可能会把自己的色彩投射到附近的物体表面。在拍摄时,有时一不小心,演员的脸上就会出现来自周边物体投射的彩色光斑,尤其是当反射出的色彩与演员的肤色极为不同时,就会极具干扰性,而丝绒这样的表面反射率低的布景能够帮助减小这种反射现象。

三、周围色彩

图 2-2-1 中两幅图的中间都有一个小方格,是不是右图中的小方格的颜色比左边的看上去深一些?如果你用手把小方格周围的背景遮挡住,再仔细看一看,两幅图的小方格的颜色是不是一样的。由此可见,一个物体被感知成什么颜色和它周围的色彩息息相关。同样,灰色的小方块被放置在一个黑色的背景上,颜色看上去浅一些;放在一个白色背景上,颜色看上去更深一些。

找一个大红色的物体,先盯着它看 10 秒钟,再将视线转移到白墙上,白墙上面是不是泛蓝绿色?这个例子说明,物体被感知成什么颜色,还会受到之前眼睛长时间感知的某种颜色的影响。

图 2-2-1

（一）同时对比

当两种颜色放置在一起的时候，前景色彩会略微呈现周围色彩的补色，这种现象叫同时对比。如果两种颜色混合后能够形成灰黑色，这两种颜色就互为补色，其实也就是色相环中沿着直径相对的两种颜色，例如红—蓝绿、紫色—黄绿色，另外，黑—白也是一对补色。图 2-2-1 中，当灰色方格被放置在黑色背景上，灰色会被附着上黑色的补色，即白色，所以灰色看上去变浅了；当它被放置在白色背景上，它会被附着上白色的补色，即黑色，所以灰色看上去变深了。皮肤黑的人不愿意和皮肤白的人站在一起照相也正是这个原因。

当互为补色的两种颜色放置在一起的时候，前景颜色会附着上另一种颜色的补色，这会让前景颜色显得格外的鲜艳。比如火锅店的肉食底下都铺了一些鲜绿的菜叶子，就是希望肉食附着上绿色的补色，即红色，从而让肉食显得更为鲜嫩。我们常常说红花还需绿叶配，说的也是这个道理。另外，补色也常常被用在一些商品的标志或者广告上，用以吸引更多人的关注。

近代艺术大师文森特·威廉·凡·高在色彩的使用上表现出了非凡的创造力。凡·高在短暂的 37 年的生命里，以火一般的热情，在他的画布上创造了一个绚丽多彩、熠熠发光的色彩世界，在近代美术史中独树一帜，他的色彩艺术对 20 世纪的绘画产生了重大影响。细读凡·高的作品不难发现，他酷爱使用大色块的对比色，他把两个互补色的混合与互相补充视为一对恋人的象征，以表达恋人之间存在的既神秘又颤动的情感。例如《星夜咖啡馆——室内景》中天花板和家具的绿色和地毯的红色互为补色，彼此冲撞

第二章 色 彩

又互相衬托，表现出了昏昏欲睡的人们压抑着的可怕的激情。凡·高在给弟弟泰奥的信中描述道："……那是一种没有一点儿现实观念的色彩，可是这种色彩暗示着一种狂纵……我设法表现咖啡馆是使人败坏、使人发疯、使人犯罪的地方。"①

除此之外，凡·高还酷爱高饱和度的暖色，尤为喜欢黄色，这也许和他一直以来的性格和心理状态息息相关。凡·高是一个性格孤僻、内向、过于直率的人，也许是性格使然，他在生活、工作、爱情上屡遭挫败，种种磨难使他精神上遭到巨大打击，身心痛苦达到极限，他被深深的痛苦所激发出的是极端的理想，然而理想越是强烈，同现实的错位也就越触目惊心，于是乎，他极度热衷于用高饱和度的暖色来融化冰冻的内心。同时，他也很喜欢将蓝色或蓝紫色与黄色（蓝色的补色）并置在一起使用，蓝色诉说着恬静的心情，黄色则代表着喧闹的气氛，根据同时对比原理，蓝色或蓝紫色与黄色互相衬托、互相强调。《星夜咖啡馆——外景》里有三个色平面：蓝紫色夜空、黄色与橙色交织的咖啡馆建筑，以及由黄色、橙色、浅蓝色和黑色小点铺成的小石子街道路面。蓝紫色凸显出了黄色和橙色，使它们颤动起来，展现了人们的欢乐和活力。提到黄色，必然会想到凡·高最著名的作品——《向日葵》，他通过鲜明的黄色表达对所居住的阿尔小镇那充满阳光的环境给他阴郁的心情打开一扇天窗的感激之情，向日葵被放置在一个纯净的深蓝色背景之上，在后者的衬托下，显得格外鲜亮，很有活力。

由此可见，任何视觉艺术作品极少情况下单独使用某种色彩，更多的是多种色彩的搭配，因此可以说是同时对比决定了艺术作品的美学效果。同时对比在某种特殊的情况，还能出现一种奇异的现象叫色彩振动。这种特殊的情况就是当两种颜色尤其是两种高饱和度的互补色紧挨在一起的时候，似乎为了吸引注意力而相互竞争，将同时对比推至极限，从而使色彩失真，产生像波纹一样的振动效果（图2-2-2）。这种效果会让观众的眼睛很不舒服，因此在设计布景或者设计表演服时应避

图2-2-2

① 转引自马振庆《一双充满色彩的眼睛——凡·高色彩艺术探微》，《美术大观》2000年第5期。

免，除非是刻意想达到某种特殊的叙事目的。

不过，也有一些人被这种神奇的现象深深吸引，他们利用这一现象创造出了许许多多奇妙的、略带动感的绘画作品（图2-2-3，图为日本视觉科学家北冈明佳创作的《水路螺旋》）。

（二）继时对比

当人们相继看到两种色彩时，后面一种色彩会附着上前一种色彩的补色，这种现象叫继时对比。如果我们先看到一个大红色的物体，然后再看白墙，白墙上面就会附着

图2-2-3

上大红色的补色蓝绿色。如果有机会去海边玩，你试着先看看大海，再转头看沙滩，沙滩会不会显得比平时更黄。

一个肉店老板为了让店里显得很卫生，把墙壁涂成了明快的奶油色（淡黄色）。想一想，这家肉店的生意后来会不会因此蒸蒸日上呢？很可能不会，因为对于肉店来说，环境的卫生固然重要，可是肉的品质才是核心竞争力。人们看到奶油色后，眼睛中会产生蓝紫色的残像，于是当他们看到肉的时候，肉会因为表面附着上了一层蓝紫色而显得不新鲜，结果肉店的生意日渐萧条。为什么人们看到奶油色后眼睛中会产生蓝紫色的残像呢？这是因为当人们长时间看某一种色彩时，眼睛都会疲劳，于是眼睛极渴望看到该色彩的补色来消解疲劳，如果这种要求没有被满足，眼睛就会自动产生该色彩的补色，这个理论称为补色平衡理论。因此，如果人们处于一个四周都是奶油色的环境里，眼睛便会产生淡黄色的补色即蓝紫色。手术室医护人员的制服颜色之所以有别于其他医生的制服，也是因为这个道理。手术室医护人员在手术时会长时间看到大片血液，眼睛自然会疲劳，它们渴望看到绿色（血液为红色，红色的补色为绿色）来缓解疲劳，制服的绿色便可以满足眼睛的这一需求。但切记过犹不及，曾经有一些医院将手术室的地板、墙壁都刷成了绿色，这使人们的眼睛产生红色的残像，从而干扰了医生的视野，反而加大了手术的难度。

如果说绘画中的色彩关系表现为同时对比关系，那么影视作品中的色彩

关系则是继时对比和同时对比共存。影视作品中的某一个画面内部的色彩关系当然是同时对比关系，而前后画面的关系则属于继时对比关系。如果第一个镜头画面是纯红色，会使第二个镜头画面的黄色微微偏绿，所以也会使第二个镜头画面的青绿色显得更纯、更强烈。在拍摄和剪辑影片时，经常会用到继时对比现象来突出前后镜头画面色彩的对比效果，或是避免色彩的相继对比以克服在镜头衔接中色彩传达的失真。

第三节 色彩对人的生理和心理的影响

色彩仿佛具有一种魔力，总是以一种说不清道不明的方式影响着人们的感知和情感。不论你来自哪个民族，不论你有多理智，你都逃脱不了色彩强大的影响力。总有那么一群人心甘情愿地被色彩俘获，并且在各个领域，包括艺术创作、建筑设计、穿衣打扮上利用色彩去"引诱"其他人。

一、色彩的温度感

众所周知，有一些色彩会让人感觉温暖、温馨，而有些色彩则会让人感觉冰凉、凄冷。根据实验观察，人们总结出长波色光容易让人感觉温暖，比如红、橙、黄，而短波色光容易让人感觉冰凉，比如蓝、靛、紫。当然，这也是因为红色、橙色总会让人联想到火焰、太阳，而这些是会给人温暖的，而蓝色很容易让人联想到天空、海洋等让人看了之后顿生丝丝凉意，并且内心平静的风景。另外，黑、白、灰三色都是冷色。深蓝色和浅蓝色哪个看上去更凉爽，粉红色和大红色哪个更温暖呢？显然，浅蓝色要比深蓝色更凉爽，大红色要比粉红色更温暖。可见，明度高的色彩，会使人感觉凉爽甚至是寒冷，而明度低的色彩会相对让人感觉温暖。仔细观察我们身边的环境，电风扇、冰箱、空调这些人们买来都希望从中获取凉意的家用电器的颜色以白色、浅蓝色、浅灰色居多。现在也有一些红色的冰箱、空调，这更多的是为少数对电器的装饰性要求比较高的人设计的。冬天去逛商场，一眼望去，深色的衣服居多，而浅色的衣服比较少，相反，夏天的衣服以浅色居多，深色较少。色彩对人的心理温度的影响有多大呢？科学家曾做过这样的试验："在粉刷成蓝绿色的工作室里和粉刷成红橙色的工作室里，人们对冷热的主观感觉相差 5～7 度，也就是说，在蓝绿色房间里工作的人们，华氏 59 度时就感觉到寒冷。而在红橙色房间里工作的人们直到温度计下降到 52～54

度时,才感到寒冷。"① 夏天到了,怕热的人可以把家里的窗帘、沙发套、床单、被套等换成冷色,冬天,怕冷的人可以把它们换成暖色,这样做还可以减少空调的使用,节省能源,保护环境。因此,有人称色彩是最环保的空调。

 当然,根据生活经验不难理解,物理温度会影响心理温度进而影响人的情绪。夏天住在一间闷热的屋子里,人的心情也会变得烦躁不安,打开空调立刻觉得神清气爽;冬天,住在一间四面透风的类似冰窖的屋子里,人越发觉得生活很凄凉,打开暖气,到达身体的不仅是一股暖流,更是一种力量。清凉可以引申为清净、平静,冰冷可以引申为凄凉、无望;温暖可以引申为温馨、力量,而炎热可以引申为躁动、不安。利用电影、电视具象的画面去表达物理温度不难,但是要表现人内心的温度和抽象的情绪却常常让创作者苦恼。物理温度与心理温度以及情绪的连带反应提示我们可以通过表现物理温度来传递人物的心理温度和情绪。这点,后面谈到色彩的叙事功能时再举例阐述。

 其实,色彩不仅可以改变心理温度,同时可以改变物理温度。我们都知道这样一个生活小常识,即炎炎夏日要多穿白色的衣服,尽量避免穿黑色的衣服。不难理解,白色是冷色,可以让人的心理温度降低,可黑色也是冷色,为什么却要规避呢?这是因为黑色是吸收色,它比较容易吸收太阳光,所以夏天穿黑色的衣服很吸热,而白色是反射色,白色的衣服会把很多照在身上的太阳光都反射回去,所以白色的衣服会降低身体表面的物理温度。诸如白色、淡黄色和浅蓝色这样的明度高的色彩反光率高,能够降低物体的物理温度,而诸如黑色、枣红色这样的明度低的色彩吸光率高,能够升高物体的物理温度。最吸热的色彩当属黑色,最不吸热的色彩当属白色。有一种色彩很有个性,就是藏青色,它的明度低,本应该是吸收色,可是事实上,它的吸光率很低,因此,这也是在夏天人们可以放心使用的一种颜色。众所周知,明度低的色彩会显得比较稳重,所以很多公司的制服都倾向于选择黑色、茶色等深色系的色彩,但因为人们又担心夏天穿上这些色彩的衣服会使身体的物理温度上升,于是藏青色不失为一种最好的选择。

 ① (瑞士)约翰内斯·伊顿著:《色彩艺术》,杜定宇译,世界图书出版公司1999年版,第50页。

二、色彩的距离感

暖色调、高饱和度以及高明度的色彩会显得凸出来，离我们更近一些，因此被称为前进色，相反，冷色调、低饱和度以及低明度的色彩会显得凹进去，离我们更远一些，因此被称为后退色。

了解了色彩的距离感就不难理解为什么红色、黄色是比较引人注目的色彩了。因此，前进色常常被用在广告、宣传单和警示性的标志上，即便是远处的人们，也能瞬间被它吸引。

国外曾有人进行过统计，在各种颜色的汽车中，发生被动交通事故比率最高的是蓝色汽车，其次是绿色、灰色、白色、红色和黑色，换句话说，蓝色汽车较容易被撞。汽车发生交通事故的原因非常复杂，当然不能将之简单地归结为汽车的颜色。然而，统计数据至少证明了汽车颜色和交通事故比率有部分关联。因为蓝色是后退色，因此蓝色汽车看起来要比实际距离远，其他汽车的司机会错误估计和蓝色汽车的距离，故很容易撞到蓝色汽车。所以，出于安全的考虑，慎选蓝色汽车及其他后退色的汽车，同时在驾车时也要小心周边的后退色的汽车。

前进色和后退色被广泛地应用于各个领域。比如，合理使用前进色和后退色的腮红和眼影可以使人的脸显得更富立体感。在插花艺术中，花艺师常常把前进色的花放在前边，中间色的花（常常是绿叶）插在中间，后退色的花放在最后，这样最前边的前进色的花显得更往前，最后边的后退色的花显得更靠后，于是构造出一种具有纵深感的立体画面。除此之外，它们还被使用在房屋装修中。想一想，如果要使一间小屋显得更宽敞些，应该把墙壁刷成什么样的颜色？

三、色彩的尺度感

请先找来一幅法国国旗，然后仔细观察，看一看红、白、蓝三块面积是否一样大。看上去这三块的面积一样大，而它们的实际比例却是35：33：37。国旗的设计师原本是希望这三块的面积看上去一般大，但是在设计国旗时为什么却让这三块的实际面积各不相同呢？在揭晓这个答案之前，我们先来讨论一个问题，为什么有不少人是黑色衣服控？因为它耐脏，因为它显得酷……最重要的是因为它显瘦。其实，有些色彩有收缩性，因而它显瘦、显窄；相反，有的色彩有膨胀感，因此它显胖、显宽。暖色调、明度高的色彩是膨胀色；冷色调、明度低的色彩是收缩色。黑色最显"瘦"，白色最显

"胖"。红色、白色、蓝色当中,白色最膨胀,所以法国国旗中白色的部分实际面积最小,其次是红色,而蓝色最收缩,所以它所占的实际面积最大。

四、色彩的重量感

众所周知,黑色是收缩感最强的色彩,因此黑色衣服是胖人的首选。了解了色彩的重量感之后,恐怕"胖胖"们会很纠结,后文再揭晓原因。其实色彩自身是没有重量的,色彩的重量感指的是有的色彩会使人感觉被它装饰的物体重,有的色彩会使人感觉被它装饰的物体轻。明度低的色彩比明度高的色彩显得重。其中,白色最显轻,黑色最显重。不同的色彩使人感觉到的重量到底差多少呢?实验表明,黑色的箱子比白色的箱子看上去要重1.8倍。从尺度感来说,黑色确实是收缩感最强的色彩,黑色的衣服确实会显瘦,但是同时它也会显得人重,因此完全没有必要为了显瘦而过于依赖黑色。另外,想一想为什么大多数保险柜都是深灰色、墨绿色或者藏蓝色的,而包装箱大多是浅褐色的呢?

色彩的重量感当然也会影响到人们的情绪和感受。重可以引申为稳重、沉重,而轻可以引申为年轻、轻松、轻浮。在伦敦附近的泰晤士河上,有一座叫波利菲尔的大桥十分著名,它的著名不在于桥的设计和外观,而在于每年都有很多人在这里投河自尽,民间盛传这座桥上总是有幽灵游荡。由于自杀的数目太惊人,伦敦市议会希望皇家医学院研究人员帮助寻找原因。皇家医学院的普里森博士提出,自杀和桥是黑色的有很大的关系。这个论断刚提出,就遭到了一些人的嘲笑。不过,此后整整三年,人们都没有找到更好的答案。最后,政府决定死马当活马医,采用普里森博士的建议,把桥身的黑色换成了绿色。果不其然,当年跳桥自杀的人就减少了56%,普里森博士一时间也名声大噪。为什么当桥的颜色从黑色变成了绿色就发生了这么大的改变呢?其实原因很简单,因为黑色容易让人心情变得沉重,而绿色可以使人浑身轻松,从而能够稳定人的情绪。

这样就不难想象,制服为什么主要以黑色、灰色或者藏青色为主,儿童乐园里的玩具为什么都刷成了鲜亮的色彩。年轻人的房间里都摆放着什么颜色的家具,而中老年人房间里的家具又是什么颜色呢?另外,针对不同年龄段女性的化妆品或香水,在包装上也会使用不同的颜色,所以,一个聪明的顾客可以不用看产品说明就能大概知道这个产品是不是适合自己这个年龄层的人使用。在影视作品的创作中,色彩的运用也需要考虑气氛以及人物的身份、年纪以及心理状态等因素,这一点在后面谈到色彩在影视作品中的叙事

功能时再详细阐述。

五、色彩的动静感

法国心理学家弗艾雷曾在他的著作《论动觉》中提到过这样一个实验结果，即在色光照射下，人的肌肉的弹力可加大，血液的循环可加快，其增大的梯度是"以蓝色为最小，依次按绿色、黄色、橘黄色、红色的顺序逐渐增大"①。科学家曾经拿动物做过一个实验："将一个赛跑用马的马房分成两部分，一部分粉刷成蓝色，另一部分粉刷成红橙色，在蓝色部分的马匹赛跑后很快就安静下来，而在红橙色部分的马匹却在若干时间内依然感到焦躁不安。并且发现，在蓝色部分里没有苍蝇，红橙色部分里却有很多。"② 由此可见，色彩仿佛具有某种能量，高能量的色彩能够引起人的扩张性反应，它们能让人热血沸腾，脑神经极其兴奋，肌肉的弹力会增大；而低能量的色彩能引起人的收缩性反应，它们会让血液在身体里平缓地流淌，减弱各种刺激，让人淡定平静，这被称作色彩的动静感。在后来的研究中，人们发现色彩的动静感或者能量的高低取决于：①冷/暖色调、饱和度和明度；②色彩面积；③前景和后景的色彩对比。

具体说来，饱和度高、明度高的暖色比饱和度低、明度低的冷色载有更高的能量，比较容易让人兴奋甚至躁动。大红色、明黄色就是高能量的色彩，灰蓝色、深紫色就是低能量的色彩。我们都有这样的生活经验，清明节前后，油菜花盛开，我们一般不会去注意一朵一朵的油菜花，而是会被一大片一大片的油菜花海所深深震撼。那是因为同样的颜色面积越大能量越高，反之，面积越小能量越低。

另外，前景与后景的色彩对比度高的画面，其色彩能量也高，色彩对比低的画面，其色彩能量低。被称为"色彩魔术师"的法国画家皮埃尔·博纳尔常常在他的作品中选择相邻色，比如在他1892年创作的作品《乡村风景》中就用到了黄、橙、棕色等弱对比的色彩，从而创造了极其柔和的色彩效果。因此，他的作品总能让人获得内心的安宁，这也是常年隐居山林的他的内心感受的真实写照。而同时代的荷兰画家文森特·凡·高却对色彩有着几近疯狂的"占有欲"，他非常喜欢使用大面积饱和度、明度都很高的对

① 转引自苏牧《荣誉》，中国电影出版社2000年版，第235页。
② （瑞士）约翰内斯·伊顿：《色彩艺术》，杜定宇译，世界图书出版公司1999年版，第50页。

比色，比如在他的作品《阿尔的卧室》(1888) 和《星空》(1889) 中就使用了大面积的对比色：深蓝色和柠檬黄，大红色和绿色，光辉耀眼、绚丽夺目。他总是试图简化色彩让他的作品充满一片安宁，实际上，这种绚烂到极致的色彩恰恰出卖了他的内心，只有一个极度慌乱不安的人才如此疯狂地渴望安宁。

色彩的各个属性与能量、动静感的关系详见表 2-1-2。

表 2-1-2　色彩各属性与能量、动静感的关系

决定性因素	变量	能量	动静感
色调	暖	高	动
	冷	低	静
饱和度	高	高	动
	低	低	静
明度	高	高	高
	低	低	静
面积	大	高	动
	小	低	静
前后景色彩对比	大	高	动
	小	低	静

一般来说，如果需要激发人们的热情甚至是让人癫狂的时候，我们往往会选择使用能量高、有动感的色彩方案；相反，如果想要让人们感到平静和舒心或者消极、绝望、悲凉，我们会选择使用低能量的色彩方案。曾经有一位德国的足球教练在得知色彩的动静感之后，将色彩合理地运用到了训练当中。他让人把他在训练前后做激情演说的会议室涂成了红色，以此来鼓舞士气，同时，把队员的更衣室都涂成了蓝色，让队员们在刻苦的训练之后身心能够得以放松。另外，凡是和体育比赛密切相关的场景和物件，比如，运动场、运动员、裁判员和啦啦队的服装，以及体育器械，都广泛地运用了高能量的色彩，如大红色、明黄色。而像会议室、中学或者大学教室这样一些需要人心平气和的场所大多使用了低能量的色彩，如蓝色、米色。

当人们发现色彩能够对人的生理及心理产生极大影响之后，便慢慢试着运用色彩来调节人的身心状况，甚至治疗疾病。比如，用红色来治疗贫血，因为红色能促进血液循环；用蓝色来治疗高血压，因为蓝色可以减缓血流速

第二章　色　彩

度；用紫色来治疗神经错乱，因为紫色能让人平静，于是，色彩治疗学应运而生。昆汀·塔伦蒂诺曾在电影《低俗小说》（1994）中多次使用高能量的大红色，其视觉冲击力甚至远远超过了同类型的好莱坞主流商业电影。昆汀之所以如此，便是为了极尽癫狂和浪漫地与观众分享他电影中的暴力美学。贝尔纳多·贝尔托鲁奇在电影《末代皇帝》（1988）中，将溥仪在抚顺战犯管理所接受审讯和改造的段落处理成了低能量的灰绿色调。这种灰绿色调传递出的阴森、凄冷和破败之感，把监狱的气氛和一个沦为阶下囚的昔日天子内心深处的恐惧、狼狈和绝望之情渲染得淋漓尽致。

六、色彩的时间感

曾经有人做过一个实验，让一个人进入粉红色壁纸、深红色地毯的红色系房间，让另外一个人进入蓝色壁纸、蓝色地毯的蓝色系房间，不提供给他们任何可以打发时间的设施，仅仅让他们在里边坐着，也不给他们任何计时工具，让他们凭感觉在一小时后从房间中出来。结果，红色系房间中的人40～50分钟后便出来了，而蓝色系房间中的人70～80分钟后还没有出来。造成这两个房间里的人对时间的判断存在差异的原因之一是，红色系房间能量高，容易让人躁动不安，所以一个小时不到被试者就已经迫不及待地想出去，而蓝色系房间能量低，使人内心平静、一身轻松，所以一个多小时过去后被试者也没想着出来。其实还有一个更重要的原因是人的时间感会被周围的色彩扰乱。一般来说，暖色会让人感觉时间过得很慢，而冷色则会让人感觉时间过得很快。

在时下非常流行的休闲运动潜水中，人需要携带氧气瓶。一个氧气瓶可以持续供氧40～50分钟，但是大多数潜水者将一个氧气瓶的氧气用光后，却感觉在水中只下潜了20分钟左右。海底世界里的种种奇观确实可以吸引潜水者的注意力，从而忘记了时间，更因为潜水者被蓝色的海水所包围，蓝色麻痹了潜水者对时间的感觉，使他感觉到的时间比实际时间短。前面谈到过明度高的暖色会给人一种温馨的感觉，并且能够刺激人们的食欲，因此它们是很多餐厅老板们的宠爱。这样的颜色对于餐厅来说还有一个好处，就是能够提高餐厅的顾客流动率，因为暖色会"提醒"客人已经待了很长时间了，应该走了。因此，明度高的暖色深受快餐店老板的喜爱。很多人都喜欢约朋友在快餐店见面，其实快餐店并不适合等人，尤其不适合等有习惯性迟到行为的人，因为明度高的暖色会让人觉得已经等了很长时间了，容易烦躁。相信很多人都讨厌开会，尤其是超过两小时的会议。聪明的设计师在设

计会议室时都会大面积地使用冷色,比如蓝色,这会让与会者觉得时间过得很快。此外,正如前文提到的,冷色能量低,能够让人心平气和地讨论问题,并且会让人放松。

除此之外,科学家还发现色彩对食欲和睡眠能产生一定的影响。一般来说,诸如红色、黄色、橙色等明度高的暖色能唤起人的食欲,而诸如黑色、蓝色、紫色等明度低的冷色会抑制食欲;如蓝色、紫色等明度低的冷色催人入眠,红色、橙色等明度高的暖色会让人失眠。

另外,同一种色相,饱和度越低的越易催人入眠。

第四节　色彩在影视创作中的功能

一、写实功能

100多年前,卢米埃尔兄弟给观众展示他们的《工厂大门》(1895)、《火车进站》(1895)等影片时,观众无不为之震撼。尽管当时有无数的保守人士在抨击这一新鲜事物,但他们尖刻的批评阻挡不了人们前去观看电影的脚步。时至今日,在世界各地,电影已经成为人们生活的一部分。电影到底有着什么样的魅力让人们如此迷恋它呢?一个非常重要的原因是,电影要比它之前的包括绘画、音乐、戏剧在内的传统艺术更为真实地反映人们生存的这个世界,因而它更容易拉近观众与艺术的距离,并通过呈现生活外在的真实来更好地传达内在的真实,从而唤起观众情感的共鸣。正如法国电影理论家安德烈·巴赞所说:"摄影与绘画不同,它的独特性在于其本质的客观性。"[1] 德国电影理论家齐格弗里德·克拉考尔也认为:"电影按其本性来说是照相的外延,因而也和照相手段一样,与我们的周围世界有一种显而易见的近亲性。"[2] 包括有声电影的出现、彩色胶片及电脑特效的发明等电影史上每一次的技术革命,其最基本的目的之一,都是为了让电影更逼真地呈现生活。

人们每天看到的世界都是五彩斑斓的,而黑白电影中的世界只有黑、白、灰,银幕世界仿佛是将真实世界褪了色,并且也失去了视觉美感,另

[1] (法)安德烈·巴赞:《电影是什么》,崔君衍译,江苏教育出版社2005年版,第6页。
[2] 许南明:《电影艺术词典》,中国电影出版社1986年版,第72页。

第二章 色 彩

外，黑白电影只能通过形状和明暗来展现物体的大概的外貌，有时并不准确。鲁道夫·阿恩海姆曾说过："在黑白电影的时候，我们往往难以辨别演员盘子里的奇形怪状的食物。"① 如果加进色彩这一有力的工具，将帮助观众更为准确地判断银幕中物体的外貌。于是，人们强烈渴望着电影能够真实地再现色彩。可以说，从电影诞生之初，彩色电影已经成为人们奋斗的目标。一些电影技术专家和电影艺术家们大胆地在银幕上进行着漫长而艰苦的电影色彩试验：从在黑白胶片上手工涂色到宽容度范围越来越广、色彩越来越丰富的多层感色胶片的出现。直到20世纪70年代，5247Ⅱ型彩底出现，才基本解决了色彩正确还原的问题，于是，我们能在电影中看到一个如真实世界一样五彩斑斓的银幕世界。彩色电视、高清电视的出现，也是出于人们对更逼真的画面的渴求。

由此可见，色彩在影视创作中最基本的功能就是写实功能，即它能够帮助电影、电视更为逼真地再现客观世界。不过，即便是彩色画面出现之后，人们也没有完全抛弃黑白画面。影视创作者们常常利用彩色画面和黑白画面的特征，有目的地在影视创作时选用它们。如果在同一部影视作品中既有现实段落，又有回忆段落，往往会用彩色画面来表现现实段落，用黑白画面来表现回忆段落，比如美国影片《记忆碎片》（2000）。这样的电影往往采用时空交错式的剧作结构，故事错综复杂，容易引起观众思维的混乱。采用彩色画面和黑白画面将现在时空和过去时空区分开来，能够给观众以提示，让复杂的故事呈现得更加清晰。与此相反，也有创作者在一部作品中，选择彩色画面来拍摄现实的部分，而用黑白画面来表现非现实的部分，比如法国电影《一个男人和一个女人》（1966）。该片导演让·勒鲁什拍摄该片时经济十分窘迫，根本买不起足够的彩色胶片来拍摄这部影片，于是被迫买了一些黑白胶片来代替。他合理地使用了彩色胶片和黑白胶片，并对部分黑白胶片有目的地进行调色。勒鲁什的急中生智成就了一部在色彩上别具一格的电影。很多现实场景他选择了用彩色胶片来完成，而在非现实的段落中则选择了黑白胶片来拍摄。比如当女主人公安娜第二次乘坐多诺的车时，她问起多诺的工作，多诺谎称自己是拉皮条的。这一段有趣的对话表明男女主人公在第二次见面时关系变得更加亲近了，气氛也比第一次见面时更为轻松。为了强调此时轻松的氛围，导演用一段幽默诙谐的镜头呈现了男主人公多诺编织的关于工作的谎言。同时，为了强调这一段的虚假性，导演选择了用黑白胶

① （德）鲁道夫·阿恩海姆：《色彩论》，常又名译，云南人民出版社1980年版，第2页。

片来拍摄,并且在后期对黑白画面做了高调处理。

二、表意功能

上文已经谈到色彩具有能量和特定气质,能够对人的生理和心理产生不可抗拒的影响,也就是说,人们在看到色彩的时候,除了看到色彩的外观之外,还能引发联想并产生某种特定的情绪感受。在电影诞生之前,人们就已经发现了色彩的魔力,并赋予了不同的色彩以不同的象征意义,将之广泛使用在人们的生活和传统艺术中。比如红色给人温暖,让人激动甚至是亢奋,它容易让人联想到火焰、血液,于是它常常象征着爱情、革命或者危险。因此,人们会选择用红豆、红玫瑰去和恋人表达爱意,战场上人们会摇起红色的战旗,公路上、手术室门前都会亮起红灯告知人们止步。图2-4-1展示的油画名为《包着红头巾的男子》(1433),是欧洲文艺复兴时期的伟大画家杨·凡·艾克的代表作。这幅油画第一次肯定了油画是对色彩进行再创造的最为完美的形式。由于男子流露出权贵所拥有的沉静睿智的表情,所以有人认为这位男子是杨·凡·艾克的上司或是一位权要,也有人认为他是一名富商,甚至还有人因为他的面貌与杨·凡·艾克的妻子神似,而猜测他是杨·凡·艾克的岳父,只可惜这些猜测都不曾获得证实。人们的这些猜测和包裹在主人公头上的那一大块极具威慑力且象征特权的红色头巾不无关系。

蓝色属冷色,透着丝丝凉意,它总是会让人联想到天空、海洋,因而会让人感觉到宁静、纯净、理想和浪漫,不过有的蓝色会给人凄冷、阴郁的感受。在英文中,蓝色(blue)就有忧郁的意思,因此,法国国旗的设计者选用蓝色象征着自由;中国唐朝诗人姚鹄的诗"洪河何处望,一镜在孤烟。极野如蓝日,长波似镜年",便用蓝色营造了开阔深远的意境;学校的教室里常常挂

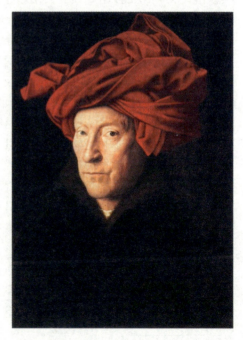

图2-4-1

第二章 色　彩

着让人心平气和的蓝色窗帘。巴勃罗·鲁伊丝·毕加索曾在约 1900—1904 年期间极度迷恋蓝色，因此，这一时期被称为他的蓝色时期。在蓝色时期，他在作品中大量运用明度偏低、让人凄冷阴郁的蓝色，不论是大的背景，还是诸如头发、眉毛这样的细节，统统都是蓝色，可以说蓝色主宰了他这一时期的画作。他曾这样表达过他对蓝色的情感："你是世上最美的色彩。你是颜色中的颜色……你是蓝色之最。"[①] 对蓝色的极度迷恋和他在那一时间的心境密切相关。1901 年春天，毕加索的挚友卡洛斯·卡萨赫马斯因迷恋一名女子未果而深陷绝望之中，于是举枪自杀。这件事情对毕加索是致命的打击，他一连画了好几幅有关卡萨赫马斯自杀的作品来纪念这位挚友。他曾说过："想到卡萨赫马斯已经离我而去，我便开始用蓝色作画。"[②] 加上当时毕加索刚刚来到巴黎，贫困潦倒，前途渺茫，在双重绝望之下，他的内心充满了阴郁和凄凉。于是，他将这样的情绪寄托在蓝色上。就在那段时期，他在巴黎亲眼见到了很多生活在这座繁华都市的街角暗处的卑微的小人物，这些人的境遇深深地触动了他，于是他将他们呈现在画作中。所以他这一时期的作品都以街头流浪汉、妓女、盲人这样的小人物为主要的表现对象。

《一个盲人的早餐》（1903），画中人物的帽子、头发、眼睛、皮肤、衣服以及桌子、盘子和人物身后的墙壁全部染上了幽暗的蓝色。它非常贴切地表达了一个生活在社会底层的贫苦的盲人在寻找食物时内心的无奈和凄凉（图 2-4-2）。

《人生》（1903），这是毕加索于蓝色时期的代表作。画中右侧一位母亲抱着婴儿，背景墙上还画着一个坐在地上抱着双腿的男子和两个紧紧拥抱在一起的人，左侧，一个女人依偎在一个男人身上，所有人的脸上都带着

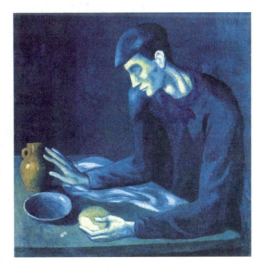

图 2-4-2

① 转引自梁明、李力著《电影色彩学》，北京大学出版社 2008 年版，第 33 页。
② 顾颖著：《毕加索》，世界图书出版公司 2004 年版，第 31 页。

> 视听语言

无望的表情（图2-4-3）所示。整幅画笼罩在灰蓝色里，透着凄冷和无奈，而这正是画中所有人的心态，也恰恰是毕加索画这幅画时的心态。

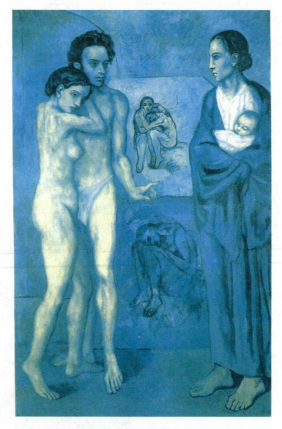

图2-4-3

　　黄色是色彩中除了白色以外最明亮、最能发光的色彩。众所周知，在我国古代，黄色被当作至尊无比的天子色，这是因为黄色能以其亮光的力量成为万人之上的最高政治权势的象征。另外，黄色缺少透明性，似乎没有重量感，因此，古今中外，金黄便成为诉说光明、神圣、来世、天国等的语言，如拜占庭的殿宇、日本的神庙、玉皇大帝的宝殿、如来佛祖的尊位、耶稣复活升腾的炫光、孙悟空识辨人妖的火眼金睛、埃及艳后豪华的金色风衣等。黄色用于现代时装，表现出人的热情、活泼；用于武士，黄色又是勇猛与无畏的代言。黄色是最欢快、跳跃的色彩，使人精神振奋，欣喜异常。如我国

的海军服，深蓝底布配一对金黄色肩章，黄色是辉煌的色彩，它和富于情感的蓝色融合在一起，衬托出海军将士的聪明、才智。汉时诸葛亮在戏曲舞台上的人物造型整体厚重、沉稳、坚实、冷静，波形帽上缀着金丝线绣的阴阳鱼和条块状饰纹，体现出一种超人的智慧和力量，令观者敬畏。宋代包拯的官服造型是黑色与黄色有机配置的典型，金黄色的大龙形象与黑丝袍的奇巧结合，使对比强烈的黄色具有一种坚定的浩然正气和不妥协的锐力。江南春天绿野上油菜花显得分外俏丽，是因为黄比绿纯亮，有一种誓与绿色争春斗艳的放射感。在西方社会，人们认为红色象征生命、朝气、血液和暴力，黄色象征阳光、热情，显然，西方人的红色、黄色的大部分情感语汇与东方人是相通的。但红色底上加黄色，东方人在生活中运用得更多，如盛大节日、政治运动、欢迎场面、结婚礼仪等，它们总带给人一种欢腾热闹的气氛，显示出一种强烈的喜悦之情。

绿色是蓝黄融合的色彩，是大自然生命的象征，因此，它散发着一种朝气蓬勃的青春气息，使人精神矍铄，包含希望和欢乐的价值和意义。邮政借绿色橄榄枝的含义，便是和平之意内涵的具体运用；在当今世界污染日益严重、大力提倡环境保护时，绿作为象征色彩，常常作为环保组织和活动的标志以唤醒人类大面积植树、美化生存环境的自我保护意识。偏暗的绿色给人沉稳、静逸之感，因此医院的环境装饰常常以绿色为主，这样有益于病人的精神安定和身体休养。在色彩治疗中，医生常常选用绿色来治疗心脏病。

紫色，由红和蓝两种性格极端的颜色混合而成，因此，这个颜色充满着神秘、不可理解的复杂情调，极富多义性。明亮时，象征高贵、虔诚，古今中外，它都是贵族喜爱的一种颜色。北京故宫之所以又被称为"紫禁城"，亦有所谓"紫气东来"的意思。古罗马帝国的蒂尔人常用紫色染料印染服饰仅供贵族穿着。在现代服饰中，紫色也备受设计师青睐，是一些服装品牌的主打色，因为紫色的衣服能体现出女性的优雅和高贵。当紫色深暗时，有一种威胁压迫的感受，又是迷信、蒙昧的体现；蓝紫表现出孤独和死亡；红紫表现神圣和兴奋。

需要指出的是，色彩的意义就像是孩子的脸那样复杂多变，它不仅会随色彩本身的细微变化而变化，也会受民族、地域、历史、时代、文化等因素的制约，甚至会产生截然相反的两种象征意义。所以在读解色彩和运用色彩时一定要具体问题具体分析，绝对不能生搬硬套。

长久以来，很多人都在质疑电影、电视的表达能力，他们认为电影、电视的画面是具象的，很难像文学作品一样去表达人们复杂多变的抽象的内心

视听语言

世界。无数影视艺术创作者在竭力寻找着各种能够将内心世界外化的元素与手段去丰富影视语言，强化影视作品的表达能力，色彩就是其中之一。下面结合具体的例子来阐述色彩是如何帮助影视作品叙事的。

（一）表现人、事、物的基本性质

前文中已经反复提及每一种色彩都有着高低不等的能量，散发着不同的气质。因此，不论是在生活中还是艺术作品的创作中，人们总是会情不自禁地选择气质与某个人、事、物相吻合的色彩来包装他们，于是色彩就变成了他们的"名片"，人们可以根据它来判断他们的基本性质。比如，色彩心理学家常常根据服装、车的色彩等来判断此人的性格和最近一段时间的心情，顾客根据化妆品包装盒的色彩判断该化妆品适合人群的性别和年龄，甚至功能。在影视作品的创作中，创作者们也会选择不同的色彩去包装人物、空间、道具等等，观众通过读取色彩传达的信息，便能了解到他们的基本性质、心理状态。比如英国电影《法国中尉的女人》（1981）中有三个主要的女性角色，分别是古代爱情故事中的萨拉和欧内斯蒂娜以及现代爱情故事中的安娜，三个女人的生活背景以及性格、气质等各不相同，因此创作者为她们选取了不同色彩的服装。萨拉服装的色彩以黑色、米色、白色这样的素色为主。这些色彩都属冷色，穿着冷色的服装往往给人以拒人于千里之外的感觉，而这正与萨拉孤傲的性格相吻合。萨拉鄙视世俗和传统，特立独行，也很神秘。在保守的英国维多利亚时期，她总是显得格格不入。同时，如此简单朴素的色彩也衬托出萨拉的端庄、典雅和自然之美，而这些正是她深深吸引男主角查尔斯的原因。与她形成鲜明对比的欧内斯蒂娜身上的色彩以粉色、浅蓝色、淡紫色这样一些鲜艳、明快的色彩为主，总体上她身上的色彩相对萨拉来说更加丰富、艳丽。这些艳色使人显得年轻、有活力，这恰恰是欧内斯蒂娜主要的性格特征，出身豪门、养尊处优的生活，造就了她不谙世事、单纯活泼的性格。当她得知查尔斯要向她求婚时，她却不知道穿什么衣服来迎接自己的心上人，只能去问身边的佣人。而与之形成对比的是，当萨拉收获了新的爱情、决定用崭新的面貌迎接新生活时，她独自在艾克希特的小旅馆里一边哼着小曲，一边搭配着服饰。当查尔斯向欧内斯蒂娜提出取消婚约时，欧内斯蒂娜试图挽回，但当她发现查尔斯去意已决时，便立刻转身呵斥道："我爸爸会报复你们的。"骨子里的俗气顿时暴露无遗，于是那些明丽的色彩在她的身上也显得有些艳俗。当一位律师向萨拉提起他可以介绍她去一户人家当管家时，萨拉首先问的不是薪水，而是那人的家里能不能看

第二章 色 彩

到海。于是,欧内斯蒂娜的青春活力以及显赫的家世背景终于还是敌不过萨拉纯净高傲的灵魂,最后查尔斯作出了巨大的牺牲取消他和欧内斯蒂娜的婚约,并和萨拉有情人终成眷属。现代故事中的安娜身上的色彩则以玫红色、蓝绿色以及紫色这样的亮丽的色彩为主。这些色彩除了标示了安娜活泼外向的性格之外,还表现了一个生活在 20 世纪 80 年代的女性特有的奔放,这是她与萨拉、欧内斯蒂娜这两位古代女子最大的不同。

在一些时间跨度较大的影视作品中,随着人物的成长,人物的气质、性格也随之变化,创作者便在服饰、妆容上选择不同的色彩来表现人物的特征及变化。比如电视剧《甄嬛传》(2011),甄嬛刚进宫的时候,衣服的色彩以浅色为主,如淡蓝色、浅绿色、浅紫色,唇彩的色彩也较淡。随着她的成长,她的衣服色彩明度越来越低,如大红色、暗绿色,除此之外,还出现了大面积的金黄色和明黄色,唇彩也变成了大红色。甄嬛进宫时是一个十几岁的花季少女,剧终时她已是 30 出头的成熟女人。在服装的色彩上,刚开始采用了比较年轻、有活力的明度较高的色彩,后来,服装的色彩明度变低,显得成熟而稳重。然而,甄嬛变化最大的不是年龄,而是在见证了深宫中的明争暗斗和血雨腥风,并被迫卷入其中,最终获胜之后带来了性格和身份的变化。因此,她的嘴唇和身上都被附着上能量很高、彰显霸气又略带血腥味的大红色,同时,她的服饰中也添加了大量的象征皇权的金黄色和明黄色。

此外,建筑内外的色彩也透出不同的气质,让人感受到主人的气质和性情。比如,紫禁城城墙的深红色透着皇家的霸气和权贵,江南民宅的灰瓦白墙彰显出江南水乡和水乡人的温婉朴实。2013 年,日本经典漫画《一吻定情》再度被改编成电视剧,在这个版本中,相原琴子的家以白色和浅粉色为主,充满了童话色彩,不仅与主人相原琴子的性别、年龄、性格相吻合,而且和这个美丽梦幻的爱情故事相契合。

电影《末代皇帝》(1988) 在表现溥仪第一次登基仪式时,一大块明黄色的布帷在太和殿的大门前迎风飘扬。令人目眩的明黄色象征着皇恩浩荡,它强化了正在进行的是一场庄严的皇帝登基仪式。而年幼无知的溥仪对这一切全然不知,也不管不顾。他先是在龙椅上独自玩耍,当他看见眼前那一大块布帷时,兴奋地跑过去,努力要抓住飘动的布帷,此时,这块布帷对于溥仪来说不过是个玩具,而逆光下小溥仪的身影也着实很可爱。在这座深宫里,溥仪过早地结束了他无忧无虑的童年,从此之后,他就像登基仪式上大臣送给他的那只蝈蝈一样过着囚徒一般的生活,直到走出抚顺战犯管理所,成为一名自由自在的普通人,只可惜好景不长,很快他便辞世了。

视听语言

（二）传达情绪、渲染氛围

鲁道夫·阿恩海姆曾说过："人们在传统上把形状比作富有气魄的男性，把色彩比作富有诱惑力的女性，实在是并不奇怪的。……形状和色彩的结合对于创造绘画是必需的，正如男人和女人的结合对于繁殖人类是必需的一样。"① 色彩之所以被比喻成一位"富有诱惑力的女性"，不仅仅在于它诱人的外表，更在于它那震撼人心的气质。色彩能够传达情感，这是无可辩驳的事实。因此，在视听语言当中，它顺理成章地成为传达人物情感、心理状态以及渲染氛围的有力手段。著名电影导演罗·马摩里安从事电影导演工作的时期，正是电影艺术由于增添了声音和色彩等新的元素而发生激烈变化的时期。马摩里安敏锐地觉察到了电影艺术独特的表现潜力，在色彩运用方面进行了多方探索。在电影色彩的运用上他曾说："我认为必须把彩色作为一个情绪元素来应用。如果你把色彩直接用来表达你在一场戏里所要表达的情绪，它会独立发挥其美学功能。它会增加美感，正确地表达情绪。如果违反了场面的情绪和剧情要求，那就会把整场戏毁掉。它会毁掉演员的表演、毁掉你的整部影片。"②

英国影片《跳出我天地》（2000）的创作者和凡·高一样对暖黄色和深蓝色情有独钟。片中主人公比利家中的墙面和装饰都以黄、蓝两色为主，舞蹈教室的墙面也被刷成了蓝色，甚至舞蹈老师威尔金森夫人也总是穿一身蓝色衣服。创作者最为用心的是将片中的一座跨河大桥刷成了黄色和蓝色。黄色属暖色，它能给人温暖和力量，这正是凡·高疯狂眷念它的原因。比利是一个为舞蹈而生的人，这个原本并不自信、沉默寡言的小男孩只有在翩翩起舞的时候才活力四射。比利在英国皇家芭蕾舞学院的考场上这样描述他舞蹈时的感觉，他说："刚开始时有点拘谨，当我跳下去时，我似乎忘了所有的事，消失得无影无踪，好像全身都脱胎换骨似的，好像有把火在我体内燃烧，我在那里飞翔，像只小鸟似的，好像有股电流。"正是他苍劲有力的舞姿震撼了他那已经对生活失去信心的父亲和哥哥，也让他的家庭重新找回了往日的温馨。所以比利身处的环境总是有暖暖的黄色，比利就像是黄色一样能量无限、光芒万丈，并且如阳光般照亮了周围的世界，给予了家人无限温

① （德）鲁道夫·阿恩海姆著：《艺术与视知觉》，滕守尧、朱疆源译，中国社会科学出版社1984年版，第459页。

② （俄）罗·马摩里安著：《谈电影导演艺术》，邵牧君译，《电影艺术》1980年第5期。

暖。蓝色属冷色，无比纯净，它能让人获得安宁和平静。比利和威尔金森夫人对舞蹈有着最纯粹的情感，舞蹈是他们的梦想，舞蹈可以让他们远离尘世的喧嚣，同时更是他们的一种生活方式。

众所周知，一部影视作品的情绪和氛围会随着故事情节的跌宕起伏而产生变化，与之相呼应的是色彩也会随之发生变化，于是色彩同影片中戏剧结构的起承转合、情节发展的跌宕起伏、人物情绪的高亢与压抑产生密切关联，从而形成一种色彩的结构和节奏。电影《法国中尉的女人》中的萨拉服装的色彩随着她的心境和处境的变化而变化。前半段，由于萨拉刚刚被法国中尉抛弃，同时在莱姆镇声名狼藉，精神压抑，甚至得了抑郁症，她常常身穿厚重的黑色和墨绿色的长裙，所处的环境也是灰蒙蒙的海边和黑压压的森林。当查尔斯向萨拉表明了爱意之后，在艾克希特的旅馆里，萨拉身穿一件米色的睡袍。不过此时，萨拉住的旅馆房间里光线昏黄暗淡，并且一眼望去，整座艾克希特小城呈现出黑压压的一片，房子、地面都是灰黑色，导演又都选择了晚上拍摄所有发生在艾克希特的戏，于是夜色下的艾克希特越发显得沉重压抑，给人一种不祥的预感。果然，在查尔斯去莱姆镇和未婚妻欧内斯蒂娜解除婚约之后，准备重回艾克希特和萨拉团聚时，萨拉已经悄然离开了。此后的三年，查尔斯一直苦苦寻找萨拉。影片最后，当查尔斯找到萨拉时，萨拉把他带到一间洒满阳光的画室里，她身穿一件白色衬衫，米色长裙，还佩戴了一条粉色的领带。因为此时萨拉已经走出了过去的阴影，在这间湖边别墅里过着属于自己平静安宁的生活，她身上及周围环境里的明亮的色彩传递出了她宁静与开朗的心情。另外，这也预示着他们最终有情人终成眷属。电影《末代皇帝》（1988）、《美丽人生》（1997）、《辛德勒的名单》（1993）和电视剧《甄嬛传》（2011）在色彩上的转换也都遵从情节，与氛围营造、人物的命运、情绪的变化相吻合。

（三）表达主题

色彩作为视觉语言的重要元素，它在影视作品创作中的功能已经不仅仅只是表述基本信息、传达情绪和氛围，它本身包含的深层含义还能够表达创作者的主观意念和作品的主题。昆汀·塔伦蒂诺用透着血腥味的血淋淋的鲜红色在电影《低俗小说》（1994）中表达了循环往复的暴力这一主题，基耶斯洛夫斯基在电影《红》（1994）里用红色表达了博爱对心灵拯救的主题，萨姆·门德斯在电影《美国丽人》（1999）中借助鲜红色的玫瑰花表达了现代美国社会人们对美以及激情的强烈渴望。下面以波兰导演基耶斯洛夫斯基

的代表作《蓝色》（1993）为例来具体分析电影如何运用色彩来表达主题。

《蓝色》是基耶斯洛夫斯基的红白蓝三部曲中最具影响力的一部，该三部曲中的《蓝色》《白色》（1994）以及《红色》（1994）的创作灵感均来自法国国旗中代表自由、平等、博爱的蓝、白、红三色。其中《蓝色》的主题是自由，影片大量地运用了蓝色。不过，基耶斯洛夫斯基用一种独特的方式通过故事以及蓝色去表达自由主题。他讨论自由，是通过讨论自由的反题即自由的不可能来实现的。在影片的开始，女主人公茱莉在一场车祸中失去了挚爱的丈夫和女儿。摆脱了一切社会关系和责任的茱莉仿佛获得了充分的自由，她也不断地逃离过去，来抓住这份自由。可是情感和记忆总是会不断侵袭茱莉的生活，让她无处可逃。影片最后，虽然茱莉重新回到了现实生活，她决定续写丈夫未完成的乐曲，并且与奥利维亚相爱，看似已经走出了情感和记忆的囚牢，可是她依然像芸芸众生一样接受了人类不可能获得绝对的自由这一事实。可以看出，基耶斯洛夫斯基在人类自由的命题上是持悲观态度的，自由和囚禁在他的电影里并非二元对立，而是共生共存的，自由的前提是囚禁，囚禁也意味着一种自由。在电影中，表达将茱莉囚禁起来的情感和记忆的视觉元素就是蓝色。众所周知，蓝色能让人获得身心的平静，并且很容易让人联想到宽广的蓝天、辽阔的海洋，因此蓝色在各种场合常被用作自由的象征。而在这部电影中蓝色却代表着囚禁，从中也能看出导演基耶斯洛夫斯基将自由与囚禁视为水乳交融的一体，因此，电影中的蓝色明度偏低，浓重、低沉且压抑。基耶斯洛夫斯基在电影中对蓝色的运用可以说是毫不吝啬，蓝色不仅仅是全片一以贯之的色调，更是一个非常重要的视觉形象，同时，蓝色除了作为一种抽象的形而上的元素在影片中出现，还作为具体的形而下的蓝色物体在传达意义。比如，电影开场的车祸段落中的画面全部充满了幽暗浓重的蓝色调，从一开始便奠定了影片阴郁的气氛和情绪，并且传达一种不祥之感。茱莉放弃自杀之后的一个阳光明媚的午后，她平静地在躺椅上小憩，突然之间，水渍般的蓝色从画面右下角升起，丈夫创作的交响乐也随之响起，茱莉瞬间被惊醒。随着乐声的加强，汹涌的蓝色淹没了整个画面。表面上打破茱莉平静，让她努力挣脱的是蓝色和丈夫创作的交响乐，其实它们代表的是茱莉过去的生活及其对它的情感。电影中所有与茱莉过去有关的重要事物都被染上了蓝色，比如，茱莉一家生活的蓝色房间，用蓝色笔写下的乐谱，缀满蓝色玻璃流苏的吊灯（这也是茱莉从家里带出来的唯一的物品），装着丈夫遗物的蓝色文件夹，女儿没来得及吃的用蓝色玻璃纸包裹的棒棒糖，茱莉每次想起过去情绪失控便会去的蓝色游泳池。影片

第二章 色 彩

最后，茱莉身着蓝色衣服用一支蓝色水笔续写丈夫的乐曲，此时，她的手指也沾上了蓝色的墨水。蓝色曾一度是茱莉努力规避的色彩，而现在她却能坦然地面对。茱莉完成乐曲之后，毫不犹豫地走出了蓝色的房间，这也意味着她终于从情感和记忆的牢笼中挣脱开来，因为茱莉过去的记忆和承载着她的情感的正是各种各样的蓝色。然而影片并没有就此结束，出人意料的是，茱莉接受了奥利维亚的爱，在和他做爱之后，她独自静坐，一束蓝光缓缓地升起，她暗自流泪，这也暗示观众茱莉只是从一个牢笼跳进了另一个牢笼。新的情感和记忆慢慢侵蚀着她的生活，就像蓝色又一点点地占据她的生活，这也意味着她不可能其实也没有人能够获得完全的自由。

本章重点

1. 人类感知色彩的方法。
2. 色彩属性：色相、明度、饱和度。
3. 影响人们对色彩感知的主要因素：光照环境、物体的材质、周围的色彩。
4. 色彩对生理和心理的影响。
5. 色彩在影视作品创作中的功能。

思考题

1. 色彩对人的生理和心理会产生哪些影响？
2. 举例说明色彩在影视作品创作中的功能。

第三章 构 图

> **学习提示**
>
> 构图，是视听语言的重要构成部分，也是影视艺术的基本造型手段。只要摄影机打开，画面产生，构图就已经存在。但构图并非仅仅是摄影师个人的工作，构图牵涉到影视创作各个部门的工作人员：导演要看画面的拍摄范围和效果，灯光师要参考构图的要求进行光线的设计和调整，美工师要根据拍摄角度和运动方式来设计场景，演员更要关注景别的大小和摄影机的位置……对影视艺术而言，构图无所不包，无处不在。
>
> 构图对实现创作者的意图具有不可忽视的作用。构图实践时，需要处理好构图与作品整体风格以及单幅画面内各个元素之间的关系。实现好的构图需遵循构图的一般规律，并充分了解和掌握各个元素对构图整体造型的功能。
>
> 构图水准的高低直接影响作品的最终效果和艺术质量。像苏联导演塔尔科夫斯基，日本导演小津安二郎，包括中国导演张艺谋、王家卫等，其创作除却思想内涵的深刻或独特之外，他们的作品在构图上的特点和风格也早已成为众人津津乐道的话题，并无一例外地成为导演独特的镜语标志。因此，构图作为影视艺术基本又重要的技巧手段，值得深入学习。

第一节 构图的基本概念和要求

一、什么是构图

"构图"一词，来源于拉丁文的 composition，是指对素材进行取舍，并加以组织、结构之义。在艺术领域，"构图"一词较早应用于西方的美术领域，在中国国画中，则被称为"章法"或"布局"。

《辞海》中将"构图"界定为"造型艺术术语，艺术家为了表现作品的

主题思想和美感效果,在一定的空间,安排和处理人、物的关系和位置,把个别或局部的形象组成艺术的整体"①。就影视艺术而言,《电影艺术辞典》认为:"摄影构图是被摄对象在画面中占有的位置和空间所形成的画面分割形式,其中包括光、影、明暗、线条、色彩等在画面结构中的组合关系,构成视觉形象。"②

综合以上相对权威的界定,我们大致可以作出如下的总结:首先,构图的目的是要准确地表达思想,这是创作的前提和旨归。其次,构图是一种形式技巧,通过对光影、色彩、线条、画面位置、大小、比例、关系等的安排来实现。最后,构图应在符合表达思想的前提下注重美感效果。

在对构图的认识中,我们也应明确,构图绝不仅仅是一种单纯的技术手段。正像某些学者所言:"构图是一个思维过程,它从自然存在的混乱事物之中找出秩序;构图是一个组织过程,它把大量散乱的构图要素组织成一个可以理解的整体;构图是对这些要素的反应过程,也是想方设法组织这些要素的过程,目的是让这些要素向人们传达摄影家已经体会到的兴奋、崇敬、畏怯、惊异或同情。……通过构图,摄影家澄清了他要表达的信息,把观众的注意力引向他发现的那些最重要最有趣的要素。"③可见,从对画面的设计安排,到对具体拍摄方式的选择、取舍乃至实施,其间无不贯穿着以统一的秩序,即通过对视觉形象的安排来传达思想与情感。

二、构图时应处理好的基本关系

鉴于上文所述,构图的目的在于传递思想、表达情感、塑造美感,要实现这些目的,需要掌握基本的构图规律和技巧,也需要学习具体的构图元素的使用。但在此之前,首先要处理好一些基本的关系。

(一)处理好构图与作品整体风格的关系

创作者要具备全面的画面结构能力,需处理好构图与作品整体风格的关系,令它们能够统一协调。

对于图片摄影师而言,他需要考虑照片中事物的取舍与布局,但对于影

① 辞海编辑委员会编:《辞海》,上海辞书出版社1980年版,第1277页。
② 许南明、富澜、崔君衍主编:《电影艺术词典》,中国电影出版社2005年版,第238页。
③ (美)本·克莱门茨、大卫·罗森菲尔德:《摄影构图学》,姜雯、林少忠、李孝贤译,长城出版社1983年版,第16页。

视艺术摄制而言,摄影师必须对整体的画面风格进行构思和整理,使构图在符合影片主旨的同时,也要与其他部门的工作协调起来。比如,张暖忻导演的电影《青春祭》(1985),作品描写汉族女知识青年李纯到云南插队时期的一段生活经历,讲述了傣族生活如何令她突破精神枷锁、拥抱绚丽多彩生活的故事。在构图上,影片要传达出李纯的心理与情感色彩,"构图追求平和、朴实,变化丰富,不求奇特,注重传统的美感及视觉平衡,用正常人的视点去寻找新鲜视觉信息"。同时,摄影师也考虑到了其他的方方面面,"我们把传统的视觉平衡及精美和纪实性很强的光色、运动结合起来,形成以变化为核心的统一体","我们特别强调和注重的是局部的表现,所谓局部并非指去拍一棵草、一朵花,而是指人物和环境的紧密关系,让人物时时刻刻融在云南奇特的环境中"。① 通过这段较为详细的文字表述,摄影师的工作也得以彰显,他们在对构图进行设计时,也考虑到了作品的整体面貌。

(二) 处理好主体与陪体、主体与前景后景、实体与空白等的关系

1. 对主体与陪体的设置

所谓主体,就是一个镜头画面中的主要表现对象可以是人,也可以是物;可以是某个,也可以是一组;可以是整部影视作品的主角,也可以是配角。由于影视艺术的画面具有稍纵即逝的特点,观众不能像欣赏文字或画面一样慢慢咀嚼、慢慢回味,如果在构图等拍摄过程中,不能将主体有效凸显出来,就会造成观众接受的混乱或效果的削减。因此,在结构画面时,应利用一切表现手段突出主体,给人以鲜明的印象。比如,一般而言,主体会占据最长的银幕时间、最大的画面面积和最醒目的位置;主体还常被处理成中景、近景、特写等较小的景别,或是采用跟镜头的方式将主体摆在画面的结构中心。在造型上,主体也更富于视觉或动作的吸引力。如在日本电影《告白》(2010)的开端,在极为混乱嘈杂的教室里,女教师森口悠子开始了自己的告白。这段内容持续了30分钟的时间,镜头不断切换,每个画面所强调的重点也不尽相同,但整体上,悠子老师占据画面镜头最多,且总以单人镜头出现,景别较小,站立的高度、踱来踱去的动作、滔滔不绝的讲述,将她从齐坐的学生中有效凸显出来,牢牢占据了观众的视线(图3-1-1)。

① 穆德远、邓伟:《〈青春祭〉摄影阐述》,《当代电影》1985年第6期。

第三章 构 图

除此之外，在构图上也可通过光影布置、色彩配置、焦点虚实，以及高低、动静对比等方法将主体呈现出来，从而使主体成为视觉中心或趣味中心。

总之，主体是表达画面内容的主要对象，也是画面结构的重点。在影视画面中，一个镜头可以始终表现一个主体，也可通过人物的调度、摄影机的运动等方式，不断变换主体，但应注意上下镜头中空间位置、视线、运动方向等元素的统一。

所谓陪体，则是指画面中陪衬主体的景物或人物。在影视画面中，人与人之间、人与物之间，都存在主体与陪体的关系。尽管陪体主要是为了突出主体、说明主体、帮助主体，以便更好地传递画面内容而存在，但陪体也是

图 3-1-1

画面不容忽视的重要组成部分，有均衡画面、增强对比和渲染气氛的作用。如在奥逊·威尔斯导演的《公民凯恩》(1941)那场著名的童年戏中，母亲与银行家居于画面前景，无能的父亲处在中景，在雪地里玩耍的小凯恩处于后景，在这个镜头中，母亲与银行家显然是画面的主体，父亲和小凯恩则是陪体，但父亲和小凯恩不仅帮助塑造了空间感，丰富了画面的内容，更在几个人物之间建立了联系，画面中主体的人物决定了小凯恩异化的童年和悲剧性的命运（参见图 4-3-2）。同样，在李安的电影《少年派的奇幻漂流》(2012)中，主人公派是画面的主体，老虎及海面上漂浮的小船是陪体（图 3-1-2）。很显然，在这幅画面中，陪体也充分发挥了作用，既交代了主体所面临的环境，也构成了影片关于人性中善恶共存的符号隐喻。

为适应作品内容与情绪表达的需要，在上下画面中主体和陪体并非固定不变的，但当一个对象在画面中作陪体处理时，就要使它处在与主体相应的次要位置，既与主体相呼应，又不让它分散观众的注意力，更不能喧宾夺

 视听语言

主。因此在构图时,陪体往往处在靠近画面左右两侧或者角落等边缘位置,像绿叶般衬托着主体这朵娇艳的红花。如《那些年,我们一起追的女孩》(2011)的电影海报,男女主角便被安排在最中间,其他配角则依次分布在两边,这就是常见的主体与陪体的构图方式(图3-1-3)。有时,陪体的形象还不一定完整,甚至可以适当虚化。

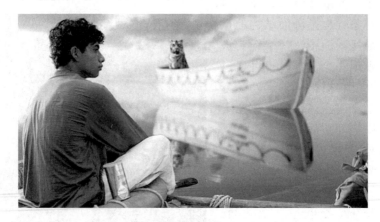

图3-1-2

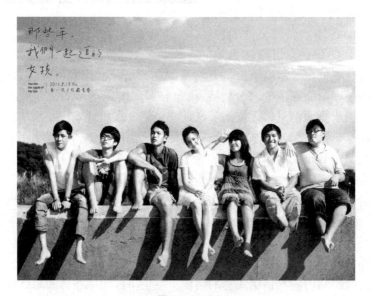

图3-1-3

当然也有例外的情况。如张军钊执导的影片《一个和八个》(1983)，在构图时就大胆将主体人物安排在画面的边角部位，人物的头部常下移到画面的底部。作为影片主角的指导员王金，便常常独自一人被安排在画面的左下角，以反映人物的渺小和极度压抑、扭曲、冲突的内心状态。可见，对一般构图规则的适度打破，也可以产生独特的效果。

2. 主体与前景后景的搭配

在构图时，除了主体与陪体的关系需要考虑以外，前景后景的选择与处理也需谨慎。前景是靠近镜头位置的人物或景物，后景则与之相对，是离镜头较远的人物或景物，也称背景。前景和后景并非画面必需，有时可以不同时存在，有时两者也可分别成为主体，在场面调度与摄影机位发生变化时，前后景还可以相互转化。但更多的情况下，前景和后景都是为了衬托主体而存在的。

在构图时，前景的位置一般处于画面前缘的四边、四角，其基本作用除了突出主体外，还能增强画面的空间感和透视感。俗话说，"前景一尺，后景一丈"，就是将二维的平面在视觉上强化为三维的立体空间。所以，当要在画面中强化纵深感、远近感时，可以通过对前景后景的使用来实现。

前景在构图中的功效是非常明显的。韩国导演金基德的电影《春去春又来》(2003)，为了突出环境的优美和静谧，影片中使用了大量的空镜头。而这些镜头在构图上常常使用前景。画面前方的花和树枝，使画面更加具有层次感，也突出了水与门、水与寺庙等的距离（图 3-1-4）。在影视作品中，随着镜头的运动，前景也会不断发生改变，但对纵深空间的营造也往往更加明显。如在意大利导演托纳多雷的电影《天堂电影院》(1988)

图 3-1-4

中，当主人公多多离开家乡前往罗马时，随着火车的开出，镜头向后运动，画面中不断安排新的元素入画。从坐在椅子上的路人，到母亲与妹妹，再到阿尔弗来多、再到路边的孩子以及一个个相继入画的指示牌……这些元素不断以新的前景形式进入画面的构图之中，促进了纵深空间的不断深化。

前景也有利于交代环境特点，并渲染气氛。如在美国影片《了不起的盖茨比》（2013）中，盖茨比为迎接心爱的戴丝的到来，在房间中摆满了鲜花，并紧张到手足无措。画面前景的鲜花渲染了浓烈浪漫的气氛（图3-1-5）。有时，活动的前景能造成某种活跃、动荡气氛，可增强戏剧节奏。如张艺谋的电影《十面埋伏》（2004）中，金城武扮演的"随风"和章子怡扮演的"小妹"在白桦林中逃避官兵的追杀，其中，奔跑镜头采用侧面角度的跟镜头拍摄，在摄影机和演员之间不断有树干、树枝等前景景物划过，此刻的前景设置不仅交代了环境，也增强了画面的动感。

图3-1-5

前景的设置根本上是为了烘托主体。比如框架式构图就是为主体设置门、窗、树叶丛、铁栅栏等前景，将主体围起来加以强调的一种构图形式，从而达到吸引视觉注意力的目的。当然，除了在形式上烘托主体之外，前景也常用来表达主体的心境。在美国影片《美国丽人》（1999）的起始部分，男主人公莱斯特面对平淡工作和令人厌倦的夫妻关系，身心疲惫，在画面构图时，就总将他置于窗框、栅栏等前景之后，以此暗示他压抑的内心状态（图3-1-6）。

第三章 构 图

图 3-1-6

图 3-1-7

而在孙长田编导的纪录片《最后的山神》（1992）中，当刻有山神的大树被砍伐后，画面中的前景是砍伐过的大树桩，角落里才是最后一位萨满——孟金福（图3-1-7）。此刻的前景正在诉说着孟金福的无助，面对青年人对既有信仰和传统生活方式的背离，孟金福深感伤怀却无可奈何，这一切都像被砍掉的山神一样，注定将在破坏中走向消逝。

总之，前景在构图中具有丰富的表意可能，但前景在使用时要适度，不能成为观众视觉的累赘。同时，前景一般面积不宜过大，色彩和光线都不宜过亮，线条也不能太过繁杂，如果是活动的前景，不应占据画面太长的时间，否则便成为观众注意的中心，消减了叙事的力量。

后景的使用要比前景更为频繁，因为几乎有情节的作品都会或多或少地使用全景、远景等景别较大的镜头，那么后景就不可避免地出现在画面中。与前景一样，后景除能增强画面的空间感之外，也能展现特定的环境和生活气息，共同参与影片主题的表达。如在美国导演奥利弗·斯通的影片《天与地》（1993）中，来自越南的女主人公跟随丈夫第一次到美国的超市购

视听语言

物，秩序井然又琳琅满目的商品始终作为画面的后景出现在女主人公身后（图3-1-8），这些商品不仅展示了美国富裕繁盛的生活对越南女性的冲击，也表现了导演对美国的由衷赞美之情！

同样，在韩国导演奉俊昊的电影《杀人回忆》中，在案发现场，摄影机跟随警探朴警官不断移动，而看热闹的人群、嬉戏的孩子、跌跌撞撞的探长、随意开过的拖拉机以及

图3-1-8

收割后的稻田相继出现在画面的后景中。在这个运动长镜头中，我们不仅能感知这是发生在乡村里的故事，还能看到案发现场的混乱不堪和警力机制的极端落后。正是这些原因，才令这个连环杀手逍遥法外，成为韩国历史上不堪回首的黑暗记忆。而这些内容都是通过对后景的考量和设置得以完成的，可见影片不动声色又非常出众的叙事能力。因此在影视构图中，后景应得到充分的重视。

值得注意的是，后景是作为对画面主体的补充而出现的，因此在构图上多处于主体的后面，也可处在幅面的边角位置。虽然它的位置并不突出，但处理不当也容易抢夺观众视线。因此，使用前景时的注意事项也适用于后景。另外，后景必须简洁，一切与主题无关的事物都应舍弃。

3. 对实体与空白的安排

空白是画面中主体之外的空隙，是由单一色调所组成的背景。从广义上理解空白，它可以是天空、水面、草原、土地、墙壁以及其他被虚化的大块景物。由于运用各种摄影手段的原因，这些景物已失去原来的实体形象，而在画面上形成色调相近、影调单一的背景，以衬托其他的实体。

空白虽然不是实体的对象，却是画面的有力组成部分，在构图中有重要

的作用。

（1）空白可以减少主体周围的视觉干扰，有效突出主体。一般而言，在事物较多的大景别画面中，空白的大小往往决定主体的突出程度。"主体事物周围空白较大，则主体比较容易突出，主体事物周围空白较小，则不利于突出主体。这一点在许多方面都可以找到例证，如北京的天安门、北海公园的白塔、颐和园的佛香阁的周围都保留了足够的空白，这使得这些传统、经典的建筑在如今高楼林立的北京仍然能保持突出醒目、高大雄伟的感觉。"①

图3-1-9来自管虎导演的电影《老炮儿》（2015），从中我们也可以感受到身着军大衣、横背长刀的六爷是画面中非常醒目的主体，而他的周围就存在着大量的空白。

图3-1-9

（2）空白是画面产生空灵意境的关键。构图中的空白，其实相当于中国国画中的"留白"，或者说是"布白"，这是中国以虚衬实、虚实相生的传统美学的体现。北宋中期卓越的山水画家郭熙在他的山水画论《林泉高致》中说："山欲高，尽出之则不高，烟霞锁其腰则高矣。水欲远，尽出之则不远，掩映断其派则远矣。"② 如此"高"与"远"之境，都是由"留白"之法予以实现的。

在构图时，实体与空白的比例在很大程度上影响画面的风格。一般说来，画面中如果实体的面积大，画面则趋于写实；空白部分占的面积大，则

① 郭艳民：《摄影构图》（第2版），中国传媒大学出版社2011年版，第41～42页。
② 朱良志：《中国美学名著导读》，北京大学出版社2004年版，第172页。

趋于抒情写意；如果实体与空白所占面积相等，就会显得呆板平庸。

试想，如果画面中充斥着实体对象，就会显得拥挤，甚至压抑。而当画面中有较多的空白时，人们的视线则可以灵活地选择空间，思路也会随之活跃，于是画面就会显得空灵而富有生气。所谓"画留三分白，生气随之发"，"无笔墨处皆成妙境"，说的就是这个道理。

事实上，画面上的空白不是孤立存在的，它总是实体或某种情绪的延伸。所谓空处不空，空白处常常洋溢着作者的感情和观众的思绪，正是空白处与实体处的相互映衬，才形成了丰富的联想空间，促使人们从空白中感觉到物象的存在。而经过人们对空白的主观联想，画面也具有了被丰富阐释的可能。因此，摄影构图时，如果能适当使用空白，就会使画面显得空灵俊秀，富于意境。在韩国电影《天国的邮递员》(2009)中，便存在着这样的画面。木制的信箱作为画面的实体，淡蓝色的天空与绿色的草地则是画面的大幅空白，颇为简单的构图，营造出了清新闲适、静谧悠然之感（图3－1－10）。

图3－1－10

（3）空白的留取可以促进画面构图的均衡。一般的规律是，正在运动的元素，如行进的人、奔驰的汽车等，前面要留有一定的空白，这样才能使运动元素有伸展的余地，观众才觉得通畅，也能加深对物体运动的感受。

第三章 构　图

图 3-1-11 来自台湾电影《第四张画》(2010)，画面左侧的留白，均衡了人物及其运动所带来的视觉上的失重感，使画面获得了平衡。而如果物体不是动体，但有方向，比如人脸的朝向、眼神的指向等，其前方多要留取空白，否则画面会显得不那么均衡。比较电影《老炮儿》（图 3-1-12）与《第四张画》(3-1-13) 中的画面，空白留取的位置，给观众带来了完全不同的心理感受，显然，图 3-1-12 具有更强的平衡感。

图 3-1-11

图 3-1-12

图 3-1-13

视听语言

而根据线条伸展的方向、光线射入的方向等,也要合理地安排空白的位置,以使画面上的实体与空白产生相互呼应的关系,达到画面的均衡。

在影视摄影中,处理画面中的空白还要考虑到镜头前后之间剪辑的方便。一般而言,应在相互联系的事物相向的方向留较多的空白,在互相联系的事物相对的方向留较小的空白。同时,声音本身具有远近、轻重、方位的差别,在考虑空白的设置时,也应将声音考虑其中。

当然,空白的使用也并非越多越好。在多数情况下,空白不应超过整个画面的60%,否则就显得空而无物了。同时,空白也不是纯黑一片,或者大面积死白,或者完全一种色调和质感,空白中也可有一些细节的变化,起到点缀和调整的作用。比如大面积拍摄天空时,也可有云朵的参与;大面积拍摄草地时,也可有地面的起伏或草丛中的小花。如图3-1-9,六爷行走的冰面上就折射出光线的变化,发亮的冰层带来了更加彻骨的寒意。而图3-1-13中,人物后侧的空白也并非是单一的色彩。这些细节的改变,都使空白更显生气,画面更为灵动。总之,要根据具体的情况,灵活地、创造性地运用空白。

第二节 构图的一般规律

规律是客观存在的,它是前人创作经验和审美经验的总结,更是历史和文化积淀的产物。影视艺术的构图作为形式美的一种具体表现方式,也要遵从审美规律。在长期的实践中,人们大体总结出了以下与摄影构图有关的规律:均衡、对称、黄金分割、对比、多样统一等。

一、均衡

均衡,也叫平衡或匀称,是摄影构图的一般规则。通常是指以画面中心为支点,画幅的左右、上下所呈现的诸种构图的结构元素在视觉重量上的均势。

在摄影构图当中,均衡是要求安排在画面上的景物影像,不要出现上下轻重失调、左右空满不一的不稳定感觉,但均衡并不是四平八稳,也不是对称与平均。"均衡的画面不一定是两边的景物形状、数量、大小、排列的一一对应,不一定是绝对的对等,而是被摄景物形状、数量、大小不同排列,

第三章 构 图

给人以视觉上的稳定，是一种异形、异量的呼应平衡，是一种艺术均衡"①。

构图均衡源于宇宙间普遍存在的活动规则。姑且不论地心引力的先天性存在，在人类社会生活中，稳定感和秩序感是我们的习惯要求。比如，埃及的金字塔、西安的大雁塔等高耸建筑总是底座大于顶端；车辆有四个车轮，床、桌椅、沙发等家具都有四条腿；风扇、空调等电器与地面、墙面的接触都是平面；人长时间站立，多会采取两腿分开的三角型；提重物时需要左右重量尽量均等；等等，这些无不是为了追求稳定。所以，摄影构图的均衡要求，实际上是对稳定的生活和视觉习惯的一种必然反映。

因此，均衡构图在实践中是最普遍、最常见的一种形式，也几乎是摄影师与生俱来的视觉习惯和心理需求。一般情况下，均衡产生稳定宁静的感觉，相比于对称式构图，显得较为生动，有自由开放之感。但在影视艺术的创作中，还要依据具体的使用方式来综合评价其功能。比如在陈凯歌导演的《黄土地》（1985）中，表现山谷、土地的画面，多追求均衡的构图效果，使画面获得一种宁静祥和之感。但相同的画面反复出现，又显示了生活的单调，同时，这种一成不变也代表着传统习俗对人们的巨大束缚与囚禁。

均衡主要是一种心理体验，在构图时要达到均衡的效果，有两个重要元素：重量和体积。在同类物质中，体积大的较重，但在非同类物质中，体积就不是唯一的决定元素，而要取决于画面中物体对观众心理所产生的重量感。人们把事物的重量感分成以下几种：①人比物重；②动物比植物重；③动的比静的重；④深色比浅色重（背景为浅色时），浅色比深色重（背景为深色时）；⑤粗线比细线重；⑥颜色鲜艳的比灰暗的重；⑦近的东西比远的东西重；⑧物体位于画面上部比位于下部显得重；⑨物体位于画面右部比位于左部显得重。②

除此之外，影响均衡的因素还有形状（包括大小）、方向、位置，以及明暗、虚实、疏密、繁简的对比，等等。结合以上元素的影响，影视艺术的构图实践中，可通过以下一些方式得到较为均衡的构图：

（1）可以设计和调度画面中物体的具体位置，通过调整主体、陪体、前景、后景的空间位置，以及构图时上下左右等具体的方位，来获得构图的均衡感。比如，要避免"头重脚轻"，在画面只有一个人的情况下，要避免

① 郭艳民：《摄影构图》（第 2 版），中国传媒大学出版社 2011 年版，第 5 页。
② 参见郑国恩《影视摄影构图学》，北京广播学院出版社 2002 年版，第 25～26 页。

人物与景物同高，否则就不会突出人物，而且显得呆板；非特殊情况下，人物不要安排在画面中央，而在左右 1/3 处为佳；等等。

（2）通过对运动方向的把握和掌控，来实现画面的均衡，通常运动会增加重量感。

（3）通过光影的对比呼应、焦距的虚实、色彩的冷暖搭配，得到较为平衡的构图。

（4）空白的留取也属于均衡。它虽然不是实体的对象，但在画面上起到均衡的作用。除此之外，我们还应注意到人物的眼神和声音同样能赋予相应的重量感。眼神的视觉引导，本身就有一种方向性和指向性，视线投向空白较大的方向，能使画面显得均衡。声音在某一空间出现，同样可增强该空间的重量感。如在王家卫执导的电影《花样年华》（2000）中，张曼玉扮演的苏丽珍倚在房门一侧，面向房间，和屋内的丈夫讲话，但画面中并没有出现丈夫的身影，只是通过声音来向观众佐证他的存在，他的声音就赋予了房间内这一空间以重量感，与苏丽珍的镜头前后呼应，较为均衡舒适。从这个例子中，我们也可以感受到影视艺术与静态构图的不同，它可以在前后镜头之间，通过剪辑来获得整体的均衡感受。即便前一个镜头在画面上有失重感，也可以在后续的镜头中得到弥补和完善。

二、对称

对称是均衡的表现形式之一。按照《现代汉语词典》中的解释，是"指图形或物体对某个点、直线或平面而言，在大小、形状和排列上具有一一对应关系"[①]。对称的结构特点是整齐一律，匀称划一。

对称也有生活的依据，生活中对称的物体无处不在。比如，人和动物左右的脸庞、身体，自然界中的叶片、花朵、雪花、星星，园林、庙宇等传统的建筑形式，飞机、汽车等交通工具，我们常接触到的书本、报纸、杂志的形式……都是对称的体现。对称从形式上看，大致有三种。

1. 两侧对称

包括上下（图 3-2-1-1）、左右（图 3-2-1-2）两侧，指画面以中轴作基准，两侧对应点相等、相同，并在等距离上构成上下、左右对称。不少拍摄湖面倒影的照片、镜中反射的画面等，常常呈现为对称的构图。

① 中国社会科学院语言研究所词典编辑室编：《现代汉语词典》（修订本），商务印书馆 1996 年版，第 318 页。

图3-2-1-1　　　　　　图3-2-1-2

2. 宽泛的对称

即以画面的中轴为基准，轴线两边的事物外部形状不完全一样，左右两边的事物不是完全对等的，而是具有某种相似性，或者在内容和形式上具有明确的相对性，我们可以将其看成较宽松的对称（图3-2-2）。在美国导演韦斯·安德森的《布达佩斯大饭店》（2014）中就不乏宽泛式对称的画面（图3-2-3-1、图3-2-3-2），这种构图方式令影片颇具特色。

图3-2-2

图3-2-3-1

▶ 视听语言

图3-2-3-2

3. 辐射对称

辐射对称是以一点为中心，对应点可以在任何一个角度上构成的对称关系，如五角星、雪花等都属于这样的对称关系。

对称的对象结构往往平稳成对，是一种安定、稳定的构图，能引发人们心理的牢固和安全感，适宜表现端庄严谨的题材。同时，对称因为样式简洁，令人一目了然，对称容易引发人们对形式的美感体验。在古代建筑、雕刻及绘画中，对称构图都运用得非常普遍。但由于对称构图的单一和缺乏变化，容易显得刻板呆滞、千篇一律。因此，在现代造型艺术中，打破对称几乎成为一种倾向。

但在影视艺术中，对称构图的表现范围还是非常广的，无论是单调沉闷的气氛，还是封闭压抑的空间，抑或庄重严肃的场合，乃至安宁平静轻松的心境，对称构图都有用武之地。

图3-2-4

比如在黄建新导演的影片《黑炮事件》（1986）中，在就如何安排主人公赵书信的党委会议上，画面就采取了对称式构图（图3-2-4）。墙面上端中心处是一个巨大的挂钟，开会的长桌以纵深方向把画面分为左右对等的两部分，与会人员分列在会议桌两侧，画面

给观众造成了刻板冗长的心理感受。当赵书信发现上级组织对他的调查后神情沮丧,他徘徊在天主教堂门口试图寻求安慰,此时画面也使用了对称的构图(图3-2-5),但此刻对称的构图却帮助实现了宗教的神圣肃穆,并能给人的心灵带来慰藉的意图。

三、黄金分割

黄金分割,原本是由古希腊人发明的数学公式,代表一种比例关系,即把一段直线分成大小两段,使小段与大段的比等于大段与全段的比,比值为0.618。这种比例被认为是最和谐、最富艺术性,也最能引起人美感的比例,因此被称为

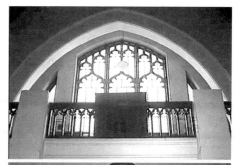

图3-2-5

黄金分割。黄金分割这一规律被广泛运用于绘画、雕塑、建筑艺术之中。

将黄金分割借鉴到影视画面的构图中,同样具有美学价值。比如按照黄金分割点来安排主体的位置,以及按照黄金分割点来安排地平线、水平线、天际线的位置等,这样的构图能带给人悦目舒畅的审美效果。

在进行影视艺术的构图实践时,可采用九宫格式构图法,为找到黄金分割点提供便利。所谓"九宫格"式构图,又称"井字形"构图,就是把画面的四条边缘三等分,再将相对的各点两两相连,这时画面上就会出现四条连线和四个交点,即汉字的"井"字形状。这四个交点的位置,就比较接近画面的黄金分割点(图3-2-6)。通常把主体安排在这些交点附近,能够取得较为理想的画面效果。如在法国电影《天使爱美丽》(2001)的海报中,艾米丽的眼睛就被处理在画面靠上的1/3处,画面中的房屋,作为陪体同样被安排在右侧的黄金分割点附近(图3-2-7)。除了画面中各元素的空间位置安排之外,摄影中长方形的画框,电影、电视的画幅比例本身也接近黄金分割的比例。

黄金分割作为构图处理的一般规律,对影视艺术的创作实践具有一定的参考价值。但黄金分割并不是绝对和唯一的,使用与否还需根据作品的具体

视听语言

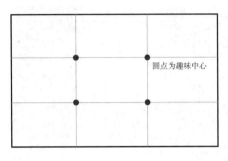

图3-2-6　　　　　　　　　　　　　图3-2-7

目的和需求进行取舍。如在中国独立纪录片的开山之作《流浪北京》（1990）中，出于对官方纪录片创作模式的背离，该片在拍摄时就打破了将人物放在黄金分割位置上进行采访的惯例。编导吴文光在进行构图时，或将人物安置于角落，或令人物的半张脸处于画外，一般采访时不被使用的俯拍角度也被采用。这些方式既显示出独立纪录片要求精神解放和技巧解放的愿望，也符合这群在北京流浪的边缘艺术家的身份，从而令作品具有了独特的审美风格。

四、对比

对比，即把两种或两种以上的不同事物或因素放在一起进行比较，使之相互映衬。无论在日常生活还是在艺术创作中，对比都是经常使用的方式。

具体到摄影构图中，对比是"有效地运用异质、异形、异量等差异的对列"，"把对象各种形式要素间不同的质和量进行对照，可使其各自的特质更加明显、突出，……"[1]构图中的形式要素包括形状的大小、光线的明暗、质感的强弱、色彩的冷暖、方向和节奏的变化等差别对比。在影视作品中，对比可以应用于情节的差异、人物的前后变化、场景气氛的对照、细节的改变等，以此塑造形象、渲染气氛、烘托主题。在一个镜头画面中利用对比的方法称为同时对比，在相邻的镜头和场景之间利用对比的方法称为相继对比。相继对比是影视构图特有的表现方法，这是图片摄影所没有的。

从造型视觉元素上进行分类，影视画面中的对比可以有如下类型。

[1] 郑国恩：《影视摄影构图学》，北京广播学院出版社2002年版，第30页。

第三章 构 图

（一）形态对比

形态对比，即将不同形态的物体放在一个画面进行对比，如曲线与直线、横线与竖线等线条的对比，点与线、面之间的对比，形的大小、虚实、疏密的对比，等等。这些形态的对比能使画面丰富灵动，达到完整统一的效果。

（二）影调对比

影调对比指画面中主体与四周环境在明暗上的对比，通过对影调的控制，达到分离主体和背景、突出画面表现中心的效果。图3-2-8为宣传片《观塘·西湖》中的画面，黑色或暗灰色的船只是画面的主体，作为背景的西湖水面则波光粼粼，在水面的衬托之下，夜色中的小船被更好地凸显出来，营造出了安详静谧的氛围。图3-2-8属于暗的主体映衬在亮的背景之上，图3-2-9则属于亮的主体映衬在暗的背景之上。该图名为《人体》（1936），是美国摄影大师爱德华·韦斯顿以其学生莫多蒂为模特拍摄的。《人体》的背景呈现为大面积的暗沉影调，很好地衬托出人体复杂又柔美的线条。而她明亮的身体上，光线的投影和头发的波纹也清晰可见。总体而言，影调对比可以形成画面中丰富的影像层次和质地迥异的影像效果，能更好地突出画面的主体，渲染气氛。

图3-2-8

图3-2-9

（三）色彩对比

色彩本身深浅不一，千姿百态，色彩对比就更加千变万化，难以穷尽。色彩可以在明暗、冷暖、面积等方面进行对比。色彩对比能产生强烈的视觉刺激，因此能调动观众观赏的兴趣。色彩的对比因较为直观，容易引起视觉注意，因此是创作者表达情感、传递思想的有效手段，在影视作品中使用广泛。如在美国导演科波拉的影片《旧爱新欢》（1982）中，几乎每一个场景都具有一定的色彩倾向。男主角的房间是绿色的，女主角的房间是粉红色的，客厅是白色的，当两人吵架时，可以看到画面中绿色和粉红色呈现出强烈的对比，以在视觉上强化两人的对立。

在影视叙事中，色彩对比也可进行深层表意。如在库布里克执导的电影《发条橙》（1972）中，阿历克斯闯入作家家中施暴，对作家及其妻子进行殴打与凌辱，此时，作为受害者的作家和妻子都穿着红色的衣服（图3-2-10-1、图3-2-10-2）。但在影片后半部分，当阿历克斯落入作家之手，身上则穿着当初作家的那件红色睡袍（图3-2-11）。色彩的置换和对比，传递了施暴者与受暴者身份的置换，揭示了暴力无所不在的主题。

第三章 构 图

图 3-2-10-1

图 3-2-10-2

图 3-2-11

色彩对比运用于影视构图，如若处理得当，能吸引观众的注意力。但若色彩对比失当，也容易造成较大的视觉干扰，令观众产生不适。因此，在影视作品中，既要考虑到一场戏内色彩的面积安置，还要考虑到几场戏之间的色调的对比。

（四）动静对比

利用构图元素之间的动静差异达到突出主体的目的，静中的动，或动中的静，都可以形成对比关系。《观塘·西湖》这部关于杭州景致家居的宣传片中，也存在着这样的画面，石灯、亭子的稳固与西湖湖面的荡漾形成了对比（图 3-2-12）。我们经常在屏幕上看到摄影机跟拍一个或几个人在相对静止的人群中穿行的画面，由于主体动，环境相对静止，主体会显得十分突出。如果环境中的人群相对运动，一个人静止不动，这个静止的人也会被凸显出来。

视听语言

图3-2-12

总之,对比是造型艺术中最富活力、最具效果的法则之一。对比法则运用于艺术中,至少可以有如下几种作用:①对比能有效地突出画面主体;②对比使事物本已具备的,但不鲜明或不显露的外形、个性、特点、性质、意义等,在对比中得以凸显;③对比能使画面在冲突中达到和谐统一,能创造新的意义;④对比的形式丰富多样,能制造美感。

对比的规律虽然看起来简单,但具体的形式却是千变万化、难以穷尽的,在影视艺术的实际拍摄当中,可结合创作的需要进行充分的创造和精妙的表达。

五、多样统一

多样统一又称和谐,是艺术形式美的基本规律,也是画面构图的原则之一。多样统一运用于影视构图中,是指把众多零散的具有差异的表现对象,按照突出主体、实现完整的画面结构,更好地表达主旨的原则,合理地安排在画面中,进而达到内容和形式的统一。

多样统一具有一定的哲学基础,它是辩证法的体现,是矛盾之中的统一,是变化之中的和谐。所谓多样,即各种形式要素的差异;而统一,则是指形式要素之间的联系,也即相同或相似性。所以,多样统一既承认了事物千差万别、缤纷多彩的个性,又发掘了不同事物的共性和整体联系。

多样统一更是美的表达和体现,能在人们的心理上产生愉悦的感觉。具体而言,如果画面多样复杂,却在内容、主旨或任何形式元素上都无法取得一致,就会显得混乱无序。相反,如果画面只有相同的元素,而没有任何的变化,就会显得单调死板、了无生机。而多样统一却使画面中既有多样姿

第三章 构　图

态，灵动有生气，又不是决然对立、剑拔弩张，而是浑然一体，符合人们对美的要求和认知。

　　如意大利画家达·芬奇的《最后的晚餐》（图3－2－13），再现了《圣经》的相关故事。此刻耶稣示意，自己的12个门徒中有人出卖了他。在这幅画作中，13个人坐在一排，耶稣端坐在餐桌的正中央，其他的12个门徒三人一组，对称分列在左右两旁。在较为整齐的人物分布中，每个人物的表情、神态、动作却大不相同，门徒中有人震惊，有人愤怒，有人解释，有人迷惑，其多样化的状态，与耶稣的平静、窗外祥和的风光以及周正谨严的画面背景都形成了对比。这幅画惟妙惟肖地呈现出了个体的差异，表现了人物复杂的心理变化，但又统一于耶稣被出卖这一话题之中。宗教故事的神圣和庄严通过画面对称的背景，以及餐桌的直线传递出来，悲伤与失望的情感又得到了窗外平和风光的抚慰，从而获得一种和谐与宁静。因此，不管从构图上，还是从思想上，达·芬奇的《最后的晚餐》都彰显了多样统一这一形式美的规律，因此无可争议地成为世界美术宝库中的经典作品。

图3－2－13

视听语言

图3-2-14来自法国著名摄影大师艾略特·厄维特，是他于1964年在西班牙萨拉曼卡一所女子学校的课堂上拍摄的。图中共包括1名教师和14名孩子，其中孩子们的表情神态也不尽相同，在一片安静与专注中，个别孩子迷茫与倦怠的情绪也悄然流露，整个图片显得既整齐有序又不乏生趣，颇得多样统一规律的精髓。

图3-2-14

在影视艺术中，画面不再是静止不动的，摄影机的推、拉、摇、移、跟、升、降等运动形式，人物的运动状态，以及剪辑造成的运动性，使拍摄更为复杂和多变。而且，影视运动的情节和故事的讲述不再依赖单幅的画面，而是靠一组画面构成的蒙太奇句子来实现，这也使场景、拍摄对象、拍摄方式等不断发生改变……这些情况都为"多样"提供了前提，而影视作品的完整性、明确性，又为"统一"提出了要求。

影视艺术中构图的多样统一性不仅仅局限于单幅的画面，更要求作品的整体风格，或至少一段场景、一组镜头中的风格要保持完整和谐。如在张以庆的纪录片《幼儿园》（2004）中，有一组孩子午睡的画面，在同样的时间里，同样的小床上，孩子却神态迥异、动作多样，但总体又憨态可掬、相映成趣。该片在创作时，不仅注重单个画面在构图上的多样统一

（图3-2-15-1），其剪辑也保证了一组镜头段落的变化与和谐（图3-2-15-2），从而使作品呈现出既丰富多变又协调单纯的特点。通过使用构图规律，这些画面生动再现了孩子在幼儿园的生活状态，展现了童趣与童真，使纪录片的内容与形式达到了较为完美的融合。

图3-2-15-1

图3-2-15-2

在构图时，要实现画面的多样统一，可尝试采用以下的一些方式。

（一）通过对比的方式，达成多样统一的效果

对比的前提就是具有多个差异性的元素，根据上文的内容，我们知道，对比包括多种形式，如形态的大小、面积与质感对比、影调的明暗对比、色彩对比、动静对比等，但要将这些差异元素通过对比纳入一个统一的主题或形式之中。

 视听语言

法国摄影大师亨利·卡蒂尔·布列松以擅长抓拍生活的"决定性瞬间"而闻名,《柏林墙》(1962)(图3-2-16)堪称他的代表作之一。在这幅图片中,也存在着一些对比性的元素,荷枪实弹的健硕士兵与双手持拐而行的残疾者存在着强弱意义上的对立,但无论是伤残者、士兵以及东西柏林交界处这一具有政治意义的特殊地点,都无形指涉着"二战"的巨大创伤,引人深思,从而将画面中的差异元素纳入共同的主旨之下,实现了对立中的统一。

在电影《雨中曲》(1952)中,大量的歌舞表演段落也使用了类似的方式。在图3-2-17-1中,前景中人物的舞蹈表演与后景中的观众,在形式上构成了大与小、动与静、明与暗的对

图3-2-16

比,但这些人物却共同打造出了美轮美奂的舞蹈表演。从电影故事层面而

图3-2-17-1

第三章 构 图

言,他们也一起参与演绎了男主人公在好莱坞的拼搏史。故而,形式上的对比性元素,被纳入一致的主题之下,形成了多样统一的效果。图3-2-17-2也是如此,色彩和人物设置上尽管存有对立,却依然不违背多样统一的规律。

图3-2-17-2

并且,从这两幅图中我们也可以发现,构图中的对比元素之间是具有明确的主体与客体的区别的,也就是说,参与对比的元素,在数量和重要性上并非是势均力敌的。图3-2-17-1中,前景中的舞者显然是构图的主体,而后景中的观众则是相对次要的客体。而图3-2-17-2中,在众多紫衣女性舞者的簇拥之下,这名身着黑色服装的唯一的男性舞者,则是画面的趣味中心,对观众具有更强的吸引力。但无论如何,通过差异性的对比,这两幅图最终都实现了多样统一的效果。

(二)通过类同元素的呼应,可实现画面多样统一的效果

所谓类同元素,就是相近的点、线、面、形、色,它们或者在形式上看起来接近,或者在性质、内容、关系、要求上相近。尽管这些元素有某种共性,却仍有差异,各具特色,这些类同元素按照一定的秩序在画面中间隔出现或重复出现,从而实现彼此的呼应,共同构成多样统一的画面构图。

图3-2-18来自电影《布达佩斯大饭店》(2014),画面前景中,救援与被救援者、中景中手执球拍蹲着的青年男女以及后景中站立守望的二人,

因每人的神态动作和表情具有一定的差异,使画面充满了变化和趣味感。这三组人物作为戏剧时刻的体现者与见证者,具有性质的相似性,同时,三组人物分布于画面的前后及左右,彼此间构成一种呼应的关系,令观众的视线时而运动,时而停留,共同建构了画面的多样统一的和谐美感。

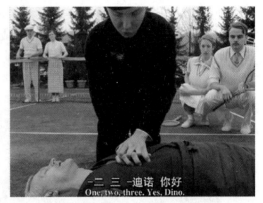

图3-2-18

（三）通过简化和归类的手法实现画面的多样统一

多样统一,必然建立在不同物体的差异性之上,单一物体谈不上多样。但当画面中存在多个物体时,会使观众无法准确识别趣味中心,造成画面的分散。因此,在构图时应选择最有代表性的部分,进行有效的省略和简化。同时,为实现一定的创作目的,当画面必然要保留多个物体时,可对这些物体进行概括和归类,实现物体类别简化,并用秩序统领这些类别,做到主体陪体分明,重点一目了然,以达到多样又统一的效果。

布列松的另一部代表作品《国王加冕仪式上的公园一角》（1938）,展现了乔治六世加冕时伦敦万人空巷的画面。为了衬托举国轰动的热烈场面,画面保留了众多人物,他们都在翘首期盼着国王车队的到来。但有趣的是,在画面的下方,则有位男士,不堪等待的辛苦与疲惫,居然在报纸堆里酣然入梦了（图3-2-19）。这张照片利用看台将画面分为了上下两部分,尽管上方人群耸动,但他们作为被归入高度概括的群体,成为画面的陪体。而单独睡觉的男士则在白色报纸的衬托下,被有效地呈现出来,成为整幅照片的趣味中心。二者共同作用,不仅有效烘托了加冕的盛况,而且也令画面在对象众多时依然主次分明、多样统一。

在影视作品中,可通过场面调度的方式来进行归纳和简化,实现多样统一的效果。如美国电影《魂断蓝桥》（1940）中,罗伊的军队受命前往战场,车站中人潮汹涌,士兵和送别的亲人占满了画面,拍摄对象众多。电影中,罗伊等待着前来送别的玛拉,不断回头张望,因而总是面朝镜头,而其他人则多呈现为背影,同时罗伊浅色的制服也与黑色的人群相区别,以此方式,画面中众多的人物无形中被分为了两部分。同时,画面利用移动跟拍的

第三章 构 图

图 3-2-19

方式，追随男主人公穿过相对静止的人群，镜头始终将他作为画面的中心，其他人物在构图中一闪而过，这样的拍摄方式，使人群作为戏剧情节的背景丰满了剧情，也有效突出了动态的主体，达成了既多变又统一的效果（图 3-2-20）。

　　以上介绍了在构图中实现画面多样统一的方法，当然，在创作中还会有其他的途径能达到这一效果，如通过对色彩色调的调整、光影的设计、线条的引导等，都可以实现变化中的稳定、差异中的一致。在影视艺术中，尤其是剧情类的作品中，可以对场景、造型、运动、表演等各个环节进行充分的设计和调整，这些工作对作品能达成多样统一的效果是非常有利的。

图3－2－20

第三章 构 图

第三节 影响构图的元素

构图的一般规律，是经过长期实践总结出的符合人心理和视觉美感的一般形式规则，在创作中，实现这些规律需要对影响画面构图的各个元素进行有效认知。只有掌握每种元素的功效和可能对画面产生的影响，才能更好地驾驭画面，实现内在的创作需求，塑造画面的美感。

这些元素包括拍摄位置、线条与形状、虚实、色彩、光影以及运动等，因本书有对色彩和光影的专章讲解，故本章对其他元素进行介绍。

一、拍摄位置

拍摄位置是影响画面构图效果的重要元素之一。在拍摄时，摄影师应首先决定自己的拍摄位置，这一位置决定了"看"的方式，因此是创作的起点。同时，拍摄位置是画面的"结构"方式，想要改变画面的整体框架和结构，不改变拍摄位置是无法实现的。因此，确定拍摄位置是摄影师的首要创作任务。

拍摄位置包括拍摄距离、拍摄方向和拍摄高度。

（一）拍摄距离

拍摄距离是指拍摄点与被摄体的距离。这其中又有两种情况，一种是摄影机到被摄体之间的实际空间距离，另一种是所使用镜头焦距的长短，即不改变摄影机与被摄体之间的实际空间距离，而是靠镜头焦距的长短变化求得距离变化。

改变拍摄距离，会改变画面的结构、物体在画面的面积、主体与陪体的相互关系，因此能改变画面的表现意图。

在拍摄方向和拍摄高度不变的条件下，改变拍摄距离，会在画面中形成不同的景别。所谓景别，就是被摄主体在画面中呈现的范围。一般分为远景、全景、中景、近景和特写，在影视艺术中，也会出现大远景和大特写。景别的划分标准通常以画框截取成年人身体部位多少为标准。

不同的景别具有不同的造型效果，能呈现不同的画面重点和情感状态。利用景别，创作者可以有效引导和控制观众视线，也能营造独特的画面节奏和风格。因此，景别是导演和摄影师重要的构图手段和表意方式。

1. 远景

表现远距离拍摄所得到的画面景别称为远景，若以人物为基准，人物在画面中占有空间非常小。远景视野宽广，适宜表现辽阔的空间范围及宏大的场面和气势，如强调自然环境和景物的规模、气势以及盛大的群众场面时都可以使用远景。但远景不适宜表现细部。

远景擅长表现事件发生的环境，因此常被用于电影的开端部分。如霍建起执导的影片《那人、那山、那狗》（1999）开场，便是三个远景镜头：绿树掩映下大片朴实的民宅，裹挟在绿油油麦田中蜿蜒的石路，晨色雾霭中爬满藤蔓的院落，为数不多的镜头清晰呈现了故事发生的环境是一个偏远的村落，同时也迅速进入了故事的时间起点，即一个清晨。在这部电影中，儿子在父亲的陪同下开始自己首次的深山邮递之路，深山中艰苦却宁静开阔的环境成为影片造型的主要任务，落实在构图中就是远景画面的大量使用，景别都为远景（图3-3-1）。

图3-3-1

第三章 构 图

远景画面善于营造意境，抒发情感，渲染气氛。如在韩国电影《杀人回忆》(2003) 中，连环杀手逍遥法外，警方却束手无策。影片中，苏探员为找寻凶手的线索，来到了垃圾回收处，此刻堆积如山的垃圾占据了画面的 2/3 以上的面积，远景中的苏探员显得如此的渺小和无力，这也暗示了线索的中断和他的失望情绪（图 3-3-2）。若干年后，为此案身心俱疲并辞职转行的另一名警察朴探员，途经当年的案发地时仍然心有不甘。他孤独地坐在那里，位置比路过的小女孩还低，当他得知逃脱法网的凶手曾经旧地重游时，内心极为复杂，此刻的远景镜头传递了压抑和绝望的情绪，画面中大范围金色的麦田也染了秋天的萧瑟气氛（图 3-3-3）。

图 3-3-2

图 3-3-3

由于远景包含的画面内容较多，空间范围较大，观众的视线较为随意，因此，当远景镜头出现时，都应保留一定的时长，不适合一闪而过，故在画面创造快速的节奏时，远景是不适宜使用的。

2. 全景

全景是用以表现成年人身体全貌或场景全貌的画面。全景中人物在画面中占的空间面积要比远景中大，人物的完整形象能够得以呈现，同时，适当的空间环境也得以保留。全景便于交代完整的空间，因此常放在影视作品一个段落的开端，为观众介绍故事发生的具体环境。如在顾长卫的电影《孔雀》（2005）中，在一个远景镜头之后，就是影片中姐姐、弟弟等一家五口围坐在桌前吃饭的全景镜头（图3-3-4），观众不仅能看到桌前五个人身体的全貌（其中爸爸、弟弟是背影），也能看到拥挤的楼梯过道里其他邻居们吃饭及走过的画面，为我们展示了一个拥挤狭仄的生活空间。这个空间是鸡零狗碎生活的表征，也为姐姐、哥哥、弟弟三人各自的顺从与抗争埋下了伏笔。这个例子也可证明，全景能够兼顾环境与人，适宜展现人与环境的关系。

图3-3-4

全景画面中，各个事物在画面中的空间方位、面积、动作、方向、面貌特征等都能清晰地呈现出来，因此全景画面往往是一场戏的主镜头，它制约着该场戏分切镜头中的光线、影调、色调、人物方向和位置等多方面的内容。

第三章 构 图

全景画面的处理,要保留主体的全貌,但也不适宜占满整个画面,要给环境留有一定的展示空间。

3. 中景

中景是表现成年人体膝盖以上或场景局部的画面。中景可使观众看清人物半身的形体动作和情绪交流,有利于交代人与人、人与物之间的关系,因此中景是重要的叙事手段,在影视作品的表演场面中,中景的使用频率非常高。

从造型上来讲,中景的造型会很大程度地影响整个作品的造型风格以及成败。在拍摄中景画面时,要注意保留人物手势动作等的完整,避免动作出画等情况出现。

中景画面中环境所占比重相对较小,但它对交代事件的具体空间仍具有重要的作用。美国电影《少年时代》(2014),讲述了男主人公梅森6～18岁的成长故事。由于母亲经历了多次的婚姻失败,梅森也不得不辗转于多个家庭。在影片中,每个家庭的生活环境与氛围也不尽相同。图3-3-5-1中,梅森的亲生父亲正抱怨室友的凌乱,图3-3-5-2中,梅森的继父正在为孩子剪头发的事情训话,两幅图都采用了中景的景别,而生父房间的一片狼藉与继父房间的井然有序也得以体现。这一方面暗示了单身汉与有家室男人生活方式的差异,另一方面也暗合了生父散漫自由与继父过多规矩的性格对立。

图3-3-5-1

视听语言

图3-3-5-2

4. 近景

表现成年人体胸部以上或物体局部的画面称为近景。在表现人物时,近景可以使观众看清人物的上半身动作和面部表情,因此能细腻地表现人物心理和情绪变化。如在英国电影《跳出我天地》(2000)中,父亲为凑钱让儿子比利参加舞蹈甄选,背弃了工会组织的罢工,承受了巨大的精神压力。在全家人寝食难安、望穿秋水的期盼中,这封承载着比利的梦想与未来的信件终于寄来。比利躲在房间拆信,而父亲在门外紧张不已,此刻电影用近景镜头表现了父亲局促不安的动作和表情(图3-3-6),他眉头紧锁,面色焦躁,眼神飘忽,点燃的香烟从左手换至右手,头也不安地来回扭动,最后又把双手撑在桌上,终于忍不住站了起来,此刻镜头才转为中景。在这个镜头中,近景景别清晰再现了人物的上半身动作和面部表情,将演员的表演细致呈现,生动体现了父亲期待又惧怕的矛盾心理。

从这个例子中我们也可以感受到近景镜头的另一重功效,即因拉

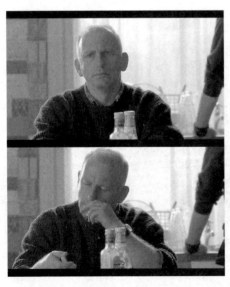

图3-3-6

近了被摄物体与观众的空间距离,因此也缩小了心理距离,强化了其与观众的交流感。这也是很多新闻节目中对播音员、主持人等常采用近景拍摄的原因。同时应该注意的是,在近景的画面中,环境的作用进一步缩小,主体更为突出,对人眼选择的强制性也进一步加强。另外,近景在表现物体时,也可以清晰再现物体的质地及主要特征。

5. 特写

表现成年人体肩部以上的头像或被摄对象细部的景别称为特写。特写画面能突出最有价值的细部,因此,特写在表现人物时比近景更细腻,在刻画人物的表情、情绪变化上更有力,故有"情绪重音"之称。在表现物体时,特写能通过细部的放大来揭示特定的含义,有时会给观众带来一种探索用意的意味。所以特写经常用来放大事物的表象,并借此探究事物的本质特征。

特写是影视艺术区别于戏剧艺术的独特表现手段之一,也是较富于艺术表现力的艺术手法,它能有效控制观众的视线,制造具有视觉冲击力的画面,有时能达到触目惊心的效果。如纪录片《好死不如赖活着》(2003),表现了河南上蔡县文楼村村民马深义一家面对艾滋病的故事。在一个秋日的下午,马深义的妻子雷妹渐渐走向死亡。特写画面中,苍蝇在她的脸上飞来飞去,在她的嘴里进进出出,这个画面平静交代了雷妹的虚弱、生命的哀伤和死亡的残酷,浓郁的情绪令人难以承受。

正因为特写镜头鲜明、强烈的视觉效果,在影片中应适度使用,否则会降低镜头的功效,也会造成观众的视觉疲劳。特写镜头一般时间较短,将特写镜头连续剪辑,会形成快速、动感的画面效果。如在电影《罗拉快跑》(1998)中,当罗拉在脑海里寻求能够提供帮助的人物时,一组特写镜头快速切换,充分模拟出了人脑中这些人物一闪而过的思维过程。特写镜头与其他景别的画面穿插剪辑,则会形成远近、快慢、张弛的节奏变化。

特写能把人或物从周围环境中强调出来,因此可排除画面中多余的形象,起到简化背景、突出主体的作用。同时,特写因割裂了被摄对象与空间环境的关系,故经常被用于转场。

以上五种景别体现了不同的拍摄距离下被摄体在画面中形成的效果和具备的艺术功能,但需要指出的是,在当前的影视创作中,景别有两极发展的趋势。比如"远景向大远景、航拍、卫星画面发展,特写向大特写、近摄、显微摄影方向发展"[①]。这两种特殊的景别也应在拍摄时予以考虑。

① 郭艳民:《摄影构图》(第 2 版),中国传媒大学出版社 2011 年版,第 74 页。

总之，在影视创作中，创作者可根据作品主题和特殊造型效果的需要，参考画面所要展示的环境或人物范围、人与环境的关系、观众的视觉注意中心和观赏心理以及被摄体的运动范围等条件，选择和设计具体的画面拍摄景别，从而实现创作目的。

（二）拍摄方向

拍摄方向是指拍摄者围绕被摄体，在同一水平方向上所选择的拍摄位置。拍摄方向也是拍摄角度的一种，是拍摄角度在水平方向上的体现。通常而言，拍摄方向分为正面角度、侧面角度、斜侧面角度（指前侧面和后侧面的角度）、背面角度四种（图3-3-7）。在拍摄距离、拍摄高度不变的情况下，拍摄方向的变化，会改变主体和陪体、背景和前景在画面中的空间位置和相互关系，因此可直接改变构图的效果，形成不同的画面内容和造型特点。

图3-3-7　拍摄方向

1. 正面角度

正面角度指摄影机与被摄对象正面呈垂直角度的拍摄位置。正面角度是拍摄物体外部特征较为主要的角度，因为正面常能将事物的外部特征集中彰显。比如，对人而言，其正面是最具个体特征的，对很多建筑物而言，像天安门广场、博物馆、大学校门等，正面都是其最重要的样貌和标记。因此，正面角度能充分反映被摄物体的典型形象，尤其在拍摄人物时，正面角度可以表现人物的面部表情、神态等。

第三章 构 图

图3-3-8

同时，该角度因为是人物正面面对镜头及观众，因此能与观众形成较强的交流感，容易引起观众对人物的关注和情感共鸣。如在张艺谋导演的电影《大红灯笼高高挂》（1991）的开篇，就是长达1分10秒的女主人公的正面镜头（图3-3-8）。在和画外母亲的交流中，观众得知她无奈地答应了母亲的要求，决定要嫁给有钱人做姨太太。正面角度中她年轻秀美，又坚强倔强，她默默流下的眼泪，是对幸福生活的放弃，对自我命运的哀叹，同时也深深唤起了观众的同情和怜悯。正面角度的构图，被拍摄者常处在画面的中央，多形成对称的结构形式，画面显得端庄、稳重、严谨。但正面角度不擅长表现画面的纵深感和立体空间感，容易显得平面、呆板。

2. 侧面角度

侧面角度是指摄影机与被摄对象侧面呈垂直角度的拍摄位置。侧面角度善于表现物体的外部轮廓。例如在人像摄影中，侧面角度能看清人物相貌的外部轮廓特征，使人像形式多样变化，有时还能制造含蓄婉约的美感。而生活中的很多物体，如台灯、飞机、汽车等，从侧面角度拍摄才能清晰再现物体的外形特征。

同时，侧面角度能较好地表现运动感、方向感，尤其是人或事物的运动姿态，能传递较为优美的运动线条。所以体育节目常会采用侧面角度拍摄运动员漂亮的运动轨迹，给人以视觉享受。在影视作品中，情节激烈的竞争、追杀、逃跑等段落，也可以用侧面角度强化速度感。伊朗电影《小鞋子》（1997）中，小主人公阿里为了给妹妹赢得一双球鞋而参加跑步比赛，电影中也使用了大量的侧面角度来进行表现（图3-3-9）。

图3-3-9

3. 斜侧面角度

斜侧面角度是介于正面角度与侧面角度之间的角度，又包括前侧面和后侧面两种方式。因可选择的位置较大，斜侧面角度往往显得比较灵活，它既可以体现出被摄对象在正面的某些特征，也可以兼顾其侧面的形象。比如从斜侧面角度拍摄人像，既能够表现人物的主要面部特征，又能表现人物面部的起伏和轮廓，能增强面部的立体感和生动气息，同时也能根据角度的调整，相对修饰人脸的不足。

画面中有多个表现对象时，利用斜侧面角度能表现对象间的相互关系。如电视访谈节目中，常利用斜侧面角度来表现二者的交流。《非常静距离》的访谈就采用了这种构图方式（图3-3-10）。在影视作品中，很多正反打镜头都使用斜侧面的角度，在传递交流感的同时，也使一方成为另一方在画面中的前景，更好地明确人物在空间中的方位。

图3-3-10

斜侧面角度因介于正面与侧面之间，总呈现出一种不稳定的状态，故而会令画面形成一种动势，同时，它能够适度弥补正面角度在空间感和透视感上的不足，增强立体感，避免画面的平面呆板。

4. 背面角度

背面角度是指摄影机与被摄对象背面呈垂直角度的拍摄位置。在拍摄方向的几个角度中，背面角度并不十分常见。但背面角度能提供独特的画面构图，表意较为含蓄，有时能展现丰富的韵味。图3-3-11为照片《乐园之路》（1947），它是美国摄影大师尤金·史密斯的代

图3-3-11

第三章 构 图

表作之一，也是史密斯在"二战"伤愈后拍摄的第一张照片。不同于战争图片的残酷，《乐园之路》以孩子为主体，却选择了孩子的背影，他们循着小径漫步，安然恬淡。尽管观众无法观赏到孩子美好童真的脸庞，但透过他们的背影，却能感受到无限的纯洁、温暖与希望。可见，背面角度的构图形式，能为审美留下想象的空间，带来独特的意味。

当然，背面角度在表意上的含蓄也常会引发人的好奇与期待，为画面增添悬念。因此，在影视作品中，创作者常常利用观众对背面角度拍摄的人物的好奇心来进行叙事。比如在侦破片中，凶手实施犯罪的过程就可以使用背面角度拍摄，为案情的扑朔迷离和真相大白时的震惊做足铺垫。同时，在进行人物出场设计时，也可以利用背面角度所引发的期待，制造"千呼万唤始出来"的效果。如在美国电影《辛德勒的名单》（1993）以及《时尚女魔头》（2006）中，片中的重要人物辛德勒（图3-3-12）和女魔头的出场（图3-3-13），都使用到了背面角度的拍摄，以吊足观众的胃口。

图3-3-12

图 3-3-13

在纪实类影视作品中,其常见的"跟拍"也会用到背面角度,摄影机跟随记者或当事人进入现场,以他的视角去感受事物和环境。此时的背面角度能产生强烈的参与感和跟随感,达到更为真实的效果。

如同拍摄距离一样,拍摄方向也要根据具体拍摄情况和作品表达需求来进行选择,总体而言,要将主体最重要的特质和最吸引人之处传达出来,同时要兼顾画面的其他因素,使主体与各元素以及各元素之间都能呼应协调。另外,要尽量实现画面形式上的美感。

(三)拍摄高度

拍摄高度也是拍摄角度的一种,是拍摄角度在垂直方向上的体现,即将摄影机置于不同高度来拍摄景物。在拍摄距离和拍摄方向不变的情况下,拍摄点的高度不同,画面中的地平线、主体陪体和环境背景的关系都会发生很大变化,进而影响到整个画面的结构。拍摄高度一般可以分成平拍、俯拍和仰拍三种。

1. 平拍

平拍又称平角度,是摄影机镜头与被摄对象处于同一水平线上的拍摄方式。这种高度所拍摄的画面用来表现人的视线范围内的景物或人物。平角度具有正常的画面透视效果,可真实再现生活中的事物的空间关系,所得画面最符合人的视觉经验,因此是最常见的拍摄角度。

平角度画面效果自然真实,具有亲切感,所以在电视新闻类节目中,采访多使用平角度,以显示新闻的客观性、真实性。在日本导演小津安二郎的作品中,尽管日本人习惯在低矮的榻榻米上度过大量的时间,但小津为了表达对人物的尊重,并没有让摄影机俯拍人物,而是采用平拍的方式,来倾听

人物的交谈，这也是平角度具有亲切感的体现。

平角度构图平稳，但也容易因司空见惯而缺乏新意。同时，采用平角度构图时，地平线会处于画面中央，容易造成分割画面的感觉，因此在构图时应注意调整。而且当画面前景杂乱时，平角度也不适宜使用。

2. 仰拍

仰拍又称仰角度，是摄影机镜头低于被拍摄对象、自下而上拍摄被摄体的拍摄方式。仰拍适宜表现物体的高度，能强化物体在垂直方向的力量。因此，要表现建筑的高大雄伟、高山的巍峨直立、树木的挺拔耸立等，都可以使用仰拍镜头，若以高远的天空为背景，可将这种效果更好地呈现出来。图3-3-14出自美国著名女摄影师贝伦尼斯·阿博特之手，照片名为《曼哈顿大桥》（1936），利用仰拍，以天空为背景，曼哈顿大桥有冲入云端的感觉，显得分外高耸醒目。

图3-3-14

利用仰拍角度拍摄跳跃动作，也能达到增加跳跃高度的作用，使跳跃动作显得有力而轻盈。图3-3-15取自英法合拍电影《跳出我天地》（2000）的最后一个镜头，主人公的腾空一跃，显示了他最终美梦成真、化茧成蝶。在这个跳跃动作中，利用仰拍，将舞台上方的灯光作为背景，都强化了跳跃的力度和腾空的高度。当然，把运动的主体放在整个画框的上方，下方则留下大量的空间，也提升了跳跃的高度感。

在拍摄人物时，仰拍也可以凸显人物的高度，弥补人物身高的不

图3-3-15

足,但也会令人物比实际丰满,尤其是脸部轮廓较宽的人,不适宜使用仰拍的角度。同时,仰拍能强化主体的高度,模拟仰视的视线,因此也容易形成相应的心理感受,所以仰拍常用来表现崇高、庄严、伟大的气势,或者表达敬仰、崇拜、赞颂等情感态度。如在电影《建国大业》(2009)中,当毛泽东进入北京检阅士兵时,画面就以仰角度来拍摄,以表示对这位历史伟人的仰慕崇敬之情(图3-3-16)。同样,在电影《叶问》(2008)中,叶问凭借高超的武功在擂台上打败日本人,却被子弹击中倒下擂台(图3-3-17),此刻画面也是采取的仰拍角度,并辅以逆光,表示对英雄陨落的哀伤。

图3-3-16

图3-3-17

但仰拍也有表示否定态度之时,这要结合作品的具体情境来判断。如在美国影片《公民凯恩》(1941)中,小凯恩被银行家收养,影片中只用了为数不多的画面来交代二人的关系,图3-3-18-1中,银行家送给小凯恩圣诞礼物,但画面中如此大角度的仰拍则显示了银行家的高高在上、难以亲近。而当凯恩事业有成、变为报业集团的巨人之后,也变得唯我独尊、颐指

气使，影片同样用带有天花板的大仰拍镜头（图3-3-18-2）表示他带给朋友、妻子的心理威压。

图3-3-18-1

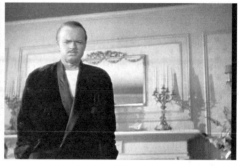
图3-3-18-2

同样，在张艺谋导演的电影《菊豆》（1990）中，菊豆的丈夫金山死去，她与天青要以拦棺49次的方式以尽生者的孝道。图3-3-19中，菊豆与天青的亲生儿子——天白端坐于棺木之上，手捧灵位，画面用仰拍的角度交代了这一情节，同时也反映了菊豆和天青备受封建礼教压迫的心理感受。这个画面在某种程度上具有象征意味，它隐喻着天白对金山身份的继承，从此他将扮演礼教的维护者，继续在精神和肉体上折磨菊豆和天青两人，哪怕这二人是他的亲生父母。

图3-3-19

另外，仰拍时因为景物的地平线在画面中处于下部或下部画外，因此地平线上很多不适宜表现的物体，如景物前拥挤的人群或主体前杂乱无章、喧宾夺主的前景等，都可以在构图时省略，从而达到净化画面的功效。

3. 俯拍

俯拍又称俯角度，是指摄影机镜头高于被拍摄对象、由高处向下拍摄被摄体的拍摄方式。所谓登高望远，俯拍因在一定的高度拍摄，有利于展示地面上有明显前后关系的物体，使层次分明、视野辽阔。因此，当交代环境、地点、物体的数量分布、远近距离之时，或者当表现山河壮阔、土地雄浑之时，俯拍镜头非常适合。图3-3-20取自纪录片《美丽中国》（2012），借助俯拍角度，起伏的山峦在空间上的方位及布局就一目了然，地面的辽阔也尽收眼底。

图3-3-20

除了呈现自然之美，在表现规模性的社会事件，如群众集会、阅兵仪式、战争场面等，试图传递数量众多、气势庞大，俯拍角度也优势明显。图3-3-21便是香港导演严浩执导的电影《棋王》（1991）中的画面，表现了"文革"中人们统一的思想和集体化、仪式化的行为方式，俯拍画面再现了群众数量的庞大和集会气势的壮观。

俯拍有压缩纵向空间之感，因此它不适宜表现跳跃、腾空等运动。拍摄人物时，会降低人物的高度，也会使人物在视觉上有收缩感。尤其当俯拍配合广角镜头拍摄时，会使被摄体发生变形。

与人们的审美习惯相符，俯拍镜头所拍摄的画面，如生活中的俯视一样，会传达藐视、贬低等负面态度，也常传达压抑情绪。比如在张艺谋的

第三章 构图

图 3 -3 -21

《大红灯笼高高挂》(1991)里,对乔家大院就总采用俯拍的角度(同时也是对称的、封闭式的构图),表达了这个院落的封闭,以及给生活在其中的女人所带来的压迫。俯拍还能表示人物的渺小、卑微和无力感。如在美国影片《克莱默夫妇》(1979)中,妻子乔安娜要与泰德争夺儿子的抚养权,打

图 3－3－22

官司之前，乔安娜与儿子共度周末，看到儿子欣喜若狂地扑到妈妈的怀抱里，泰德若有所失。此刻画面用俯拍镜头表达了泰德的担心和无奈之情，也暗示了在与母亲争夺孩子抚养权时泰德的劣势（图3－3－22）。

俯拍能避开地平线及地平线上众多的景物，因此能达到净化背景的功效，从而更好地衬托被摄对象。与被摄对象距离近时，可以展现细部优美的图案效果，距离较远时，则能展现轮廓、线条等，能实现简化画面的效果。

拍摄高度的变化，能给画面的整体结构带来巨大的变化，在影视创作实践中，也应根据需要具体选择，同时也可打破一般原则，进行创新。

二、线条与形状

线条与形状都是构图中重要的视觉元素，通过对它们的精心选择和设计，再辅以构图的其他手段，能在画面中形成独特的造型效果。

（一）线条

线条是影像所表现出的景物的明暗分界和景物之间的连接线，它既包括生活中常见的具体物象所形成的一切可见的线，如电线、铁轨、笔直的树干、地平线、天际线、河流、道路、物体的轮廓等，也包括几个处在一定关系中的物体相互联系所构成的假定的线条，比如，有规律排列的事物形成的线，人物的视线、动作线，事物之间的关系形成的虚拟线，等等。前者通常被称为有形线条，后者被称为无形线条。在构图实践中，有形线条较易捕捉，无形线条需要创作者的观察、提炼以及对事物进行抽象概括的能力。

线条在构图中具有多样的艺术功能：①能勾勒出整个画面的轮廓，凸显出主体的形状、形象和姿态；②能借助空间透视，在造型上塑造立体形状和

第三章 构 图

空间深度；③能引导观众的视线，有效突出主体和趣味中心；④能使画面形成特有的节奏感和韵律感，使画面更生动，更具感染力。

线条大致有直线线条、曲线线条两种形式，每种线条又有具体的分类，不同类型的线条也会传达迥异的心理感受。

1. 直线线条

画面中的直线线条又可分为水平线条、垂直线条、倾斜线条三种。

（1）水平线条。水平线条会使人的视觉随线条向两边移动，因此善于表现空间的辽阔、舒展和稳定，它适用于表现平静的湖面、草地、大海，能给人带来宁静平和、淡然优美之感。图 3-3-23-1、3-3-23-2 分别是韩国导演金基德的电影《时间》及《弓》的海报，《时间》（2006）讲述了时间流逝对爱情新鲜感的伤害，以及女人通过整容来与之抗争的悲剧故事。《弓》（2005）则关注了养父对养女热烈又畸形的爱恋。尽管两个故事在思想层面都无法给人带来轻松欢悦之感，但这两张都以海面为背景，主要以直线线条构图的海报，却依然传递着宁静淡然的感受。主旨上的残酷与画面上的清新形成强烈对比，不仅是这两部电影作品海报的特点，也是导演强烈个人风格的体现。

图 3-3-23-1

水平线条在画面中常体现为地平线，当地面的景物有足够的吸引力，如蔚蓝如镜的海面博大辽远，或者大片的鲜花正开得浓烈娇艳时，地平线可抬高，占画面的 2/3 或以上都被允许。当画面表现的重点在天空，如绚烂的朝阳、彩云，特别的天气，等等，地平线可降低在画面下方的 1/3 处或以下。

视听语言

图 3-3-23-2

总之,切忌用地平线平分画面,造成画面的呆板无趣。如在影片《黄土地》(1985)中,就采取高地平线的方式,人物只占画面中的一点,以此展现土地的博大、厚重和辽阔(图3-3-24)。图3-3-25来自美国电影《月升王国》(2012),在这里,地平线被放置在画面的极低处,地面上彩色的旗帜、建筑以及布满云朵的天空成为表现的重点。

(2)垂直线条。垂直线条是上下延伸的线,会形成稳定、向上、高耸、刚毅、力量的感觉。垂直线条适合表现高山、教堂等耸立的建筑。垂直线条的稳固会令画面获得一种持久性,能增强威严和崇高感,但也能形成"高处不胜寒"的悲壮、孤独等心理效应。善用垂直线条也可以产生宁静的感

第三章 构 图

图3-3-24

图3-3-25

觉。如电影《阳光灿烂的日子》(1994)中夕阳下的农场树林（图3-3-26），树木是向上延伸的线条，却也充满了宁静优美之感。

（3）倾斜线条。倾斜线条带来动态、动荡、不安、矛盾的心理感受，因此也具有一定的活力。倾斜度越大，动态感越强，因此也越醒目。倾斜线条还善于将人的视线引向纵深空间，加强画面的立体感。尤其是两条或数量更多的，而且向一处汇聚的倾斜线条，更容易让人体会到深度和空间感，如向画面深处延伸的地铁和在前方交集于一处的走廊等，其立体感的形成都与倾斜线条的构图有关。如图3-3-26中，道路两旁的线条在前方交汇于一

视听语言

图3-3-26

处,便体现出倾斜线条汇聚之后所形成的视觉指向性。

对角线是倾斜线条的一种,并且是最具活力和张力的倾斜线条。折线线条算是倾斜线条的另一种演变形式,会根据折变的次数和长度形成不同的视觉节奏。在具体使用时,画面中可使用多种的、倾斜角度不一的线条,这样会使画面充满变化,更具神韵。图3-3-27取自电影《失孤》(2015),四岁被拐的曾帅在寻亲路上历尽艰辛,在无比失落和迷茫之际,他伫立街头,默默发呆。在构图上,曾帅所站立之处的阶梯及护栏构成了角度和长度不一的倾斜线条,令画面显得别具一格。同时,这些尖锐的斜线似乎也象征着他内心深深的伤痕。

图3-3-27

第三章 构 图

在为数不少的影视作品中，为了制造不稳定感，创作者都会刻意使用倾斜线条构图。如奥斯卡最佳影片《贫民窟的百万富翁》（2009），主人公杰玛与哥哥作为印度社会底层的流浪儿，生活变动不居、危机重重，画面中就大量使用了倾斜线条的构图传达这种生活状态，如图3-3-28的空镜头中，地平线都是倾斜的。

图3-3-28

倾斜线条的构图方式也多用于制造紧张气氛的段落中，比如在各种影视作品的"追逃""撞车"等场面里，人物和车辆常常会有斜线式的奔跑路线，以强化画面中的动感。韩国电影《黄海》（2010）中，主人公开车逃亡的段落里便存在着大量倾斜线条的构图（图3-3-29）。

2. 曲线线条

曲线线条是诸种线条中最为优美柔和的线条，它给人以流畅轻快、生动活泼之感，颇富节奏感。弯弯曲曲的河流、逶迤盘旋的公路、连绵起伏的沙丘等，都是曲线线条的生动体现。曲线线条有多种具体的形式，如C形线条、U形线条、波浪线条等，但其中最为典型也最被人称道的是S形线条，

125

 视听语言

图 3-3-29

也被称为"形体线条"。它容易让人联想起女性曼妙的身形,给人以流畅回转的视觉感受。电影《秋菊打官司》(1992)中的山路采用的就是曲线构图,象征着秋菊兜兜转转并不顺畅的官司之路(图3-3-30)。

图 3-3-30

第三章　构　图

总之，线条作为一种重要的视觉语汇，是人们生活习惯和审美心理的长期积淀，在构图时应充分意识到线条的功能，并主动使用。但使用线条时应注意如下问题：①好的作品中不会只有一种线条形式，应注重多种不同形式线条的融合；②要提炼无形线条的使用手段，比如用光影、色彩、虚实等创造线条，会产生更强烈夺目的艺术效果。

（二）形状

形状是构图的另一种形式元素，它既是事物的外形特征，也体现了人们的审美倾向。在构图时能较好地利用形状，会形成独特的画面效果和心理体验。

现实生活中物体的形状千差万别，摄影艺术中人们也总结出了诸如方形构图、三角形构图、圆形构图、十字形构图、L形构图等多种形式，但总体而言，三角形构图和圆形构图是更为常见的构图形式。

1. 三角形构图

三角形构图是画面主体连接后形成三角形的构图形式。根据视觉点所在的位置，三角形也会有多样的变化。正三角形是最为稳固的，给人带来均衡、稳定、持久之感，适合表现人像或静物，也能传达坚定的立场态度。如美国影片《死亡诗社》（1989）结尾，学生站在桌上向老师告别，他们形成了正三角形的构图，以表示对老师倡导的创新自由精神的坚守（图3－3－31）。

图3－3－31

相比于正三角形有时因过于平均而略显呆板,倒三角形则充满动势,适合表现运动和不稳定感。而斜三角形较为灵活多变,也较为常用。如在电视剧《辣妈正传》(2014)中,元宝与鲍帅分别是女主人公夏冰的新欢与旧爱,而鲍帅又时刻努力着要挽回与夏冰的感情,三人复杂的情感纠葛在画面中便通过斜三角形构图来体现,以此暗示三人感情状态的不稳定(图3-3-32)。

图3-3-32

2. 圆形构图

圆形构图是画面主体呈现为圆形的构图形式。圆形本身是由曲线构成,因此具有柔和的美感,又因为本身的闭合性,常给人以团结、圆满的积极感受。影视作品中在表现人们团结一致,尤其是某少数民族欢聚一堂、载歌载舞时,常使用圆形的构图表示这样的欢愉情绪。影片《那人、那山、那狗》(1999)中表现侗族山寨的婚礼时即是如此(图3-3-33)。

圆形在视觉上具有旋转、运动和收缩感,因此也可以表现不间断的运动或动作。但圆形的周而复始,也会使构图在变化和活力上略显不足。如果画

面的视觉中心集中于某一点，那么圆形构图就会产生强烈的向心力。图 3-3-34 来自电影《雨中曲》（1952），圆形构图中舞者们头的指向就是画面的视觉中心，尤其是圆心的位置是唯一的男性，因而使画面的凝聚感得以增强。

图 3-3-33

图 3-3-34

▶ 视听语言

圆形构图除了较为规则的圆形之外,也可以是不甚规则的圆,如椭圆形和 O 形都可以看作圆形的变体。

尽管形状被归纳为各种形式,但在运用形状这一构图元素时,不必拘于常规,可大胆使用妙趣横生或独特的形状,从而使画面更有感染力。同时,要想获得不同的形状,可以尝试通过以下的方法来实现:

(1)改变拍摄位置,来获取被摄体不同角度、不同距离下的形状变化。比如,图 3-3-34 中的圆形构图就是通过俯拍的角度来实现的。

(2)利用广角、鱼眼镜头或长焦镜头等的特殊效果,造成被摄体的透视变形,来获得物体变异后的形状。

(3)利用光线的明暗变化,尤其是逆光拍摄,可以更好地获得被摄体轮廓的形状。

(4)不同形状的物体,在画面上可以通过呼应对比等方式构成新的复合的形状,以获得全新的视觉和审美感受,而且随着后期制作技术的发展,将不同画面中形状各异的物体进行重新拼贴组合,已成为十分常见的方式。

三、虚实

画面中影像的虚实也是构图的重要元素之一,是对影像的一种处理手段。

所谓实,是画面中景深范围内的物体,影像清晰;所谓虚,是景深范围以外较为模糊的物体。在全景深画面中,影像全部是清晰的,这种方式适合拍摄大景别的风景画面,或是新闻摄影等。只有在有限景深的画面中,才存在虚实的变化,即画面中,处在不同空间位置上的景物有的清晰,有的模糊。并且,清晰与模糊的区域可以通过技术手段随意控制,呈现出丰富多样的变化,因此对画面构图作用重大。

镜头焦距的长短、光圈大小、拍摄距离远近都会对景深清晰范围产生影响。在假定其他条件都不改变的情况下,光圈越大,景深越小,光圈越小,景深越大;镜头焦距越长,景深越小;镜头焦距越短,景深越大;拍摄距离越远,景深越大;拍摄距离越近,景深越小。而景深越大,画面清晰范围越大;景深越小,画面清晰范围越小。

利用技术条件可按照拍摄者的需求,获得画面的前实后虚、前虚后实、中间实前后虚等多样的艺术效果。同时,以固定方位拍摄运动中的物体、在运动物体上拍摄静物(如在前行的车辆上拍摄路旁静止的景象),或者对运动物体进行追随拍摄,都能获得一定程度的虚化影像,能增强画面的动感。

另外,对雾、云彩、尘土、光线等自然条件以及充分利用,也能获得画面的虚化和模糊,有时能产生特殊的功效。如金基德执导的影片《春去春又来》(2003),就利用升腾的雾气制造了模糊的画面效果,不仅使画面构图尽显美感,也塑造了水上寺庙远离喧嚣、清幽怡人又缥缈莫测的环境(图3-3-35)。

图3-3-35

在影视艺术中，对画面的虚实处理常被用来作为一种调度手段，更好地突出画面中的主体，以引导观众的注意力。泰国电影《初恋这件小事》（2010）中，人物对话场景就以焦距的虚实来进行安排和调度，将观众注意力交替集中于男女主人公的美好形象上（图3-3-36）。

图3-3-36

四、运动

在图片摄影中，所谓的"运动"效果，是通过控制快门速度和相机本身的位置变化，以捕捉运动的瞬间姿态、强化运动方向和速度等方式来实现的。在影视艺术中，运动不仅是构图的重要元素，也是影视艺术区别于其他艺术的本质特点之一。在使用"运动"这一元素的过程中，影视艺术形成了静态构图和动态构图、封闭式构图和开放式构图两组构图形式。

（一）静态构图与动态构图

在影视艺术中，静态构图是指摄影机本身不进行推、拉、摇、移、跟、

第三章 构图

升、降等各种运动和变化，同时，被拍摄对象也为静止，或暂时处于静止状态下的构图方式。相比于绘画、图片摄影等艺术形式呈现出的静态构图，影视艺术中的静态构图不仅能表现静止或处于静态中对象的空间位置，也能体现出特有的时间过程。影视静态构图多为单构图形式，但当光、色等改变，画面产生其他含义与信息时，也可形成多构图画面。

静态构图在影视艺术中具有独特的表意功能。

首先，当被摄体为无生命的静止对象时，静态构图能更好地展示被摄体诸如形状、体积、规模、空间位置及与其他对象的空间关系。

其次，静态构图使用得当，能与动态构图相得益彰，甚至产生"以静制动"的巨大表现力。在杨德昌指导的影片《恐怖分子》（1986）中，医生李立中为了夺得组长一职的空缺，决定向上层领导示好，在这个过程中，他甚至诬陷了自己最强的竞争对手，也是最好的朋友——小金。通常而言，这是一番复杂激烈、并不会轻易达成的心理过程，但影片只用了两个时长很短的镜头（图3-3-37），均采用静态构图的方式，拍摄李立中站在楼梯上的思考，内在的激烈被外表的平静掩盖，此刻的观众只是好奇他的静止，随着情节的发展，便会从这种不动声色之中讶异于他的城府之深、为人之狠。

图3-3-37

最后，静态构图可以作为塑造人物的有效手段，成就影片独特的主题与风格。如在影片《黄土地》（1985）中，对翠巧爹就经常采用静态构图的方式，拍摄他低垂双眼凝固不变的表情，这种构图方式既刻画了他刻板顽固的性格，又表明他作为传统的代表，在给予翠巧温情的同时，也为之编织了巨大的牢笼。同时，影片大量的静态构图，对呈现传统生活中的呆滞、守旧、沉闷等，都起到了不可替代的作用。可以说，静态构图的使用，有效营造了该片的风格。

静态构图具有独特的功效和魅力，但对影视艺术而言，运动性及在此基

础上形成的动态构图才是更为常见也更具本质特征的构图形式。动态构图，是被摄对象、摄影机中的某一个处于运动状态或两者均处于运动状态，从而使画面造型元素和结构发生连续或间断变化的构图形式。动态构图为多构图形式，它能再现生活中的运动，关注变化的过程，同时也能满足观众不间断地完整地观看被摄对象的心理要求。

按照被摄对象和摄影机的运动组合方式，动态构图又分为三种具体的形式：

（1）画面内部运动构图。这是指摄影机本身，包括摄影机机位、镜头焦距、镜头光轴不做任何运动，主要靠画面中的被摄体的运动来实现画面造型和结构的变化。这种构图方式，可以直观再现生活中的各种运动态势，如飞驰而过的火车、冲过终点的运动员、随风晃动的树枝、汹涌翻滚的海潮等，通过摄影机静止的拍摄方式，能给观众以运动的直感。但画面内部运动的构图形式应充分预估主体运动的路线和方式，选择合适的拍摄位置和拍摄方式。

（2）画面外部运动构图。这是指被摄对象保持静止状态，以摄影机的推、拉、摇、移、升、降等运动方式来实现画面造型和结构的变化。这种构图形式往往能通过对摄影机的调度实现对主体全方位的关注，但切实的效果还要通过具体的运动方式来实现。如推镜头可以逐渐接近被拍摄对象，也可将观众的视线从整体移向局部，关注细节；拉镜头则相反，可制造视野逐渐扩大，或疏离远观的效果；摇镜头可对表现的场景进行逐一呈现；移镜头能使静止物体从画面中依次划过，也能改变拍摄的位置，从不同视角观察被摄体；升降镜头则可变化不同的拍摄高度，增强空间深度的幻觉，带来丰富的视觉感受。

（3）画面综合运动构图。这是指画面内的被摄体和画面外的摄影机同时运动所形成的画面造型和结构的变化。如摄影机运动形式中的"跟"，就是画面综合运动构图的一种。跟镜头可以产生被摄体在画面中保持不变，环境却不断发生变化的效果，也可以清晰地交代物体的运动方向、速度、体态等运动状态。当然，画面内的被摄体与画面外摄影机同时运动可以有多种多样的形式，也会形成迥然不同的画面效果。如在雅克·贝汉执导的影片《海洋》（2011）中，摄影机跟随海鸥、海豚、鲨鱼、水母等各种动物，灵活地拍摄它们的运动，有时也有紧张的变奏，但总体而言，通过画面综合运动构图，还是制造了单纯、有节律的美感。但在李玉导演的影片《二次曝光》（2012）中，精神逐渐恢复的宋其前往新疆与亲生父亲见面，画面中两人一前一后行走在断树桩密布的荒野中，摄影机则与两人保持一定的距离做

不规则的运动,时而俯拍,时而仰视,时而推近,时而后移,既动态十足,又传递一种变动不居、难以掌控之感,与影片探索变异的精神世界的题材紧密相关。总体而言,画面综合运动构图能制造千变万化的效果,在影视作品中发挥着极为重要的作用。

总之,动态构图是影视画面所独具的构图形式,在使用时要注意上下镜头中造型因素的衔接。随着技术的发展,影视艺术中动态构图所占的比重越来越大,但静态构图是基础,两者并无优劣之分,静态构图与动态构图的结合,是完美表现作品的前提条件。

(二) 封闭式构图与开放式构图

封闭式构图与开放式构图是影视艺术的另两种构图观念。封闭式构图所呈现的画面,在画框内构成完整独立的表意空间,它独立于画外,实现了内部的统一均衡。一般来说,在封闭式构图的画面中,主体和其他元素形象完整,联系明确,对运动表现清晰,不需脱离画面进行其他的联想,画框是画内空间与画外空间的严格界限。封闭式构图适合表现和谐、严谨、安静的题材,在美术及图片摄影中都存在这种构图形式。

在一些影视作品中,封闭式构图也能传达特殊的意味。如黄建新导演的影片《黑炮事件》(1986)中,就经常使用封闭式构图,无论是拍摄众人行走在走廊中的画面(图3-3-38),还是第二节内容提到过的党委会议的画面(图3-2-4),均使用该种构图方式。画面以封闭式构图制造视觉和心理上的压抑感,暗示官僚体制的僵化保守和行政作风的强硬刻板。

图3-3-38

视听语言

　　开放式构图则是影视艺术中一种独特的动态构图形式。开放式构图不致力于实现画面内部的完整均衡，它追求与画面外部空间的联系，强调画框外的张力，以实现更大范围的广义的平衡。因此，在开放式构图中，主体形象会有一部分在画框之外，在表现人物时，会将画内人物的眼神、动作、话语的落点安排在画面之外，以实现对画外空间的呼应与展示。开放式构图能积极唤起观众对画外空间的联想，是一种更具有表现力的构图形式。而随着影视艺术不断处于运动和变化之中，这种平衡也确实很容易在后续的画面中得以实现。

　　因为不注重画框内部的均衡完整，开放式构图不适合表现美丽平静的自然风光。但因开放式构图打破传统的艺术规则，能充分调动观众的想象力，往往令人印象深刻，所以在影视作品中被大量使用，并常常取得较好的艺术效果。如在意大利影片《天堂电影院》（1988）中，主人公多多要离开家乡到罗马闯荡，临行前的送别中，导演就连续使用了 6 个开放式构图（图 3-3-39），只选择人物身体和动作的局部来渲染这种伤感之情，给观众带来较大的视觉和情感冲击。

　　另外，开放式构图因呈现的画面不够均衡，故而显示出一种不刻意为之的随意性，具有一定的真实感，因而在纪实类作品中也经常使用。如在中国独立纪录片的开山之作《流浪北京》（1990）中，对流浪者高波的采访就采用开放式构图，将他的头置于画面的一角，随着运动还会偏离画面之外，这种随意不加雕琢的构图方式，给画面带来了真实和质朴之感，打破了官方纪录片刻板僵化的创作模式，为中国纪录片的创作带来一股清新之风。

图 3-3-39

第三章 构 图

本章重点

1. 构图的基本概念。

2. 构图时应处理好几种关系：局部构图与作品整体造型之间的统一；主体与陪体、主体与前景后景之间主次分明，相互照应；实体与空白之间相得益彰。

3. 构图的一般规律：均衡、对称、黄金分割、对比、多样统一。

4. 影响构图的元素：拍摄位置、线条与形状、虚实、色彩、光影以及运动。

思考题

1. 如何实现好的构图？
2. 如何突出画面的主体？
3. 前景、后景、空白在构图时分别有哪些功效？
4. 构图的一般规律有哪些？
5. 拍摄位置如何影响构图？角度对构图有何重要意义？
6. 影视艺术中特有的构图形式有哪些？分别有何特点？

第四章 场面调度

> **学习提示**
>
> 对影视作品而言，场面调度，是场景、演员与摄影机间的相互配合，也是导演对视听语言各个元素的综合把握与调控，堪称对导演创作能力的综合考验。能否较好地运用场面调度，关乎影视作品表意的清晰程度、风格样式的完整完善，也决定着作品能否给观众带来全新的视听体验。
>
> 本章内容即对场面调度的基本概念、场面调度的具体样式及场面调度的技巧进行介绍。

第一节 场面调度的概念

场面调度，源于法文 Mise-en-scene，意为"摆在适当的位置"或"放在场景中"，它最初应用于戏剧舞台剧方面，指的是导演在进行艺术构思和创作时，对舞台上各元素的安排和设计。因为在戏剧舞台这个有限的空间中，场景的选择、演员的走位与肢体动作、灯光的使用、道具的摆放等，均要考虑周全，而这些工作便被称为场面调度。

由于影视创作与戏剧存在着一定的相似性，场面调度也被借鉴过来，但其内涵却发生了变化。具体而言，影视作品的场面调度，是导演对画框内出现事物的安排，它不像戏剧那般，是针对坐在固定位置上的观众设计的，而是引导观众从不同视点、不同距离、不同角度去观察影视屏幕上的内容。所以，影视导演调度的空间，一方面要经过仔细的取舍和系统设计，尽量在二维屏幕上创造出三维立体空间的视觉和心理感受；另一方面，这个空间还是不断变化和流动的，导演要考虑对运动元素的安排，有时也要统筹空间与空间的变化与衔接。

但也有学者认为场面调度应该局限在单个镜头的内部。他们追根溯源至安德烈·巴赞。由于电影《公民凯恩》（1941）使用景深镜头的调度方式，

第四章 场面调度

进而保留了空间的完整性,提升了现实主义的真实感,所以巴赞曾对之赞赏有加。于是,不少学者便将场面调度作为与"长镜头""景深镜头"等相辅相成的概念,将其视为写实主义倾向的电影语言的主要构成,同时将场面调度作为和蒙太奇相对的美学观念。类似的表达可谓并不鲜见。"在剪辑方面,蒙太奇出于讲故事的目的,对时空进行任意分割处理;而场面调度追求的,是不做过多人为剪辑的时空的相对统一性。"①"蒙太奇理论强调画面之外的人工技巧,而场面调度强调画面固有的原始力量;蒙太奇表现的是事物的单含义,具有鲜明性和强制性,而场面调度表现的是事物的多含义,而有瞬间性和随意性;……"②

事实上,场面调度与蒙太奇并非是相对的美学概念(长镜头才是),场面调度也不是写实主义影像语言的专利。在画面与画面的衔接中,会涉及场面调度,在虚构性强的影视作品中,同样存在着场面调度。场面调度只是导演对屏幕内容进行安排的手段而已,它并没有给观众选择和解读的自由。场面调度对单个画面在内容、情绪和节奏变化上具有重要意义,但场面调度不仅指单个镜头内的调度,同时也包含镜头组接后构成的一个完整段落和完整场面的调度。

从整体而言,场面调度其实涵盖了影视创作的方方面面。罗伯特·考克尔认为,"对电影来说,它有一个更宽泛的意思,指构成镜头场景的几乎所有事物,包括镜头构图本身、取景框、摄影机的移动、人物、灯光、布景设计和一般的视觉环境,甚至那些帮助合成镜头场景的声音。"③ 对于电视艺术而言,场面调度大体也包括了上述内容。不过,电视场面调度与电影略有不同,比如电视新闻、访谈等节目往往更注重于通过积极主动的镜头调度,去弥补人物调度的不便、不足或具体调度上的困难。但无论怎样,场面调度都是一种宏观的思维,是对多种视听手段的综合使用。但在影视艺术的创作实践中,场面调度也存在着一些较为具体的样式。

① 邵清风、李骏等:《视听语言》(第2版),中国传媒大学出版社2013年版,第85页。
② 郑亚玲、胡滨:《外国电影史》,中国广播电视出版社1995年版,第190页。
③ (美)罗伯特·考克尔:《电影的形式与文化》,郭青春译,北京大学出版社2004年版,第59页。

视听语言

第二节 场面调度的具体样式

提到场面调度的具体样式，通常被提及的是演员调度和镜头调度（包括二者的配合），但场面调度作为视听语言的高度集成，屏幕画面展示的场景本身，也应是场面调度的重要构成。大卫·波德维尔等学者也认为，布景本身也是场面调度的重要元素之一。[①]

鉴于此，本书认为，通过各种技术手段完成的布景调度，也应作为影视场面调度的具体样式。并且，布景调度是在演员调度和镜头调度之前就应考虑的问题，是这两种调度样式的前提和基础。

总体而言，布景调度、演员调度和镜头调度作为场面调度的具体样式，三者之间无轻重与优劣之分，而是紧密相关，共同参与作品的建构。

一、布景调度

布景调度，就是对影视作品的拍摄地点及空间所进行的选择、设计与安排。根据创作的需要，选择并打造适合文本呈现的环境，这是导演进行场面调度的重要环节。

安德烈·巴赞曾说："戏剧不能没有人演，然而，不用演员也可以造成电影的戏剧性。猛烈的敲门声、随风飘舞的落叶、轻拂海滩的浪花都可以产生强烈的戏剧性效果。某些电影杰作把人物当陪衬，或作为配角，或与大自然相对照，大自然却是真正的中心人物。"[②]这段表述肯定了布景调度对影视创作的重要意义。事实上，除了能烘托戏剧性气氛之外，布景调度也关系到作品的叙事能否完整，对观众而言是否具有说服力，以及整部作品的基调和风格。如在陆川执导的作品《可可西里》（2004）中，茫茫戈壁与漫漫风雪，使藏羚羊保护站的巡山队员陷入困境，也令他们的追捕盗猎者的任务显得更加艰难。这样的生存环境，不仅是人物活动的背景，也是叙事的有效助力。在电视节目中，布景调度的功效依然重要。比如对外景地的选择、对演

① 参见（美）大卫·波德维尔、克里斯汀·汤普森《电影艺术：形式与风格》（插图第8版），曾伟祯译，世界图书出版公司北京公司2008年版，第136页。
② （法）安德烈·巴赞：《电影是什么？》，崔君衍译，中国电影出版社1987年版，第163～164页。

第四章 场面调度

播厅的设计、对道具的摆放等，也能体现出该节目的风格与旨趣。常被人谈及的电视谈话节目中，《一虎一席谈》演播室中蓝红颜色的分区与对立（图4-2-1），帮助传递了辩论双方的对峙性。而《鲁豫有约》中的沙发（图4-2-2），则营造了友好的聊天氛围。可见，影视创作者都不应忽视对布景的调度。

图4-2-1

图4-2-2

（一）布景调度的手段

影视导演调度布景的手段，有两种最为常见，其一是实地采景，其二是摄影棚搭景。实地采景是建立在对现有生活环境的发掘和利用的基础之上，相对缩减了重新打造场景的成本。影视作品中不乏使用实地采景取得成功的优秀案例，如在美国导演威廉·惠勒执导的影片《罗马假日》（1953）中，许多段落均为现实场景，如古罗马竞技场、特莱维喷泉（许愿池）、真理之口、西班牙台阶等，都以其本身的面貌出现在影片中。这些自然实景不仅让观众领略了当地的风土人情，也和主人公的爱情故事编织得丝丝入扣，令无数人对浪漫的罗马心驰神往。同样，《速度与激情》系列（2011—2015）中，每一部都会涉及某一个地区或国家，像美国、墨西哥、巴西、西班牙、迪拜等国家的部分地区，都参与了影片的实景建构，从而令整个系列充满了全球性的特色。

实地采景除了可以选择自然景观，也包括对现实环境进行部分改造的室内场景，虽然具有生活蓝本，也要依赖创作者丰富的生活经验和细致的画面设计，才能够让故事显现出真实感。韩国导演奉俊昊的《杀人回忆》（2003）是根据真实事件改编的电影，整个故事都充满着压抑的氛围。在影片的9分20秒处（图4-2-3），刑警边吃饭边在查看案件中所涉及的可疑

视听语言

图4-2-3

人物的照片,此处的室内布景貌似平常却实为讲究。摆在前景的笔筒、胶水,在刑警旁边放着的粘有照片的本子、刑警所吃的饭菜、身后的橱柜和档案、黑板上的字体和悬挂着的记事簿、风扇的开关、铁门上斑驳的刮痕等,这些细微的细节处理,让画面充满了强烈的生活感,而这种布景方式也契合了本片追求真实的风格。

摄影棚搭景,在法国、德国、美国的影视创作中都较为常见。摄影棚能够完全根据拍摄需要,创造一个独特的主观世界,也有利于创作风格化的作品。电影的先驱者乔治·梅里爱便非常善于布景调度,他在摄影棚内拍摄了大量为观众所熟知的电影。在他自己搭建的创作天地里,摆满了舞台的机关、露台、陷阱、活动天幕。在他的作品中,我们能够欣赏到很多天马行空的场景,如在《月球旅行记》(1902)中对月球的独特展现(图4-2-4-1);在《天文学家之梦》(1898)中,望远镜、地球仪等以绘画的形式出现,从图4-2-4-2中可以看出,左侧为书桌,而右侧则是绘制出来的望远镜和地球仪,演员站在这两种事物的中间,让整个画面非常饱满,整个场景显得有序而紧凑。而这样的布景调度也帮助影片形成了瑰丽奇幻的风格。

图4-2-4-1

图4-2-4-2

同样,在德国表现主义电影的代表作——罗伯特·维内的《卡里加里博士》(1920)中,歪斜不规则的画面线条、扭曲变形的空间(图4-2-5),

第四章 场面调度

也生动展现了谋杀的恐怖气氛以及卡里加里博士的变异心灵。而在美国影片《发条橙》（1972）中，导演斯坦利·库布里克也表现出了较强的布景调度的能力。为了表现人类未来社会中充满暴力与性的癫狂景象，影片在布景设置上也颇为怪诞。在其开场处，在对称的画面结构中，充满感官感受的裸体雕塑分别排在两侧，墙壁上带有弯曲性的英文字母，以及黑白色调的搭配使用，生动演绎了怪异又唯美的风格（图4-2-6）。

图4-2-5　　　　　　　　　　　图4-2-6

除了便于风格塑造之外，摄影棚搭景因为在安全性与可控性上都具有一定的优势，因此被使用的几率是相当高的。需要提及的是，对于写实风格较强的作品，摄影棚搭景依然是适用的。如由美国导演艾伦·J. 帕库拉执导的影片《总统班底》（1976），是表现《华盛顿邮报》的两名记者历经艰险，揭发"水门事件"始末的故事。影片是根据当事记者亲自撰写的纪实书籍翻拍的，因此也格外注重影片的纪实感。为此，剧组在摄影棚里重新搭起了《华盛顿邮报》的办公室，几乎复制了新闻办公室的所有细节，甚至包括那个办公室的废纸篓。导演对场景的逼真再现，是其进行场景调度的有效手段，表达了真实再现历史事件的创作初衷。

随着数字技术的迅速发展，当下影视创作中依靠后期制作来进行布景设计，也属于人工搭景的一部分，只是这个景是虚拟的，与摄影棚中实景搭建的布景存在着一定的区别。

从布景的调度方式而言，影视创作者的手法确实存有差别，但无论是实地采景还是摄影棚搭景，或者虚拟布景，在创作中可以同时使用的，其出发点取决于作品的实际需要。如美国导演詹姆士·卡梅隆的科幻电影《阿凡达》（2009），在布景调度上则是将实地考察与电脑后期相结合，实景成为后期创作的基础。

(二) 布景调度中的细节元素

在对布景进行调度时，除了要对整个大的环境和空间进行选择设计之外，布景中的很多细节元素也是颇为重要的。比如，光线的布置、色彩的考量、道具的安排等，这些同样是传达主旨、推进叙事、刻画人物必不可少的调度手段。

光线本身就是视听语言中非常重要的技术元素，它的特性及功能在本书"光线"章节已有较为详尽的阐述。就布景调度而言，光线不仅可以帮助营造影像的氛围，也可以塑造物体的轮廓与质感，并引导观众的注意力。

在萨姆·门德斯执导的电影《美国丽人》(1999) 中，其光线的使用就表现出了导演调度布景的能力。在影片非常重要的晚餐戏中，大量的散射光被使用，从而制造了光滑的画面质地，令别墅的墙壁显得干净整洁，但在前景人物围坐的餐桌旁，则以高照度的顶光打亮，辅以侧面的辅助光，令演员面部产生了明暗对比的戏剧化效果（图4-2-7）。通过这样的光线布景，家庭这一主要的故事场景成为电影主题的符号隐喻，即表面看来，美国中产家庭条件优渥，但实则矛盾重重，无法调和。

图4-2-7

希区柯克的《深闺疑云》(1941)，为了表现人物对毒牛奶的恐惧，影片特地在牛奶杯子里放入了灯泡（图4-2-8），不正常的亮度，使牛奶成为画面中的焦点所在，成功引起了观众对牛奶的关注。利用光线设计，希区柯克突出了布景和叙事的中心，堪称非常有效的对布景的调度。

色彩对布景的设计而言，功效同样不容小觑。如赖声川导演的电影《暗恋桃花源》(1992)，在对武陵进行色彩设计时，就使用了黑、灰、粉等多种颜色，但各种颜色并不鲜明，有种灰扑扑的杂乱感，以突出熙攘纷乱的

第四章 场面调度

世俗生活（图4-2-9）。而桃花源部分，在色彩上则以白、粉为主，纯净明丽，的确有几分世外桃源的意境（图4-2-10）。通过对色彩的控制，《暗恋桃花源》的布景很好地契合了叙事的需要，增强了故事的说服力。

图4-2-8

图4-2-9

图4-2-10

图4-2-11

而在《甄嬛传》（2011）中，金瓦红墙既体现着故事发生于古代的宫廷空间，也无形彰显着金色与红色所代表的高贵与权力（图4-2-11）。正是通过这条深巷甬道，后宫的女人们接受皇上的召见走上荣宠之位，也在失宠时或麻木游走或被残忍拖离此处。尽管在甄嬛惊心动魄的故事中，这金瓦红墙只是作为背景，静静地矗立一方，其色彩暗含的文化寓意却始终存在。

道具尽管看似微小，却能以小见大，承载重要的信息和意义。如上文提

到的《深闺疑云》，牛奶便是凸显男人巨大的威胁与女主人公内心恐惧的道具；而《美国丽人》中无处不在的玫瑰花，则是象征着追求生命完美的道具。它对主人公莱斯特而言，便是对乏味规则的背离，是对无拘无束的灵魂的回归（图4-2-12）。

图4-2-12

　　正因为道具的重要性，很多导演在进行布景调度时，都要求对道具进行精心的设计。在《精神病患者》（1960）的结尾，当已故多年的母亲终于要以枯骨形象露面时，希区柯克为了控制谜底揭开的节奏，不仅要求剧组特制了可以转动的椅子，还要求工作人员躲在一边用人力来控制椅子转动的速度，以求达到最令人震惊的效果。张艺谋执导的《金陵十三钗》（2011），是以小女孩书娟的视点展开的，她最初是透过教堂一面彩色的玻璃，看见了一群秦淮河妓女的到来。为了映衬妓女们的艳丽，玻璃窗成为重要的道具，为了制作出在色彩和透视度上均达到要求的玻璃（图4-2-13），美工组反复试验，前后经历了三个多月的时间，才最终得到了导演的认可。而之所以如此耗时耗力，都是为了通过道具，乃至布景的调度，更好地实现其创作的诉求。

第四章 场面调度

图 4-2-13

　　同样，在电视节目中，新颖的道具往往能起到画龙点睛的效果。如在浙江卫视播出的音乐选秀节目《中国好声音》中，可以背对舞台的旋转座椅，在盲选过程中，就为导师打破选手外貌限制、仔细遴选好声音提供了必备的条件（图 4-2-14）。而在江苏卫视播出的《蒙面歌王》中，参赛歌手戴着的不同造型的面具，不仅成为这些著名歌手打破固有形象、挑战新唱风的保护，更为节目增添了悬念与看点（图 4-2-15）。

图 4-2-14

图4-2-15

二、演员调度

演员调度，就是导演通过安排演员的造型风格、运动轨迹、所处位置以及演员之间交流时所发生的变化，造成不同的画面效果，并揭示人物关系及情绪的变化。演员调度的着眼点，不仅在于演员在画面中构图的美感，还应遵循人物在特定情景下的情绪逻辑与动作逻辑。

具体而言，影视创作者多从以下方式中，对演员进行调度。

（一）通过演员的服装、化妆等造型方式来实现调度

服装和化妆，不仅是彰显作品时代、地域和人物身份的直观符号，更是描摹人物心理情绪的重要手段，同时还能够暗示观众叙事的进程。

王家卫导演的《花样年华》（2000）是一段发乎情止乎礼的婚外爱情故事，为了传达唯美又暧昧的气氛，造型师张叔平为女主人公苏丽珍设计了20余件旗袍，其纤秾合度、玲珑多姿的旗袍包裹出苏丽珍曼妙妖娆的曲线和体态，将其神秘、寡淡又极富诱惑力的气韵生动传达出来。在美国电影《暮光之城》系列（2008—2012）中，吸血鬼被更多地赋予了人性的色彩，

第四章 场面调度

图 4-2-16

因此其服装设计也不再是传统吸血鬼电影中身着黑色斗篷，有着长长獠牙的形象，而是以美国高中生更生活化的造型出现，紧身T恤、牛仔衬衣、牛仔裤等服装出现的频率都非常之高。而在中国电视剧《琅琊榜》（2015）中，服装也生动塑造了人物的性格。如主人公梅长苏安静儒雅却又弱不禁风，因此其服装多为白色、蓝色以及灰色，面料则是与其江湖人士身份相符的棉麻，同时，他的颈间或者是白色方巾，或者是毛领，以突显人物怕冷、易生病的特质（图4-2-16）。剧中靖王的母亲在从嫔到妃、后至贵妃的转变中，其服装的色彩也一改最初的清淡，而以大面积的水蓝、橙色等来彰显其身份的尊贵。

通过化妆，同样可以完成导演对演员的调度。如电影《时尚女魔头》（2006）中的"女魔头"米兰达是叱咤时尚界的风云人物，她追求完美，又尖酸刻薄，常常令人望而却步。因此，平日里她的妆容也总是精明干练、富于神采（图4-2-17-1）。但当她与丈夫感情破裂之际，她艳丽的化妆却隐匿不见，而是突出她苍白的面颊、下垂的眼袋、没有色彩的嘴唇，以及略显凌乱的头发，显示了米兰达作为普通人非常憔悴的一面（图4-2-17-2）。

图 4-2-17-1　　　　　　　图 4-2-17-2

视听语言

在电视剧《甄嬛传》(2011)中,甄嬛妆容的变化也生动折射了人物的改变。最初入宫时的不加修饰,显示了甄嬛的清丽与单纯,而得宠后略显成熟的发髻、顾盼生姿的双眸、明艳的桃色红唇,则显现出沐浴在皇恩和爱情中的甄嬛的幸福心情。经历了被放逐宫外的冷遇,当怀揣着复仇之心的甄嬛重新回到宫中时,她的妆容不仅颇为华丽,其上扬的眉形、尖利的眉峰、浓重的眼影,以及红得略微发黑的嘴唇(图4-2-11),都呈现出此刻的甄嬛满腹心机、手腕狠辣的性情。其妆容的变化,有效地刻画了人物的心理征程,更显示了导演对演员的成功调度。

(二)演员调度还体现在动作调度上

动作调度,既包括对演员的出场方式、运动路径的安排,也包括对其身姿、线条、语言与行为方式的设计,甚至连细微的表情、眼神等,都属于演员动作调度的范畴。

演员的出场方式往往体现着人物的性格。将人物安排在碧波荡漾或浪漫花海之间,与将人物安排在狭窄逼仄、潮湿阴暗之所登场,自然带给观众迥然不同的心理感受。而人物的具体出场方式也颇为重要。如法国导演吕克·贝松执导的电影《这个杀手不太冷》(1994)中,在影片的前两场戏中,观众都无法对杀手里昂的样貌和身材形成完整的认知,他或者是躲在墨镜后的两只眼睛,或者是扶着牛奶杯子的一双手,或者是一闪而过的矫捷身姿,这样的出场方式,刻画了他隐秘的生活状态和卓绝的杀人能力,生动诠释了其"杀手"的身份。而在徐克执导的电影《智取威虎山》(2014)中,座山雕每一次的出场均是以脚作为切入点,他缓缓地走向画面的中心位置,其行走的方式让观众感受到了隐隐的恐惧与不安。

演员在画面中的位置也需精心设计。多个演员共处一个画面时,主要人物多被安排在画面的前景、中心或者光线明亮之处,而次要人物则常居于画面的角落、后景或光线暗淡之处。而人物处于不同的空间高度,占据不同的画面比例,其心理和能力的优劣也可清晰呈现。这样的安排既是构图对故事主旨的契合,也是创作者对演员调度的方式。吴永刚导演的经典之作《神女》(1934),当阮玲玉所饰演的妓女第一次被流氓威胁时,她虽坐在桌上,接受流氓为她点燃的一支烟,但较低的位置,仍显示了她的弱势地位(图4-2-18-1)。而随着剧情的发展,妓女和孩子跪在地上,流氓叉开的双腿则处于前景,显示出在流氓变本加厉的折磨之下,母子受尽凌辱的悲惨命运(图4-2-18-2)。

第四章 场面调度

图 4-2-18-1　　　　　　　　图 4-2-18-2

对演员运动路径的设计，更是演员调度的重要内容。按照演员的运动方向，其调度方式可以分为横向调度、纵深调度、垂直调度、斜向调度、环形调度和无定型调度等。

1. 横向调度

这是指演员从左向右或从右向左方向的运动。人物的横向运动通常不会带来景别的变化，也便于展示左右的空间。在郭在容执导的韩国电影《假如爱有天意》（2003）中，主人公梓希与好友秀景同样暗恋戏剧学会的尚民，三人参观艺术馆的段落便使用了横向调度。梓希位于前景，尚民和秀景则处于后景，人物自左向右地运动，不仅展示了艺术馆的环境与陈列，也通过人物眼神的交汇，表达了三人之间复杂暧昧又不失美好的情感悸动。而在张猛导演的电影《钢的琴》（2011）中，主人公陈桂林骑着电动车，自右向左驶过画面，而跟随他的镜头也从东北老工业区大片废弃的厂房前缓缓掠过，从演员面无表情的脸庞，观众既领略到了陈桂林作为下岗工人的失落，又感受到在中国经济和现代化转型中工人群体所付出的巨大代价。

2. 纵深调度

这是指演员从画面的景深处向前景位置运动或反之。纵深调度常和景深镜头一起使用。这种调度方法会产生人物景别的变化，由远及近或由近及远，不仅能较好地表现时间的进程，也能扩展影片的空间深度。在越南导演陈英雄执导的《青木瓜之味》（1993）的开始，小女孩梅前往陌生主人家帮佣，随着她从画面的后景走向前景，随着人物的纵深运动，观众先是看到了梅瘦小的身躯，之后逐渐目睹了此地居民的生活环境，继而看到了梅懵懂而生疏的表情（图 4-2-19）。

视听语言

图4-2-19

影视作品中横向调度和纵深调度是演员调度中最基础的形式,这两种形式能够清楚呈现演员的行为轨迹,并能够交代出环境的变化,同时也便于根据人们观看事物的习惯而进行演员出画入画的安排,但也会使画面略显呆板。

3. 垂直调度

指演员从高到低或由低向高的运动。垂直调度往往要借助布景设计中的楼梯、电梯、屋檐、天桥等设施,便于形成仰角、俯角等多样的角度,也有利于展现人物之间的关系变化。张艺谋执导的影片《归来》(2014)讲述了"文革"期间的故事,劳改犯陆焉识在农场转迁中逃跑回家,并与妻子约定在火车站见面,当陆焉识看见天桥上的妻子时,他的行踪也暴露了。这时他从铁轨旁不顾一切地往天桥上奔跑,而追捕人员也进行着同样的自下而上的动作。这样的演员调度,不仅让画面的构图充满变化的可能,也大大增添了夫妻相见的难度,令二人虽近在咫尺,却只能再次相隔天涯的遗憾得到了较好的传达。

4. 斜向调度

这是指演员在画面中做斜线穿越的调度形式,其从画面的斜角,即演员在镜头水平位置成夹角的线路做运动的方式,在整个画面的构图中有着明显的视觉冲击力。在《罗拉快跑》(1998)中,全片2/3的奔跑的过程,经常穿插斜向调度的形式,以此对单调的奔跑进行角度的转换。在图4-2-20

第四章 场面调度

图 4-2-20

中，观众可以看到罗拉以斜向的角度从画面的左下角跑向画面的右上角而出画，但整个的布景却让这个斜向的调度更显立体效果，静态的布景和运动的红色头发的罗拉，这两者之间的对比，使画面的冲击性较为强烈。

5. 环形调度

这是指人物在摄影机前做环形运动，变换方向和位置。比如在美国电影《危情十日》(1990)中，小说家保罗在小说《米瑟瑞》系列最新的一部中，将人物米瑟瑞设置为死亡结局。但保罗的变态书迷安妮却无法接受这样的结局，在安妮的逼迫和威胁下，米瑟瑞被复活，为此，安妮也在镜头前高兴地旋转起来。这样的环形调度就刻画了人物的心理。

环形调度也可以呈现人物和场景中的微妙关系和特定氛围。如在我国影片《黑炮事件》(1986)中，党委召开会议，专门讨论任用工程师赵书信为德国专家作翻译的问题时，大家意见不合，继而展开了争论。党委书记为了缓和紧张的气氛，边说话边围绕会议桌走了一圈。这样的环形调度就是为了传达现场的气氛和人物的关系。

在舞蹈场面中，环形调度的使用是较多的，这样可以增强画面的动态与美感。如侯孝贤导演的电影《刺客聂隐娘》(2015)中，魏国藩主田季安的家宴场面（图4-2-21），就安排了舞姬的表演，对演员的环形调度增添了富贵奢华的氛围。

图 4-2-21

6. 无定型调度

这是指演员在镜头前做无规则运动的方式。表面看来，这种调度方式没有任何规律，实际上是对演员诸种调度形式的综合，是根据剧情的发展和需求有序展开的，因此这种调度方式更能够考验导演对现

视听语言

场的整体把握能力。在昆汀·塔伦蒂诺执导的电影《被解放的姜戈》（2012）中，医生金·舒尔茨从黑人人贩子手中解救了奴隶姜戈的一场戏便运用了无定型调度的方式，较为细致地展现出了姜戈的被救过程。片中，金·舒尔茨首次登场即是采用了纵深调度的形式，让他从画面的后景慢慢走进观众的视野，直到位于画面的中景位置，而后舒尔茨一系列轻佻的话语让奴隶商人放松了警惕，因此他下车点燃煤油灯并向画面纵深处的黑人奴隶走去。当舒尔茨来到姜戈面前，他在画面左右两个方向来回走动，便是一种横向调度的方式。而当奴隶商人对舒尔茨产生疑虑，舒尔茨离开姜戈又沿纵深方向行走。当舒尔茨与奴隶商人搏斗并取胜时，他从画面的下方走向画面的左侧，捡起煤油灯，最后又以倾斜的角度走向姜戈。这一系列人物运动体现了纵深调度、横向调度、斜向调度等多种方式。

从这一个大的段落中的演员走位来看，所谓的无定型调度，实则是导演对演员的基本调度形式进行综合设计后的产物。在无定型调度中需要保证的是，对演员调度能够串联起这一段落中的所有人物与情节，保证叙事的流畅。同时，演员的表情、细微动作等需要和场景空间、道具相得益彰，并且要考虑整体的节奏，尽量达到张弛有度的效果。

对于演员的形体、身姿、语言与行为方式进行设计，以展开对演员的动作调度，影视作品中也不乏经典的文本。如喜剧表演大师查理·卓别林，他矮小纤弱的身形、独树一帜的外八字步、滑稽夸张的表情等，不仅诠释了"含泪的微笑"这一深刻的喜剧精神，其表演方式业已成为电影默片时代的典型标识和杰出范本。而意大利新现实主义电影中对非职业演员的使用，也与自然光、实景拍摄等手法相辅相成，成为纪实主义风格的场面调度的重要构成。在北野武导演的一系列作品中，乐于拍摄演员的背影，以及演员群体的"无表情表演"，也堪称北野武独具的演员调度方式。而这一表演方式恰如其分地表达出人物在残酷命运面前的麻木状态，契合了北野武作品酷烈哀伤又不乏荒诞的精神内核。

需要说明的是，上文谈到的对演员的调度，主要涉及以表演为基础的戏剧化的影视作品，对于纪实类作品，对人物的展现是以捕捉和展现事实为基础的，既无所谓演员，亦无所谓对演员的调度，但这并不意味着场面调度的缺席。在纪实类作品中，场面调度主要体现为镜头的调度。而对于戏剧化的影视作品而言，镜头调度也同样重要。

第四章 场面调度

三、镜头调度

镜头调度,主要是指通过对拍摄设备的操控,如通过机位、焦距或镜头光轴的选择等,来实现最佳的拍摄视点和角度,以便更好地进行叙事。镜头调度,是影视艺术对戏剧场面调度内容的开创与丰富,也是对影视艺术本体特性的契合与尊重。

镜头调度,既涉及调度固定镜头,也包括调度运动镜头。

(一) 调度固定镜头

在固定镜头中,摄影机尽管不进行任何的运动,但其选择的景别大小、机位高低、镜头虚实等,仍是大有讲究,这些都构成镜头调度的内容。在张艺谋的电影《活着》(1994)中,友庆在"大跃进"中意外身亡,全家悲痛欲绝。在下一场戏的开始,固定镜头的使用就体现出导演的镜头调度意识。在大全景的画面中,是福贵、家珍、凤霞一家三口的背影,小小的坟冢上飘动着一缕轻烟,树枝轻摇,远处则是沉默的荒山(图4-2-22)。此处的固定镜头,通过对景别的选择和构图的设计,将亲人逝去的悲哀、大时代面前人物的渺小和无奈等情绪传达得颇为充分。

图4-2-22

在固定镜头的组合和剪辑中,镜头调度同样存在。在由美国导演达米恩·查泽雷执导的影片《爆裂鼓手》(2014)中,一心想成为顶尖鼓手的音乐学院新生安德鲁,在第一次见到魔鬼导师弗莱彻时,影片便使用了固定镜

头,以正反打的方式展现二人的交谈。在画面中(图4-2-23-1),安德鲁坐在架子鼓旁,其面前的架子鼓泛着光,人物的身份以及重要的道具得以凸显。中景的选择,使观众既能看到他击鼓等身体动作,又能较为自然地展现出他的面部表情,甚至他的脖子因出汗显得光亮,在画面中也隐约可见。站在教室门口的弗莱彻(图4-2-23-2),仰拍的角度使他显得高高在上,门口的位置,既传递出两个人物之间的距离,又赋予了人物可以随时离开的主动性。这样的两个镜头剪辑在一起,立刻将弗莱彻在二者关系中的优势地位彰显出来,青涩的安德鲁虽然刻苦勤奋,却只能是被选择和被操控的对象。

图4-2-23-1

图4-2-23-2

对固定镜头的调度合理,还能使作品形成独特的风格。日本导演小津安二郎的电影作品,低机位、对人物略微仰视的视角、人物交谈时的相同面向,以及优雅达观的画面构图,等等,营造出一种整洁清淡的氛围,既携带着一股生命寂寥的色彩,又表现出日本传统文化宁静含蓄的一面。

(二)调度运动镜头

调度运动镜头,同样需要考虑到机位、焦距等基本问题,同时需要从推、拉、摇、移、跟、升、降等各种摄影机运动中,选择最为适宜的运动方式,以实现特定的叙事效果。

相比于固定镜头的调度,运动镜头具有了视点的灵活性,可以增强画面的信息量,提升流畅感,同时也便于实现戏剧化的效果。黑泽明执导的电影《罗生门》(1950),影片开篇处,摄影机用流畅的运动拍摄樵夫进入森林的画面。在樵夫见到被害人的斗笠等物品之前,影片已经剪辑了20个运动镜头,其中既有摄影机从左向右的横向运动,又有沿垂直方向进行的纵深运动,也包括不规则路线的运动。为了实现多样的拍摄角度,摄影机的升降变化也非常明显。同时,黑泽明还运用运动镜头拍摄了天空和森林中忽明忽暗

第四章　场面调度

图 4-2-24

的阳光，跳动的光斑投射在樵夫的斧头上，既增强了透视效果，也传递了扑朔迷离的气氛。而在多襄丸回忆自己如何在森林中杀死武士时，镜头则慢慢越过眼前的树丛，逐渐对准了得意忘形的多襄丸，突出了讲述的主体。在《罗生门》中，树林中的场景占据了影片的2/3，正是借助于对运动镜头的多样调度，影片在营造诡异紧张氛围的同时，也取得了行云流水般的视觉效果。

在希区柯克指导的影片《精神病患者》(1960)中，主人公玛莉安不幸遇难。如图 4-2-24 所示，镜头先从玛莉安扭曲的面孔特写上摇开，随即摄影机从浴室移动至卧室，并在报纸包裹的钱上短暂停留，之后摄影机继续移动，镜头扫过旅馆卧室的墙面，定格至房间的窗口，而窗外正是杀人犯所生活的别墅，男主人公惊慌失措的声音正从别墅中传出，接着，男主人公向旅馆跑来。马莉安为了与爱人结婚，携款潜逃，却不料命丧于此，这个包含着摇摄和移摄两种运动方式的镜头，不仅为下场戏中男主人公到旅馆收拾尸体作了铺垫，也将死亡、钱（犯罪动因）和凶手等具有一系列关系的人和物直接联系在一起，不由得令观众为女主人公的死亡而心生感慨。

可见，调度运动镜头，确实能在荧幕上凸显关系，丰富画面的内容，但调度移动镜头时，应注意如下几方面的问题。

1. 运动目的

摄影机的运动不是盲目的，因为摄影机一旦运动起来，观众就会对其有所期待。如果摄影机的运动不能提供必要的信息，亦无法营造特定的氛围，观众就会对其运动意图感到混乱。因此，导演在调度镜头时，首先，要明确其为何而动，最终要实现的目的是什么。其次，为了实现该目的，究竟该选择哪种运动方式更为适宜。最后，在摄影机的运动速度和运动节奏上，该有哪些具体要求。这些问题都是导演在调度运动镜头时应该明确的。

视听语言

摄影机的运动方式，主要有推、拉、摇、移、跟、升、降等几种，每种运动方式都有各自的风格与功能。

（1）推镜头。推镜头有两种实现方式：其一是摄影机沿光轴（通过镜头中心与镜面垂直的线）方向向前移动拍摄；其二是改变镜头焦距，从短焦距逐渐调至长焦距。推镜头的画面效果表现为同一对象由远而近、由小而大。但第一种推镜头在摄影机位置移动过程中，画面有运动透视感，在视觉上有慢慢靠近目标之感；而第二种变焦推镜头，则是从大环境中凸显所要强调的部分，透视关系没有发生变化。

推镜头在将画面集中于被摄主体的同时，环境、其他人及事物则逐渐被排除在画面之外，因此，无论从群体中凸显主体人物，还是提示画面中的重要信息或细节，推镜头都行之有效。推镜头还能很好地模拟人的主观视线，表示人目光的前移或集中。当推镜头集中于人物的表情、眼睛时，强烈的代入感也可以作为展现人物心理，或进入幻觉、想象和回忆段落的契机。《巴黎，我爱你》（2006）是围绕巴黎20个区展开的电影短片集，汇聚了20个导演和众多的知名演员。其中的"10区，圣丹尼"故事，由汤姆·提克威执导。在短片开始不久，盲人男孩接到了女友打来的电话，女友莫名又哀伤的话语令男孩非常不安，电影画面于是连续使用了两个推镜头，将男孩紧张却又不知所措的表情越来越清晰地呈现在观众面前。当电话挂断之后，如图4-2-25所示，镜头又迅速推向男孩的头部，继而转换成两人初次相识的街头画面。利用推镜头，男孩的心理以及对二人过往情感的回忆都较为清晰地呈

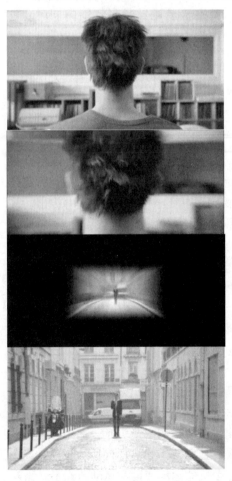

图4-2-25

158

第四章 场面调度

现出来。

（2）拉镜头。拉镜头与推镜头完全相反，它是摄影机沿光轴方向向后移动拍摄，或者焦距由长焦变为短焦的镜头运动形式。拉镜头的画面效果表现为同一对象在画面中由大变小，由局部变整体。

拉镜头有远离被摄主体之感，也代表着情绪的逐渐疏离，因此可以作为从回忆、想象等场景中抽离，回归现实的过渡镜头，也常被用来作为一个段落或一部作品的结束。与推镜头的关注和逼近相比，平稳缓慢的拉镜头还可以制造一种情感的余韵。另外，由于拉镜头从一个局部画面开始，渐次扩展视野范围，因此能够在同一画面内，利用逐渐增多的信息，制造期待、对比、戏谑、出人意料等多种艺术效果。在托纳多雷执导的电影《天堂电影院》（1988）中，影片开场就是一个拉镜头。最初，蔚蓝色的海面、黑色的花盆和随风舞动的白色窗帘，构成了一幅非常宁静清新的画面（图4-2-26-1），随后，镜头缓缓向后拉，门、桌子及柠檬入画（图4-2-26-2），一个位于海边的西西里家庭呈现出来。这样的镜头处理，可以使得画面构图形成多结构的变化，给观众带来新鲜感。

图4-2-26-1

图4-2-26-2

而在北野武的《菊次郎的夏天》（1999）中，菊次郎带领小男孩正男踏上了寻找妈妈的旅途，沿途遇到的青年男女给正男跳起了机器舞蹈，几个人在一片茂盛的绿色草地上尽情欢笑，气氛温馨而美好。可随着镜头的拉开，"禁止入内"几个大字赫然出现，让观众在惊讶之余，也领略到北野武特有的顽皮气质与黑色幽默（图4-2-27）。

（3）摇镜头。摇镜头是指在不改变摄像机位置的情况下，借助于三脚架上的活动底盘或以拍摄者自身为支点，变动摄像机光学镜头轴线所拍摄到的镜头。摇镜头有多样的拍摄方式，比如横向移动镜头光轴的水平横摇、垂直移动镜头光轴的垂直纵摇、中间带有几次停顿的间歇摇、摄影机

旋转一周的环形摇以及各种角度的倾斜摇等等。不同形式的摇镜头包含着不同的画面语汇，具有各自的表现意义。但总体而言，摇镜头擅长表现场景全貌，能够有效突出环境，尤其是结合远景、全景等大景别画面，可具有广延的空间感。同时，摇镜头能够在水平和纵深空间中追随移动的目标，比如在跳水、跳远包括一些舞蹈场面中，摇镜头都能够发挥作用。摇镜头也便于揭示被摄主体之间的关系。

影片《布达佩斯大饭店》（2014）临近结尾时，众人为了各自的目的，齐聚在布达佩斯大饭店，并展开了混乱的射击与追逐。此时，警长追来，镜头从警长及其助手（图4-2-28-1）先摇至D夫人的儿子德米特里（图4-2-28-2），拍摄了他对古斯塔夫的指控，随后又摇至古斯塔夫和ZERO（图4-2-28-3），展示了他们对德米特里的反驳，后又摇回警长（图4-2-28-4）。这个360度的摇镜头，将主要的三组人物及其彼此之间的对峙关系灵动又清晰地呈现了出来。

图4-2-27

图4-2-28-1

图4-2-28-2

第四章 场面调度

图4-2-28-3

图4-2-28-4

摇镜头也能够烘托情绪与气氛，制造抒情效果。比如，有一则反映国庆节天安门广场上万众瞩目看升旗的新闻，拍摄者用一个摇镜头摇过围观人群，人群中既有年逾花甲的老夫妻、戴着红领巾的少先队员，也有大学生模样的年轻人、胸前佩戴勋章的老红军，不用再添加解说词，这些人抬头仰视的神态和严肃的面部表情就能准确地烘托出一种庄严、肃穆的气氛。

（4）移镜头。指摄影机沿水平面上作各个方向移动所拍摄的画面。摄影机移动时主要借助于铺设在轨道上的移动车或利用其他移动工具，如飞机、火车、汽车等，也可以依靠摄影师本人的运动来完成。而摄影机的移动可以是横向的、纵深的、斜向的移动。随着摄影机的运动，移镜头可以较为自然地表现环境和被摄体的运动，好似在行进中对事物进行着观察，有巡视和展示的感觉。同时，借助于一些设备和人本身（如肩扛或手持镜头），摄影机可以深入多个角落，不但能逐步延展画面信息，而且能够根据需要创造出多样的构图，具有非常丰富的表现力。比如对于大场面的拍摄，借助移镜头，可形成全方位、立体化的视觉效果。而没有人物视点或速度不稳定的移镜头，则能带来惊悚的效果。如摄影机突然靠近某个人物，或离某个人物的后背部、头部等越来越近，这样的移镜头，都会给观众带来强烈的不安之感。

（5）跟镜头。这是指摄影机跟随运动的被摄体拍摄。跟镜头与移镜头的区别在于，移镜头可以没有固定的拍摄主体，它的运动路线、运动速度都是较为灵活的。但跟镜头则要始终将运动状态中的被摄主体作为中心，其在画面中的位置和景别都相对稳定。这就要求拍摄者与被摄者的运动趋势和运动速度基本一致。跟镜头中，借助前后景物的不断变化，能够清楚地交代主体的运动方向、速度、体态及其与环境的关系。因此，跟镜头有利于通过人物引出环境，并且摄像机采取跟拍人物背影的方式，能够模拟人物的角度和

视点，因此具有一定的现场感和参与感。而手持跟拍，则会令这些感觉更为强烈，颇具真实色彩。这也是在很多纪实类作品中，手持跟拍，尤其是背跟的使用频率非常之高的原因。如在张丽玲编导的纪录片《我们的留学生活》（1999）中，摄影机以背跟的方式，跟随初来乍到的韩松来到了他租住的宿舍（图4-2-29）。夜晚暗淡的路灯下，韩松背着大包，七拐八拐地踏上了非常狭窄的楼梯，30年前建造的木制阁楼，台阶发出咯吱咯吱的声响。这段画面，以跟镜头的拍摄方法，将韩松即将在日本居住的简陋空间生动展现出来，让观众感受到了初到异乡的凄清和艰难。

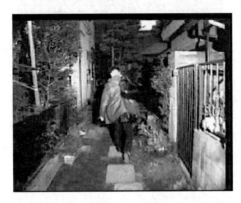

图4-2-29

（6）升降镜头。这是指摄影机借助升降装置作上下运动时拍摄的画面。升降镜头包括垂直升降、弧形升降、斜向升降和不规则升降。这种拍摄方法能改变拍摄的视点，通过高度和俯仰角度的变化，来获得新的构图和丰富的视觉感受。升降镜头的画面造型效果具有很强的视觉冲击力。升镜头能开阔视野，展现规模与气势。如由中央电视台制作的大型系列纪录片《再说长江》（2006）中，就使用了大量的航拍镜头，力图拍摄长江及其周围城市的面貌（图4-2-30）。为了拍摄海拔高达5800米的长江的源头，剧组甚至动用了军事飞机，既凸显了长江的宏大与壮观，又歌颂了其作为中华民族生生不息象征的内在力量。降镜头则恰恰相反，多表示力量与优势的消失。对于营造空间的深度而言，升降镜头的功效都非常明显。

可见，不同的运动形式都有其独特的画面效果与表意能力。导演在进行运动镜头的调度时，关键还在于根据叙事和整体影像风格的需

图4-2-30

第四章 场面调度

要,寻找到最为适宜的镜头运动形式,不应设计多余的运动,更不能为了运动而运动。当然,除了推、拉、摇、移、跟、升、降等摄影机常见的运动样态之外,运动镜头的调度也可以探索更为灵活多样的形式,如甩镜头、旋转镜头、不断晃动的镜头等。而适当地变换主客观视点,也可以带给观众全新的感受。如东方卫视制作的真人秀节目《极限挑战》第一季(2015)中,除了较为常见的摄影师跟拍镜头外,节目组还为每位成员配备了智能眼镜摄像机,其主观视点所拍摄的画面晃动不定,参与感颇强,有力表达出成员们在完成任务的过程中的视觉感受与心理感受。图4-2-31即为《极限挑战》"时间争夺战"中,以罗志祥和黄渤的眼镜摄像机拍下的画面。虽然略有变形,但这些画面传递出了较强的真实感和现场感。在《爸爸去哪儿》第二季(2014)中,食材被放置在降落伞中空投给爸爸和孩子们,而绑在降落伞上的摄像头所拍摄的画面,也呈现出别样的视点,可谓与《极限挑战》的眼镜摄像头异曲同工。而这些尝试,都在一定程度上丰富了画面的效果。

调度运动镜头时,运动速度也是需要重点考量的问题。无论哪种运动形式,其速度的快慢、程度的具体差异,都会直接影响到画面的节奏和情绪。一般而言,镜头运动速度快,如疾推、疾拉、甩,以及其他方式,等等,都会加快节奏,

图4-2-31

适合营造紧急、慌张、激烈之感。比如在朱尔斯·达辛执导的法国电影《男人的争斗》(1955,又名 *Rififi*)中,托尼在击败了敌人之后,虽身受重伤,却依然驾车营救并护送好友乔的儿子回家。此时,电影运用了跟拍、横移、摇等多种运动形式,并不断变化主观与客观镜头,但镜头的运动一直保持着较快的速度,随着汽车的飞驰,天空的树木、路旁的景物一晃而过,马路也扑面而来,令人目不暇接(图4-2-32)。利用镜头的快

视听语言

图4-2-32

速运动,既生动传达出托尼在临死之前坚持送孩子回家的强烈意志与急迫心情,又呈现出他已经略显恍惚的精神世界。

与之相反,运动速度慢,则节奏舒缓,适宜表达淡然从容、宁静闲适的情绪,也具有抒情和制造余韵等功效。香港导演卓翔指导的纪录片《乾旦路》(2011),记录了两位从小便醉心于演绎粤剧花旦的香港男性青年——王侯伟与谭颖伦,他们努力在粤剧界追求自己的梦想,但粤剧的艰难、微薄的收入、个人生理条件的变化、表演与学业的冲突等问题,都使这两位逆流而行的寻梦者不断经历着现实的考验与冲击。为了传达这种艰难与落寞的情绪,《乾旦路》中的运动镜头,在运动速度上一直比较舒缓。在该片的最后一个镜头画面里,王侯伟与谭颖伦站在舞台上排练,镜头缓缓后拉,空荡荡的座位席呈现出来,可二人依然沉浸在粤剧表演的世界中,一丝不苟地完成着每一个动作(图4-2-33)。《乾旦路》结束了,观众却陷入了清浅的迷惘和淡淡的哀伤之中,这种余韵的实现,虽然有着其他视听元素的参与,但镜头运动速度的节制也起到了有效的作用。

图4-2-33

正是认识到镜头运动速度的作用,影视作品在创作时,也会刻意改变拍摄设备的速率(通常电影是24格/秒,电视是25格/秒),以形成升格(慢动作)或降格(快动作)的特殊画面效果。就电影而言,升格镜头,就是每秒通过的画幅格数超过了24,格数升得越多,放映时(电影每秒24格不变)画面上运动物体的运动速度越慢,造成一种特殊缓慢的分解动作的效果。因此,升格镜头能够详细展现动作的过程,有幻觉、抒情、唯美、激越等艺术效果。电影的降格镜头,就是每秒通过的画幅格数不是24格,格数降得越多,放映速率不变的情况下,

第四章 场面调度

画面上的物体运动速度越快。降格镜头通常能加快变化的进程，如展示云朵的流转、花儿的绽放等，同时也能制造特异或滑稽等视觉效果。

2. 镜头运动与人物运动的关系

在设计摄影机的运动时，还应与画面中的人物相联系。这首先需要考虑到剧中人物的状态，他是运动的还是相对静止的。

一般而言，演员的运动往往是调度镜头的契机。摄影机随着人物的运动而运动，会显得顺理成章，不易引起观众的察觉。如美国导演韦斯·安德森执导的电影《布达佩斯大饭店》（2014），古斯塔夫在面试 Zero 时，两人一边交谈一边步入布达佩斯大饭店，跟随着两人的步伐，摄影机也穿过长廊，于是饭店的富丽堂皇、络绎不绝的宾客、繁忙的工作人员相继出现，借助人物运动，摄影机的运动显得贴切自然，而鼎盛辉煌的布达佩斯大饭店也展现在观众的面前。同时，人物的运动，不仅可以作为镜头调度的契机，在某些情况下还能对整个场景起到结构作用。在法国导演让·雷诺阿执导的影片《游戏规则》（1939）中，众多人物在别墅内举行一场晚会。女佣和偷盗者的暧昧关系引发看门人对偷盗者的追逐。然而在追逐的过程中，相继出现了别墅的男女主人分别与各自的情人暧昧的画面，而这些画面恰恰是对贵族糜烂生活的讽刺，展示了这个贵族之家高贵浮华下的丑陋和虚无。在影片中，摄影机一直追随移动的人群，每到一处新的空间，必会呈现一个矛盾，当这个矛盾即将解决时，摄影机又会跟随女佣、看门人等，通过他们的运动，进入下一处空间。人物的运动本身不仅决定了镜头的调度方式，甚至结构了整个场景。

跟随人物的运动状态和运动路径调度镜头，也会有特殊的情况。比如，在运动人物较多的情形之下，镜头应跟随最主要的人物，始终将他作为镜头调度的中心。但如果一场戏中的主要人物不止一个，则可以根据叙事的需要设计一些契机，使摄影机能够自然变换跟随的人物，以此来突出其他的人物和信息。在影视作品中，通常可以安排人物短暂的相遇和交谈，来变换摄影机跟随的对象，也可以利用人物的眼神流转，来改变摄影机的机位和运动方式，以呈现出众多的人物和复杂的关系。

在忻钰坤执导的国产电影《心迷宫》（2015）中，就有对众多运动中的人物进行镜头调度的精彩镜头。《心迷宫》围绕一桩农村的凶杀案，讲述了隐藏在众人内心深处的欲望与黑暗。为了演绎荒诞残酷的众生相，影片塑造了众多的人物，其中并无绝对的主次之分。在影片的 5 分 24 秒处，众人因参加村中老人丧葬的流水席而聚集在一起，为了便于后续的叙事，导演不仅

要让多个主要人物一一亮相，还要传递出人物之间颇为复杂的关系。导演选择了一个3分钟的长镜头，影片先跟随杂货店老板大壮的行动，拍摄他从车上卸货、收钱等行为（图4-2-34-1），随之跟随他犹疑的步伐走到了丽琴面前，可丽琴对大壮的示好却完全没有察觉。两人分处于画面的左右两个角落（图4-2-34-2），如此构图也传递出彼此的距离感。

图4-2-34-1

图4-2-34-2

之后，镜头跟随丽琴离开了大壮，拍摄了前来搭讪的宝山，丽琴脸上情不自禁流露出的笑容、宝山从容接过丽琴手里的黄瓜的动作，以及二人不乏挑逗性的对话（图4-2-34-3），观众可以明显判断出二人的地下情人关系。而宝山向画外张望着的不满的眼神，又引导着摄影机向右后方运动，快速摇摄了不远处的黄欢及其闺蜜。在镜头运动过程中，宝山也走向黄欢（图4-2-34-4），与其发生争执。

图4-2-34-3

图4-2-34-4

黄欢愤而离席（图4-2-34-5），镜头跟拍她又遇到了骑车前来的宗耀（图4-2-34-6），两人欲语还休的微妙表情，足以引起观众对其关系的揣测。在这个长镜头中，导演设计了四组人物的相遇，通过对演员行动路径、眼神，以及摄影机运动的调度，将人物之间暗恋、情人、仇人等复杂关系清晰地呈现出来，并为后续故事的展开埋下了伏笔。

第四章 场面调度

图 4-2-34-5 图 4-2-34-6

当然，在人物位置未发生明显变化，处于相对静止的状态时，摄影机也可以单方运动，从而实现导演需要的画面效果。弗朗西斯·科波拉执导的电影《教父》（1972）中，就有如此的镜头调度方式。影片始自一个人物的面部特写，他正在对着镜头讲话。摄影机逐渐向后拉，观众先看到了昏暗的房间，随之是该人物的身体，但他的谈话对象依然没有出现在画面中。当镜头后拉到一定程度时，另一人物（教父）手托面部的后侧影才出现，但后置的摄像机使观众依旧看不到教父的样貌。这种演员位置不变、但镜头不断运动的方式，将故事场景缓缓地呈现给观众，而对教父"犹抱琵琶半遮面"的镜头拍摄方式，也足以引起观众的注意和遐想，令他们对即将正面亮相的教父充满了期待。

如上所述，场面调度分为场景调度、演员调度和镜头调度三种主要的方式，每种方式都有其独特的内容构成与表现手段。但在影视艺术的创作实践中，这三种基本方式都是相辅相成、共同作用的。也有学者将多种场面调度方式的综合使用称为综合调度，暂且抛却其具体的称谓不谈，影视作品中的优秀的画面和片段皆离不开多种调度方式的参与。雪瑞·霍尔曼执导的电影《沙漠之花》（2009），其开场镜头，是固定镜头中一朵粉白色的小花，它弱小又坚强，在风中轻轻地晃动，黄色的背景被虚化（图4-2-35-1）。接下来，影片的女主人公——童年的华莉丝登场，她身着粉红裙子，抱着两只山羊，随着镜头的升高，地上尖锐的石头，干涸贫瘠的土地，大片的羊群进入观众的视野。镜头缓缓后移，全景镜头中，华莉丝则慢慢走向画面的后景位置，似乎在眺望着什么。当她停下时，黄色的土地和蔚蓝的天空，几乎各占据了画面的1/2，羊群成为白色的点缀。而华莉丝正好处在水平线的中间位置（图4-2-35-2）。短短两个镜头，采用了自然布景的方式，通过对演员与镜头的调度，在营造了构图的美感、交代了人物的生存环境之外，也暗示了她对远方世界的向往，并隐喻了她便是那朵勇敢的"沙漠之花"，必将迎来自己的绽放的影片主题。而这一切都是各种调度方式综合作用的结果。

图4-2-35-1

图4-2-35-2

第三节　场面调度的技巧

在影视创作实践中，创作人员也摸索出了场面调度的一些技巧，它们是对上节内容中提到的场景调度、演员调度和镜头调度等场面调度样式的综合运用，对提升视觉感受、丰富作品的叙事、形成戏剧张力具有一定的效果。具体而言，场面调度的技巧主要可以分为以下三种。

一、以纵深方向为主的场面调度

纵深方向的场面调度，其实是导演对影视艺术空间问题的探索。空间，对场面调度而言意义重大。导演既要考虑各个元素在空间中的布局，又要对空间进行取舍，同时要安排空间的流转与变化。而且，影视艺术的空间还具

第四章 场面调度

有一个特性,即电影银幕与电视屏幕本是一个典型的二维画面,但导演却需要在二维平面中创造出一种立体化的空间。纵深方向的场面调度,即是营造立体空间的有效方式。当然,纵深方向的场面调度并不是构建影视艺术空间问题的唯一方式,区域性场面调度也可使用。

纵深方向的场面调度的方法有三种。

(一) 建立多层面的空间布局

"层面是指前景与背景之间的整体关系。"① 在画面中,前景、中景、后景之间,不同的层面营造出了距离,也拓展了画面的空间深度。画面中不同层面的生成,可以是某种具体的实物,如门窗、纱幔、烟雾、绿叶,也可以是抽象的图形、线条、色彩、光影、虚实,当然也可以是清晰可见的演员及其运动。

比如在罗伯·莱纳执导的电影《危情十日》(1990) 的第 64 分钟,保罗与安妮同进晚餐,后景中的橱柜、书籍和各种摆设,墙壁上的挂灯,中景中用餐的两人,以及前景中的沙发、陶瓷玩偶,形成了至少六个层面,从而使这个略显暗淡的画面也呈现出了较强的立体空间感(图 4-3-1)。

图 4-3-1

台湾导演侯孝贤也是一位善于在银幕上创造纵深空间的电影艺术大师。他的作品中,空间往往并不宏大,但却颇为通透,走廊、门窗、楼梯、天

① (美)大卫·波德维尔、克里斯汀·汤普森:《电影艺术:形式与风格》(插图第 8 版),曾伟祯译,世界图书出版公司北京公司 2008 年版,第 171 页。

井、胡同、镜子、纱幔等造型，使画面层层叠叠、宛转迂回，空间舒展延伸，颇有中国画散点透视的灵活自由和诗意绵延。

（二）利用大景深画面

纵深方向的场面调度，也常通过大景深的拍摄方式来实现。所谓大景深，就是画面中清晰影像之间的纵深距离较大。大景深画面可使远近距离处的物体均获得清晰的影像，通过远近景物所呈现出的近大远小的透视关系，大景深画面能够表现出被摄物体景物的深度和广度，因此能突出深远的空间感。奥逊·威尔斯执导的电影《公民凯恩》（1941）中，其著名的"童年戏"，便是使用大景深画面进行纵深场面调度的典范。户外玩耍的凯恩、中景中的父亲、前景中的银行家与母亲，三组人物在画面中同样清晰可见，而其占据的不同的表演区域，也延展了画面的纵深空间（图4-3-2）。

图4-3-2

在顾长卫执导的电影《孔雀》（2005）中，也使用了不少大景深的画面。在影片开头，主人公一家五口坐在长廊吃饭，五口人被放置在前景位置，中景则是烧开的水壶和周围的邻居，后景则是涌动的人群，三处位置所表现出的事物以一条隐形的直线线条贯穿了整条长廊，形成了该电影的第一个景深镜头，也同样形成了立体纵深的效果（参见图3-3-4）。

（三）利用演员与摄影机的运动

无论是演员或者摄影机单独沿纵深方向运动，还是摄影机跟随演员做上述运动，无疑都会带来画面在透视关系上向远、向近的动态变化，因此能拓展画面空间，营造纵深感。

电影《钢的琴》（2011）中，陈桂林为给女儿买钢琴，不得不向朋友——宰猪专业户大刘借钱。在电影中，两人先是面对面交谈（图4-3-3-1），随后大刘沿画面纵深处走去，留给了陈桂林一个背影（图4-3-3-2）。

第四章 场面调度

图4-3-3-1

图4-3-3-2

在陈桂林继续游说之际,大刘只身走向画面的最深处(图4-3-3-3)。而陈桂林也不甘示弱,他用棍子不断敲打猪的动作,终于引得大刘回头,并向画面前方走来(图4-3-3-4)。在拒绝陈桂林借钱的请求时,大刘先是踱向画面前方(图4-3-3-5),后又向后方移动(图4-3-3-6),最终回到了画面的最后方,背对观众,只留下无奈的陈桂林默默地抽着烟(图4-3-3-7)。

图4-3-3-3

图4-3-3-4

图4-3-3-5

图4-3-3-6

图4-3-3-7

在这段固定镜头中,摄影机虽然始终静止,但借助对演员的纵深调度,影片生动诠释了人物的心理状态。大刘的回避与拒绝,陈桂林不愿放弃却无可奈何,以及二人不动声色的暗中角力,都体现得非常明显。而大刘的走位,也同样强化了空间的纵深感和立体感。

由德·西卡执导的电影《偷自行车的人》(1948),一向被奉为意大利新现实主义电影的扛鼎之作,其中也不乏以跟拍演员进行纵深调度的段落。在主人公安东回家与妻子商量如何赎回自行车时,妻子拎着水桶从门外走近卧室,摄影机跟随着妻子的走位而运动着,妻子运动的轨迹恰巧是穿过了房屋狭小的空间,形成了纵深效果。在这里,人物和摄影机的运动,不仅反映了这个家庭贫穷简陋的生活空间,也增强了平面影像的空间感和深度。

当然,纵深调度并不是场面调度建构空间的唯一方式,诸如横向调度、环形调度等,在影视艺术中也并不鲜见,但鉴于影视艺术对三维立体空间的追求,纵深调度需要格外加以重视。同时,在场面调度对空间的构建中,还有区域调度的方式,也值得重点学习。

区域调度,是指在一个影视作品中把其中一个场景划分为几个独立的空间,并以空间作为组织原则进行机位的设置,分别对其中的主体形象进行拍摄,让镜头对不同空间的人或事进行介绍的一种调度形式。这种以空间作为划分的方式来调度摄影机的运动,可以充分调动观众的注意力,同时在这种调度方式中,摄影机的每次运动实则是形成了一个独立的空间与段落,从而能够详细而全方位地交代出一个大的背景。

阿尔弗雷德·希区柯克的电影《后窗》(1954)中,便采用了区域调度的方式。比如在影片3分钟处,影片中的部分人物及其房间便逐一亮相。电影先从杰弗瑞屋内的温度计开始(图4-3-4-1),依次摇到了对面房屋中刮胡子的人(图4-3-4-2)、睡在窗外的正在起床的夫妻二人(图4-3-4-3)、跳舞的女孩(图4-3-4-4),而后镜头又继续向下拍摄,展现了楼房对面的餐厅和在过道中的一条狗(图4-3-4-5),紧接着是向窗外抖动布帘的另一邻居(图4-3-4-6),镜头又回到了室内,观众看到了还在睡觉的男主人公(图4-3-4-7),最后镜头落在了他打了石膏的腿上(图4-3-4-8)。这一系列的镜头的运动和拍摄,实则是对男主人公所生

第四章 场面调度

图 4-3-4-1

图 4-3-4-2

图 4-3-4-3

图 4-3-4-4

图 4-3-4-5

图 4-3-4-6

图 4-3-4-7

图 4-3-4-8

173

活的环境和周围房客生活状态的展示,既向观众交代了空间位置和人物关系,又为后续事件的发展作了铺垫。此处,导演为观众提供的信息,都是以各个人物所生活的空间作为前提来进行调度的,这些空间看似独立,但在人物和剧情设置上却保持了完整的统一性。

《后窗》中所使用的区域调度是在一个长镜头中完成的,但在依靠剪辑完成的大的镜头段落中,区域调度依然可以使用。在《教父》开篇的婚礼处,首先是一个大全景俯拍,对整个户外婚礼现场进行了整体介绍,紧接着就是以小景别的方式,开始进行单独的小空间或是个人的拍摄,如坐着的人群(全景)、柯里昂家族集体拍照(全景)、柯里昂与他人的对话(中近景)、柯里昂走出照相的队伍(全景)、汤姆的无奈(中近景)、柯里昂与他人的交谈(中近景)、教母与他人跳舞(近景)、新娘与新郎(近景)以及婚礼(全景)等,该段落以不同的机位拍摄了不同的画面和人物,以多样的景别来突出人物关系和整个场面的热闹氛围,而在每一个独立的画面中均形成了一个单独的空间对其进行描述。尽管一个完整的段落被分割成了几个独立的小空间,但它们所指向的中心仍是围绕着整个婚礼。

总体而言,不管是纵深场面调度,还是区域性场面调度,都是在解决影视作品的空间建构问题,而这则是影视作品顺利展开的基本前提。但就场面调度的基本技巧而言,纵深调度依然是更为常见的调度方式。

二、重复性场面调度

重复性场面调度的模式重在"重复",一般是指重复出现两次或两次以上相同或相似的演员和摄影机的调度。但是,重复并非机械式的复现,而是要实现特殊的叙事目的。

(一)重复性场面调度会产生枯燥乏味之感

在卓别林的《摩登时代》(1936)中,流水线上工作的工人查理像机器一般重复着旋转螺丝的动作,而身边的监工也不断地对之进行催促(图4-3-5-1)。身体的瘙痒或稍微的分神,都会令他滞后于快速运转的流水线(图4-3-5-2)。卓别林与其他演员依靠大量相同的表演动作,摄影机也以中近景、正面平拍的方式反复展现其工作过程,以突出人物机械沉闷、紧张枯燥的工作状态,呼应了机器以及技术对人的异化这一主题。

第四章 场面调度

图4-3-5-1

图4-3-5-2

（二）重复性场面调度也可表示时间的流逝与岁月变迁

纪录片《再说长江》（2006）第一集《大江巨变》，讲述了一个关于时间的故事。在1982年重庆长江大桥竣工后，11岁的重庆孩子李曦成为桥上的第一个晨跑者，纪录片拍摄了他在桥上奔跑的画面（图4-3-6-1）。23年后，李曦依然保持着在桥上晨跑的习惯，但当年那个懵懂的孩子已经长大成人（图4-3-6-2）。同一个人物，同样的动作，相似的拍摄方式，借助重复性的场面调度，观众不得不惊叹于时间无声却巨大的力量。

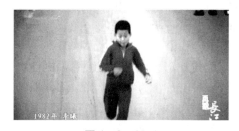
图4-3-6-1

图4-3-6-2

重复性的场面调度，可为观众带来视觉和情绪上的冲击力，也可以让观众主动去思考重复的意义与作用。如张艺谋执导的电影《菊豆》（1990），在杨金山的出殡仪式上，菊豆与天青一次次哭号着冲向棺材，阻拦棺材，又一次次任凭棺材从二人身上碾压而过，影片用大量的镜头拍摄这一过程，既是对所谓的"民俗奇观"的猎奇展示，更是二人对自我悲剧命运的哭泣与哀叹。

在喜剧性作品中，重复性场面调度也常常是制造笑料的重要手段。在

视听语言

2014年上海卫视举办的娱乐节目《欢乐喜剧人》中,贾玲的小品《女魔头》,通过对不同人反复解释自己的遭遇,她的夸张表演得以多次上演,而贾玲被多人误解却百口莫辩的情节,也都赚足了观众的笑声。正是充分发挥了重复性场面调度的作用,《女魔头》才脱颖而出,获得了当期比赛的冠军。

总之,重复性场面调度具有多样的表意功能,上文所列的几点也只是对其较为粗浅的总结而已。其具体的功效还需结合独特的作品情境展开,但其根本目的还是要做到有表现力的强调与突出某种事物的特殊含义与作用。影视学习者和使用者需要认识到重复性场面调度的作用,在创作时大胆主动地加以使用。

三、对比性场面调度

在一个故事段落中,通过对相反的事物加以比较,以此形成一种反差效果。正如动与静、明与暗、快与慢、前景与后景、开放的空间与封闭的空间的对比等因素加入到场面调度中,可以增强反差性和对比度。

正如在导演吕克·贝松的作品《这个杀手不太冷》(1994)中,片中的女主人公玛蒂尔达的家人被缉毒署警察杀害,而她却因外出购买牛奶而躲过了这一浩劫,但当回到住所看到缉毒署警察还在自家门口时,为了能够躲避杀害而径直走到莱昂的住所处,希望能够得到庇护。在这里,玛蒂尔达的面部采用了暗调的处理方式,直到莱昂打开门的瞬间,光线从屋内射出,打在了玛蒂尔达的脸上,玛蒂尔达脸部的光线效果由暗调转为亮调,光线明暗的反差,既符合了这一情景的设计,又反映了主人公心理的变化。

陈佩斯和朱时茂主演的小品《主角与配角》(1990)就是运用对比性场面调度的经典之作。在小品中,陈佩斯与朱时茂正在为新戏排练,陈佩斯饰演配角叛徒,朱时茂饰演主角八路军队长,不甘心总充当次要角色的陈佩斯使尽手段抢戏,而即便最后如愿以偿饰演了队长,却依然习惯性地表现出叛徒的特征,在这样的冲突中,小品呈现出了诸多的笑料。实际上,《主角与配角》中充满了对比性的场面调度。无论是二人一主一配的角色设置,一正一邪的形象安排,抑或交换角色后形成的错位,无不在进行着对比,放大着差异。而在陈佩斯一味抢戏时,他使用的展示正脸、遮挡对方、站在台前与不断运动等手段,也是利用了与朱时茂前景与后景、正脸与侧脸、动与静的对比,以此试图获得观众的视线。

如上所述,以纵深方向为主的场面调度、重复性场面调度、对比性场面调度,虽然不能涵盖场面调度的所有技巧,但却是其中最为基本和颇为常见

第四章 场面调度

的。在实践中,可以灵活探索,不断开掘场面调度的技巧和形式,不过,技巧展开的前提,依然是如何服务于叙事,形成戏剧性主题。

场面调度,堪称检验导演技艺的中心环节,一个完整的场面调度涵盖了场景设置、摄影、表演、剪辑等方方面面,几乎涉及视听语言的全部元素。总体而言,场景调度、演员调度和镜头调度构成了场面调度的三大主要样式,而每种样式中又蕴含着多种细节,这三种手段共同作用,促进了作品风格的生成与导演意志的传达。场面调度没有绝对固定的章程和方式,因此可谓技巧丰富,但以纵深方向为主的场面调度、重复性场面调度和对比性场面调度则是其中最为常见的技巧。

学习场面调度,是为了更有效地传递信息,讲述故事,掌控观众的注意力,形成独特的影像风格。在作品实际拍摄之前,导演需要对场面调度做系统的安排与设计,但也需要根据现场的情况做具体的调整和变通。比如在由约翰·福特执导的电影《骑士与女郎》(1949)中,突变的暴雨天气正好铸就了影片紧张营救的氛围。美国导演克里斯托弗·诺兰拍摄的电影《蝙蝠侠之黑暗骑士》(2008),当小丑的扮演者希斯·莱杰按下引爆器时,大楼并没有按照最初的设想被成功引爆,但诺兰并没有停止拍摄,演员只好继续表演,把小丑的张狂、残忍与无所顾忌体现得非常充分。由于爆破组的失误而导致的导演与演员的临场发挥,最终成为该片中颇为经典的一幕。可见,导演和演员等的现场能力,对场面调度而言,也是十分重要的。

本章重点

1. 场景调度、演员调度与镜头调度。
2. 场面调度中的技巧。

思考题

1. 场景调度包括哪些主要手段?其中有哪些需要注意的细节问题?
2. 在对运动镜头进行场面调度时,需要注意哪些方面的问题?
3. 什么是区域调度?

第五章 声 音

学习提示

在电影艺术中，声音较画面的诞生晚了30余年，它的加入还一度导致电影艺术观念的倒退。但随着技术的发展，声音已成为视听语言中不容忽视的重要构成部分。声音具有明确的分类，每种构成均有丰富的功能，声音与画面组合又进一步充实完善了这些功能。我们应该对声音的构成、声画关系以及它们各自的功能有明确的认知。

第一节 电影声音的历史

影视艺术是声画艺术，依靠画面和声音，影视作品才能够讲述故事、表达情感、营造审美感受。伴随着科技的日新月异，影视作品营造视听奇观的能力与日俱增，除了画面强大的视觉冲击之外，声音所起到的作用也不容忽视。

曾几何时，My heart will go on 的旋律飘荡于生活的角角落落，那缠绵悱恻又千回百转的韵律成为《泰坦尼克号》生死相依的爱情的最好诠释；《拆弹部队》中飞机的轰鸣声、厚重的军靴声、拆弹前的喘息声等，都戏剧性地再现了紧张残酷、令人窒息的战争氛围；而《少年派的奇幻漂流》中空灵纯净又神秘莫测的音乐似乎直击人的灵魂深处，让我们获得一场宗教的救赎……在这些优秀的作品中，声音都在反复证明着自己的功用与魅力。

但回顾历史，以电影为例，声音的发展不仅远远滞后于画面，理论界也曾存在重画面轻声音的倾向，在声音诞生的早期，它存在的合理性都曾被质疑。

众所周知，电影诞生于1895年12月28日，法国的卢米埃尔兄弟在巴黎一家咖啡馆的地下室里，放映了他们自己拍摄的《工厂大门》《火车到站》《婴儿午餐》《水浇园丁》等12部短片，从而迎来了艺术殿堂中的又一

第五章 声 音

成员。

从此刻起，一直到1927年电影《爵士歌王》的诞生，统称为"无声"电影时期，也就是"默片"时期。在卢米埃尔放映12部短片时，电影的确是无声的，只是一连串活动的影像投射到银幕上，既没有对白解说，也没有音乐、音响，因而被称为"伟大的哑巴"。无声电影里的人物则是"会说话的哑巴"，当人物仅凭表情和形体动作已经难以充分表达内容时，影片便会借助字幕，把它组接在电影画面的后面。"无声电影表现人声的方式是以视觉代替听觉，二者显然无法同步"[①]。

但电影先驱者们并没有放弃还原电影声音的努力。电影之父卢米埃尔做了最早的尝试。在放映他拍摄的新闻纪录片《代表们的登陆》（1895）时，卢米埃尔邀请影片中的新闻人物——涅微市市长格拉兰奇，在银幕后把拍摄时的发言配合画面再次讲述，以增强影片的真实感。与此手法相类似的，是在放映电影时，电影院里同时配合钢琴、乐队和歌者的现场表演，这既是为了掩盖放映机的机械噪声，也是对戏剧观赏方式的一种继承。其后，留声机被应用在电影的声音创作之中，先将演员的台词录制到蜡盘上，放映时一面在银幕上放影片，一面在放映间用留声机放蜡盘唱片，通过银幕后的扩音机播出。但当时的创作者只注意到对电影台词的录制，还没有认识到音响对还原电影真实感的重要作用，因此，当时的影片显得较为单调，"在没有人物对白时只有机器的'咝咝声'，其他周围事物都是静悄悄的"[②]。

尽管在电影放映时有辅助配合的声音，但在影片的感光胶片上毕竟缺少一条声带，它需要附着在每幅画格旁边，并与画面的内容相匹配。这种状况直到1927年电光管发明后才得到改观，声波终于能够转换为电磁波被记录在胶片上。同年10月，美国华纳兄弟公司拍摄了第一部有声故事片——《爵士歌王》，乔治·萨杜尔认为"《爵士歌王》这部影片还是一部无声影片，只在片中插入了几段道白和歌唱而已。'第一部百分之百的有声'（借用当时的说法）影片《纽约之光》，直到1929年方才产生"[③]。尽管影片中只加进了4首歌曲和几句台词，但声音与画面终于第一次同步运行于一个整体中，该片宣布了无声电影的结束，电影迎来了新的时代！（图5-1-1为

① 袁玉琴、谢柏梁主编：《影视艺术概论》，中国文联出版社2002年版，第110页。
② 李南：《影视声音艺术》，中国广播电视出版社2001年版，第7页。
③ （法）乔治·萨杜尔：《世界电影史》，徐昭、胡承伟译，中国电影出版社1995年版，第272页。

 视听语言

《爵士歌王》发行盛况,图 5-1-2 为其海报)

图 5-1-1

图 5-1-2

但早期有声电影的表现却无法令人满意。电影声音出现时,已是电影艺术诞生 30 余年之后,在这 30 余年中,经法国卢米埃尔兄弟、梅里爱,英国布莱顿学派,美国的格里菲斯,法国印象派及德国表现主义大师,苏联蒙太奇学派等艺术家的努力,电影用画面表述故事的能力已日臻完善,但声音的出现却使画面的艺术表述能力出现了暂时的倒退。

首先,电影声音的出现令无声电影的工作人员一时无所适从。编剧不会设计剧本的对话;导演不知如何处理台词,并将声音与画面有机融合;演员因嗓音和台词能力面临优胜劣汰,一切都要从头开始,这使得好莱坞的制片商们只能寻求有这种能力的工作者——舞台剧的编剧、导演和演员,从而使戏剧再次束缚了电影。其次,技术条件影响了电影的创作。由于摄影机被装进了重达数千公斤的隔音棚,它只好静止不动。灵敏度极差的录音设备,限制了导演对演员的调度能力,为了能清楚地录下对白,有台词的演员只能在固定的话筒前表演,还必须在微音器附近大声地说话,这使得演员的表情和动作受到极大的影响。

早期的有声电影中,无声片的视觉表现手段几乎丧失殆尽。只能以大段的歌唱和冗长的对话为主要的表述手段,一些简单的音响效果被少量使用。美国观众十分恰当地把早期的这种有声片叫作"对白片"(talkie)和"音乐片"。这是有声电影的幼稚时期。

有声电影的诞生,伴随着失去利益者的反对之声,美国制片商担忧语言障碍会令电影损失异国观众,设备改造要投入的大笔资金也令他们踌躇不前,被淘汰的编剧、演员因风光不再,强力反对有声电影。而该时期电影在

第五章 声 音

艺术质量上所呈现出的倒退也令大批电影创作者、理论家发表了激烈的批评之词。比如，爱森斯坦、普多夫金及亚历山德洛夫在1928年7月20日联合发表的《有声电影的未来》中谈到，电影以自然主义的态度使用声音，会使"初次品尝新表现手法可能性的那种新鲜感、纯洁感减退了，取而代之的将是机械地利用声音来拍摄'高深的戏剧'和其他戏剧式的'照相'演出这样的一个时代。如此这般地利用声音，必将使蒙太奇文化趋于毁灭"①。卓别林当时也表示："对白片？你们可以说我是讨厌它的，它会毁坏世界上最古老的艺术，即哑剧艺术。它消除了无声的巨大美感。"②他的行动也佐证了自己的观点，直到有声电影诞生12年后，也即1940年，卓别林拍摄的第一部完整的有声片《大独裁者》才上映。

到了20世纪30年代，对音响的运用，由于受设备的限制和戏剧概念的束缚，依然停留于"效果声"的水平。尽管音响在电影中的比例略微加大，但远未超越对话和音乐。为了弥补音响的空白，音乐依然起着绝对的支撑作用。"据统计，在有声电影出现之后的25年，很少有几部影片的音乐长度少于全片的1/3，以大量的背景音乐代替背景音响一时成了时尚"③。该时期，对音乐本身的追求得到重视和发展。电影作曲家赋予影片每个主要人物一个主导动机或主题音乐，开始用音乐来刻画人物性格。但音乐所占的巨大比例，还是消减了其他声音元素参与叙述的可能，也分散了观众的注意力。

40年代，磁性录音技术取代了容易使胶片报废的光学录音方法，成为电影声音录制的主要方式。磁性录音不仅可以随录随听、检查记录的质量，还可随意抹去已记录的声音、重新录制，大大节省了时间和材料。同时，磁性录音可以高保真度地还原音质，使声音可以细致有层次地被收录再现，技术的进步大大提升了电影中声音的质感，促进了电影声音的进步。那一时期的一些优秀之作，诸如《蝴蝶梦》（1940）、《魂断蓝桥》（1940）、《公民凯恩》（1941）等，在声音的使用以及声画结合上都达到了较为完善的程度。

60年代，意大利新现实主义的创作理念影响全球，其对纪实感的推崇，大大扩充了影片中同期声和环境声所占的比重，而且声音的质量也得到提高。比如，同期录音注重了声音的丰富性，外景中的自然音响的成分比过去

① 中国艺术研究院外国文艺研究所《世界艺术与美学》编辑部编：《世界艺术与美学》（第一辑），文化艺术出版社1983年版，第83页。
② （法）马塞尔·马尔丹：《电影语言》，何振淦译，中国电影出版社1980年版，第84页。
③ 袁玉琴、谢柏梁主编：《影视艺术概论》，中国文联出版社2002年版，第111页。

视听语言

增加了。

70年代以后，电影制作者在后期制作过程中对声音进行艺术加工和合成，对声音进行丰富的设计，并根据故事的戏剧性来安排声音的层次，使声音也可以像影像那样进行安排和调度。

随着电影的发展，音乐在电影中的声音比例逐渐减少，但电影音乐的功能更趋完善，一方面，它不再是画面的从属，也不是弥补音响空白的手段，而是作为电影彰显主题、表达感情的重要手段之一，成为电影语言不可或缺的构成元素。另一方面，电影也成为音乐的另一表现舞台，无数经典的音乐本身也来源于电影的影响力，如中国电影《马路天使》（1937）使周旋的《四季歌》《天涯歌女》名垂乐坛，美国影片《毕业生》（1967）带红了歌曲 The Sound Of Silence，日本著名动画大师宫崎骏的影片也进一步彰显了音乐人久石让的魅力。

与此同时，技术探索的角度也永不停歇，多声道立体声系统，杜比数字、IMAX超级音响、杜比全景声等声音技术的不断更新，为电影制造更完美的声音效果提供保障。如今的电影，声音不仅能和画面相得益彰，更在复现现实与创造完美艺术效果上发挥着无可匹敌的重要功能。

第二节 电影声音的分类及功能

从物理原理上看，声音是一种机械波，它由物体振动产生，机械波通过一定的介质传到人们的听觉器官所形成的感觉，就是声音。大千世界中，声音千姿百态、无处不有。电影声音一般分为人声、音响、音乐三部分。但有时一种声音也可能涉及多种形式，如希区柯克的《精神病患者》（1960）中，用小提琴声模拟出的女人的尖叫声，就介乎于人声与音乐之间。同时，在有声电影中，无声也是一种声音的表现形态。

一、人声

提到人声，我们会首先想到影视作品中的对话，但对话其实只是人声的一个组成部分。人声指的是人的发声器官发出的所有声音：语言、笑声、抽泣声、咳嗽声、感叹声、睡觉的呼噜声等。语言是其中最主要的表达人们思想和情绪、传递信息的手段，是人声中最重要的组成部分。人声还因其音调、音色、响度、节奏等因素，而具有情绪、性格、气质等形象方面的丰富

第五章 声 音

表现力。

巴拉兹在《电影美学》中也肯定了这点,他指出:"……人物在说话时的声调,包括声音的高低、强弱、音色、回声等,却是特别值得注意的,这一切都不是故意地或有意识地做出来的。声音颤动可以表达许多非言语本身所能表达的含义,它是言语的一种伴奏,是一种可以听见的手势"[1],"言语不仅反映某种概念,它的音调和音色同时还非理性地反映了情绪。"[2]

人声的这些特性在剧情类影视作品的创作中成为塑造人物性格的手段。《教父》中,马龙·白兰度沙哑、喉音极重的声音和儿子的细声细气但咄咄逼人的声音形成对比。当然也有声音运用失败的例子。2002年,张纪中将金庸的《射雕英雄传》搬上银幕,饰演黄蓉的演员周迅并未使用其他的演员配音,电视剧播出后,观众认为周迅沙哑的嗓音不符合黄蓉聪敏娇俏的形象,使人物形象大打折扣,对此颇有微词。同样,随着字幕的普及,经过翻译和配音的译制片也在逐渐丧失年轻的受众,尽管配音演员音质圆润、情感充沛,但在生活质感的传达、音质语调的准确性、音色的贴切程度上远远不及演员本人,总令观众感觉隔膜。

在影视作品中,人声又可具体分为对白、独白、旁白。

(一) 对白

对白,也称对话,指影视作品中两个或者两个以上的角色之间用于交流的话语,它是人物语言的主体,也是影视作品中使用最为普遍的人声。尽管通过表情、动作、文字等方式,人物也能够进行交流,但与这些手段相比,对白的清晰、便捷、准确、理性等特点,却是无可取代的。

1. 对白的属性

影视作品的对白源于生活,形式上较为口语化,不同于书面语言的考究雕琢。一般而言,影视作品的对白既没有复杂的结构,也没有太多韵律、节奏等要求。但追求特殊风格的作品例外,比如李少红导演的电视剧《大明宫词》(2000),语言风格极为繁复华丽,追求如莎士比亚剧作中的一唱三叹、反复吟咏、亦韵亦散的效果。

但对白生活化,并非是没有艺术要求,诸如我们生活中的对话,还远远不能称之为"对白",比如下面这段人物打电话时的语言:

[1] (匈) 贝拉·巴拉兹:《电影美学》,何力译,中国电影出版社1982年版,第212页。
[2] (匈) 贝拉·巴拉兹:《电影美学》,何力译,中国电影出版社1982年版,第215页。

视听语言

甲：干吗呢？

乙：发呆。

甲：吃了吗？

乙：还没？你呢？

甲：也没。

乙：中午打算吃什么？

甲：不知道。

乙：我也不知道。

这是两个人的对话，却不是"对白"，它只是对生活中聊天的一种照搬，影视作品中，"对白是对口语的提纯，它不是机械地一问一答，而是能动的连锁反应，是说话者情感的碰撞和思想的交锋"①。

如在陈可辛导演的电影《中国合伙人》（2013）中，程冬青给领导的儿子补习英语，领导却迟迟不肯支付工资，迫于无奈，程冬青开始讨薪：

程冬青：高主任，其实我教冬冬英语，时间也不短了……

高主任：（手中剥蒜，表情一怔，看着程冬青）程老师，您辛苦了！（继续剥蒜）

程冬青：（笑）应该的，应该的……（看着剥蒜的高主任，过了一会儿）高主任，我……我其实是想问问您……关于酬金，您一直没跟我谈过……

高主任：（笑着哼了一声）程老师，你知道我为什么找你来帮忙吗？（停顿）因为你这个人很忠厚。学校不是市场……给钱那性质就变了，（把桌上的饺子装在塑料袋里）把这个送给你！不要客气！

这段对话也都源自生活，没有任何书面语，但言语之间却有着丰富的潜台词。双方不动声色，却互相刺激，巧妙应变，彼此对抗。这样的对话才称得上是对白，才能推动剧情向前发展。

影视作品的对白，也不能等同于戏剧对白，这是由两者不同的媒介属性决定的。戏剧是演出的艺术，剧场的空间决定了戏剧演出的对话必须是夸张和响亮的，否则观众听不清楚。但影视相对戏剧的虚拟性、假定性，在真实

① 倪学礼：《电视剧剧作人物论》，中国广播电视出版社2005年版，第214～215页。

第五章 声 音

性上更具优势。首先，影视的时空相对自由灵活，尤其是通过摄影机及演员的调度和运动，可以随意改变与观众之间的距离，而现代录音技术也可以保证声音的清晰，因此影视艺术中的对白则需模拟现实，在音量和谈话风格上都无需夸张。其次，戏剧还是对话的艺术。对话承担着大部分的叙事任务，无论是情节发展，人物性格刻画，环境、时间、地点的交代等，都仰仗对话来完成。而影视艺术中，构图、运动、剪辑、光线、色彩、字幕等无不承担叙事，对白应与这些元素有机结合，切不可画蛇添足。

但在影视创作的具体实践过程中，这样的负面案例却屡屡出现。如在一部学生拍摄的惊悚短片中，杀手完成任务后与雇主见面：

 杀手：这是他临死前让我交你的。（递上一封信，信的特写）
 雇主：（接过信）他给我一封信？

显然，这样的对话就是戏剧化的痕迹。对白重复了画面中已经展示的内容，似乎在习惯性地提醒远处的观众。

优秀的对白不仅能与画面中的其他元素相得益彰，而且能达到独特的艺术效果。比如在电影《疯狂的石头》（2006）中，为争夺一块翡翠，保安、香港大盗等几方紧急备战：

 镜头1：保安布置现场，台词："那个灯……"
 镜头2：另一房间，喝醉的同伙将车钥匙扔给大盗，台词："灯有点问题啊！"
 镜头3：保安寻找宾馆，台词："把边上那间包下来，这叫高灯下亮！"

这三个镜头是用台词进行画面转场的优秀例子，以"灯"为核心词汇，把保安、大盗为争夺翡翠做准备的画面串联在一起，既外化了对抗，也加快了影片的节奏。

优秀的对白，是影视作品成功的有效保障之一。以往的画面决定论，是否定了声音的重要性，比如有的导演或者编剧以对白少而洋洋自得，这种骄傲未必经得起实践的检验。但一味依赖对白，也往往会走入另一个误区。早期的有声电影就陷入了刻意追求对白的泥淖，影片中充斥着冗长拖沓、喋喋不休的对话，较大程度地影响了作品的艺术质量。但这种错误的倾向直到现在也未曾完全消失。比如在被称为"对话的艺术"的中国内地电视剧中，

视听语言

刻意追求再现生活的原貌，对话也力求生活化，演员在表演时也故意出现话语重复的现象，反倒使作品陷入了无聊无趣之中。

如国产电视剧《新恋爱时代》（2012）第一集中，沈画到好友小可家，遇见了小可的母亲：

小可：（开门、两人拥抱）挺聪明啊，让你找着了还！

沈画：（进门）阿姨！（准备脱鞋）

母亲：别别别，不用脱！不用脱鞋，不用脱鞋！

沈画：阿姨，怎么，怎么这么久没见，您一点都没变！不，越来越漂亮啦！

母亲：不可能吧！

沈画：真是，越来越年轻了呀！

母亲：真的啊！

沈画：嗯，我还以为您和小可是姐俩儿呢！

母亲：你这，净胡说！我跟你讲都有褶了！（指眼睛）

沈画：没有，你真特别好！

母亲：真的吗？

沈画：真的！

母亲：可儿，你看人家沈画多会说话！你学着点！

小可：（上前挽着母亲的胳膊）这不学着呢嘛！瓷，我告诉你啊，我妈年轻那会儿，那绝对大美女，我这是没遗传好，就现在啊，往我们小区那舞蹈队一搁，台柱子！那回头率，那人家，咣咣，全撞树上了！这会儿还没出院呢！

母亲：什么什么？撞哪了？撞哪了？你说，你说话，我怎么就那么不爱听呢！还是人家沈画，人家说，人家吹捧我，不，不是吹捧我……

沈画：阿姨，我是真的！

母亲：你是真的，她是假的！

小可：妈！

母亲：不，人家沈画说什么，人家就像真的，不是，不是像！就是真的！你一说，就是假！就特别虚，就感觉虚头巴脑的！就不是发自内心的！

小可：我就是想夸夸您！你怎么这样啊！

母亲：行了，行了，你学着点吧！

186

这样的对白，实在无法令观众领略到太多的审美享受。近 1 分 30 秒的时长（剧中这段谈话并未结束），信息量颇少，对人物性格刻画所起到的作用也微乎其微，更谈不上对抗性和动作性。演员刻意进行的话语重复，意图与生活原貌相符，却无任何艺术的美感，并且由于过度拖沓吓跑了观众。可见，对白精炼简洁、言之有物，理应是影视艺术对白的基本属性。

2. 对白的功能

对于影视作品创作而言，对白至少有如下的功能：

（1）传递基本信息，交代人物关系。例如国产青春电影《左耳》（2014）中，主人公张漾和黎吧啦在天台见面时的一段对白：

> 黎吧啦：你要的东西我都准备好了。
>
> 张　漾：你知道该怎么做。
>
> 黎吧啦：那个倒霉蛋到底哪儿得罪你了，至于你花这么大心思？
>
> 张　漾：你是不是觉得我挺不是东西的？
>
> 黎吧啦：有点吧，快赶上我了。
>
> 张　漾：不是你想的那样……我很小的时候，我妈抛弃了我和我爸，跟别的男人结婚了。
>
> 黎吧啦：这有什么啊？我爸死得早，我妈在我三岁的时候就去了国外，再也没回来过。大人，是这个世界上最不靠谱的生物。
>
> 张　漾：你听好了。我妈，就是现在许弋他妈。我刚出生不久，她嫌我爸穷，就爱上了许弋他爸，跟着他去了上海，再也没回来过。高三许弋转学回原籍参加高考，竟然分到我们班，她来参加家长会看到我，眼皮都不抬一下。天底下居然会有这样的母亲！我每一天都在想，这个仇，我非报不可。

这段对白，篇幅并不算很长，却蕴含着大量的信息，它不仅解释了张漾陷害许弋的原因，而且把张漾、黎吧啦两人的家庭关系、成长经历、人物青春叛逆又惺惺相惜的心理状态做了简要的说明，同时为二人后来炽热的爱恋埋下了伏笔。

（2）刻画人物性格。优秀的影视作品，非常善于利用对白来刻画人物性格。国产电视剧《贫嘴张大民的幸福生活》（1998）中，全家人翘首企盼张大民带女友回家吃饭，哪知大民被甩，徒弟兼介绍人小同带着香蕉上门道歉。张大民挤眉弄眼，暗示无效，索性继续躺在床上哼哼。

母亲：小同，你表姐是怎么说的？

小同：她说……她说不想跟我师傅谈了。

母亲：她说是为什么了吗？

小同：……我妈接的电话。

母亲：没关系，说吧。她嫌我们大民哪一条了？

小同：她嫌我师傅……

母亲：说吧，说吧。

小同：她嫌他胖！

张大民扑棱一下从床上蹦下来。

大民：头天见面我就这么胖，胖了仨月了，瞧出胖来了！

小同：她说一上街人家老瞧，她难为情。

大民刚要躺下，又蹦起来。

大民：我还说人家瞧她呢！（打手势）下巴上带钩儿，没长胡子撅得都跟卓别林似的，长几根毛就成山羊了。人家不瞧她瞧谁呀！

小同：师傅，吃根香蕉。

大民：不吃，吃胖了你赔得起吗？回家告诉你妈，让你妈告诉你表姐，让她以后搞对象别跟人脸对脸说话，一张嘴就跟舌头底下藏着一条下水道似的。她足足熏了我三个月，得亏没把我熏瘦了，熏瘦了我还得让她赔呢！（往外推小同）你现在就走，跟你妈说去……

这段对白充满草根气息，又生动幽默。张大民被女友抛弃气急败坏的心情，以及小同的尴尬、母亲的关心都跃然纸上，最主要的是惟妙惟肖地刻画了张大民甚爱面子又十分贫嘴的性格特征。

（3）制造矛盾冲突，展现作品主题。例如国产电视剧《过把瘾》（1994）中，杜梅因爱成恨，趁丈夫方言睡觉将其五花大绑，甚至把刀架在他的脖子上（图5-2-1）。两人的对白如下：

方言（醒来，看见杜梅正对他怒目而视）：几点了？干吗呢你啊？（低头看见架在自己脖子上的菜刀，

图5-2-1

第五章 声 音

挣扎，发现自己全身被绑）你想杀我啊？你考虑下法律后果啊！

杜梅：不考虑！（阻止方言继续挣扎）我问你，你爱不爱我？

方言：我恨你！

杜梅：你撒谎！你一生都在撒谎，死到临头了你还不说真话！

方言：你疯啦！（看看刀）你说咱俩都这样了，你还指望我爱你啊？

杜梅：说你爱我！

方言：那你也得先把我松开！

杜梅：（哭）不，说你爱我！

电视剧《过把瘾》是探讨夫妻婚内矛盾和相处之道的作品，杜梅因缺乏安全感对感情患得患失，总要求丈夫不断表达爱意，这令热衷自由、个性洒脱的方言备感折磨，他的冷淡又强化了杜梅的失落感，于是两人上演了这样一出闹剧。从两人的对白中，观众能感受到杜梅的幼稚任性、方言的自我与个性，于是性格矛盾被突出，夫妻是否应学会理解与包容这一主题也得到了潜在的表达。

（4）渲染气氛，营造作品风格。比如国产古装电视剧《龙门镖局》（2013）中（图5-2-2），璎珞被杀手绑架中的一段对白：

璎珞：拜托！能不能有点新鲜的招啊！有意思吗？有点创意行不行？

杀手：创意？

璎珞：对啊！反正是犯罪嘛，对不对？你不如来点刺激的！

杀手：神马是刺激的？

璎珞：要刺激还不简单吗？首先，来场爆破，大规模的！把醉仙楼炸个粉碎！（子弹声、爆竹声）

杀手：为什么非要炸醉仙楼嘛？

璎珞：贵嘛！可以提现制作费嘛！炸完之后，我们再来一场追车！（马的嘶鸣、锣鼓声）两辆马车，一前一后，一左一右，要沿着山路狂奔（鼓点声），两辆马车互撞，两马互咬！两个赶车人互吐吐沫！

杀手：太血腥，太暴力，会丧失女性观众的，影响票房的嘛！

璎珞：说得也是啊，那就拿柴火烧，拿鞭子抽，反正把我弄得半死不活的！就在这个时候……

杀手：男主角骑着白马，从天而降，大特写，三十秒以上！

> 璎珞：哇塞！能不能不要抢戏啊！突然这个时候，一道白光闪过，我消失了，醒来一看，人在宫中，皇上轻轻托起我的下巴，唤我小名，嬛嬛！
>
> 杀手：这字念 xuān！朕亲自为你炖了莲子羹，你来尝尝！（换个角度模仿女生）皇上对嬛嬛真好，奴婢谢谢皇上！

图 5-2-2

《龙门镖局》的这段对白中，主人公璎珞和杀手之间丝毫不见刀光剑影、血雨腥风，反倒完全跳出了绑架与谋杀的氛围，也跳脱了古代特有的时代背景与语言规范，大肆嘲弄了当下电视剧创作的方式、桥段以及类型，甚至对收视大热的《甄嬛传》也恶搞了一把！这样的对白制造娱乐气氛，充分体现了夸张戏谑、嬉笑怒骂、借古讽今的后现代风格。

（二）独白

独白有两种，一种是剧中人物在画面中并无交流对象的自我表达，也就是人物的自言自语。另一种是在画面中有其他角色的情况下，人物陈述性的独白，如法庭中律师的总结陈词或被访问者的大段感言等。独白的两种表现方式在影视作品中都较为常见。

在影视作品的创作中，剧中人物在画面中自言自语，并非是心不在焉，有时是为了自我暗示，或痛下决心，有时也是为了表达激烈的情绪和状态。

比如国产电视剧《老大的幸福》（2010），坚强乐观的老大自诩是保健养生师，自创调节情绪的健康快乐养生操，每当心境不佳，便以此调节。当孤身大半辈子的老大决定与爱人梅好组建家庭，老大的弟妹却以"大哥的幸福"之名强行拆散了这对"老少配"。面对梅好的无情离去，不明就里、更无法接受的老大从幸福的巅峰狠狠跌落，他徘徊在大街上，任车流呼啸而过（图 5-2-3）。但此刻，他的独白竟是：

第五章 声 音

健身、快乐、养生操，现在开始。第一节，走猫步。脚是人的第二心脏，后脚跟着地，等于就地按摩自己的心灵。第二节，想美事。我年轻，我漂亮，我心里老美了，我这人老幸福了。第三节，唱幸福。幸福就是毛毛雨，只有心里头高兴自己掉下来。第四节，开口笑。我美、我浪、我开口笑，哈哈哈，哈哈哈……

图5-2-3

这段画面被观众称为《老大的幸福》中最感人的情节。画面中老大自我讲述，但这样的独白不只是自我情绪的调节，更是以喜衬悲、笑中有泪，用表面的"乐""美""幸福"等字眼来反衬内心的悲、冷和凄苦难平。

同样地，在岩井俊二执导的电影《情书》（1995）中，身穿红色衣服的博子，在皑皑白雪中，对着远山，或者说对长眠于远山中的爱人反复大喊："你好吗？我很好！"（图5-2-4）也一样是含蓄而又激烈的独白，对深爱之人所有的埋怨和思念都尽在这句话语之中！

图5-2-4

视听语言

第二种方式的独白,往往通过人物大段的陈述,达到介绍信息、抒发情感或展现主题等功效。这些独白展示往往也是影视作品颇为精彩的段落。如意大利导演朱赛佩·托纳托雷的影片《海上钢琴师》(1998),其结尾中主人公1900对好友MAX所讲述的一段独白就感人至深。

偌大的城市,绵延无尽。并非是我眼见的让我停住了脚步,而是我所看不见的。你能明白吗?

拿钢琴来说。键盘有始亦有终。你确切地知道88个键就在那儿,错不了。它们并不是无限的,而你,才是无限的。你能在键盘上表现的音乐是无限的。我喜欢这样,我能轻松应付。而你现在让我走过跳板,走到城市里,等着我的是一个没有尽头的键盘。我又怎能在这样的键盘上弹奏呢?那是上帝的键盘啊!

你看到那数不清的街道吗?如何只选择其中一条去走?一个共度一生的女人,一幢属于自己的屋子,一种生与死的方式……你甚至不知道什么时候才是尽头。一想到这个,难道不会害怕、不会崩溃吗?

我在这艘船上出生。世事千变万化,然而这艘船每次只载2000人。这里有着希望,但仅在船头和船尾之间。你可以在有限的钢琴上奏出你的欢欣快乐。我习惯了这样的生活。

陆地?陆地对我来说是一艘太大的船,太漂亮的女人,太长的旅程,太浓烈的香水,无从着手的音乐。我永远无法走下这艘船,这样的话,我宁可舍弃我的生命。毕竟,我从没有为任何人存在过,不是么?

《海上钢琴师》讲述了具有旷世琴艺的钢琴师1900,终生漂浮在大海之上,甚至宁可与弗吉尼亚号轮船被一同炸毁,也绝不登上陆地拥抱繁华的传奇故事。这段洋洋洒洒的独白,解释了1900之所以作出这样选择的原因所在,也表达了他简单纯粹、如孩童般纯真的性情,以及他对大海、对音乐的一颗赤子之心。

独白,是影视向文学和戏剧学习的一种方式,与影视艺术中其他元素的外在表现不同,独白传达了人物对外部世界的一种心理体验,是直接的内心语言。

(三)旁白

影视艺术中的旁白是画外运用的一种台词形式,它可以是第三人称的议论和评说,也可以是第一人称的自述。

第五章 声 音

以第三人称叙述，是从与故事无关的旁观者的立场对影视情节的客观性叙述，或者是对影视剧情的发展直接进行议论和抒情，以对影视作品的背景、事件、人物等作出介绍和评价。

如国产电视剧《围城》（1990）第一集开头：

> 这是1937年的夏天，"卢沟桥事变"发生不久，这艘法国"子捷号"从欧洲向中国海驶来，它的乘客中有去中国租界的英国人、法国人，也有逃离欧洲的犹太人和不少安南人、印度人，以及由欧洲留学毕业返回中国的留学生。现在人们洗清了一夜的腻汗，来到甲板上吹风。

除了类似的交代作用之外，《围城》中的评价性表述更为精彩，比如在方鸿渐相亲失利后，旁白讲道：

> 方鸿渐又想起了"妻子如衣服"那句话，当然，衣服也就等于妻子，他用麻将桌上赢来的钱添了件皮外套，损失个把老婆才不放在心上呢！

类似这样的方式，是典型的具有文学色彩的旁白，这在改编后的影视作品中较为常见。但旁白的处理还是要兼顾影视艺术的视听特性，不能用旁白图解画面，也切忌和画面内容重复。

采用"第一人称"的主观叙述，这样的旁白在影视作品中也较为常见。如姜文的《阳光灿烂的日子》（1994），在马小军和刘忆苦打得不可开交时，旁白响起：

> 千万别相信这个，我从来就没有这样勇敢过这样壮烈过，我不断发誓要老老实实讲故事，可是说真话的愿望有多么强烈，受到的各种干扰就多么的大，我悲哀地发现，根本就无法还原真实，记忆总是被我的情感改头换面，并随之捉弄、背叛，把我搞得头脑混乱，真伪难辨……

带有感伤及文艺色彩的"第一人称"旁白，几乎已经成为王家卫作品的一种标志。比如，《阿飞正传》（1990）中，苏丽珍说："他有没有因为我而记得那一分钟，我不知道。但我一直都记住这一个人。后来，他真的每天都来，我们就由一分钟的朋友变成两分钟的朋友，没多久，我们每天最少见一个小时。"而旭仔在临死之前的感喟："以前，以为有一种雀鸟，一开始飞便会飞到死才落地，其实它什么地方也没有去，那只雀鸟一开始便已经死

了。我曾经说过,未到最后也不知我最喜欢的女人是谁。不知她正在做什么?啊!天开始亮了,今天的天气看来很好的,不知今天的日落会是怎样的?"在《重庆森林》(1994)里,何志武说:"不知道从什么时候开始,在每一个东西上面都有一个日子,秋刀鱼要过期;肉酱也会过期;连保鲜纸都会过期。我开始怀疑在这个世界上还有什么东西是不会过期的。"这些旁白无不表达了对时间流逝的无奈和自己无根的漂泊感。可见,旁白可以参与建构影视作品的风格。

作为解说性语言,旁白也会在剧情进行大幅度时空跳跃时,对省略的事情进程进行补充,如韩国朴赞郁导演的影片《老男孩》(2003)开场,主人公吴大秀便用低沉语气诉说了自己被囚禁 15 年的非人生活和内心的痛苦与变异。

如果说在虚构类作品中,人声多分为对话、独白、旁白,在非虚构作品,如专题片、新闻片、纪录片等,这种语言则被称为解说词、同期声等。解说词是"创作者在非叙事时空中对事件或人物的说明、评价和解释","是联结视觉镜头的结构性元素,在影片中起着说明、评价、阐释等作用"。[①]

解说词能有效组织结构,串联画面,补充资料,介绍知识,起着对画面的说明作用,因此用词多简洁客观。但解说词也有多元的风格,如纪录片《河殇》(1988),解说词慷慨激昂,充满思辨和批判色彩;纪录片《俺爹俺娘》(2003),解说词则饱含深情,引导着情感的起伏;讲述大熊猫重回山林的纪录片《回家》(1993),解说词则充满拟人化色彩。但在纪实类作品中,解说词因具有主观性,并非不可或缺。

解说词是声音总谱的一部分,与音响、音乐等并驾齐驱,彼此协同,并与画面共同叙事,以保证整个作品节奏明晰,流畅统一。

同期声语言(非音响、音乐)是在电视节目的拍摄过程中,在拍摄现场同时记录下的人物语言。它可以是现场主持人的声音、嘉宾的声音、观众的声音、记者的声音、被采访者的声音等等。由于是现场记录的,因此更具客观性与真实性。

二、音响

音响是指除人声和音乐之外所有声音的统称。影视艺术中音响范围极广,几乎包括自然界和人类生活中存在的所有声音,甚至还有原本不存在而

[①] 宋杰:《视听语言——影像与声音》,中国广播电视出版社 2001 年版,第 128 页。

第五章 声 音

创造出来的声音。

（一）音响的分类

在实际应用时，音响通常被分为如下几类。

1. 动作音响

动作音响是指影视作品中主要由人的动作所发出的声音。如呼吸声、脚步声、打斗声、翻书声等等。这种音响在每部作品中都或多或少的存在。它不只是制造真实感和空间感的必然手段，有时也会成为推进剧作的元素。如在警匪片中，一方在偷听重要线索时，常会不小心碰翻或踢翻某些东西，发出的声音令自己处于危险境地，气氛陡然紧张。如果上演追逃段落，动作音响也会令躲藏的一方暴露，成为追逃继续进行下去的动力。动作音响也可制造恐怖效果，如希区柯克执导的《后窗》（1954），被怀疑的杀人犯终于寻上门来，骨折的主人公坐在轮椅上无处可逃，只听到上楼梯的脚步声越来越大，越来越重，从而利用动作音响传递出主人公恐惧急迫又无可奈何的心理。

2. 自然环境音响

自然环境音响是指自然界中现存的、非人类力量的作用而产生的声音。如风声、雨声、电闪雷鸣、虫鸣鸟叫、波涛滚滚、小桥流水声等等，法国纪录片《迁徙的鸟》（2001）中，鸟吃虫子的声音、幼鸟张嘴争食的声音、扑棱翅膀的声音、野鸭的鸣叫声等，汇聚成了一曲美妙的自然之歌。

自然环境音响主要用来表现事件、故事发生地的整体气氛。如意大利影片《放大》（1966），导演安东尼奥尼便通过同期录音录下了公园中瑟瑟的风声及沙沙的树叶声，再配以远景的画面，这一自然环境音便烘托出公园的神秘气氛。同样，在黑泽明执导的《七武士》（1954）中，持续的风雨声、篱笆的破裂声、马蹄声以及马的嘶鸣声等，把武士和强盗决战前的紧张对峙气氛渲染出来。

3. 社会环境音响

社会环境音响是指画面内外所表现的特定的社会生活环境的声音。如大街嘈杂声等杂音，车站码头、马达轰鸣、洗衣机的转动、门铃响等机械声，以及炸弹爆炸、子弹呼啸、战机俯冲、军舰或战车的轰鸣等军事声。

社会环境音响可以迅速交代出影视作品的现实环境。如斯皮尔伯格导演的电影《拯救大兵瑞恩》（1998），在美军诺曼底登陆时，先是远处零零星星的子弹声，接着是流弹划过舰艇的呼啸声，混合着海浪拍击战舰的声音，

已营造出决战前压抑和死亡的气息。随着登陆的开始,战舰铁门开启的声音、船桨转动的声音、身体被子弹击中的声音、大型机枪扫射的声音交织于一体,与相应的画面一起,将战争的恐怖和生命瞬间消逝的惨烈呈现了出来,使观众迅速进入了影片的情境之中。在高群书导演的电影《神探亨特张》(2012)的结尾,主人公警察亨特张与盗窃组织的头目——贼土张发财,对峙于北京街头的天桥之上(图5-2-5)。此刻,街头拥挤的车流声、长短不一的汽车喇叭声、清晰又混杂的喧哗声、由远而近的警车鸣笛声交汇在一起,把北京的拥挤喧闹、鱼龙混杂体现得淋漓尽致,音响帮助塑造了一幅北京街头的浮世绘。

图5-2-5

4. 特殊音响

特殊音响是指为了特殊的功效而人为制作出来的非自然音响或通过电子设备对自然声进行变形处理后的音响,多用于神话片或科幻片中。如飞船在真空中运行的声音、远古时期的恐龙叫声,以及一些电子声,等等。

尽管音响有这样的分类,但在具体使用时,往往是多种类型的音响混合交融在一起,共同参与环境的展现与故事的叙述,从而实现丰富的艺术功能。

(二)音响的功能

音响的表现力是逐步被发现的。在早期,音响只是作为画面内容的一种附属,主要用来模拟画面的声音。但事实上,由于音响包含着音强、音高、音质三种元素,无论哪种元素发生细微变化,都会带来不同的效果,而多种音响经过设计加工剪辑,其表意功能就更为丰富。难怪著名导演安东尼奥尼就说:"我非常重视声带,我总是在这上面下很大的功夫。我说的声带是指自然音响,即背景噪音而不是音乐。……我认为这是真正的音乐,可以同影像匹配的音乐。常规的音乐很少能跟影像融合为一体;其作用多半是催人入睡,不让观众欣赏眼前的景象而已。经过深思熟虑,我还是比较反对'音乐解说',至少是现行的那种形式。我觉得有点陈腐。"[①]

音响大致有如下的表意功能。

① (美)李·R.波布克:《电影的元素》,伍菡卿译,中国电影出版社1986年版,第83页。

第五章 声 音

1. 音响能营造画面的空间感和真实感

现实生活中，声音有远有近，有高有低。在影视艺术中，也可以通过声音在音调和清晰程度等方面的变化来体现空间的构造和环境的差异。如回响能帮助营造画面的空旷，清晰的脚步可以反衬画面的寂静。声音由远而近、由高而低的变化可以将距离、空间高度的信息传递出来，声音的清脆或者沉闷也可以反映材料介质等的差别。音响作为声音的一种，在与画面配合时，也能通过这些方式体现出画面的空间感和真实感。

奥逊·威尔斯的《公民凯恩》，在声音运用上也堪称杰作。在凯恩去世后，记者前往凯恩的宫殿与仆人交谈，试图找寻"玫瑰花蕾"的线索，二人下楼梯的脚步声，都隐隐发出回响，充分说明了宫殿的巨大的空间和空旷的布置，当然也暗示着凯恩内心的空洞与落寞。

在纪录片《舌尖上的中国》（2012）之《主食的故事》中，叵面声、擀面声、切面声、拉面碰到面板声、碾子转动声、饺子锅沸腾声、火烧灼烤声、饼在热锅上的"滋滋"声，甚至米饭蒸熟的声音，都被收录或制作，并被和谐剪辑在一起，形成了一曲"耳尖上的中国"。这些声音辅助美轮美奂的食物画面，实在有色香俱全、令人垂涎三尺之感，有效营造了生活的真实感。

2. 影视音响能打破画内空间，扩大画面的视野

影视的画面是有边框限制的，只能表现画面本身拍摄的内容，但声音，尤其是画外声音则可以打破画面的空间限制，对画外空间进行描述和反映。音响当然也具备这样的功能。这种使画面立体化的方式，在影视作品中非常常见。

如由艾伦·J. 帕库拉执导的美国电影《苏菲的抉择》（1982）中，青年作家租了新房子准备创作，却听到楼上的摔东西声和吵嚷声，之后又是天花板的吊灯颤动的声音，这些声音都打破了作家所在的空间，而对楼上感情糟糕的夫妇的生活空间进行描述，增大了画面的信息量。这种利用音响及其他声音元素打破画框束缚，对人物和周围环境进行塑造的方式，是一种省时省力、降低成本的技巧，有时这种技巧还能成就独特的艺术风格。如在俄罗斯导演米哈尔科夫执导的电影《西伯利亚理发师》（1998）中，美丽性感的美国女人简把感情只作为一种投资手段，但俄罗斯军官安德烈炽热的求婚却令她感动，简试图用自己的身体作为回报，遂主动宽衣解带。但在画面中，镜头先是固定，随后从安德烈的中景慢慢推至近景，又推至特写，画面中的安德烈万分惊异（图 5-2-6）。而简的所有动作都用声音做了交代，除了

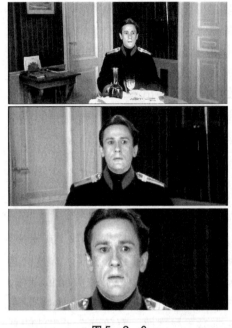

图 5-2-6

"这是你的床吗……到这来"这类的台词之外,音乐盒被打开的声音、衣服的摩擦声、床的响动声等音响也十分明确地交代了故事情节,同时也使作品呈现出一种独特而含蓄的美感。

3. 音响能串联画面,有效转场

音响常被用来作为转场手段,它不仅可以连接同一场面中的不同镜头,而且还可以用来连接不同时空中的各个场景。使用一个连贯的音响,可以非常顺畅地实现画面的转换。

比如在麦兆辉、庄文强导演的电影《听风者》(2012)中,耳力超群的男主人公阿兵,在窃听敌方情报电码时,通过人声解说和断断续续、时高时低的敲击电码的音响,将隐藏极深的"重庆"五个特务所在的场景一一展现,不仅画面切换流畅,也营造出了压抑、神秘之感。

同样地,一阵热烈的掌声、火车驶过的轰隆声等,都可以作为连接不同画面的音响。即便不用同一个音响,使用类似的音响,也可以实现画面场景的顺利转换。如在《辛德勒的名单》(1993)中,犹太人婚礼上灯泡的碎裂声、歌德打海伦的耳光声及东西被撞倒的乒乓声、辛德勒所在的舞会上观众的鼓掌声被剪辑在一起,这几种声音具有一定程度上的相似性,影片就是利用了这些相似性,顺畅又有冲击力地组合三个场景,既节奏紧密又条理清晰。之后,在一阵鼓掌声中,画面又切换到了辛德勒的生日宴会,即时间地点完全不同的第四个场景中,依然是利用音响的连贯,达成了一气呵成的感觉。

4. 音响能增强静态画面的动感

听到声音就会使人联想到声源,听觉可以转化为视觉印象,可以使静止的画面产生动感,这种手法在历史文献类纪录片、人物类纪录片以及专题节目中格外常见。在这些作品中,搜集照片、书信、报纸、实物等资料是重要的,如何使用它们也很重要。比如在专题片《梅兰芳 1930 年》(2010)中,

就使用了大量的老照片、珍贵视频片段以及当时的新闻报道,重现梅兰芳在1930年出访美国,在国外演出引发的空前盛况。当讲到梅兰芳每次表演结束,谢幕常常要多达十几次时,画面使用的是两层楼的礼堂坐满观众的照片,声音则使用了经久不息的掌声。静止的图片,由于音响的使用动了起来。在上海纪实频道制作的《大师》(2012)系列专题节目中,在讲到徐悲鸿画马时,画面是徐悲鸿的画作,声音则是马的奔跑和嘶鸣之声,这音响的使用也令静态画面充满了灵动奔腾的力量。

5. 音响具有剧作功能

在影视艺术中,音响除了作为形式技巧之外,也能推动剧情发展,参与主题传达和人物塑造,是故事讲述中不可或缺的有效元素。

(1) 音响能烘托情绪气氛,刻画人物心理。对话和音乐在渲染情绪气氛、刻画人物心理方面具有更加明显的优势,但音响运用出色,同样可以实现这些功能,并且更加含蓄,富于韵致。

在日本电影《入殓师》(2008)中,不乏对入殓场面的刻画。男主人公大悟第一次认真看社长为女死者入殓时(图5-2-7),画面极为安静,只听到社长蘸水的声音、擦拭的声音,为死者更衣、合拢手指的声音。正是在这些细小声音的衬托下,入殓仪式显得宁静、神圣与庄重。大悟本是大提琴师,阴差阳错地成为入殓师的助手,本来对这份职业颇为抵触,但从社长充满敬畏感的动作中,大悟初步体会到入殓师这个职业的神圣与高贵,它能给予死者尊严,让死者体面地离开这个世界。大悟终于发出了内心的感喟:"让已经冰冷的人重新焕发生机,给她永恒的美丽,这要有冷静、准确,而

图5-2-7

且要怀着温柔的情感。在分别的时刻,送别故人,静谧,所有的举动都如此美丽。"应该说,大悟内心想法的转变,与音响的处理有着紧密的关系。

有时,音响也能制造紧张的情绪氛围。比如我们经常在影视作品中看到这样的桥段:好人身上被捆炸弹,专业人士紧急施救,此刻一切都会分外安静,只听到炸弹上的计时器倒计时所发出的"嚓嚓"声,令观众也不禁屏住呼吸,这就是音响所起到的作用。又如在坠楼、坠崖等段落中,主人公往往会在危机中抓住一根绳索,而不堪重负的绳索则会发出"嘎吱嘎吱"的声音,而支撑绳索的钉子也会发出松动的声响,这些声音都被刻意放大,以提醒观众主人公此刻命悬一线。

(2)音响具有象征作用。如在张艺谋执导的影片《大红灯笼高高挂》(1991)中也有音响使用较好的例子。在影片中,捶脚的音响经过放大,能响彻整个府第。在二太太点灯捶脚时,在丫鬟雁儿简陋的挂满了破旧红灯笼的房间里,她将脚用凳子高高垫起,幻想着享受这份荣宠的正是自己,而失宠的四太太颂莲此刻也正怀着同样的期待。在这里,捶脚的声音成为人物内心欲望的一种诱因和外在表达,也成为男权压制下女性内心畸变的典型象征。又如在美国影片《七宗罪》(1995)中,地铁震动的声音反复出现,其实是对变态杀手带来不安氛围的一种隐喻。

(3)音响能直接参与情节建构。如在美国影片《肖申克的救赎》(1994)中,安迪的成功越狱,其条件之一就是必须在有雷声的雨夜。因为只有每响一次雷声,他才能用石头敲击一下监狱的管道,以此打通逃跑的通道。

音响参与情节的手法在很多广告中也较为常见。在一则汽车性能优越无噪音的广告中,只见电视机屏幕上声音图标越按越大,观众可以清晰地听到遥控器按键的声音,听到路旁一只青蛙的叫声,但画面中行驶的汽车却依旧无声。这则广告中,画面的使用相对简单,但音响则起着关键的作用。首先,这则广告的主题与无噪音等声音元素直接相关。其次,汽车无噪音的主题又完全靠音响,即遥控器的按键声、青蛙叫声来对比凸显。可见,声音不仅能参与情节,也能彰显主题。在网络上还有一个名为"一杯还一悲"的公益广告,画面先是一只瓶子(可口可乐),里面的白色液体越来越少,而声音却是:吸管声、吞咽声和刹车声,最后的画面是碎了一地的瓶子,字幕是"一杯还一悲,醉在酒中,毁在杯中"。这个广告的主题显然是禁止酒驾,并希望能借助音响本身实现对主题的表达。但这个可能出自普通网友之手的广告,却有着先天的不足。如果把画面中隐隐能看出可口可乐的瓶子换

第五章 声 音

成酒杯或酒瓶，把吸管声换成觥筹交错之声，那么主题可能会传达得更准确和明显，但其利用音响本身来表意的努力还是值得认可。在这些作品中，音响无疑都参与了情节建构和主题表达，具有很强的剧作功能。

三、音乐

在声音的诸种元素中，音乐堪称影视艺术中出现最早也是最为活跃的元素。根据马塞尔·马尔丹的描述："在所谓'默片'时期，每家电影院都请有一位钢琴师或一个乐队，根据特别撰写的音乐，或根据制片公司有时是十分仔细的指示，负责为无声的画面伴奏。"① 在有声电影出现之后，电影中更是出现夸张的毫无节制的"音乐热"，"空气中充满了各种抒情的声音，我可以说是多得令人反感了"；"画面上充塞着各种音乐释义，既无生气，又不合条理；……"②

这些感性的语言充分描述了有声电影初期音乐被毫无节制地使用的情况。正是在不断的实践摸索中，影视音乐的观念才不断走向成熟。首先，影视音乐并非独立的系统，必须要与画面相配合。音乐既要符合整个作品的主旨、形式风格和导演构思，在时长和数量上也需审慎，一般是在画面、文字、语言难以或不适宜表达时，音乐的使用才显得更必要、更有价值。一些作品中存在的"画面不够，音乐来凑"的问题，就是对音乐数量和意义的滥用。其次，影视音乐在形式上也和音乐艺术不尽相同，它是非连续的，往往会根据剧情和画面长度的需要间断性地出现，并与人声、音响等声音系统共同构成声音总谱。如电影《菊豆》（1990）的结尾处，万念俱灰的菊豆一把大火烧了染坊（图5-2-8），凄凉的锣声、埙声，配合大火的燃烧声，共同将悲剧气氛推向了高潮。总而言之，影视音乐是"综合性"的，要将观众的注意力集中于整体出现的情节之上，

图 5-2-8

① （法）马塞尔·马尔丹：《电影语言》，何振淦译，中国电影出版社2006年版，第108页。
② （法）马塞尔·马尔丹：《电影语言》，何振淦译，中国电影出版社2006年版，第109页。

视听语言

不可喧宾夺主。

（一）音乐的分类

在影视艺术中，音乐通常有两种分类标准：一种为原创音乐和非原创音乐，另一种为有源音乐和无源音乐。

1. 原创音乐和非原创音乐

影视作品中，由作曲家为影视作品中的某些片段专门创作的音乐，我们称之为"原创音乐"；由影视创作者从既存的音乐素材中选编的音乐资料，我们称之为"非原创作音乐"。许多作品中的原创音乐，给观众留下了深刻的印象，提升了影视作品的整体美感。如《天堂电影院》（1988）中优美恬静的主题曲 Cinema Paradiso，其流畅柔和又哀婉清新的旋律，称得上是观众记忆中挥之不去的音乐经典。而《卧虎藏龙》（2000）中，低沉缓慢、忧伤沉郁的大提琴声流淌在影片的每一个角落，在悠远哀伤的氛围中，东方世界所独具的深邃与哲思、含蓄与隐忍的文化命题渐渐浮现。

原创音乐为影视作品量身定做，因此多能够恰如其分，但这并不意味着影视作品的音乐非原创不可。对既有音乐素材的合理运用及再度改编，同样可以为影视作品锦上添花，这主要取决于音乐创作者对影视作品的主旨、情绪、节奏的理解程度和对音乐的掌控能力。如陈可辛执导的电影《甜蜜蜜》（1996），其中对邓丽君的《甜蜜蜜》《再见我的爱人》《泪的小雨》等歌曲的使用，不仅营造了影片的时代氛围，也成为主人公李翘和黎小军爱情的契机与见证。音乐与影片的深度结合，反映出非原创音乐作为造型设计的重要元素，确实能够提升影视作品的艺术质感。

2. 有源音乐和无源音乐

这种分类方法是根据音乐介入影视作品的方式来划分的。发出音乐的声源出现在画面的叙事空间内，这种音乐被称为"有源音乐"，也称为"客观音乐"或"画内音乐"。如作品中角色进行歌唱或乐器演奏，又或者故事空间中的电视机、收音机、录音机等家用电器正在播送的音乐等都称作有源音乐。但有源音乐也包括另一种情况，即音乐声源虽并未直接在画内出现，但在观众日常生活经验中却默认了声源的存在，如在酒吧、超市等场景中存在的音乐，即便不出现声源，但观众依然接受其声源存在于画内空间之中。类似这样的音乐也被称作有源音乐。有源音乐的使用可以增强影视作品中的生活真实感，在部分情况下也能参与剧情的建构。

当音乐的声源并非由画面本身所提供，而是由创作人员以画外音的形式

第五章 声 音

赋予在影视作品中,我们则称之为"无源音乐",也称之为"主观音乐"或"画外音乐"。这类音乐往往是创作者为达到特定的艺术目的,根据影视作品在内容、情绪与时间上的需要专门设计或编辑而成的,因此与作品结合紧密。无源音乐往往起着解释充实画面内容、发表观点、渲染气氛等重要的艺术作用。

在电视节目的制作中,有时并不十分强调音乐的分类,但对音乐的使用依然遵循上述方式。如一些脱口秀或音乐竞赛类节目中所设置的现场乐队,便构成了有源音乐的载体,而真人秀节目在后期包装时,为烘托某种气氛而制作的音乐效果,则是对无源音乐的使用。

(二) 音乐的功能

整体而言,音乐在影视作品中已发展出了多样的功能,除了抒发情感这一最基本的功能之外,还有如下一些艺术表现力。

1. 还原时代感和地域性

音乐最初是在劳动生产和社交活动中产生的,在不同时代、不同的自然条件和社会条件之下,音乐的介质与形式风格本身具有较大的差异,而音乐家根据对当时当地生活的体悟创作的作品也自然具有了时代特色和地域表征。从时代差别上看,比如在西方,18世纪中叶至19世纪上半叶的古典时期,音乐追求和谐。而19世纪上半叶至19世纪末的浪漫时期,音乐注重抒情,能够引起听众强烈的情感共鸣。从地域差别上看,仅在中国,陕北地区高亢嘹亮、率直豪放的民歌与江南地区柔婉妩媚、细腻华丽的小调就各具风情。在影视作品中,音乐的这种特性自然会给作品打上强烈的时代和地域印记。比如由乔梁执导的电视剧《娘要嫁人》(2013),讲述的是从1961—1990年近30年里,齐之芳与三个儿女以及几个男人之间的故事。创作人员为还原年代感,在剧中穿插了《五彩云霞》《大海航行靠舵手》《卖花姑娘》《情深谊长》《太阳最红毛主席最亲》《星星索》《金色的北京》《山楂树》《你怎么说》等多部脍炙人口的歌曲片段,这些歌曲不仅让上了年纪的观众备感亲切,也成为电视剧年代变迁的别样标记。法国电影《两小无猜》(2003)中,老歌《玫瑰人生》贯穿了影片中的四个章节,但每次演唱版本都不同,从 Edith Piaf(伊迪丝·琵雅芙)1949年的演绎一直到现在的 Techno 混音版,表明了岁月的流逝。用音乐表达地域感也容易实现,在张艺谋的电影《秋菊打官司》中,作曲赵季平使用了西北的戏曲"秦腔"进行配乐,一开场老者的一句"哎,走哎……"之后,枣木梆子"桄桄"响

起，中国西北小山村的乡土气息立刻扑面而来。在贾樟柯导演的电影《小武》(1998)中，不时出现的流行歌曲，也提示了故事发生的地点是小县城的街头巷尾、歌舞厅中。

2. 为剪辑提供一个连续的意义

这个功能即我们通常所说的音乐转场，也就是借助一段完整或连续的旋律，使观众在情绪连贯的前提下，画面切换至不同的镜头和场景，以保证剪辑的顺畅。如在奥林巴斯的"我的数码故事"的系列广告(2003)中，几乎每个广告中都配有浪漫唯美的音乐，如《一年后》《我对于你、你对于我》《冬天的故事》《嗨，朱丽叶！》等，画面的内容则是无数看似独立的照片和视频片段，但在乐曲的贯穿下，画面上这些分散的、跳跃的内容似乎形成了一个个情绪非常完整的恋爱故事，节奏的跳跃也并不突兀。在电影中也是如此，如英国导演史蒂芬·戴德利执导的影片《跳出我天地》(2000)，小主人公比利酷爱舞蹈，在一段"我爱摇滚"的乐曲声中，他与舞蹈教师在练功房尽情舞动（图5-2-9）。同样的旋律中，两人舞动的画面不止一次地与家中卧室里听歌的哥哥、浴室里洗漱的父亲、楼上活动身体的奶奶剪辑在一起，在动感的音乐声中，几个发生在不同空间的画面形成了欢快的节奏感。随后，画面又

图5-2-9

切入另外一个场景，小比利走在放学的路上，但这段动感的音乐依然没有停止，这种音乐延后的方式，保证了从跳舞到放学这两个不同场景的流畅转换。直到他回到家，音乐才随着重重的关门声戛然而止，似乎在表明理想在现实面前的暂时逃逸。与音乐（人声、音响也可）延后相似，音乐前置的方式也经常被使用。就是前一个场景还未结束，下一个场景的音乐已经出现，从而实现顺畅的剪辑。这样的例子在《跳出我天地》中也存在，比利在去考试之前与黛比有场谈话，当比利离开后，黛比一个人坐在椅子上，但安静的教室里突然响起了强劲的音乐，直到大约4秒钟后，画面才切换到警察与罢工工人之间的殴斗，而这强劲的音乐正是由此而来。观众的好奇心因

早已被提前进入的音乐声唤起，迫不及待地等候着后续的画面，因此丝毫不觉得切换有生硬之感。

3. 营造情绪或氛围

像乐符融化在乐曲声中一样，音乐也能渗透在影片作品中的每一个角落，能为影片的局部或整体创造一种特定的气氛基调。音乐履行这种功能的例子在影视作品中比比皆是。如意大利影片《天堂电影院》（1988），充满了对过去美好时光的追忆，也有对已逝之物的留恋与哀思之情。为了烘托这样的情绪，影片中的主题音乐也清新雅致、哀婉缠绵，其悠扬的旋律给观众留下了深刻的印象，营造了影片特有的既伤感又温暖的氛围。德国导演汤姆·提克威的作品《罗拉快跑》（1998），充满电子感和摇滚风的音乐配合了罗拉奔跑的节奏，既制造了紧迫的情绪，也带有一定的游戏风格。而法国电影《放牛班的春天》（2004）里，如天籁般优雅、圣洁、和谐的童声歌唱，令这个有"池塘之底"之称的顽劣学生所在地充满了被救赎的味道。王家卫的《花样年华》（2000）中，周旋的歌声、咖啡店里播放的蓝调歌曲，尤其是日本作曲家梅林茂的 *Yumeji's Theme*，在影片中多次的重复，营造出了暧昧迷离的时代氛围，充满了怀旧和欲语还休的情绪。

4. 制造娱乐感或视听冲击力的手段

音乐的这一功能并非在所有影视作品中都存在，但在一些电影歌舞片或者喜剧片中，音乐却经常发挥这样的艺术表现力。歌舞片中很多音乐和舞蹈段落，确实有刻画人物心理、进行情感表达和思想交流等叙事功能，但也不能否认还有一些段落主要是为了增强视听的美感，带给观众娱乐的享受。比如英美合拍的电影《歌剧魅影》（2004）中，女主人公第一次登台演唱的段落，影片花了近 2 分钟的时间来展示她令人如痴如醉、美妙到无以复加的歌声，其审美功能远远大于叙事功能。在周杰伦导演的影片《天台月光》（2013）中，有一段浪子膏与兄弟们到澡堂收账的段落，本该是营造拳脚相加、血雨腥风之感，但影片却为该段落专门制作了"打架舞"，幽默戏谑又朗朗上口的歌词，配合武打招式、伦巴和斗牛等舞蹈动作，确实为观众带来了娱乐感和视听享受。而谈到后现代风格的影视作品，《大话西游》（1995）最为典型，其中的经典唱段 *Only You*，无疑是音乐制造娱乐效果的典型代表。同样，《东成西就》（1993）中段王爷与黄药师合唱的根据粤剧曲调改编的《做对相思燕》，包括洪七表白时，按照歌剧《威廉·退尔》序曲所改编的《我 LOVE 你》，以及《唐伯虎点秋香》中唐伯虎的说唱段落，都是令观众捧腹不止的经典桥段。

5. 表明作者的态度和评价

音乐本身是有情感和倾向性的，在影视作品中，是否使用以及如何使用音乐都能反映作者的态度。在黑泽明执导的电影《罗生门》（1950）中，多襄丸、真砂、武士、农夫四人分别陈述了事件的过程，为了强调前三人陈述的主观性，黑泽明在每人陈述时都运用了音乐，以音乐的主观性来表明作者的怀疑态度。但在农夫的陈述中，音乐则消失了，以此暗示农夫的陈述相对客观。在以真实为第一旨求的纪录片中，创作者不应在作品中表达自己的主观性评价，但通过音乐来隐晦传达其立场的例子还是存在的。如上海纪实频道和德国电视台联合制作的纪录片《红跑道》（2008），有一段表现孩子练习吊杆的长镜头画面，这是一种与自我极限的抗衡，画面中两个小姑娘边哭边痛苦地坚持着（图5-2-10）。除了她们表情和动作的细微变化，画面上其余的一切都静止着。这段画面所使用的配乐也同样令人印象深刻，这是一个地下乐队创作的歌曲，声音像是撕心裂肺地哭喊，歌词也非常另类，"我爱你恨的，我恨你爱的，我就是你们眼中最肮脏的；我爱你恨的，我恨你爱的，我就是

图5-2-10

你们嘴里最唾弃的……"感情如此强烈的音乐，似乎不应在纪录片中出现，编导干超解释说拍摄时的长焦镜头无法收录同期声，只得选用音乐。但这段声画组合却成为本片最出色的段落，观众在让人喘不过气的音乐中，感受到了小姑娘对体操爱恨交加的复杂情感。应该说，这段音乐的选择必然有创作者的共鸣和暗示在其中，表明了自己的态度和评价。

6. 剧作功能

除了上述较为明显的艺术作用之外，音乐在影视艺术中也参与深层次的叙事，能巧妙地体现剧作功能。在一些作品中，谈及主题、人物等，其中的音乐元素不能不提，甚至这些音乐已经成为电影的独特标志。比如澳大利亚女导演简·坎皮恩指导的电影《钢琴课》（1993），本身就以"钢琴"命名，可见钢琴在影片中绝不仅仅是一个道具那么简单。钢琴首先是女主人公艾达内心情感的象征，作为一个哑女，艾达用琴声表达自己。但她的丈夫却不顾艾达的意愿，将钢琴留在了沙滩上，这表明这个男人是没有耐心去倾听和了解艾达的。但影片中的另一个男人——贝恩斯，不仅能从琴声中感受到

第五章 声 音

艾达坚毅的性格和细腻的情感,而且还愿意用交换土地的方式上艾达的钢琴课,这证明他才是艾达的灵魂知己,并最终获得了艾达的爱情,影片中的钢琴曲也是叙事中颇为重要的元素,它是爱情发展的线索,更是人物的内心。所以当丈夫得知艾达的背叛怒火中烧,并剁掉艾达的手指时,画面中的艾达在泥水里挣扎,但此刻的钢琴声却平静稳健。甚至在剧痛的短暂静止之后,钢琴声又缓缓响起,虽然有些许悲伤,但依旧冷静平和,象征了艾达内心的理性以及对爱情的坚定。

除了对人物心理状态的诠释外,音乐也能传递更深层的内涵。如波兰电影大师克日什托夫·基耶斯洛夫斯基执导的电影《蓝色》(1993),在一场车祸中,女主人公朱莉失去了丈夫和孩子,她沉溺在痛苦之中,开始了自我放逐之旅。但刻意回避的过去却如影随形,每当朱莉被过去的记忆和哀痛的情绪击倒,电影就会突然响起沉重哀怨的交响乐。高压般的铜管、隆隆震撼的鼓声、明亮悲伤的长号,似乎敲击着朱莉已然脆弱的神经,冲塌了她情感的堤坝,让压抑已久的愤懑与哀伤一泻千里,而同时又好像夹杂着如泣如诉的低吟。影片中的音乐,不仅诠释了朱莉的情感状态,更象征着过去的经历、记忆对她的束缚,让她在绝望中苦苦挣扎而得不到自由的救赎。之后,当朱莉以意外的方式接纳了自己的命运,重新开始谱写丈夫未完成的遗作《欧洲统一颂歌》的时候,强烈的带有宗教感的音乐,也象征着朱莉最终与生活和解,获得了自由。音乐本身形而上的韵味也与基耶斯洛夫斯基影片一贯的哲学思考相符。

同样地,在基耶斯洛夫斯基的另一部作品《维罗尼卡的双重生命》(1991)中,生活在波兰和法国巴黎的两名女青年都叫维罗尼卡,她们不仅外貌一样,还有同样的喜好,两人都迷恋同一位作曲家的音乐。但波兰的维罗尼卡在演唱这段曲子时心脏病发死亡,巴黎的维罗尼卡却因音乐获得了爱情。在这部影片中,音乐是连接两位女主人公的线索,这段神秘的旋律也连通着两位女性的情感与命运。正如基耶斯洛夫斯基自己所说:"这部电影讲述的是一些难以名状的不合理的感觉、预感及各种关系。"[①]而影片中的这段反复出现的旋律本身也是非常神秘的,它诞生于两百年前,本身残缺不全,却奇异地联系了两个相貌相同的女孩的情感与故事,音乐本身就参与了影片关于神秘主义、宿命等思想的阐述。

① (法)达纽西亚·斯多克(Danusia Stok)编:《基耶斯洛夫斯基谈基耶斯洛夫斯基》,施丽华、王立非译,文汇出版社 2003 年版,第 176 页。

除此之外,音乐也可以作为叙事的契机和直接动力。如在周杰伦执导的电影《不能说的秘密》(2007)中,在音乐教室钢琴下那份神秘的名为 Secret 的乐谱,在快速弹奏完毕后可将弹奏者带入另外一个时空,而在那个时空中弹奏者所见的第一个人就会是自己的爱人。于是,主人公在节奏奇快的钢琴声中,开始了一段穿越时光的动人爱恋。澳大利亚电影《闪亮的风采》(1996)改编自该国传奇钢琴家大卫·赫弗格的真实又痛苦的生活经历。在片中,被公认的难度最高的《拉赫马尼诺夫第三钢琴协奏曲》,一直是大卫心中的隐痛,这首技法炫目、激情澎湃的乐曲在成就大卫的同时也几乎毁灭了他。音乐中的激昂、愤怒、不安、恐惧、失望、抗争和悲悼,这些情绪牢牢控制了主人公大卫,使他在练习中已精神恍惚,在成功演绎改曲之后,大卫终于全面崩溃,在精神病院中遗憾地度过了最好的年华。在这部影片中,音乐几乎成为影片中的一个既充满诱惑又难以驾驭的危险角色。

类似的作品还有很多,不可尽数。在这些作品中,音乐往往成为内向主人公的特有表达方式,而表演或比赛则成为推动剧情和刻画人物性格的线索,音乐也在用其本身所具有的内蕴参与着影视作品主旨的传达。在音乐的诸多艺术表现力中,其深层参与叙事的能力已得到了反复的证明。同时,音乐在感情上的概括能力是其他艺术所不及的,尽管使用音乐还需慎重,但在影视艺术中,音乐的力量却无可替代。

四、无声

无声也是声音的一种存在和表现形式。它包括两种情况,一种是所有声音的完全静默,是真正的无声状态。另一种是在声音的复合结构中对大部分声音进行了消除性的处理,虽不是纯粹的无声,却是一种接近无声的状态。在影视作品中,无声常常是制造压抑感、紧张气氛和不祥预兆的有效手段。比如在危机爆发之前的无声,往往凝聚着巨大的力量,而危机之后的无声,也会将这样压抑的情绪进行放大和延续。比如由冯小宁执导的电影《红河谷》(1999),赤手空拳的藏民面对英军无坚不摧的炮火,依然决定誓死抗争。在双方战前对峙之际,影片使用了无声的手法,不仅渲染出无比的压抑与悲壮之感,也衬托了之后战争的极端惨烈。美国电影《邦尼与克莱德》(1967)的结尾,邦尼与克莱德暴毙于警察突如其来的如暴风骤雨般的枪声中。之后,电影也采用了无声的处理,这沉默的片刻令人感受到了死亡的恐怖气息。

无声也是表达人物主观感受的一种方式。如在《拯救大兵瑞恩》(1998)

中,汤姆·汉克斯扮演的米勒中尉在诺曼底登-陆后间歇性耳聋,炸弹及炮火等本应震耳欲聋的轰鸣声突然消失,他无措地望着这个混乱而凄惨的世界。影片用主观镜头和削减声音的方式,传递了米勒此时的内心感受。这也是斯皮尔伯格独特的技巧体现,正是在这短暂的接近无声的状态中(影片保留了主观的机械音和偶尔响起的非常微弱的枪炮声),米勒才抛开了自己的身份,似乎以旁观的悲悯视角凝视着战争的创痛。因为炮火等声音的削减,画面中躲避子弹的士兵脸上那稚嫩的表情,一个来回寻找自己胳膊的士兵的机械动作才被凸显出来。

难怪马尔丹说:"沉默,升格为一种具有积极意义的表现,作为死亡、缺席、危险、不安或孤独的象征,沉默能发挥巨大的戏剧作用,……沉默要比喧闹、嘈杂的音乐优越得多,它能有力地渲染某段时间内的戏剧紧张性。"[①]而巴拉兹也说:"沉默丝毫不会中断动作的发展,而这类无声的动作甚至会造成一个生动的局面。"[②]

第三节　声画关系

声音进入影视,除了令这些作品更接近生活的原貌之外,也赋予了影视艺术更丰富的造型手段和更广阔的表现空间。正如爱森斯坦在阐述杂耍蒙太奇时所说,两个并列的蒙太奇镜头组合,产生的效果不是"二数之和",而是"二数之积"。声音与画面组合,也会产生新的意义和效果。影视艺术中声音与画面组合的形式,一般可分为两种:声画同步、声画对位。

一、声画同步

《电影艺术词典》对"音画同步"的解释如下:"音画关系的一种。表现为音乐与画面的紧密结合,音乐情绪与画面情绪基本一致,音乐节奏与画面节奏完全吻合。音乐强调了画面提供的视觉内容,起着烘托、渲染画面的作用。如为部队冲锋的战斗场面配上强大的进行曲;伴随追击、格斗的激烈场面出现紧张、激烈的音乐;为主人公百感交集的面孔特写,创作具有强烈

① (法)马塞尔·马尔丹:《电影语言》,何振淦译,中国电影出版社1980年版,第90页。
② (匈)贝拉·巴拉兹:《电影美学》,何力译,中国电影出版社2003年版,第218页。

心理体验的内心独白式的音乐等等。"①这本颇为权威的词典界定了"音画同步"的大致内容，但其实它用于声画关系上并不十分恰切。首先，该定义只论述了"音乐"，而没有界定"人声"和"音响"等其他声音元素。其次，该定义没有明确强调，"音画同步"中的音乐，应该是声源在画框之内的有声源音乐，故事空间外的无声源音乐不属其内。

因此，声画同步，是指声音与画面在表现内容、情绪上完全同步，且声音的使用应体现声源的声画组合形式。声画同步是声画关系的一种，又称声画同一。

声画同步是观众对影视作品的自然要求，最符合观众的观赏心理，比如人们看见画面中有人唱歌，就想听到歌声如何，看到画面中手指扣动扳机，就想听到一声枪响。声画同步也是影视艺术再现生活的重要方式，声音与画面同步，能增强作品的真实感和感染力，能使一切有声有色、栩栩如生。

声画同步是使用最为普遍的一种声画关系。但在具体使用时，需注意一些问题。

1. 应避免画面与声音的自然主义叠加

有声电影初期，对白片的泛滥和艺术质量的低下就是对声画同步的过度推崇所导致的负面例子，声音束缚了画面，让它丧失了灵动的美感。但相反，声音也不应成为画面的附属品。与画面同步的声音，除了佐证画面的真实感之外，也可进行充分的设计和创作。如纪录片《舌尖上的中国》（2012）的画面都是外景拍摄，现场收音效果并不理想，为此，编导在录音棚内对声音进行了重新的制作。比如，片中一捧绿豆倒在袋子里的声音，是把鱼粮倒在一个防晒服上模拟而成的；表现黏稠液体沸腾后的声音，是用几个吸管往酸奶里吹气制造出来的；铲米饭的声音是用一块抹布沾水弄出来的；甚至馒头发酵、豆腐长毛这些生活中根本听不到的声音，创作人员都进行了适度的想象和模拟。因此不仅还原了现场的真实感，其诱人的声音还增添了画面的美感，声画组合产生了令人垂涎三尺、欲罢不能的良好效果。

2. 声画同步组合时应注意到耳朵与眼睛功能的差异

科学研究表明：信息吸收率，视觉为83%，听觉为11%，可见人的耳朵在对信息的敏感程度上远远低于眼睛。无声电影时期，镜头的快速剪辑，可制造声音也频频出现的幻觉。但当真正的声音出现时，因为耳朵的反应不及眼睛快速及时，一闪而过的画面和声音反而会导致观众信息接收的混乱。

① 许南明、富澜、崔君衍主编：《电影艺术词典》，中国电影出版社2005年版，第369页。

第五章 声 音

因此，声画同步的方式不适宜快速的镜头剪辑之中。

二、声画对位

《电影艺术词典》对声画对位的解释是："从特定的艺术目的出发，在同一时间内让音乐和画面作不同侧面的表现，两者形成'对位'的关系，以期更深刻地表达影片内容。"①除了将声音完全等同于音乐之外，这个定义是相对准确的。

"对位"一词原是音乐术语，是复调音乐的主要形式。它把几个独立的旋律有机组合在一起，从而使音乐作品具有更丰富、更深刻的表现力。"对位"手法用于影视艺术中，是指画面和声音打破同步状态，声音往往以画外音的形式存在，两者各自表现又相互融合，以实现某种特殊的效果。声画对位的概念最早是由苏联导演爱森斯坦、普多夫金和亚历山大洛夫于1928年在《未来的有声影片》（创作宣言）一文中提出的。而将声画对位有意识地用于影视实践的则是普多夫金，他拍摄了1933年的影片《逃兵》，可视为对声画对位手法的较早尝试。影片结尾展现的是工人斗争遭到警察的镇压，但普多夫金却要求音乐的情绪始终昂扬雄壮，并呈现出逐渐加强的力量，"它的唯一目的就是表现工人对胜利的坚定信心"，"工人在斗争中的每一次失败都意味着工人阶级向胜利跨进了一步"。②

这种声音和画面分离的方式，对声音参与影视艺术提供了更多元的路径。目前，按照声音和画面在情绪和节奏上的表现是否一致，声画对位又分为声画并行与声画对立两种形式。

（一）声画并行

声画并行是指声音不追随画面的具体内容，但也不与画面内容相冲突和对立，而是与画面相互映照，构成一种相互平行、并列的关系。

声画并行也有生活依据。比如，我们听到一支歌曲，眼前可能会浮现出与这支歌有关的某个画面或某种经历；我们在电脑前写作，眼睛盯着屏幕，注意力却集中到隔壁传来的装修声；在众多声音中，我们可能会选择某个自己感兴趣的……正是由于生活中存在着种种声画分离的现象，声画并行在影

① 许南明、富澜、崔君衍主编：《电影艺术词典》，中国电影出版社2005年版，第369页。
② （苏）B. 普多夫金：《论电影的编剧、导演和演员》，何方译，中国电影出版社1957年版，第202页。

视艺术中使用时才让人感觉自然灵活，易于接受，这也是很大程度上增强了影视艺术的表现力。

1. 声画并行可以打破画框的限制，丰富影视作品的画面容量，在听觉上为观众提供更多的联想空间

如在基耶斯洛夫斯基的电影《蓝色》中，车祸造成的创伤痊愈后，朱莉回到家里。她一个人坐在楼梯上，画面是朱莉悲伤的表情（图5-3-1），但声音却异常丰富。脚步声、对话声、门铃声，接着是门打开的声音，然后是越来越大的走路声、上楼声。朱莉转过头来，此刻画面才切换到正在上楼的奥利维亚。这段镜头中，画面始终关注着朱莉，而奥利维亚的所有行为都是靠声音来表现的。但值得注意的是，画外声音的存在始终提醒着观众另一个空间中所发生的事情，包括奥利维亚前来，与女仆对话，进门又上楼等非常细节的内容，这些内容借助观众的想象得以完成，同时也丰富了画面的内容。

图5-3-1

在希区柯克执导的电影《精神病患者》中，其著名的浴室刺杀段落也使用了声画并行的方式。尖利刺耳的音乐营造了非常恐怖的气氛，之后，在"滋滋"的水声中，镜头从玛丽安扭曲的脸摇到包着钱的报纸，又摇到诺曼·贝茨的住所，这时响起了贝茨的呼喊声："妈妈，哦，上帝！妈妈，血！"这段镜头也有效地使用了声画并行的方式，除了独立于画面的音乐外，也用诺曼·贝茨的呼喊声交代了发生在另一个空间的故事，似乎将他的惊恐万状，以及母亲杀人后浑身是血的画面呈现在观众眼前。

2. 声画并行有助于展现人物的心理活动

仍然以《精神病患者》为例,玛丽安携款逃跑,一路上内心忐忑不安,她想到男友如果突然见到她会很高兴,并好奇钱的来源,又想到路上所遇的警察是否会向卖车人进一步调查自己,甚至想到老板会如何发现自己携款逃跑并采取哪些措施……但这一路上所有的想法都是通过画外人物谈话的声音实现的,画面始终是玛丽安开车的近景镜头。在姜文的电影《阳光灿烂的日子》中,则大量使用了无声源音乐,每当马小军在心中思念米兰,或者看见米兰的身影,意大利歌剧《乡村骑士》中那优美抒情的乐曲旋律便缓缓响起,以表现马小军心中爱情的美好和内心中所涌起的波澜。

3. 声画并行还可以有效连接画面

在西班牙电影大师阿尔莫多瓦的《对她说》中,马克接到贝尼诺的电话得知他要越狱,画面立即切换为监狱的牢门、冰冷的水泥墙和卷曲的铁丝网,以模拟马克的想象,但因用贝尼诺的声音贯穿,画面的切换显得较为清晰流畅。包括本章第二节所提到的《听风者》《辛德勒的名单》《跳出我天地》以及奥林巴斯"我的数码故事"的系列广告,都是声画并行连接画面的例子。

(二) 声画对立

声画对立是指创作者出于特定的艺术目的,有意识地造成画面与声音在节奏、气氛、速度、情绪、时空、内容、倾向、格调、境界等的对立,以达到异质同构、异曲同工的艺术效果。在上文中提到的普多夫金的影片《逃兵》(1933),具体而言,使用的就是声画对立的手法。

这种手法表面看来具有"反叛性",实则来源于生活和情感的辩证法。比如人们在极度饥饿的时候,面前似乎会出现一桌饕餮盛宴;在孤独无助的时候,总能看到周围人欢乐美满的幸福场景;在期待美好未来的时候,却看到现实的惨不忍睹;在功成名就的时候又忍不住涕泪交加……生活本身存在如此之多既对立又相容的复杂情感,声画对立正是将这种情感影视化的一种方式。

在影视艺术中,使用声画对立,能带来多样的艺术效果。

1. 声画对立可以通过声音和画面的冲突,强化思想和情感的力度

比如在《辛德勒的名单》(1993)中有一场体检分流的戏(图5-3-2),画面中的犹太人无论男女老少,一律全身裸露,像一群被剥夺了尊严的动物奔跑在操场上,接受着德军的审视、谩骂、抽打和死亡的判决。与惨

无人道的画面相比，这场戏的音乐则是德军唱片机里舒缓的男声歌唱，像午后的一杯暖茶，带着闲散的气息飘荡在操场的上空。随着唱片的更换，画面中，一群要被处决的犹太孩子排队慢慢走来，他们手牵着手，脸上带着稚嫩美好的表情，伴着唱片里悠扬抒情的女声，他们和着同样的曲子，有秩序地爬上了即将奔赴刑场的卡车，去接受生命过早却永恒的完结。这整场戏中，画面与声音，尤其是音乐之间构成了强烈的气氛和情绪上的冲突，画面是如此触目惊心，而音乐是这样的闲适优美，在对立之间，强化了德军将屠杀生命仅仅当作日常生活中极为平常的一件工作而已，甚至带着几分消闲的味道。战争对人性的异化、对生命的贬低等影片主旨也都凸显出来。

图 5 – 3 – 2

在美国电影《魂断蓝桥》（1940）的开头，画面中，老年的罗伊站在初次邂逅玛拉的滑铁卢桥上，拿着吉祥符，睹物思人，当年玛拉送吉祥符时两人的对话在耳边响起。将已逝恋人的声音和当下人去楼空的画面相配，无疑是运用了"极悲事以乐景出之，极喜情以哀景赋之"的艺术手法，将二人曾经的浓情蜜意与如今的思念之情相对比，将主人公的追忆之思、永失我爱的伤怀叹惋之情呈现出来，强化了情感的力度。同样在香港电影《金鸡》（2002）中，在人们欢庆千禧年的倒计时声和《友谊地久天长》的合唱声中，画面由礼花四溢热闹非凡的电视画面转到医院，却是龙哥已死，他的女友抚摸着空荡荡的床一边号啕大哭，一边高喊："新年快乐，我们在一个新世纪、新纪元！"声音与画面也形成了强烈的情感落差。

2. 声画对立可以起到暗示、象征等效果

如谢晋执导的电影《天云山传奇》（1981）中罗群送宋薇前往党校学

习,分别时刻画面中两人依依不舍、蜜语连连,声音加入了乌鸦低沉而哀婉的鸣叫声,这种声音的处理便在预示着二人无法结合的悲凉结局。在《阳光灿烂的日子》中,马小军等人为傻子报仇去打群架,画面是出手较为残忍的斗殴场面,但音乐却是《国际歌》那鼓舞人们争取自由的雄壮旋律。画面与音乐,两者在内容、倾向、境界上显然都是对立的,但组接在一起却暗示了新的寓意,即在马小军等人的心里,替兄弟复仇是正义的英雄所为,是澎湃激昂的革命豪情的体现。

3. 声画对立能表现戏谑、讽刺的态度,可达到幽默的效果

如台湾导演杨德昌的《恐怖分子》(1986),淑安受伤后被母亲囚禁在家,一天母亲放起了抒情的英文歌曲,在悠扬的歌声中,母亲也难得慈爱地抚摸自己的女儿。但随后的画面却是业余摄影师小强和女友的家中,小强因无意中拍到了淑安,便对她一见钟情,将她的照片挂满了房间,女友正为此和他大闹(图5-3-3)。英文歌曲婉转柔情的意境与画面中的痛恨谩骂摔东西形成了鲜明的对比。导演无疑在用这样的方式来讽刺当代台北都市中爱情的易生易灭。两人分手后,画面是墙上女孩笑容可掬的照片,声音却是女生自杀前的独白(淑安的恶作剧,声音提前入画),在视听上又一次给观众以冲击。

图5-3-3

在美国电影大师斯坦利·库布里克的《发条橙》(1971)中,主人公阿历克斯与两个女孩共享淫乱性事,画面使用低速摄影,速度极快,声音则使用了歌剧《威廉·退尔》的序曲,这首反映瑞士革命志士慷慨激昂视死如归的进军曲,在含义上与画面内容形成强烈的对比和讽刺,表明了导演戏谑嘲笑的态度。

视听语言

张艺谋执导的电影《有话好好说》(1997)中，赵小帅想剁情敌刘德龙的手以泄愤，结果计划失败人仰马翻，此刻，饭店里却放起了歌曲《心情不错》，"这一年总的说来高兴的事挺多，家人不错，朋友不错，自己也不错……"的歌词，以及歌曲明快的节奏，与画面内容对立，实在令人忍俊不禁。

声画对立除了以上功能之外，还能让观众从完全感性、被动的观影状态中解放出来，从诧异到思考再到领悟，从而领会导演的创作意图。

声音与画面的结合同其他电影语言一样，手段丰富、变化多样，以上的分类及功能只是相对简单的划分和概括。在影视艺术的创作实践中，尤其是今时今日的作品，视听语言在运用时是非常复杂的。同样以声画关系为例，澳大利亚与美国合拍电影《了不起的盖茨比》(2013)的结尾，尼克通过盖茨比的死，看到了黛丝及周遭世界的冷漠，体会到了纽约这座纸醉金迷的都市其光鲜之下的势利、颓废和冷漠无情。他心灰意冷决意离开，在离开纽约的前一晚，尼克重返盖茨比的住所。此刻，画面使用慢镜头，在颜色上几乎接近沉寂的黑白，这座硕大宫殿如今空无一物，一片破败。曾经举办豪华舞会众人狂欢的场面、盖茨比与黛丝甜蜜的爱情画面以咖啡色的色调与今日的残破凄清交替剪辑（图5-3-4）。在声音上，始终是伤感的旋律配合尼克的独白，时而插入昔日人们对舞会及富有的盖茨比的惊叹声、黛丝快乐的感慨声、盖茨比与黛丝的爱情对白声、盖茨比对黛丝之美的赞扬声。这段内容，声音与声音之间，画面与画面之间，分别是乐景与悲景交替，今时与往昔对比，强化了今日的凄凉悲伤。在声音与画面的组合上，悲伤的音乐和尼克伤感的独白与今日黑白的凄凉画面形成对位关系，与曾经的热闹景致形成对立关系。以往的惊

图5-3-4

第五章 声 音

叹声、感慨声、赞美声则与曾经的画面或者同步出现,或者对位出现,而与今日黑白画面形成对立关系。其实,在情感的表述上,尼克对盖茨比的怀念,对人去楼空的忧伤,与上文中《魂断蓝桥》的情绪较为一致,只是多了对纽约冷漠麻木的厌倦,但在视听语言的使用上要复杂得多,声画组合上也要灵活得多。

本章重点

1. 声音进入电影的历史。

2. 一般而言,影视作品的声音分为人声、音响、音乐三大部分。每一部分都具有丰富的表现功能。而无声则是另一种声音的存在形态。

3. 人声包括对白、独白和旁白。

4. 声画关系包括声画同步和声画对位,其中,声画对位又分为声画并行和声画对立两种形式。

思考题

1. 声音由哪几部分构成?每部分有什么独特的功能?
2. 在影视作品中,什么样的对话才能称为对白?对白具有哪些功效?
3. 音乐如何参与影视作品的剧情发展?请举例说明。
4. 声画并行和声画对立有何区别?各自如何使用?

第六章 剪 辑

> **学习提示**
>
> 剪辑是影视创作后期工艺中的关键环节，承担着最终组接完成整部作品的重任。剪辑有广义与狭义之分，与电影观念的变革以及技术的更新息息相关。在进行影视作品的创作时，我们要对剪辑的目标具有明确的认知，并能掌握一些基本的剪辑技巧与规律。

一般来说，一部剧情类作品最终完整地呈现在银幕上，需要经历三个阶段的创作过程。第一阶段是编剧对剧本的创作，写出故事大纲和详细的分镜头剧本。影视剧本的创作不同于文学故事的写作，它编写的故事、刻画的人物等，需要具备动作性强、时空转换合理、便于视听呈现等特点。剧本是作品之本，为影视作品的拍摄提供了必需的文学蓝本，越是影视文化发达的国家越重视剧本本身的创作。第二阶段是导演、摄影师、录音师等将影视剧本的文字形象转化为视听形象的过程，根据剧本提供的故事，拍摄一系列不同形态、声音各异的镜头，完成前期摄制所需的各样素材。第三阶段就是剪辑等后期工作。与剧情类作品的创作过程相似，纪实类作品以及电视节目的制作过程也划分为三个阶段，即构思阶段、摄制阶段、剪辑等后期制作阶段。

可见，剪辑是影视艺术中的一个非常重要的环节，它存在于影视生产制作的第三阶段，承担着最终组接完成整部作品的重任。而本章内容就是对剪辑的内涵、剪辑的历史演变、剪辑的基本目标和技巧进行讲解与介绍。

第一节 关于剪辑的基本认知

剪辑工作有其具体的对象和范畴，也经历过从无到有、从单一到多元的演变历程，了解其内涵所在与渐变过程，是掌握剪辑工作的理论前提。

第六章 剪 辑

一、剪辑的内涵

就如我们写作文章一样，为了表达精确的含义，就需要对所使用的文字进行排序、提炼，极端代表者就是唐朝诗人贾岛，其推敲诗句辛苦至"两句三年得，一吟双泪流"的地步。与文字因顺序不同所带来意义的差异相似，电影胶片承担了文字的角色，剪辑的工作对象就是胶片，而剪辑就需要对胶片的内容和顺序进行选择与安排（虽然现在用胶片拍摄电影越来越少了，而代之以数字影像，但剪辑的原理没有变化）。

一般来说，剪辑包括画面剪辑和声音剪辑两个方面，是将根据分镜头剧本所拍摄的画面素材和收录的声音素材作为创作基础，对它们的顺序、长度、节奏等进行相应的剪切、调整和匹配，使得这些镜头和声音能够有机地融合，形成一个能够流畅表达电影剧本和电影制作者意图的场面、段落和整体。一部电影的剪辑，不仅要处理镜头与镜头之间的组接，还要考虑段落与段落之间的组接，最终要形成对作品整体的剪辑考虑。

剪辑有狭义和广义之分，狭义的剪辑就是指镜头与镜头之间的组接，这也是上述的剪辑概念。而广义的剪辑，是指贯穿在影视制作全过程中的一种思维方式和剪辑意识。从最初的编剧编写剧本大纲的第一度创作开始，就已经运用剪辑思维来思考、编排故事；导演在写作分镜头剧本这一第二度创作时，也会考虑不同镜头、段落顺序间的效果；剪辑最终完成的是将编剧、导演的构思在剪辑台上变成实际的效果，当然也包含剪辑自身的第三度创作。

在我们的实践和学习中，"剪辑"常常与"剪接""蒙太奇"等概念相混淆，这些概念的产生与电影的发展有紧密的关系。在电影刚刚诞生时，例如卢米埃尔兄弟的《火车进站》（1895）、《工厂大门》（1895）等只有一个镜头，且摄影机固定角度拍摄，也没有推拉焦距，片长也很短。因此这样的电影就不需要任何的剪辑或者剪接，直接上映即可。但是随着电影的发展、技术的进步，摄影机多机位多角度拍摄，其运动方式也更为灵活。同时，电影的时长增加，一部作品由许多个镜头组成，这时就需要镜头的组合。但电影发展初期，其创作过程也是简单地将一段胶片与另一段胶片粘接起来，且是导演亲力亲为，没有专门的剪辑师，这种工作称为"剪接"（cutting）。顾名思义，就是简单地"剪"与"接"。当电影日益成熟，并发展成为一门独立的艺术后，"剪接"已经无法满足发展的需要，这时"剪辑"（editing）出现了，它不仅包括"剪"与"接"，而且对镜头进行编辑，更强调了创作者的创作意识和艺术创造。

视听语言

随着苏联爱森斯坦、普多夫金等电影导演的理论探索和艺术实践,"蒙太奇"这一词汇进入电影领域。蒙太奇(montage)本属于法语,是建筑学上的一个词汇,原有"安装、组合、构成"之意,即将各种不同的建筑材料,根据一个总的设计蓝图,分别加以处理、组合、安装在一起,构成一个整体建筑物,产生出全新的功能和效用。苏联蒙太奇学派强调镜头与镜头之间的组合要能产生一种碰撞的效果,诞生原来镜头里面没有的意义,这就是蒙太奇效果。因此,在俄国,有把剪辑称为蒙太奇的传统。而在英美电影中,蒙太奇专指那些彼此之间没有联系但又能产生全面印象和意义的镜头段落的组合。

一般说来,可以这样理解蒙太奇和剪辑的关系:从技术上来说,蒙太奇只是众多剪辑技巧中的一类,例如平行蒙太奇、交叉蒙太奇等。从理论上来说,蒙太奇理论尽管是从剪辑实践的总结和发展而来的,但它已经超越剪辑的实践,而成为对创作观念和各环节都产生重大影响的一种独特的表达方式和思维方式,即蒙太奇思维。

在我国的电影理论与实践中,蒙太奇与剪辑一般是可以互换使用的,因为中文的"剪"与"辑",已经将胶片的剪切、镜头的组合,以及镜头间的碰撞等含义都囊括其中,因此下文将完全以"剪辑"展开论述,除非是特别需要强调突出蒙太奇的地方,才采用"蒙太奇"的称谓。

二、剪辑的历史沿革

由于电视的诞生晚于电影,因此影视剪辑的诞生与技巧的发展应首先追溯于电影。电影自1895年诞生,经过100多年的发展,其形态发生了巨大的变化。对于现代普通观众来说,无声电影和黑白电影常在欣赏范围之外。但是,若要探究理解任何一项事物的现状,都需要进入它的历史深处。剪辑也是这样,为了更好地理解运用剪辑的技巧与规则,我们需要对电影剪辑的历史沿革做一个简单的梳理。

剪辑的演变,与电影观念的变革以及技术的更新息息相关,而电影大师们的探索则拓展了剪辑的发展空间。法国的卢米埃尔兄弟被称为电影之父,电影的诞生就是以他们在1895年12月28日放映《火车进站》《工厂大门》等影片为标志的。他们的电影可以称为活动的照相,通常选择一个认为有纪录意义的事物或者场景,把摄影机位置固定对准它,一直拍到胶片用完,受到胶片技术的限制,当时片长约一分钟,只有一个镜头,因此在这些电影中是不存在剪辑的。以《火车进站》为例,摄影机固定摆放在月台上,拍摄

第六章 剪　辑

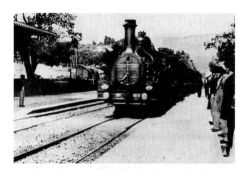

图 6-1-1

火车进站的场面，以及火车在摄影机前停下，旅客上下列车，一片热闹的景象（图 6-1-1）。

卢米埃尔兄弟的绝大部分影片是简单的未经排演的生活现实，但在有的影片中，也显示出他们有意识地控制拍摄素材的努力，这些意识中蕴含着将来要出现的剪辑思维。例如在《水浇园丁》（1895）中，卢米埃尔兄弟首次记录一个事先安排好的喜剧性的场景。在这个场景中，人物的动作经过排演，以求达到环环相扣的喜剧效果：一个小男孩踏在园丁浇花的水龙带上，园丁发现水停了，奇怪地凑近看看喷水嘴，这时孩子把踩在水龙带上的脚提起来，水喷了园丁一身。这个动作本身以及对它细节处的精心设置，就是为了引起观众的兴趣。这种对观众感兴趣的细节的强调在后来的剪辑中得到了运用。

卢米埃尔兄弟的电影仅仅是对现实的一种简单的复制，还构不成一种艺术，也没有涉及剪辑。然而他们的电影在一次放映失误中，无心插柳地带来了剪辑的效果。1897 年，路易·卢米埃尔拍摄了反映消防队员生活的四部短片：《水龙出动》《水龙救火》《扑灭火灾》和《拯救遭难者》。这四部短片每部约一分钟，依然是固定视角摄制的单一镜头，最初并没有安排上述的放映顺序，在一次放映中，打瞌睡的放映员错将次序排列成了这样，并且滚动放映，于是原先内容并无内在逻辑联系的独立的四部短片，连贯成了一个近乎完整的故事，引起了观众的强烈反响。这次的放映"事件"，使简单复制现实的短片连贯起来，具有了连接不同时空与不同人物的虚构意义，也在一定程度上预示了后来的剪辑效果，令人联想起之后鲍特的《一个美国消防队员的生活》（1903）。

魔术师出身的法国人乔治·梅里爱在看到卢米埃尔兄弟的单镜头电影引起了观众的追逐之后，也加入了电影制作的行列。与卢米埃尔兄弟的电影相比较，梅里爱的电影开始突破对现实的简单复制，拍摄了一些科幻影片，著名的如《月球旅行记》（1902），电影的时长长达 10 余分钟，镜头数也不止一个。在他的第二部长片《灰姑娘》（1899）中[①]，使用了 20 个镜头来说明

① 梅里爱的第一部长片是拍摄于 1899 年的《德莱孚斯案件》，里面也有 20 个场面。

这个故事：（镜头1）灰姑娘在厨房里；（镜头2）神仙、老鼠和豺狼；（镜头3）老鼠的变化；……（镜头20）灰姑娘的胜利。可见在影片中，不同于卢米埃尔兄弟仅仅限于记录一些简短单一的事件，梅里爱企图叙述一个包括几个片段的故事，并试图建立各个镜头之间的联系。他的电影突破了单镜头叙事，并将多个镜头连接起来表意，这是他对剪辑的贡献。更为重要的是，借助于一次偶然的机会，梅里爱发现了电影的巨大魔力。在一次拍摄街景时，由于摄影机突然发生故障，停转的几分钟使画面上行驶着的一辆马车突然变成了灵柩车。这个偶然的发现使梅里爱获得了灵感。从此，他在电影中开始有意识地使用这种停机再拍的手法，并逐渐运用了叠印、叠化、多次曝光等技巧，这些技巧"很多时候与剪辑的效果有相似性，对后来的剪辑手法无疑有启迪意义"[①]。

　　不过，梅里爱的电影并没有建立现代剪辑的意识，首先，他的影片虽然有多个镜头，然而每一个镜头依然是固定的视点、固定的背景、固定的画框，宛如观众一动不动地看戏。其次，他电影的镜头与镜头之间的关系仅限于内容的关联度，没有纳入现代剪辑需要考虑的动作、方向、时空等因素。

　　直到美国人埃德温·鲍特的电影问世，才打破了早期电影普遍缺乏目的性的剪辑，他制作影片的方法和当时公认的一般拍摄方式有显著的差别。1902年，作为爱迪生摄影师的鲍特在爱迪生的旧片库中找到了一批反映消防队员活动的影片，由于消防队的活动有强烈的吸引力，因此鲍特就把它选作题材，并同自己设计的母亲和孩子被火围困的画面剪辑在一起，构成一部引人入胜的影片——《一个美国消防队员的生活》（1903）。在影片开始时，一个消防员在做梦，梦见了妻子和孩子，火警铃惊醒了他。之后是消防队员们紧急集合的一系列动作，消防车开出驻地，在大街上奔驰。紧接着，影片的画面为着火的房子，消防车到达现场，然后室内等待救援者的视点和室外消防队员视点的交叉切换。最后那个消防队员把自己的妻儿救了出来。这部影片的意义在于，首先，它证明了并非要像卢米埃尔的单镜头一样，一个镜头中必须有完整的内容，而是可以通过将数个不完整动作的镜头剪辑后构成完整的内容，这奠定了剪辑理论的基础。其次，鲍特第一次把实际发生的真实事件（片库中反映消防队员生活的影片素材）和银幕上的艺术创作（以演员表演的方式在摄影棚里补拍的抢救母亲和孩子的画面）恰当地剪辑在

[①] （美）克莉丝汀·汤普森、大卫·波德维尔：《世界电影史》，陈旭光、何一薇译，北京大学出版社2004年版，第7页。

第六章 剪 辑

一起，探索了电影在时空关系上的自由度和可能性。最后，《一个美国消防队员的生活》通过剪辑显示出，一个需要相当长时间才能表现的活动可以被压缩在短时间内来表现，连接起来依然能构成合乎逻辑发展的段落。

1903 年，鲍特在他的另一部重要影片《火车大劫案》中，进一步推进了剪辑的发展。影片片长 12 分钟，讲述了一个火车抢劫案以及劫匪的最终下场，展示了一个更为精巧的叙事。在影片的 14 个镜头中，电报局中列车发报员的遭遇、车厢内的抢劫、车厢外劫匪试图逃跑以及警察的追捕都得到了展现：

第 9 场：在景色优美的山谷中。
强盗们走下山坡，越过溪涧，上马奔入荒原。
第 10 场：电报局内。
发报员被绑倒在地，口被堵住，他挣扎起立，靠在桌旁，用下颚按键发报求救，随即筋疲力竭而晕倒。他的小女儿进来送饭，割断绳索，在他脸上泼了一杯水，使他恢复知觉。随后他想起了被盗的惊险经过，冲出去报警。
第 11 场：一个典型的西部跳舞场的内部。
有几对男女很活跃地在跳四对舞曲。他们发现了一个初出茅庐的人，便把他推到舞池中心，强迫他跳快步舞，那些旁观者朝着他的脚边开枪取乐。突然门打开了，那个半死不活的发报员摇摇晃晃地走进来。舞池一片惊乱。男人们提起了来复枪，急忙冲出舞场去追捕劫匪。①

从上面所列出的三场戏可以看出，电影的时空转换非常自由。例如第 9 场强盗们逃跑的动作，与第 10 场发报员的经历是同时发生的，两个镜头之间没有直接的实质联系，而是由观念的连续剪接到一起的，这也是现代电影常用的平行剪辑。并且每一个镜头展示一个场景：抢劫、逃跑、追捕和抓获，没有采用一个单一的镜头记录行为全过程的方式，而是通过不同时空的镜头切换，保持了叙事的清晰。鲍特对于电影剪辑的贡献在于通过镜头的组合实现了叙事的连续性。

在卢米埃尔、梅里爱、鲍特等人拓荒性工作的基础之上，美国人大卫·格里菲斯通过丰富的电影实践，建立了现代电影剪辑的诸多原则，是公认的

① （英）卡雷尔·赖兹、盖文·米勒编著：《电影剪辑技巧》，方国伟、郭建中、黄海译，中国电影出版社 1982 年版，第 49~50 页。

视听语言

电影剪辑之父，他使电影成为一门艺术。鲍特虽然使用了不同时空的镜头建立故事的连续性，但是他依然没有摆脱摄影机固定距离和固定视角拍摄的弊端，他在电影中表现的事件和人物是未经选择的，电影的戏剧性只能通过演员的表情来表现。而格里菲斯的贡献就是能够相对娴熟地运用镜头的组合来创造及掌握电影的戏剧性。

1915年，格里菲斯拍摄了经典作品《一个国家的诞生》，电影时长约3个小时，镜头在1500个以上。在这部电影中，格里菲斯展现了很多创新的电影技法。以林肯被刺杀的段落为例，在剧院中看戏的林肯总统在他的警卫员擅离职守时被人暗杀了。情节很简单，但是涉及了包括林肯、警卫员、凶手、观众四组人物，导演在这四组人物之间进行交叉剪辑，每一次变换都显得合情合理，恰当地营造了林肯被刺杀的紧张气氛。镜头的不停切换，是为了更好地交代不同人物的视点，更好地将观众带入事件中，比以前电影的固定视点改进很多。还有，以前电影对事件的表现都是相同景别的，观众犹如在看戏一样，而格里菲斯的剪辑方法则与以前不同，他能够通过不同的景别和气氛的积累达到所需要的效果。他把整个动作分为几个组成部分，进而重新创作这一场景，突出其中的戏剧性，紧紧抓住观众的兴趣。

以凶手刺杀林肯的高潮段落为例：

（镜头1）全景。凶手从林肯包厢外的过道入口进来，他弯腰从钥匙眼中看林肯的包厢，拔出左轮手枪，准备下手。

（镜头2）近景。左轮手枪。

（镜头3）全景。凶手来到包厢门前，他开门进入林肯的包厢。

（镜头4）近景。林肯包厢，凶手在林肯背后出现。

（镜头5）舞台较近景。演员正在演出。

（镜头6）林肯包厢近景，同镜头4。凶手向林肯背后开枪，林肯倒地。凶手爬上包厢的侧面，跳到舞台上。

（镜头7）远景。凶手在舞台上，举起双手，大声叫喊。字幕："这是暴君的下场。"

从上述的镜头描述可见，格里菲斯为了强调事件的戏剧性，运用不同景别、不同视点，将一个完整的动作——凶手刺杀林肯分为几个组成部分，突出其中的细节，如对左轮手枪的强调。凶手在林肯背后时，插入镜头5的较近景的舞台演出，将紧张气氛延长。这些做法比早期的剪辑方法的优点在于：导演可以把各个细节组合成为一个更为完整而又使人信服的生动画面，

224

第六章 剪 辑

比在一个固定背景中演出的单个镜头更为优越。同时，导演可以选择在任何特定的时间让观众看到特定的细节，以引导观众的反应。

此外，格里菲斯对电影手法的革新是对闪回镜头的运用，使得电影能够自由地在时间长河中穿梭。当然，格里菲斯最著名的剪辑贡献则是"最后一分钟营救"，即在动作片中最后追奔时的交叉剪辑的技术，越临近高潮，剪辑的速度越加快，以造成不断加强的节奏和紧张气氛。交叉剪辑已经成为现代电影常有的手法。总之，格里菲斯发现了影片的每个段落必须由一些不完整的镜头所组成，而这些镜头是以最适当的位置和景别拍摄下来的，这些镜头也必须根据戏剧性的要求进行排列。他的贡献覆盖了戏剧结构的各个方面：包括大远景、切出镜头、推拉镜头等表现不同张力的镜头，以及运用镜头造成平行剪辑和节奏的变化。到了格里菲斯时代，电影终于可以通过剪辑对现实世界进行重构，电影开始挣脱现实时空的限制，可以自由地表现世界，电影也自此迈入了艺术的殿堂。

进入20世纪20年代，苏联的一批年轻导演在格里菲斯电影贡献的基础上，对电影镜头的表意功能进行了进一步的挖掘，他们被统称为"蒙太奇学派"。其中又可以划分为两个派别，一派是普多夫金和库里肖夫的观点，另一派是爱森斯坦的理论。普多夫金和库里肖夫认为镜头通过适当的组接并列方法，可以赋予镜头本身从未具有的意义，这个理论观点是建基于著名的"库里肖夫效应"之上的。在实验中，普多夫金和库里肖夫拍摄了苏联著名演员莫兹尤金的没有表情的特写镜头，然后分别与三个不同的镜头连接，第一次是将莫兹尤金的镜头接上一个桌上的一盆汤的镜头，第二次是接上一个死去的女人躺在棺材里的镜头，第三次是接上一个小姑娘玩耍玩具的镜头。当把这三组镜头向不知内情的观众放映时，观众对于演员的表情反应是强烈的，他们认为第一组镜头反映了演员的沉思表情，第二组则表现他对于女人死亡的悲痛，第三组镜头是望着游戏中的小女孩的淡淡笑容，但实际上这三种表情是完全一样的。

上述的这些电影导演对镜头的组合，遵循着现实的逻辑性，对剪辑的探索，都是为了加强故事的戏剧性。而爱森斯坦对电影故事与情节并不关注，他关注的是如何通过对镜头的排列组合，达到从电影故事中得出抽象的概念的目的，表达一种思想理念，爱森斯坦将之称为"理性蒙太奇"。爱森斯坦用象形文字来阐述理性蒙太奇的作用，例如狗+嘴=吠，日+月=明，嘴+鸟=歌唱，认为电影剪辑应该在两个意义简单、内容平常的镜头之间产生碰撞和冲突，两个组合的镜头并列不是简单的一加一的两者之和的关系，而是

视听语言

一个新的创造,要达到两者之积的效果。为了达到镜头表达思想的效果,爱森斯坦的电影常常情节结构松散,镜头与镜头之间过于注重冲突与隐喻,而不在意它们之间的时空连接性。例如,为了表达一群妇女的喋喋不休,他会接上一群呱呱大叫的鹅,但是这群鹅在之前的电影中并没有出现,也可能和这群妇女的环境没有任何关系,他只是为了表达妇女的聒噪就凭空加了这个镜头。爱森斯坦的蒙太奇理念在其作品《战舰波将金号》(1925)中得到显著的体现。由于爱森斯坦的电影观念崇尚以思想为动力来组织镜头,所以他的电影不可避免地具有晦涩性,并不为普通观众所接受与喜爱。但是他对如何运用视觉化的电影镜头来表达深层思想的探索,给后来的不少电影导演以启发。

总之,在无声电影时代,电影虽然没有声音,却是一个伟大的创新与实验的时代,电影的视觉表现能力得到了广泛与深刻的拓展,建立了匹配性转场、视觉连续性、交叉剪辑、蒙太奇理论等剪辑的基本语法,为后来电影的进一步发展铺设了坚实的基础。

1927年,美国华纳兄弟电影公司制作出首部有声故事片《爵士歌王》,标志着电影迈入了有声时代。虽然由于技术的局限,刚开始的有声电影偏重于语言的直白表达,而在视觉表现力上发生了明显的倒退。但是随着技术的快速进步,声音在电影作品中也日渐参与了剪辑的艺术创造过程,电影人致力于寻找新的声画关系下的剪辑方法。例如在经典电影 M(1931)中,虽然面临着技术的局限和理论的匮乏,但是导演弗里茨·朗开始尝试把声音当作画面一样去剪辑,而不仅仅作为对白使用。

随着技术的进步,电影由黑白进入彩色时代,电影的银幕宽高比也发生变化,这些都对电影剪辑的走向产生了影响。此外,其他艺术门类,例如广播和戏剧,也对电影剪辑有着不小的影响。在早期电影实践与理论的基础上,电影剪辑有了新的发展。例如阿尔弗莱德·希区柯克在他的电影中进行着各样的剪辑实验,并都取得了不俗的效果。在《火车怪客》(1951)的开头运用平行剪辑交代人物与故事,在《三十九级台阶》(1930)中以声音剪辑增强镜头间的节奏感,尤其在《精神病患者》(1960)中娴熟地运用剪辑手段营造了浴室谋杀的经典段落。而20世纪50年代末的法国新浪潮时期,以弗朗索瓦·特吕弗的《四百击》(1959)和让-吕克·戈达尔的《筋疲力尽》(1960)为代表,他们用移动的摄影机拍摄取代场景的分割以求避免剪辑,以及运用跳格剪辑来挑战传统的连续性剪辑。不过,这些在当时看来怪异的手法逐渐被融入后来的电影实践中。而电影发展至今日,电影胶片逐渐

第六章 剪辑

退出历史舞台，电影运用3D拍摄日益普及，电脑合成技术也日益成熟，这些都对电影剪辑的走向有新的影响。而这些电影剪辑观念与手法也被不断发展的电视艺术所汲取，并根据电视的独特性质加以借鉴和使用，这些尝试都共同丰富着影视艺术的创作实践。

第二节 剪辑的目标与技巧

剪辑作为影视制作的后期程序之一，对影视作品全貌的形成具有重要的作用。本质上，剪辑就是在尊重视听规律和影视语言章法的基础上，按照影视作品情节、结构和风格的要求，对原始素材进行选择和重新组合的过程。而如何将一部影视作品成百上千个镜头有序地组织起来，就需要剪辑人员对于剪辑的目标具有明确的认知与掌握，并能熟知剪辑的基本规律和技巧。

一、剪辑的目标

一般来说，剪辑最终需要达到以下几点目标。

（一）要具有清晰流畅的叙事性

对于一部影视作品来说，无论是剧情片还是纪录片，其首要和基本的要求就是能够具有清晰流畅的故事线或逻辑线。这个目标的达成，既有赖于影视制作前期的准备和拍摄工作，更离不开后期剪辑师的作用。当剪辑师拿到一部作品数量庞大的镜头素材时，首先要做的就是对这些镜头进行挑选、删减、组织，形成具有逻辑性的故事情节，达到清晰叙事的目标。

在组织镜头形成清晰性叙事的过程中，既要达到借助镜头以流畅讲述故事的宏观层面，形成情节的起承转合，有机推进；又要注意在具体的场景中保持时空的完整性和连贯性，达到以镜头清晰叙事的效果。以一般电影的开头为例，为了将刚观看电影的观众从现实的情景中带入虚构的电影之梦中，通常是大全景开始，交代故事发生的环境，然后是全景，接着是近景，最后是人物的出场。镜头层层推进，润物细无声地逐渐将观众的注意力吸引到具体的有待展开的人物和故事之中。当然，随着现代电影的节奏加快，电影开始的第一个镜头一般是交代环境的全景，第二个镜头就已经切入了具体的人物和情境，但依然遵循的是达到叙事清晰性的目标。

在昆汀·塔伦蒂诺执导的影片《无耻混蛋》（2009）中，其中第一个镜

头是全景,镜头构图中左边是小屋,中间是挥舞斧头砍树根的农夫,右边是年轻女子在晾白色床单。第二个镜头则迅速切换到农夫挥舞斧头砍树根的中景,第三个镜头是年轻女子晾被单的中景,第四个镜头是年轻女子的近景,因为画外进入了摩托车的声音,纳粹党卫军登场了(图6-2-1)。在此例子中,第一个镜头由于是全景,观众不知道选择要关注的中心,但是在随后的镜头中,通过剪辑一步步地将观众的注意力引向了故事的深层。

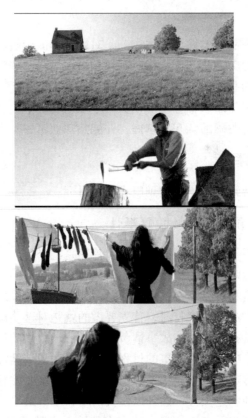

图6-2-1

在形成清晰流畅叙事性的同时,也应注意时空剪辑上的连续性。因为影视作品的拍摄是以镜头为单位的,不论是单机位或者多机位摄制,影视作品的时间与空间都是以碎片化的方式存在于单个镜头之中,如果没有剪辑的存在,镜头间的这种被创作出来的时间与空间是不可能具有真正意义上的连续性的。因此,在剪辑的过程中,就应利用各种技巧,如根据动作的持续与情

绪的需要选择合适的剪辑点，或者以插入其他相关镜头的方式，保持视觉或心理上的流畅感。如罗伯特·本顿导演的《克莱默夫妇》（1979）中，父亲泰德与儿子比利在公园玩耍一场（图6-2-2），比利手持飞机，在游乐器械上缓缓攀登，出于对电影时长和节奏的考虑，剪辑师不可能将比利的动作过程完整地在荧幕上忠实再现，于是插入了泰德与朋友聊天的场景，当镜头再次切换到比利时，他已经攀爬到了器械的最顶端。两组镜头的剪辑，由于具有内容的相关性，即父亲带儿子在公园玩耍，且比利还在呼唤着泰德，因此，观众在心理上认可了其时间上的同时性、空间上的同一性，并通过心理补偿的方式，在脑海中完成了比利的完整动作，从而实现了叙事的流畅感。

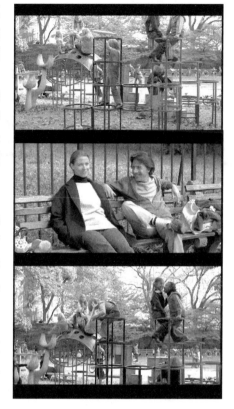

图6-2-2

（二）需要构成一定的戏剧性

如果说清晰流畅的叙事是剪辑首要和基本的要求，那么，如何在影视作品中形成特定的戏剧性，则是剪辑需要进一步追求的效果。现在一部影片通常是100分钟或者120分钟，一般而言，剪辑不可能在整部电影中从头至尾都追求强烈的戏剧性，而是会在其中选择几个段落做戏剧性的重点剪辑，形成华彩的片段，给观众留下深刻的印象。

在影视作品中，强化戏剧性的剪辑手法多种多样，根据不同作品的情绪属性，其剪辑方式也大不相同。但诸如特写镜头、慢镜头、交叉剪辑等，则易形成较为强烈的戏剧性。继续以《无耻混蛋》（2009）为例，在纳粹追缉犹太人的第一部分中，党卫军上校与法国农夫的对话持续了10余分钟，双方在暗藏杀机的问答交锋中，你来我往，党卫军上校试图找出漏网犹太人的踪迹，农夫则轻描淡写地顾左右而言他，与之对应的则是双方的景别一直是半身构图的中景。但是当最后农夫的心理防线被突破时，镜头越来越近地推

向农夫的脸,直至农夫落泪的特写。这时戏剧性也达到高潮——农夫的心理防线被撕破,交代了犹太人的下落,观众的心因犹太人的处境而紧张起来。

在黑泽明的《七武士》(1954)中,武士刚刚抵达村庄的时候,农民害怕武士会侵犯他们,所以都躲藏起来,除了菊千代之外的六个武士都去见族长讨个说法。这时屋外传来山贼来犯的警报声,六个武士疾冲出门,向发出警报声的地方飞奔。黑泽明是这样表现的:第一个镜头是六个人奔出房屋的全景,然后是六个短暂的镜头快切,每个镜头都表现一个武士奔跑的动作部分,六个镜头并列,产生强烈的视觉冲击力,塑造了较强的节奏感,表现了武士拯救农民的急切心理。

从《一个国家的诞生》(1915)结尾的"最后一分钟营救"开始,交叉剪辑就成为电影常用来营造戏剧性的手法,它将两个或者两个以上的场景镜头并置,催生了单一场景镜头难以言说的化学反应。例如在经典电影《教父》(1972)结尾,迈克尔·柯里昂接过了父亲的权力,在教堂成为外甥的教父,伴随神父的宗教仪式与问答,小教父在言语上弃绝恶事,然而他的手下却在——谋杀五大家族的首领。电影通过交叉剪辑,不仅将六个时空的故事并置,也强烈地讽刺了迈克尔·柯里昂的虚伪与残酷,产生了强烈的戏剧性。

(三)需要塑造独特的节奏与风格

在影视的发展历史中,剪辑的主要作用就是形成镜头流畅的叙事性和强烈的戏剧性。一部作品如果在整体上能够运用镜头清晰地讲述一个故事,并且将某些段落表现得令人难忘,就已经属于合格的作品。但是一部优秀的影视作品却必须在此两者基础上更进一步,需要形成独特的作品节奏与风格,以此区别于其他类似的作品。

在李安导演的早期作品《饮食男女》(1994)开头部分,导演利用一系列相同的切割动作,连接了切鱼、切鸡肉、切辣椒、切果蔬等画面,配以愉悦的音乐,一气呵成,不仅有效展示出主人公高超的烹饪技艺,也塑造出轻盈有致的剪辑节奏,达到了令观众垂涎欲滴的效果(图6-2-3)。

以类型电影为例,不同的类型电影由于不同刚的审美追求,对镜头的组接方式自有其独特的要求,以此形成其特有的节奏感。例如动作片的核心是展示身体的强健和身手的敏捷,并传达出一种速度感,因此常常需要求助于剪辑,使动作显得更为凌厉。为了达到这种目的,电影的单个镜头时间很短

第六章 剪 辑

图 6-2-3

图 6-2-4

暂，会将一个完整的动作分切剪辑为好几个动作要点，并且从不同方向、不同角度、不同景别进行拍摄。此外，还会将这几个分解动作的方向打乱，甚至形成相反的方向。例如在吴宇森的《喋血双雄》(1989) 中，杀手小庄在决定刺杀目标时，举起狙击枪的一个动作被分解成不同角度和景别的三个动作（图6-2-4），形成强烈的运动效果。

　　爱情影片常常需要表达抒情的氛围，因此剪辑师在组接镜头时，常会运用淡入淡出的手法，使得段落之间的连接显得缓慢而抒情。例如在香港电影《秋天的童话》(1987) 中，从电影开始的字幕显现，到后面的段落转场，都是采用淡入淡出的手法，因此可以判断出这是一部抒情风格的浪漫爱情影片。而在以唯美爱情为主题的韩国电视

231

剧中，为外化男女主人公的情感浓度，电视剧在画面剪辑时常常采用时值相等、景别匹配（以近景、特写居多）、视线完全缝合的正反打镜头，以突出二人的深情凝望、情投意合。声音剪辑上则常辅以忧伤哀婉、细腻纯情的音乐，以强化爱情电视剧的情感的纯粹与唯美的程度。图6-2-5的画面截取于韩国电视剧《来自星星的你》（2013），其在剪辑上即为如此。

有些电影追求缓慢宁静、韵味悠长的风格，台湾导演侯孝贤的电影正是如此。在他的影片中，每一个镜头的单位时间都比较长，剪辑师将这样的镜头组接在一起，就是为了营造舒缓的节奏，让观众不被快速切换的镜头所吸引，而去静心品味画面内容的含义。虽然由于节奏略显沉闷，年轻观众并不喜欢，但侯孝贤电影也正是由于此，而形成了独树一帜的风格。

（四）需要传递情感的力量

一部影视作品无论选择的是什么题材，以何种视角切入，也无论是何种类型，塑造了什么样的影像风格，这些都是外在的手段，其最终目的是传递出影像背后的情感力量。所以，评价一部影视剧是否成功，没有千篇一律的僵硬标准，关键看其是否令观众沉浸其中，为之喜怒哀乐。这种令观众倾倒的情感力量之建构，离不开剪辑的作用。

吴贻弓在执导电影《城南旧事》（1983）时，曾做过这样一个比喻，影片节奏"像一条缓缓的小溪，潺潺的细流，怨而不怒。有一片叶子飘落到水面上，随着流水慢慢地往下淌。碰到突起的树桩或堆积的水草，叶子被挡

图6-2-5

住了。但水流又把它带向前去"①。为了传达这样淡然而诗意的情绪，《城南旧事》在剪辑上追求平和柔缓的基调，在取舍素材和组合镜头时，包括确定镜头的长度时，并不刻意凸显起承转合的戏剧感，而是尽量回避各种人工技巧，诸如淡入淡出、叠化等特技转场都尽量压缩，以求凭借自然的态度，来努力发掘生活本身的诗意。在尊重生活自然韵律的基础上，影片又不失时机地使用了重复的剪辑手法。不同季节、不同时间点的井窝子的画面反复出现，表达了时光平淡却又悄然流逝的无奈之感。在简单抒情的旋律中，那被无情的岁月悄悄送走的童年似乎又浮现在眼前，观众的心弦被拨动，心头不禁涌起一股淡淡的哀伤之情。

电影发展到当下，剪辑方式更讲究快速、明确，上一个镜头信息与下一个镜头信息环环相扣，以确保观众的注意力集中。而台湾导演侯孝贤在他的电影中刻意摆脱好莱坞体系的束缚，走一条追溯中华传统文化的抒情风格之路。在他的电影中，常常在紧密的叙事镜头之间插入看似无关的镜头，传递感悟人生的情绪。例如在他的自传性电影《童年往事》(1986)中，有一大段独白，阿孝的妈妈对出嫁的女儿讲述自己的人生过往，最后讲到自己出生不久的二女儿夭折。影片陷入沉默，之后接了一个10余秒的大雨滂沱、落地有声的空镜头，然后才切入下一个叙事段落。在传统的剪辑规则中，这个空镜头是多余的，因为它没有明确的需要关注的画面信息，且时间过长，易使观众觉得沉闷。但是，恰恰是这样的空镜头彰显了侯孝贤电影与众不同的风格。正如古诗云：青山有幸埋忠骨，将景与人以及人的情感结合起来，这个空镜头也赋予了雨景以悲伤的情感指向，令观众不胜唏嘘阿孝妈妈的坎坷人生。在侯孝贤的另一部电影《恋恋风尘》(1987)中，这种看似闲笔的空镜头手法运用得更为普遍，也使得该片的情感力量更为绵长。

总之，一部优秀的影视作品能够成功地运用剪辑的手法，组织镜头的先后长短，巧妙地引导观众的情感向预定的目标前进。

二、剪辑的技巧

虽然剪辑是属于影视后期制作的技术范畴，但是它却与人们的现实感受和心理变化有着紧密的联系。欧内斯特·林格伦对此有着生动的阐述："如果我身处于一个活动频繁的场面中，我的注意力以及我的视线一定会一下子被吸引到这个方向，一下子又到那个方向，也许我突然转过街角，发现一个

① 蓝为洁：《剪辑台上的艺术》，中国电影出版社1984年版，第57页。

视听语言

小顽童,自以为没人看着他,小心翼翼地把一块碎石头朝一扇特别诱惑人的窗户扔去。当他扔的时候,我的眼睛本能地立即转向窗户,看那小孩有否命中目标。接着,我的眼睛马上又回到男孩身上,看他下一步干什么。也许他刚巧也看到了我,于是朝我调皮地笑了一下;然后,他的视线越过了我,脸部表情一下子变了,接着他迈开他那双短短的腿死命地跑,我往后一看,这才发现一个警察刚刚转过街角来……剪辑,作为表现我们周围物质世界的一种方法,它最根本的心理上的根据是把上述的思想过程重现出来。在这个思想过程中,当我们的注意力被我们周围环境中的这一点和那一点所吸引时,视觉形象就一个紧接着一个出现了。只要影片是逼真的并再现了动作,那它就能给我们看到栩栩如生的景象;只要影片运用了剪辑这一手法,它就能把我们在正常情况下亲眼看到的动作的姿态精确地重现出来。"①

在这一段,林格伦指出人们之所以接受剪辑甚至感受不到剪辑的痕迹,是因为它符合人类的心理活动规律,因此影视作品才能够通过剪辑,可以不同角度、不同方向地表现这个世界的全貌与细节,对其进行逼真的模拟,这也正是上文提及的"我"的注意力不停转变的影像化表达。而为了达到逼真地模拟人类不停变化的视觉注意力,剪辑发展出一系列的技巧,能够使得所表现的角度、景别各异的一个个影像画面有机地连接为一个整体,令普通的观众甚至感受不到这些连续性画面是由很多个镜头组成的。

这种以追求镜头与镜头间流畅连接为目的的剪辑模式,被称为连续性剪辑,有时也会称为无缝剪辑或者是零度剪辑。这种剪辑模式在影视发展历史与现状中一直占据主流的地位。它作为一种视觉风格,与讲究起承转合、流畅叙事的影视内容互为表里,合力营造出如梦如幻的影视想象世界。

连续性剪辑首先是在美国电影中出现、发展,并最终成熟起来的。如上文所述,1902年,埃德温·鲍特在《一个美国消防队员的生活》(1903)中,开始运用连续性剪辑手法。影片将不同时空的镜头有机地组接在一起,既使电影叙事突破了现实时空的限制,又不显得生硬突兀。随后的电影巨匠大卫·格里菲斯是公认的电影剪辑之父,他在《一个国家的诞生》(1915)等经典电影里,建立了一系列至今仍在使用的剪辑技巧。随着影视的飞速发展,连续性剪辑模式也日益完善,积累了一套流畅连接镜头的技巧与规则,其中,讲究匹配原则与合理的转场方式是被提及较多的。

① (英)卡雷尔·赖兹、盖文·米勒编著:《电影剪辑技巧》,方国伟、郭建中、黄海译,中国电影出版社1982年版,第257页。

第六章 剪 辑

（一） 匹配原则

影视剪辑中使用匹配原则，主要是出于以下的考虑：首先，为了打破影视画面的单调性，同一个场景、同一个动作也会采取不同景别、不同角度和不同的运动方式来加以表现，而剪辑时则需要将众多的画面组合成为连贯有机的统一体，这就要涉及匹配原则。其次，对于电影而言，由于其银幕的宽大，观众在影院观赏电影的时候，一般难以将银幕的全部纳入视野之中，为了有效地掌控和引导观众的视觉注意力，剪辑就需要做到将上一个镜头的视觉重点与下一个镜头的视觉重点进行匹配。另外，时空过渡时，如果能够使用匹配原则，观众则不易感觉到镜头的转换，这也能够促进其全身心地投入到电影故事的进展中。因此，匹配原则是剪辑时需要奉行的重要原则，其根本目的是为了保证观众欣赏的流畅性。而利用匹配原则来连接镜头的，不仅有眼睛看到的画面效果，如位置、方向、光影、色彩等，也包括对耳朵听到的声音内容进行匹配。下面将一一展开论述。

1. 位置匹配

在剪辑中的位置匹配，简单而言，就是当不同景别的镜头进行切换时，同一主体在上下镜头中所处的位置应大致相似。如一个人物在第一个画面的中景时位于一个物体的左侧，那么当镜头切换至第二个画面的全景或特写时，他依然要位于该物体的左侧。这样就可以建立起较为稳定的、具有逻辑性的空间位置关系，也能保证观众在视觉和心理上的连续性和流畅感。如香港电影《麦兜故事》（2001）中，春田花花幼儿园的校长在对小朋友讲解校训（图6-2-6），无论画面的景别如何变化，校长总是位于话筒的左侧，其在空间上的位置是稳定的。

同时，由于运动因素的介入，主体在影视画面中的位置不是固定不变的，其流动性决定了构图时要注意将主体放在画面的视觉中心，而在剪接时则力求把观众的

图6-2-6

视听语言

注意力从一个形象吸引到另一个形象上。当同一主体在向同一方向运动时，上下画面的主体形象如果在画面中的位置大致相似，甚至能够呈现重合状态，那么观众的视觉中心便能实现自然的过渡与流转，这样有助于获得较为流畅的视觉效果。因此，在剪辑时，为了获得位置匹配的准确性，常常会将画面分为左、中、右三个区域，前后镜头的同一主体位置在画面中保持在相应的区域，而不能任意地改变位置，否则会造成明显的视觉跳跃。如果是中性方向的运动，主体可以保持在画面的中间位置不变。由雅克·贝汉执导的纪录片《微观世界》（1996），曾拍摄了蝴蝶破茧而出的过程。在几个连续的画面中，破茧前的蛹（图6-2-7-1）及其后的蝴蝶都基本处于画面的中部偏右一点的位置。虽然在图6-2-7-3较大的特写画面中，蝴蝶所在的位置接近画面中心，但其前爪攀附于花枝顶端的位置却与图6-2-7-2是一致的，在图6-2-7-4中，蝴蝶在花枝上的位置与前面相同，并且在整幅画面中，它又回到了画面中部稍偏右的位置。正是靠着位置的匹配，即便蝴蝶处于运动状态之中，影片前后画面在剪辑上依然是非常流畅的。

图6-2-7-1

图6-2-7-2

图6-2-7-3

图6-2-7-4

第六章 剪 辑

保证主体在上下画面位置的相似性,这是针对同一主体而言的。当上下画面中的表现对象不止一个时,如何使主体能够更快地获得观众的注意,也是一个不容忽视的问题。一般会将主体放在画面的中心位置,此外,还可以将银幕画面分为九格,中间的四个交叉点所围成的正方形区域也是观众关注的焦点。当我们知道观众的视觉习惯之后,就可以将主体放在那些容易获得注意力的区域。这些原则不仅应在画面构图时加以考虑,在剪辑时仍应加以贯彻,而位置的匹配则是保证这些原则落实的有效手段之一。

当然,当画面需要表现的是敌对双方或者是交流的双方时,两方则应被安置于画面的相反位置。这样的剪辑安排虽然会带来视觉的跳跃感,但却是情节逻辑的必然要求。

2. 方向匹配

在影视作品中,人物会朝不同方向走来走去,有时会出画或入画,在交谈的时候也会看着对方,同时,摄影机也会有推、拉、摇、移、跟、升、降等运动轨迹。在这样的情况下,如何将具有不同方向的镜头画面连贯结合,使观看的观众不致产生方向上的混淆感,是一件重要的事情。

(1) 轴线规律。在我们讲述方向匹配之前,要先弄清楚影视作品中的轴线规律,它对镜头的方向匹配特别重要。在现实生活中,我们可以清晰地判断出物体的运动方向,但是在影视作品中,由于画面框架的限制,物体运动常常没有参照物,在遇到多种运动方向时,如果不能有序地将这些方向纳入一个体系之中,就会造成视觉上的不流畅感,并且影响观众对故事的理解。为了确定画面中的物体的运动方向,在追求画面镜头连贯性叙事的原则下,场景中的动作,包括人物行动、对话视线、物体移动等,都是在沿着一条可辨识的线条一侧进行,一般不会逾越这条无形中存在的线条。

这条线即为轴线,又被称为关系线,或者是180度线,是影视作品中为了建立空间秩序感,设立在被摄对象之间的一条假想线。图6-2-8中,被摄对象A与B之间的连线即为轴线。

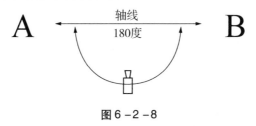

图6-2-8

视听语言

所谓轴线规律，是指在用镜头拍摄同一场面同一主体的时候，镜头的运动方向必须限制在轴线的同一侧，镜头至多运动到与这条线重合。如图6-2-8中，摄影机只能在轴线一侧的180度内运动，而一旦镜头越过了这条轴线，那么产生的结果就破坏了空间的统一感和方向感，这种情况被称为越轴或跳轴（图6-2-9）。

图6-2-9

因此，在图6-2-10中，摄影机1～4、7～8都属于尊重轴线规律的正常拍摄，而摄影机5、6即属于越轴，其拍摄出的画面中，汽车的运动方向及人物空间位置，和其他机位拍摄画面是相反的。

图6-2-10

在好莱坞的传统镜头运用中，表现两个人的对话，多运用三种机位，俗称为三镜头法。如拍摄男女对话时，第一个镜头是男女两个人的全景，确立双方的位置关系；第二个镜头过男人的肩膀，拍摄女人说话的情景；第三个镜头则是再过女人的肩膀，拍摄男人的说话或反应。为了不致混淆方向感，第二个镜头和第三个镜头都要在轴线的一侧拍摄，假如第二个镜头在轴线的

第六章 剪 辑

一侧拍摄，第三个镜头在轴线的另一侧拍摄，那么得到的结果必然是两个人望向同样的方向，或出现画面的位置错乱，这样就不符合现实生活中的情景了。

如在图 6-2-11 中，摄影机 1、2、3 因在轴线一侧进行拍摄，其呈现出的画面中，男女间的视线是稳定有序的，符合我们日常生活中的体验。但摄影机 X 呈现的画面中，女方望向画左，与摄影机 2 中的自己呈对视状态，与摄影机 3 中的自己在空间方位上不符，如若将这些画面剪辑在一起，则明显违背了生活的逻辑。总之，轴线的建立能够确保镜头中人们视线的一致，以及能确保银幕方向的一致性。

图 6-2-11

影视作品中的轴线一般分为三种：动作轴线、关系轴线、方向轴线。动作轴线也称为运动轴线，是指被摄主体运动的方向或轨迹。例如人物向前跑步时，人物与所跑向的目标就成为一条动作轴线，那么所拍摄人物运动的各个镜头必须保持在这条轴线的同一侧，不然会造成方向的混乱。动作轴线可能是直线，也可能是曲线，视人物运动的轨迹而定，但不管如何，拍摄的位置要在同一侧。

关系轴线，是指两个或两个以上人物在对话交流时，彼此之间的假设连接线。虽然在对话过程中，人物也许都是坐着的，属于静止状态，但是因为人物的视线，还是存在着逻辑上的方向。在影视中，除了动作很容易吸引观众的注意力，人物的视线也同样容易吸引观众的注意。因此，关系轴线就由人物的视线连接而成，无论对话的人物都是坐着，还是一个坐着、一个站着，总之，假想的关系轴线由两者的头部视线连接而成，在拍摄的时候，摄

239

 视听语言

影机的位置就要在关系轴线的同一侧 180 度以内移动。

方向轴线是指处于静止状态的人物视线与所观看的物体之间连接的轴线，人物也许有局部的肢体动作，但是没有离开所处位置的较大动作。此外，不同于动作轴线可以是直线也可以是曲线，方向轴线必须是一条直线，而摄影机的机位则要处于轴线的同一侧拍摄，这样人物望向物体的视线才是连贯的。

一旦影视作品的轴线确立，方向感也就建立起来了，而在剪辑中就常常利用方向作为匹配的手段，使不同的镜头连贯起来，成为可以观赏的一个整体。例如电影《大白鲨》（1975）的开头，以一个横移长镜头交代了美国 20 世纪六七十年代嬉皮士在夜晚海滩的颓废生活之后，影片运用关系轴线中的视线连接，建立了一对男女的关系。然后他们跑出画面右边，下一个镜头则从画面左边入画，男生追逐女生，摄影机一直在动作轴线的同一侧拍摄，运动建立的轴线始终没有被打破，保持了追逐的方向性（图 6-2-12）。

总之，方向感的清晰建立和前后一致，是影视作品中需要特别注意的地方，尤其是在动作片的追逐段落中，更是要谨慎地拍摄和剪辑。但当拍摄一旦忽略了运动轴线，导致素材出现方向上的混乱或错误时，在剪辑时则要尽力地弥补，利用一些有效的手段和技巧，可以减弱违背轴线规律所造成的混淆感。并且，由于影视艺术本身也处于不断地变化之中，轴线也会相应改变，所以学习一些处理改变轴线的剪辑方

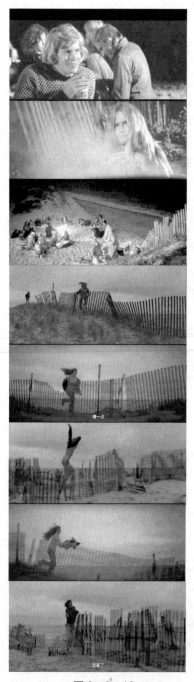

图 6-2-12

法，是非常必要的。

（2）改变轴线的常用方法。

1）利用动作转换改变轴线。越轴拍摄所带来的首要问题便是观众对上下镜头中突如其来的方向或位置变化难以接受，如果在越轴之前插入人物变换动作或物体转变运动方向的镜头，那么该镜头之前和之后的画面在方向上出现变化则显得较为合理。如第一个镜头是人物坐在火车车厢左侧，第二个镜头人物位于车厢右侧，直接切换则会造成空间位置和运动方向的混乱，但如果中间插入他重新选择车厢位置的动作，那么观众接受起来便顺理成章了。同样，在行驶的汽车运动方向发生改变时，插入它转弯的镜头，也可以实现上下镜头的顺畅，而不会造成视觉在方向上的冲突。

2）插入全景或特写镜头改变轴线。在镜头越轴之前，利用环境的全景画面能够清晰地呈现总体方位关系，使观众不至于混淆空间位置。而特写镜头，一方面具有与环境疏离的特点，空间感较弱；另一方面又具有情绪重音的力量，能充分吸引观众注意力。因此，在下上镜头中插入与之相关的人或物的特写画面，能弱化镜头前后画面呈现相反运动时的冲突感，减弱观众的视觉不适。

3）利用中性镜头改变轴线。中性镜头是指摄像机在轴线上正面拍摄或者背面拍摄得到的镜头。如图 6-2-10 中，摄影机 7 和 8，两个机位所拍摄的镜头即为中性镜头。

越轴时，之所以在变化运动方向的前后画面中插入中性镜头，是由于中性镜头没有明显的方向性，因而可减弱相反运动所带来的视觉冲突感，其根本原理与上文中使用特写镜头来实现越轴是相通的。因此，在前期创作时有意拍摄一些中性镜头，对后期剪辑是非常必要的，并且，景别为特写的中性镜头，可以使主体充满画面，有效排除环境因素，可为剪辑带来便利。但需要注意的是，中性镜头在使用时，应与上下画面中的运动速度保持一致，否则依然会削弱视觉的流畅性。

4）借助人物的视线改变轴线。人物视线发生变化，往往可以为轴线变化提供依据。如一个男人本来看向画左，但他的目光因追随着一个摩登女郎而发生改变，于是在下一个镜头中，他的目光看向了画右。这样的镜头连接，以人物视线作为契机，使前后画面中相反的方向具有了逻辑性，观众会认为是合情合理的。

总之，一旦涉及方向的改变，一定要有镜头交代方向变化的过程，防止出现上下镜头方向不一致的情况。

 视听语言

当然，轴线规律虽然是保证观众沉浸于作品之中的有效手段，但并非影视作品的金科玉律，更不是永远不能违背和超越的。相反，有些作品出于特定的目的，故意运用越轴的手法，以求达到特殊的效果。在《战舰波将金号》（1925）著名的敖德萨阶梯的段落中，导演爱森斯坦就不断地改变着银幕的方向，周传基甚至评论其"根本不管那条轴线！"①如果按照轴线规律对其进行审视，母亲和孩子向楼梯下逃跑，已经走到楼梯底端的母亲（图6-2-13-1）发现孩子不在后又折回寻找，但其方向却仍从楼梯上方而来（图6-2-13-2），其方向就存在着混乱和不符。原本应从下至上的运动方向被处理成了相反地，易给观众带来误读。但这段电影史上的经典画面却无疑通过方向的跳跃和改变，有效创造出了运动的节奏，传递了民众逃亡时的混乱无序之感。

图6-2-13-1

同样，在里芬斯塔尔的《意志的胜利》（1935）中，在表现纳粹阅兵时，也反复出现镜头的越轴，形成了较为强烈的节奏。昆汀·塔伦蒂诺的《低俗小说》（1994），也不乏越轴的例子，在餐厅抢劫僵持的段落中，朱尔斯和"小南瓜"的对峙中就出现了越轴的情况（图6-2-14），朱尔斯的位置由画面左侧变为右侧。但由于在前面的镜头中已经形成了较为明确的空间方位建构，因此也并不会令观众感觉混乱，并且符合全片有些杂糅拼贴的风格。

图6-2-13-2

可见，跳轴并不一定都会令观众对剧情产生跳脱之感，并且在一些时候，

① 周传基：《打破"轴线"，一个中国神话》，《电影艺术》1996年第6期。

第六章 剪 辑

跳轴还能带来独特的画面效果，实现较为丰富的表意。总之，轴线原则并不是僵化死板的教条，更不是判定艺术作品质量高下的唯一标准，但它却是基于以往的创作经验总结出的能够保持叙事连贯性的创作规律。掌握并遵循轴线规则，以及剪辑时方向的匹配原则，是影视作品进行艺术创新的前提。

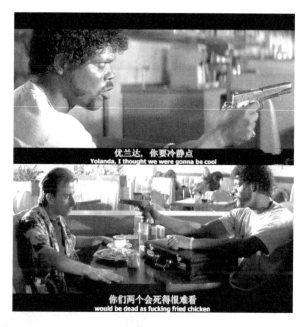

图 6 – 2 – 14

3. 色调影调匹配

如本书前两章所述，在现实生活中，色彩和光影是随处可见的，若是世界缺少了色彩和光影，真是不可想象的事情。例如，色彩有赤、橙、黄、绿、青、蓝、紫等五彩斑斓的颜色，光影有刺眼的日光、朦胧的月光、明亮的电灯光等。色彩中的红色、黄色、橙色、紫色又被称为暖色调，而蓝色、绿色、白色、黑色则泛指冷色调。由于明亮灰暗的对比，影调也可以分为高调、中调与低调。不同的色调和影调既是现实生活中的客观存在，同时也能引发人们强烈的主观感受，例如明亮的色调和影调能给人生命的活力，激起人们兴奋的情绪，而低沉的色调和影调则给人压抑、悲伤的感觉。而我们能够看到不同的色彩，也是由于不同的光线波长造成的，因此色彩和光影是不可分割的。影视艺术也被称为光的艺术，影视作品中的色彩和光影，既是自

然现象和生活真实的反映,也常常被赋予艺术的表现。在剪辑中,色调和影调的匹配也常被运用来连接镜头。

为了后期剪辑有效地利用色调和影调的匹配,在前期拍摄中,摄影师就要十分注意素材色调和影调上的统一,以免在后期剪辑时出于内容的需要而不得不将两个色调和影调截然不同的镜头连接起来,而令观众感觉突兀。色调和影调的匹配,简单来说就是上下镜头之间的色彩和光影要相似,乃至相同。例如上一个镜头中的主体是红色,那么下一个镜头中也应用红色来连接,形成视觉上的连续性。法国电影《雪堡雨伞》(1964)、中国电影《英雄》(2002)等,都是利用色彩造型剪辑、叙事的代表作。

如果前期拍摄的素材复杂以及所用摄影机的成像差异,在色调和影调上难以完全统一,那么如何运用合理的剪辑方法使镜头流畅连接,是必须要面对的问题。一般会采用如下的几种方法补救:①在内容顺畅的情况下,尽可能将色调和影调相近的镜头集中呈现,这样可以减少视觉差异;②如果上下镜头的色调影调有难以避免的明显变化,可以作出时空转换的说明,令观众明白改变的原因;③运用一些有技巧转场的方式,例如叠化、渐隐渐显等方式,吸引观众的注意力,弱化色调和影调差异造成的跳跃感。

当然,有些影视作品有意用看似不匹配的方式来连接镜头,达到一种特殊的效果。例如以光影的明亮和暗淡来连接镜头,电影《教父》(1972)从开头就试图利用高调光和低调光塑造两个世界,教父所在的室内被黑暗笼罩,其中充斥着黑色的交易,而室外花园正在举行婚礼,阳光明媚,洋溢着喜庆的气氛(图6-2-15)。这种截然不同的影调组合,以一种不同于传统黑帮片的方式,塑造了教父生活中的两面性。

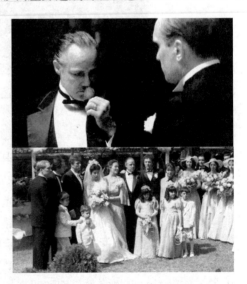

图6-2-15

4. 声音匹配

声音一般分为人声、音乐、音响,而人声又包括对话、独白、旁白等。声音进入电影之后,为剪辑增添了更多的选择余地。当有时候前期拍摄的镜头不能够匹配连接时,可以运用流畅的声音来达到目的。当然,更多

时候剪辑师会有意识地利用声音作为连接镜头、交代剧情和渲染情绪的手段。

在中国电影发展的早期，由于拍摄条件的局限，有时难以拍出符合艺术构思的画面，电影创作者便会运用声音，经济节省地连接镜头，转换时空。例如在《马路天使》（1937）中，贫穷的小陈和老王去律师楼找律师打官司，在高额律师费面前，小王愤然地骂道："五百两银子，妈的，打官司还要钱呢！"下一个镜头转到他们回到家徒四壁的家中，小王重复刚才的话："五百两银子，妈的，打官司还要钱呢！"以此方式，小王的语言作为连接镜头来用，实现了其内容与画面的顺畅过渡，但这种使用方式毕竟显得过于简单。在张婉婷导演的电影《秋天的童话》（1987）中，开始是钟楚红饰演的角色在飞往美国的飞机上，看着照片和手边的烤鸭，切入了她和妈妈在香港家中的对话，交代了为什么去美国、照片是谁、为什么带烤鸭上飞机等缘由，这里的旁白起到了交代剧情、转换时空的作用。在这部电影的中间部分也有不少类似于此、凭借声音来连接前后镜头的例子。

在影视作品中，利用音乐贯穿来实现剪辑的顺畅是很常见的手法。流畅的音乐不仅可以起到连接镜头的作用，还可以达到渲染气氛、抒发情绪的效果。不过，从近年来的影视创作来看，尤其是小制作的作品，常常会过多地运用音乐，这样则过犹不及了。在吴宇森导演的《英雄本色》（1986）中，"枫林阁酒家"中小马复仇的段落，与紧随其后的宋子豪与宋子杰分处两地、兄弟反目成仇的段落，便是运用闽南语歌曲连接起来的，这也是运用音乐匹配的经典案例。

总之，经过无数的创作实践，影视艺术已经建立了一套相对完整的镜头转换技巧。这种技巧表面上是追求镜头间的流畅性连接，而更深层次的目标是为了配合起承转合的精妙叙事，使观众能够沉浸在影像营造的"白日梦"中。上面几种匹配方式，以及其他没有谈到的例如形状匹配（利用画面构图形状的相似性进行剪辑匹配）等，对于影视作品都非常重要，因为这是完整清晰地进行故事表述的基础。

（二）转场方式

在影视作品中，单个镜头是较小的单位，比镜头更大的单位是场面，以及由场面组成的段落，等等。上面所讲的几种匹配方式，常常运用在镜头之间的连接上，而在涉及场面和段落转换的时候，既会使用上面的几种匹配原则，也会有约定俗成的一些转场方式。

 视听语言

　　所谓场景，指的是展开影视作品剧情单元场次的特定空间环境。而转场，则是指段落与段落、场景与场景之间的过渡或转换。通常而言，时间和空间的变化可以构成转场的依据。从转场的方式来看，转场一般分为有技巧转场（也称特技转场）和无技巧转场。

1. 有技巧转场

　　有技巧转场是运用特技手段来完成的，随着现代影视技术的发展，转场的手段也在增多。但不管如何，有技巧转场的功能主要在于：首先，让观众明确感知到场面与场面之间的分隔，产生一种心理隔断与转换的效果；其次，利用这些技巧，实现画面的流畅过渡；再次，不同的转场技巧能够传递给观众不同的心理效果。当然，现代影视比以前更少使用有技巧转场，因为它也存在一些缺陷，例如人为痕迹过于明显，容易使观众觉察到作品的操纵性；而且现代影视的节奏比以前要快很多，而过多的有技巧转场，容易造成作品的拖沓。因此，在现代影视作品中，制作者多倾向于使用无技巧转场，而对使用有技巧转场越来越谨慎，一般只用于时空变化特别明显的场景转换，以及一些追求特殊效果的场面。有技巧转场的具体方式缤纷多样，难以一一尽数，其中较为常见的有如下几种：

　　（1）淡入淡出。"淡入"一般又称为显、渐显、渐明，淡出又称为隐、渐隐、渐暗，从其字面含义可知，淡入是指影视镜头从全黑中渐渐地出现画面内容。在视觉上，这是模拟戏剧的呈现方式，就如戏剧开幕时灯光渐渐亮起一般。它常常用在一场戏第一个镜头中，表现一场戏或一个段落即将拉开帷幕。淡出和淡入正好相反，它是指镜头中的画面由明亮渐渐暗淡下去，直至变成全黑，这也如舞台上最后一场戏结束时的情景一般。它往往用在一场戏或一部影片的末尾，标示一场戏或一部电影的结束。

　　淡入淡出受戏剧幕布形式的影响，在电影中出现的时间最早，在现今的影视技巧中依然运用广泛。它的优点是能够明确地告知观众一场戏开始或者结束了，并且在转场的时候能够便捷地变换时空，不打断故事情节的连续性，且在观众心理上能够营造出抒情的效果。但是，它也有自身形式带来的弊端，容易使影视作品的节奏放缓，不适应某些类型或者某些段落的快节奏要求。所以对于淡入淡出的运用要谨慎。

　　在早期美国经典电影《一夜风流》（1934）中，电影转场技巧已经颇为娴熟。这部获得第七届奥斯卡多项大奖的影片，讲述了一个富家女在逃离家庭的路上与一位幽默帅气的男记者相处的故事。他们在长途巴士上经历了几天几夜，电影就是运用淡入淡出的技巧表达了时空的一个个转变和不同段落

第六章 剪 辑

故事的结束。

除了转换时空,淡入淡出还可以塑造情绪。周润发和钟楚红主演的《秋天的童话》(1987),是一部带有淡淡忧伤气质的港式爱情片。影片使用了较多的淡入淡出的技巧,营造了爱情片的浪漫气氛。影片开始,字幕出现,黑底白字,伴随着轻缓悠扬的音乐,画面是淡入淡出的主创人员名单。这样的表达方式已经给观众一个信息:这是一部值得期待的具有浪漫气氛的电影。当字幕出完,第一个镜头也是渐渐地由黑暗变为光明,钟楚红饰演的女主角出现(图6-2-16)。

在吴宇森的动作片中,为了刻画人物的浪漫情怀,吴宇森也常常喜欢用淡入淡出连接镜头,不是为了转换时空,更多的是为了凸显动作中所蕴含的情义绵长。例如在他的代表作《喋血双雄》(1989)中,李修贤饰演的角色给周润发饰演的角色治疗枪伤,撕开伤口处的衣服,切开弹药,挑开盖子,一个动作给一个特写镜头,但是连接镜头的方法却是淡入淡出,这是为了表达警察与杀手之间的生死义气。

图6-2-16

淡入或淡出,还往往与现代影视常用的剪辑方式"切"组合使用。例如可以用"淡出""切入"或者"切出""淡入"的方式来连接镜头、转换时空,取得不同于单纯的"淡入""淡出"的效果。在优秀国产电影《大明劫》(2013)中,很多场景的转换就是以"淡出""切入"的方式进行的,这样造成的节奏就是先慢后快,形成鲜明强烈的节奏感。如果以"切出""淡入"的方式连接场景,则

247

是先快后慢，节奏就舒缓悠扬。总之，不同的转场方式给观众的心理造成不同的主观感受，所以要根据影视作品的主题、具体段落的需求，而选择不同的转场方式。

（2）化。它又称为溶化、溶变，是指影视作品中前一个镜头在"淡出"的过程中，同时后一个镜头"淡入"进来，两者重叠，直至上一个镜头慢慢消失，下一个镜头完全出现。"化"在影视作品中的运用很常见，多用来表现时间和空间的变化，场景与场景之间的转换，达到分隔作品不同场次或者段落的作用。在老电影《城南旧事》（1983）开头，用"化"的方式连接了八个镜头，从山峦全景到长城全貌，再从长城近景到骆驼队伍，伴以老年英子的舒缓旁白，表明了这是一部带有淡淡忧愁色彩的回忆影片。这里的"化"代替了电影开头常见的"切"来转换全景、近景、特写的习惯，和影片的抒情风格相吻合。

此外，由于"化"在视觉上是前后镜头缓缓地替换，所以适用于比较缓慢柔和的节奏，给观众一种留有余味的感受。因此"化"不仅可以作为转换时空的方式，还可以作为渲染情绪的手段来使用。在电视剧《诸葛亮》（1985）中，剪辑师为了表现诸葛亮临终回顾一生的理念，也是用了"化"的方式，镜头从诸葛亮的近景"化"出诸葛亮的童年，再"化"出少年、青年、中年、老年。最后，镜头又回应第一个镜头，"化"回现实中的诸葛亮。这些舒缓的镜头连接在一起，抒发了诸葛亮鞠躬尽瘁的一生。在《城南旧事》（1983）的结尾，英子的父亲病重住院，英子偷偷来医院看望父亲，父女之间有真情的交流，令人感动。随后是一组"化"的镜头，镜头运动拍摄的不同景别的红叶被连在一起，伴以忧伤的音乐，最后一个镜头是父亲的坟墓。这里的"化"镜头既表达了时间的流逝、父亲的病重身亡，但又不落俗套，以景抒情，表达了物是人非的沧桑感。

（3）划。它是指前一个镜头画面渐渐划去，同时后一个镜头画面渐渐划入，前后两个转换的过程是经过"划"的方式来实现的，就如长江后浪推前浪一般。它的作用是分隔不同场景的时间和空间，同时具有内容上的对比和转换节奏上的快捷效果。

"划"在影视作品中是运用得比较多的一种转场方式，尤其随着电脑技术的发展，"划"的形式多样，例如左至右划、右至左划、上至下划、下至上划、左上角至右下角划等。但是如何运用"划"仍是一件值得慎重对待的事情，要根据片子的题材、风格、构图等多种因素考虑，形式要和内容有机地结合。在《一夜风流》（1934）中，有很多场景是运用"划"来转场

第六章 剪辑

的。影片开始不久，富家女艾莉不听父亲的劝阻，从船上跳入海中游水而去，父亲命令随从追赶，然后一个由左至右的"划"，左边是随从向父亲报告她已经逃跑了，右边是艾莉游水远去。这里的"划"非常简洁地运用新的视觉内容，逐渐取代已经出现且信息量在减少的内容；"划"的方向从左边开始，和艾莉的游水方向是一致的，这在视觉上也是顺畅的。在这一段的结尾，父亲命令随从要看好迈阿密所有的道路、机场和火车站，此时一个由左向右的"划"，用一块巴士发车的信息牌渐渐划入，逐渐取代了处于右边的上一个镜头内容，而当"划"的过程全部结束，信息牌内容也一目了然：是去纽约的夜班巴士。然后画面用一个人物由左向右的行动和同方向的摇镜头，配合这样的"划"。此时，影片就已经快速流畅地转到了另一个时空，精彩的故事也拉开帷幕。

图 6-2-17

在黑泽明的《七武士》（1954）中，"划"常被用作转场，也被用来加快影片的叙事节奏，使得近三个半小时的影片不显沉闷。在影片开始，一个农民听到山贼准备麦子成熟时来村子抢劫的消息，惊慌失措。然后画面快速地由右向左"划"过去，场景为一圈农民在焦急商议如何应付山贼（图6-2-17）。最后族中年长的老爹力排众议，决定去寻找武士来保卫村子，然后就是快速的"划"，由右向左，场景已经是集镇了，四个农民在看着一个武士从右向左走，逐渐取代了老爹的镜头。四个农民经过仔细观察，看中一个扛长枪的武士，互相眼神示意，准备请这个武士。一个农民走出画面，另外三个向右边画外观看。然后与农民视线匹配的由左向右的"划"的内容，即武士生气地踢倒邀请者的画面则快速取代了另外三个农民的画面。《七武士》的动作戏很多，且人物众多，关系复杂，但黑泽明巧妙地运用了"划"，既在视觉上形成了流畅的动感，也快速地

压缩了时空，使叙事精炼，不拖泥带水。

（4）定格。影视作品的活动影像突然停止在某一个画面上，产生短暂的视觉停顿，接着再出现下一个画面，这即为定格，也称为"静帧"。定格有暂时结束之意，因此适合作为不同段落的转换之用。

定格带来的时间停滞是十分主观化的技巧，有违于现实的进程，故而这种突如其来的静止往往能较大程度上吸引观众的注意力。也正由于此，定格时最好要呈现相对重要的，有一定视觉吸引力的，值得被强调的信息，以此作为连接上下内容的依据。在昆汀·塔伦蒂诺执导的《杀死比尔》第一部（2003）中便有这样的例子。当女主人公记忆复苏之际，她回想起袭击自己的四位仇人，四人的背影便以定格的方式被呈现出来（图6-2-18-1），而在该影片中占有重要戏份的石井御莲，导演在介绍她时，同样使用了定格（图6-2-18-2），并以此开启了下一情节段落。通过暂时的视觉停顿，导演表达了此刻内容的重要性，同时赋予了影片一种冷酷而诡异的风格。

图6-2-18-1

图6-2-18-2

定格所带来的短暂的视觉停滞，也给予了观众以情感延续的空间，因此具有一定的情绪渲染功能。如弗朗索瓦·特吕弗导演的《四百击》（1959）的结尾部分，主人公安托万不堪少管中心的管制，拼命奔逃。在警哨声中，他穿过铁网、越过丛林、经过阡陌小道，直到遥遥无际的海边。尽管前路广阔，这个被家庭和社会抛弃的孩子却无处可逃。在图6-2-19中，安托万面向镜头，脸上写满了未知与迷惘。此时，特吕弗选择了将画面定格，而这部时长达100分钟的影片也走向结

图6-2-19

束。影片以定格的方式呈现孩子稚嫩的脸庞，不仅体现导演对安托万的怜悯之情，也试图唤起观众对其结局的思考，并给予观众以情感的震撼与共鸣。

在纪实类作品的创作中，定格还可以作为弥补素材不足或不够精致时的有效手段。如在非正常情况下摄制的新闻素材，常常会出现画质粗糙、构图失衡、声音不清、时值过短等问题，但某些素材又对信息的传达必不可少，这时就可以使用定格的手法。在时间的短暂停留中，通过解说、字幕等其他手段，对画面中的信息进行补充，以保证受众对信息的清晰获知。定格之后，再与其他相关的动态画面衔接，可以有效地实现场景及段落的转换和推进。这种方式在当下的历史文献纪录片中也使用较多，将有限的资料，如照片、信件、报纸等定格处理，再接入相关的采访或其他内容。这样不仅可以延长镜头长度，也能更为有效地利用资料信息，同时令画面的剪辑显得更为流畅。曾有作品拍摄了一部讲述智障儿童被爱心妈妈收养的纪录短片，由于孩子的难以操控，很多素材在画面和收音上都未能做到尽善尽美。无奈之下，在短片的结尾，创作者便使用了定格的方法，将孩子们可看性较强的画面剪辑在一起，并辅以抒情的音乐。这样的处理手法，不仅令部分素材"变废为宝"，还令短片获得了较为浓郁的情感力量。

总之，在影视的发展历程中，为了使情节叙述清晰，镜头连接顺畅，时空转换明确，影视剪辑摸索出了一系列的特技转场技巧，上述的四种方式：淡入淡出、化、划、定格，是影视中较常运用到的手法。随着数字技术的发展，影视作品中有技巧转场的方式也越来越多，如圈入圈出、翻页、多屏分割等，但不管如何，方式都是为内容服务的，其目的都是为了更好地讲述故事。

2. 无技巧转场

无技巧转场，即不使用特技技术和光学技巧，而是将上下镜头直接进行切换的镜头剪辑方式。尽管被赋予了"无技巧"的称谓，但创作者在剪辑时不仅有章可循，而且也要探寻合理甚至精巧的技艺。首先，他们要考虑到受众的审美接受心理，要保证上下镜头在内容表述、时空关联、情感表达上的相关性，尽量做到镜头连接顺畅，表意自然清晰。而在大段落的转换时，又要借助于转场，实现观众心理的间隔性，表达出顿挫转折之意。其次，为了追求特定的艺术效果，创作者也要进行匠心独运的思考与设计，无论是剑拔弩张，还是云淡风轻，抑或趣味盎然效果之达成，剪辑都需精雕细琢。只是，相较于有技巧转场而言，无技巧转场不依赖特技，更不易为一般观众觉察到技术痕迹而已。

视听语言

使用无技巧转场，必须找寻镜头内部的逻辑性，要考虑合理的转换因素和适当的造型因素，依靠适当的过渡，镜头的直接转换方可顺畅。通常而言，可利用如下方法来实现无技巧转场。

（1）利用相似性因素。相连镜头的主体具有内容或形式上的相似性，如在类别上属于同一范畴，或是在形状、运动方向、色彩、位置等造型上近似。将这样的镜头剪辑在一起，能更好地实现视觉的流畅感。如在意大利影片《天堂电影院》（1988）中，神父负责电影审查，每当影片中出现接吻镜头，他便举起表示禁止的铃铛。影片的一个段落中，剪辑师将上一个镜头中神父手中的小铃铛与下一个镜头中广场上的颇似铃铛的大钟剪辑在一起（图6-2-20），相似的形状与声音，便捷顺畅地实现了场景与段落的转换。同样在该片中，阿尔弗雷多用大手抚摸着童年多多稚嫩的脸庞，当手拿下时，浮现在观众眼前的已经是青年多多英气逼人的面容了（图6-2-21）。两个镜头间，10余年的时光已经流转而去。场景之间相似的造型手段提供了一定的视觉联系，从而促进了场景之间的有效关联与流畅转变。

图6-2-20

图6-2-21

（2）利用承接因素。即通过使用相连镜头之间在内容、情绪、动作上的某种呼应、因果、转折、对比等逻辑关系，实现合理自然或者出其不意的

第六章 剪 辑

剪辑效果。以承接因素进行转场,是影视作品颇为常见的剪辑方式。如在前一个镜头中提到要去找工作,接下来的镜头便是人才市场熙熙攘攘的画面。随后,拥挤的人群、写满招聘职位的标牌,以及主人公兴奋或沮丧的脸庞,都可以很自然地被剪辑进来。而这样的剪辑方式都是遵从不同镜头在内容上的呼应关系而实现的。

利用承接因素,可较大程度地凝缩时空,加快作品的叙事节奏。如在电影《贫民窟的百万富翁》(2009)中,来自印度贫民窟的穷小子贾玛尔因参加益智类电视节目获得大奖而被警察怀疑,在警局接受审讯时,贾玛尔一一回答了获知这些答案的缘由。首先,随着警察打开电视,影片的画面由警察局(图6-2-22)转场至电视节目《百万富翁》的演播现场(图6-2-23)。

图6-2-22

图6-2-23

而在回答主持人关于《囚禁》的主演是谁的问题时,镜头由演播室内成年贾玛尔的画面立即切换至蹲在厕所的童年贾玛尔的画面(图6-2-24),并讲述了他如何艰辛地获得《囚禁》主演阿米达·巴彻签名的

253

故事，其间还迅速插入了阿米达的各种电影表演片段以对之进行介绍（图6-2-25）。利用呼应、因果关系等承接因素，在较为有限的篇幅中，《贫民窟的百万富翁》跨越了多重时空，而每个时空的转换都显得顺理成章。

图6-2-24

图6-2-25

　　使用前后事件的转折或对比等逻辑关系，往往可以制造出人意料的效果。如在北野武导演的《菊次郎的夏天》（1999）中，游手好闲的菊次郎在妻子的授命下，带着正男去找久未谋面的妈妈。但旅途的第一天，二人却在赌场中度过。第二天清晨，菊次郎对郁郁寡欢的正男表示，今天一定要去找妈妈了，二人相视而笑（图6-2-26）。但在接下来的镜头中，却又是二人出现在赌场中的画面（图6-2-27）。前后镜头，因有强烈的突转关系，达成了令观众讶异和好笑的效果。

　　（3）利用挡黑镜头。这种转场方式在画面上的感觉是，在前一个画面中，运动的主体靠近摄影机，完全遮挡了镜头，使观众无法辨别被摄对象，在后一个画面中，主体又从摄影机镜头前离开。在这种方法中，运动主体可以悄然发生置换，其存在的时空也可以同时发生改变，以此达到转场的目

第六章 剪 辑

图 6-2-26

图 6-2-27

的。利用挡黑镜头，可以给人带来一定的视觉冲击和心理上的紧张感，也可以模拟出类似黑场的终止感，因此是转场的良机。

除了主体完全遮挡摄影机之外，例如关门、关窗、关车库等方式，都能带来挡黑镜头的效果，通常也是较佳的剪辑点。在英国导演盖·里奇的《两杆老烟枪》（1998）中，这种转场方式便被大量使用。

（4）利用特写镜头。特写镜头能够吸引观众的注意力，因此可在一定程度上弱化时空转换时的视觉不适。在一个段落的开场，特写镜头常常被拿来使用，在剪辑不够顺畅之时，特写镜头也可作为补救手段。比如，在拍摄纪录片或专题片时，将拍摄环境中相关物品的特写镜头剪辑在一起，不仅可以有力地呈现环境或人物的特点，也可以充当采访时的转场镜头。当然，利用特写镜头转场，也可以有许多种不同的方式。如在《美国往事》（1984）8分25秒处，画面先是拍摄了在中国烟馆中吸食大烟的主人公面条的近景，然后转向旁边的灯具，并逐渐虚化为特写画面。随后，接下来的画面景别越来越大，焦点逐渐转实，呈现在观众面前的是另外一盏灯具，而故事场景也从中国烟馆切换至大雨中的户外，警察正在清理案发现场。在这里，灯具的特写作为一个典型的道具，实现了两个段落之间的过渡与衔接，达到了自然

流畅的效果。同样,《美国往事》21 分 50 秒处,为躲避警察的追捕,青年面条逃离了他生活的城市,35 年后,他重新踏上了这片留下青春热血与惨痛回忆的土地。影片则完全省略了他 35 年"早睡早起"循规蹈矩的生活,而是在同样的车站前,同样的"拜访科尼岛"的景观下,在一个特写画面中,老年面条布满皱纹的脸庞清晰呈现在观众的面前,借用此种手段,叙事节奏被大大地加快了。利用特写镜头转场,也可以有许多匠心独运的设计。如宁浩导演的《疯狂的石头》(2006),以黑色幽默的手法,讲述了保安、小偷、大盗等几方为争夺价值连城的翡翠而展开的争斗故事。在影片第 20 分 05 秒时,道哥等人从报纸上发现了翡翠的价值,影片先是给予报纸上的翡翠一个特写(图 6-2-28-1),随后一只手入画(图 6-2-28-2),镜头拉开,画面已经转换至工厂内手执翡翠,正紧锣密鼓布置安保工作的保安(图 6-2-28-3),给人以巧妙顺畅的心理感受。

图 6-2-28-1

图 6-2-28-2

图 6-2-28-3

(5)利用运动因素。画面中的运动因素,因具有一定的变动性和连贯性,往往能为场景或时空的转换提供自然助力。这其中的运动因素,包括摄影机的运动、被拍摄主体的运动以及两者的共同运动。

首先,摄影机本身的推、拉、摇、移、跟、升、降等运动方式,可以不断地为观众带来全新的视野,从而能够自然实现场景的转变。如由 F. 加里·格瑞执导的美国影片《偷天换日》(2003)中,在 16 分 45 秒之时,众人在威尼斯成功完成盗窃,镜头从威尼斯的全景缓缓升至天空,然后在空中缓慢右移,随着镜头的下

第六章　剪　辑

降，碧波荡漾的水城被悄然置换成了白雪皑皑的阿尔卑斯山的全景（图6-2-29）。在这样一组时长约40秒的镜头中，通过镜头的连续运动，时空得以变换。紧张的盗窃与对抗段落结束，大功告成的喜悦情绪取而代之。借助这样的转场方式，影片在整体段落上的间隔也显得比较明显。

在影视作品中，被摄主体的运动及其离开或进入画面，俗称"出画"与"入画"，也同样可以作为转场的依据。如在上一个场景中，主人公在办公楼前出画，再入画时，可以是在家里，也可以在其他任意场所，其表示的时间可以是连贯的，也可以是有所间隔的。正是凭借出画通常表示"结束"，而入画象征"新的开始"，观众能够较为顺畅地接受场景和时空的变化。但需要注意的是，入画、出画时值越长，观众所感受到的与作品前后空间、时间的联系越远，段落的间隔就越为明显。因此，入画与出画的时值长短，能在一定程度上参与影视作品情绪与节奏的建构。在节奏舒缓、意境悠远或情绪忧伤的作品中，运动主体入画与出画的时值相对较长，而在紧张对抗或幽默欢快的情境之下，其时值则相对较短。

另外，人物或交通工具在运动中所具备的动势，也可成为衔接前后场景的有效手段。如台湾导演彭文淳的纪录片《歌舞中国》（2003），在

图6-2-29

257

片名出现后的第一个段落,一个跳着踢踏舞的女孩,在"踢踢踏踏"的节奏声中,快速出现在上海江边、天台、走廊、楼梯、森林等多个场景中(图6-2-30),在舞蹈的声音和连贯的动作之下,这些场景的连接毫无突兀之感,却形成了动感优美、灵动跳跃的节奏。

图6-2-30

利用运动中的交通工具进行转场的例子,在《疯狂的石头》(2006)中也有所体现。如在16分30～35秒处,处理道哥三人从地铁到机场的空间变化时,影片便分别利用了地铁(车厢内、隧道及外部)、飞机在运动中的动势(图6-2-31),从而较为顺畅地实现了转场。

第六章　剪　辑

图 6-2-31

（6）利用空镜头。空镜头，指画面上没有人物的镜头，也被称作景物镜头。空镜头常常被作为两个大段落的间隔，一方面能令观众有空间去回味影视作品的前述内容，另一方面也能提供情绪过渡的铺垫。空镜头也擅长描摹环境，展示时间、地点的变化，同时在渲染气氛、抒发情绪上，都具有一定的优势。如金基德导演的电影《春去春又来》（2003）中，就使用了大量的空镜头。这些空镜头不仅帮助影片塑造了一个远离喧嚣的佛家圣地、世外桃源，而且也成为结构全片的有效手段。"春""夏""秋""冬""又一春"五段跨度较大的时空，其在间隔与过渡上无不是借助了景色各异的空镜头，一方面展现出季节的流转，另一方面也令前段时空中或哀伤或激烈的情绪走向宁静，从而为另一段故事的开始埋下伏笔，以此达到唤醒观众感悟人生，并获得关于生命救赎与轮回等哲学命题的思考。

在纪实类作品的创作中，空镜头作为弥补素材不足，并提供合理转场的手段，也被大量的使用着。因此，在拍摄影视作品时，应拍摄足够多的空镜头以备不时之需。

以上重点列举了六种无技巧转场的方式，事实上，除此之外，利用两极镜头（特写和全景组接）或者声音进行转场，也是较为常见的方式。但两极镜头转场，与利用特写镜头转场在原理和功能上具有一定的相似之处。而声音转场，在前文声音的功能部分已有相关论及，此处不再赘述。

但需要阐明的是，无技巧转场的各种方式之间并不是完全独立、毫无关

联的。在实际使用过程中,这些转场方式往往你中有我、相辅相成。在使用相似性转场时,也可以采用特写的景别,辅以声音的串联,同时安排摄影机和主体的运动。而一些经典的案例,也往往是各种方式综合作用的结果。如《美国往事》(1984)中最令人称道的转场,当属37～38分前后,先是老年面条旧地重游,想起了年少时偷看黛博拉跳舞的往事,随后影片利用了推镜头,呈现了面条沧桑双眼的特写。其后,舒缓曼妙的音乐悠然响起,年少的黛博拉跳舞的全景跃然浮现。镜头再次切换时,则是一双躲闪着的少年眼睛的特写,随着镜头的缓缓拉开,少年面条正躲在墙后,偷偷凝视着黛博拉(图6-2-32)。在这个转场段落中,既有在墙边窥视的相似造型,亦有对推拉镜头及演员动作的调度,而特写转场以及两极

图6-2-32

镜头的切换也都囊括其中,声音的转换也自然流畅。这些多元的手法共同参与了场景的变化,造就了优秀的视听段落。

总而言之,无论是有技巧转场还是无技巧转场,都需要服从影视作品内在的逻辑性,以符合作品整体的情绪需要和造型风格为旨归。在剪辑过程中,在遵循位置、方向、色彩影调、声音等的匹配原则的基础上,也要灵活利用既有的规律,达到顺畅并别具匠心的剪辑效果。因为"原则性的机械的流畅,在高明的剪辑过程中仅仅是次要的因素。……流畅的剪接本身并不是目的;它仅仅是达到在戏剧上有意义的连贯性的一种手段"[1]。

[1] (英)卡雷尔·赖兹、盖文·米勒编著:《电影剪辑技巧》,方国伟、郭建中、黄海译,中国电影出版社1982年版,第279页。

第六章 剪 辑

本章重点

1. 剪辑的基本概念。
2. 剪辑中的匹配原则包括位置匹配、方向匹配、色彩影调匹配、声音匹配。
3. 转场分为有技巧转场和无技巧转场两种基本方式。

思考题

1. 剪辑与蒙太奇的区别为何？
2. 好的剪辑应实现哪些目标？
3. 剪辑中的匹配原则都体现在哪些方面？
4. "淡入淡出""停顿"等有技巧转场都具有哪些功能？
5. 什么是轴线？越轴的常用技巧有哪些？